U0024057

春城紀事

———— 常任俠日記集（1949-1953）

常任俠·著／郭淑芬·整理／沈寧·編注

總序

常任俠先生（一九○四～一九九六），安徽省潁上人，譜名家選，字季青。明代開平王鄂國公民族英雄常遇春之後裔。中國著名東方藝術史與藝術考古學家、詩人，長期從事學術研究和教育事業。先生性格正直耿介，溫和樸質，淡泊名利，筆耕不輟，學識廣博，著作宏富，尤以東方藝術史研究，在海內外學術界享有極高聲譽。他在古典文學與詩詞上造詣極高，畢生以詩紀事抒懷，歌頌光明，鞭撻黑暗。一九八五年所作的七律《生日述懷》：「著述豈為升斗計，育才翻忘鬢毛蒼。無功報國空伏櫪，欲藉魯戈揮夕陽。」真可謂忘身報國，志在千里，獎掖後學，壯心不已。

常先生去世後，我們遵照他的遺願，對先生的著述及遺稿進行了搜集、整理和編輯工作，先後出版有《常任俠文集》（安徽教育出版社）、《常任俠書信集》（大象出版社）、《冰廬藏札：常任俠珍藏友朋書信選》（國家圖書館出版社）、《鐵骨冰心傲歲華：常任俠百年紀念集》（贊助出版）以及日記選《戰雲紀事》（海天出版社）、《春城紀事》（大象出版社）等，涵蓋了先生大部分學術研究成果及部分書信日記等內容。這些著述出版後，在海內外學術界產生了較大影響。

此編編輯出版的常先生日記三種，其中《兩京紀事》是首次公開出版，記錄了作者一九三二～一九三六年間主要在國都南京和日本東京的生活。《戰雲紀事》為一九三七～一九四五年抗戰期間作者輾轉遷徙大後方的生活寫照。《春城紀事》則是作者一九四九～一九五三年間自印度返國參加建設的經歷。從時間跨度上看，記錄了作者前半生對於理想和事業的期待與追求。鑒於本書具有年代關聯的特點，以及社會進步帶來的對這一歷史時期諸方面的重新審視，部分內容較之初版本作了相應的增訂和調整。《戰雲紀事》因增訂文字較多，現分為上中下冊；部分注釋說明文字，按首次出現加注原則，前移至《兩京紀事》內；《春城紀事》則增加了一九五三年部分；重新選擇插入了部分作者照片、手跡等圖片。這樣的考慮基於：一方面通過對這些圖文資料的揭示，使研究者獲得更多正史之外的重要文獻，可能對補充甚至修正對某一時段史實及人物事件的認識有所裨益；另一方面，也能使讀者在深入瞭解作者的內心世界和他廣識博學之外，同時欣賞到其富有詩意的文筆和珍貴的歷史圖片。

「故園懷念抒文藻，跨海來集鼓瑟琴。」這是先生一九八〇年代後期吟詠的詩句，寄託了對海峽兩岸從事學術交流、友朋歡聚的殷切期望。同時先生也曾表示過在臺灣出版著作之願望。此次承蒙蔡登山先生引介，秀威資訊科技股份有限公司欣然接納出版先生遺作，誠為海峽兩岸學術、出版界值得慶幸之事。我們也為能夠秉承先生的遺願，將這批日記重新編輯出版，公之學界，以饗讀者而略盡微薄感到榮幸。相信這件旨在繼承文化遺產的工作，能夠得到研究者的認同

和海內外廣大讀者的喜愛。由於整理者學殖淺陋，此書雖經大家多方努力，各類紕繆，想難盡免。尚祈讀者諸君不吝賜正。

郭淑芬　沈　寧　辛卯清明於常任俠先生謝世十五週年祭奠時節

常任俠傳略

常任俠（一九○四～一九九六），原名家選，字季青，安徽省潁上縣人。著名詩人、東方藝術史與藝術考古學家。

幼讀私塾。一九二二年秋，考入南京美術專門學校。一九二八年入國立中央大學文學院學習古典文學及日本、印度文學。一九三五年春赴日本，入東京帝國大學文學部大學院進修，研習東方藝術史，一九三六年底回國。一九三八年在國民政府軍事委員會政治部第三廳第六處從事抗日宣傳工作。一九三九年任中英庚款董事會協助藝術考古研究員。一九四五年底赴印度任國際大學中國學院教授。一九四九年三月歸國，任中央美術學院教授兼圖書館主任、中國民主同盟中央委員、中華全國華僑事務委員會委員、國務院古籍整理出版規劃小組顧問、國家文物鑒定委員會委員。主要著作有《民俗藝術考古論集》、《中國古典藝術》、《東方藝術叢談》、《絲綢之路與西域文化藝術》、《常任俠藝術考古論文選集》、《常任俠文集》（六卷本）等，另有合作譯著《東方的文明》、《日本繪畫史》、《中國服飾史研究》等。

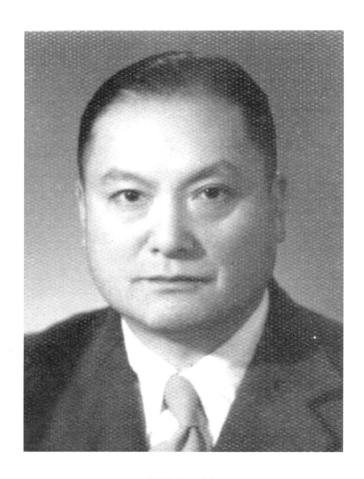

常任俠（1953年）

目次

一九五二年

一月

一九四九年

元旦　土曜

上月底由僑中移居No．10．room．Wellington house, Ganesh Chandra Averue。離開學校，行將歸國。自一九三七年秋，離開故鄉的土地，至皖南屯溪、休寧、江西景德、饒州而至南昌，由南昌至長沙，居半年，至武漢居六七月，日寇西侵，由武昌轉衡山、衡陽、桂林、貴陽、遵義而至重慶。自一九三九至一九四四，居渝五年餘，四四年春赴昆明，四五年冬來印度，居印又三年餘。屈指離故鄉，已十三年矣。遙念老母弱女及久別之家人，相思不見，如何如何。

上午十一時，赴維多利亞紀念堂參觀，遇宏進夫婦。紀念堂第六室，有波斯文古寫本多種，均名貴。其中Kullyat-I-sadi．Khamsai-Nizami及Shah namah有極美之插圖，又Ain-I-AKBari古寫本亦甚佳，

<hr>

1　一九四七年底，常任俠辭國際大學教職，受聘加爾各答華僑高級中學國文、歷史教員兼教務主任。一九四八年秋，受中國民主同盟總部沈鈞儒、青年部長李相臣指示，負責聯繫接待赴加城參加東南亞青年大會的中國代表，會後遭到印度軍警的搜查，遂於同年十二月中旬，被該校當局解聘，遷出校外，寄居華僑衣紹文家中。

各室匆匆觀覽一過，已至下午一時，明日當再來。

人言李地痞[2]，今日又公開狂吠，說僑中師生共化，乃以辭職校董，停辦學校威脅，此人可謂渾帳之至。

報載戰事已發展至長江邊，蔣又擬辭職求和。回思三年前，固一世之雄也，悔已遲矣。

二日　日曜

九時赴地球影院。讀Ajit Gha述印度藝術展一文。十二時半終了。一時午餐，二時再赴維多利亞紀念堂，觀一、三、四、六、七、八、十一、十二、十五、十六、十七、十八各室，陳列品多是印度蒙古王朝，變為英國殖民地的征服者與被征服者資料。紀念堂以白色大理石建築，此亦可以象徵英帝國主義之旺盛期。

收及德風函，Naei函。

三日　月曜

印度調統局卡特季約往談話，上午十一時如約前往，竟不在。約明日再往。

印度自尼赫魯秉政以來，傾向資本主義，與英人妥協，對於外邦在印知識份子，漸生猜疑，對於華人，更有恐懼之感，以中國現勢之發展，對其心理影響甚大也。余開此研究印度歷史、藝術考古，亦被調統人員所注意，使人頗為不懌。

四日　火曜

三時即醒，夢蔣已降，陳納德死，貪官污吏，集中看管，醒來快然。

上午十一時，再赴調統局，晤其中國部首腦Chand，其人亦略解日語。彼云聞余為豐於學問之人，故願一識。詢余是否自香港來，余告以來自重慶，居印已三年矣。略談即出，云將再來調查。

晚報載京滬北平皆求和。寄祥光函。

五日　水曜

上午赴威而斯來租傢俱，付租金5-0，力錢1-0，車0-2-6。

下午至丘海濤處，閱文匯及星期。訪宗斌未遇。訪宏進閒談。

南京擬請張學良出面調處，可謂想入非非。

晚間秀峰來，云於明日赴國際大學。

六日　木曜

上午十時赴領館取吳政介紹書，赴緬甸移民局訪巫廷茂君，仍只許過境十日，因再請總領館交涉。

下午四時，赴Kumar處，遇Sri Ajit Ghosh君，談印度與日本古代文化。

宜泉、淼宗來。晚間訪海濤未遇。宗斌來，適出門，約明晚再來。秀峰赴國際大學。

七日　金曜

晨四時半即起。九時訪海濤，閒話一小時，返舍。

下午看《安娜‧卡列林娜》電影，托爾斯泰此一偉大文藝作品，我最愛賞。曾經看過一部美國電影，此次所看，係英國出品，藝術亦甚可觀。僑中學生陳訓謨、侯興福、王良華、羅德秀、劉國宗、李淼宗、林星雲等多人，亦往觀，遇之於場中。

見列文在農場收穫一景，又想起我故鄉的土地。我是如何渴念故鄉啊，想起來已是被蹂躪得不成樣子了，把貪污的軍閥地痞掃清，我們再來重新建設。想起老母的眼睛已經失明了，回去她再也看不見我了。片頭的新聞片，有江亞輪失事的慘狀，死難者的家屬，在碼頭號泣的情形。

六時宗斌來談。

八日　土曜

晨閱《大公報》，謂樹倒胡孫之局勢，已在眼前。胡謂胡適，孫則孫科也。報載共軍直薄南京，布立特輩又發謬論矣。

赴邱海濤家午餐，福建菜甚可口，麵味亦佳，為之盡飽。餐後與海濤、宏進論文學進化，時代變則文學變，與社會密切相關，暢談一小時始歸。三時陳訓謨、侯興福、劉國宗、國勇、王良華、淼宗等來談日本文學。

九日　日曜

晨起讀報，作詩一首：

徒遣虞姬別楚宮，秦庭搔首竟無功。

金陵王氣愁慘盡，玉樹新歌婉轉空。

已括珠璣歸海外，誰攜子弟過江東。

浪花淘盡興亡事，寂寞孤城夜月籠。

下午重改如下：

又遣虞姬媚白宮，喪心難比楚重瞳。

金陵王氣愁慘盡，玉樹新歌懊惱同。

早括珠璣藏海外，更無子弟返江東。

石頭城下降帆出，寂寞秦淮夜月籠。

下午赴宏進處小坐。

十日　月曜

天津攻守戰，已至中心區。作書寄澄，收秀峰函。下午看《卡爾曼》電影。澄函未發。晚間蘇[3]來談。

十一日　火曜

收鄧紀念冊二本。上午赴宏進處。赴領事館，云李地痞登一函相攻擊。至緬移民局登記處簽字赴緬

蘇君即蘇景雲，曾任《印度日報》編輯，為農工民主黨黨員。

旬過境十日。車0-6。上午赴蘇處談半小時。報載杜部二十萬盡滅。

十二日 水曜

送紀念冊與蘇。車0-5。買《梵文大字典》60-15。遇白慧於途。下午赴總郵局寄信四通：一、德加大學；二、婆羅奈斯大學；三、李開務；四、陳峰。赴Kumar處取書2-0，郵票2-0，花生0-1，車0-8-6，報0-1，地理志0-12。

十三日 木曜

上午赴蘇景雲處，草擬告別印僑一文示之。

下午王良華、侯興福、劉國宗、陳訓謨、熊基祥、李秉達來，即以文稿交之。

赴Maha Bhddi會觀迎佛骨。晤Santiniketan白慧等。

加城迎佛骨，盛況空前，云此亦千餘年來第一次也。尼赫魯自來主持其事。佛骨藏錫蘭國，抵加城時，鳴禮炮如接王者。印度今以佛骨為政治之用，使各佛教國，如錫蘭、緬甸、暹羅、西藏、蒙古、中國、朝鮮、日本，皆奉之為宗主。今日本戰敗，未有來者，他國多有禮佛代表團抵此，大菩提舍門為填塞。云更有佛教藝術展覽，頗欲一觀。

臘月十五，生辰將至，為詩一首：

臘中十五月圓候，正是慈母生我時。

拔地寒松撐骨幹，壓盧瑞雪照丰姿。

幼居農畝知艱難，長歷湖山愛壯奇。

四十年來惟一可，能從群眾作吾師。

十四日　金曜

九時晼夏，還書。寄李開務函。上午學生八九人來談，將告別印僑稿交《中國日報》。下午蘇來談，薄暮散步。

晚間聽廣播，中共提五條件，令蔣投降。杜聿明、李彌被擒。收丘勝章、許雲樵函。

迎佛骨盛會，觀者極終，尼赫魯自抱骨瓶，群眾頂禮膜拜。甘地與尼赫魯，雖受現代科學教育，而偏重宗教如此，好以宗教為政治，而群眾亦隨之，以外邦人觀之，則頗覺其異。

晚間見月圓，蓋又至吾之生日，客中淡然而過，自亦忘其紀念。

余生於清季光緒二十九年癸卯臘月十五日，約當西曆紀元一九○四年一月三十一日。幼年皆在田野。

民國元年（一九一二）九歲。余八歲時父逝世，賴母撫養成立。

民國二年（一九一三）在家塾啟蒙，年十歲。至十七歲，讀畢四書、詩、書、左傳及舊筆記小說多

種，歷鄭、湯、朱、黃、劉等塾師[4]。

民國十年（一九二一）十八歲，曾為小學教師。

民國十一年（一九二二）十九歲，夏赴南京入南京美專中學班，習詩古文詞，為報館作通訊員，與滕剛等辦文藝週刊《嫣》，好演劇。

民國十三年（一九二四）夏畢業，歸里為小學教師。

民國十四年（一九二五）秋，赴蘇、滬，復返南京入正誼高中三年級。冬患病歸里，幾殆。

民國十五年（一九二六）春，再赴南京，夏卒業，歸里。

民十六（一九二七）加入學生軍北伐。冬赴滬。

民十七（一九二八）秋，入國立中央大學中國文學系，為特別生，年二十五。至民二十（一九三一）夏季，以正式生卒業。十八年秋任鍾英中學教員。十九年秋任安徽中學教員，校長為陶知行先生。與李絜非等合編《三弦》。

民二十一年（一九三二）與蘇州黃芷秀女士戀愛。

民二十二年（一九三三）遊南海普陀山。撰《毋忘草》詩集[5]，撰《祝梁怨》戲曲集[6]。

民二十三年（一九三四）夏遊青島、濟南，秋遊北平。

民二十四年（一九三五）春，赴日本東京，入東京帝國大學，戀今井和子。秋返國。年三十二歲。

[4] 指鄭有銘（警盤）、湯樹芬、朱璽亭（幼山）、黃蘭亭（芝笙）、劉樞鈞等塾師。

[5] 《毋忘草》新詩集，收入自一九三二年七月至一九三四年十月間所作新詩三十首。作為土星筆會叢書之一，於一九三五年二月出版。

[6] 《祝梁怨》戲曲劇本，常任俠撰，南京永祥印書館一九三五年九月出版，鉛印線裝本，限定印本二百部。曾攜至日本，得到學人好評。

一九四九年

民二十五年（一九三六），年三十三歲。春，再赴日本。秋，與前野元子結婚。冬，日本帝大大學院畢業返國。仍在中大任高中部主任。與田漢等演劇。

民二十六年（一九三七），年三十四歲。秋赴廬山。返南京中日戰起，寇侵南京，隨學生西行，遷校徽州屯溪。冬，書籍數千冊盡失。由屯溪至祁門、景德、饒州、過鄱陽、至南昌，過新喻、株州、澧陵至長沙，遷校岳麓山，與田漢等編《抗戰日報》。

民二十七年（一九三八），年三十五歲。春三月赴武漢，加入政治部。秋，派赴粵，至衡陽，廣州失守，返長沙。冬，日寇侵武漢，由長沙至衡山、衡陽，而往桂林。至友張曙被炸死。隨軍至貴陽，過遵義、綦江，往重慶。

民二十八年（一九三九）春至重慶，辭政治部，任中英庚款考古組研究員。撰《西域樂舞百戲東漸史》。秋，兼任中央大學國文講師。

民二十九年（一九四〇），三十七歲。任中大講師，中英庚款研究員，中訓團音幹班教官，蒙藏政訓班教授，四川省立教育學院教授，國立音樂院暑期樂教訓練班講師，重慶中學國文教員訓練班講師。疲於奔命，生活漸窘。

民三十年（一九四一），三十八歲，與一蒙古女子戀愛，同居，被騙。

民三十一年（一九四二），三十九歲。秋受國立藝專校專任教授聘。為蒙古女而負債，研究書籍均售去，痛苦之至。居鄉間。

民三二年（一九四三），四十歲。與伯鈞等為友，編《學術雜誌》，與潘菽[7]合同工作。

民三三年（一九四四），四十一歲。春赴昆明，任國立東方語專教務長，與一多、新民、公樸為友。夏返重慶，復返昆明。

民三四年（一九四五），四十二歲。任東方語專教務長。夏代表返渝，失業。冬十二月赴印。

民三五年（一九四六），任印度國際大學教授。夏遊中印度各佛跡。秋編《中國日報》。

民三六年（一九四七），任印度國際大學教授。

民三七年（一九四八），任華僑中學高中教師。

民三八年（一九四九），二月一日離印，二月二十九日抵香港，乘國蘭輪北上，受統戰部招待，由津轉北京。[8]

十五日　土曜

舊曆臘月十五生日，作詩一首。晨五時起。上午九時赴報館，原稿被刪去過半。十一時，高二三學生十二人來，談良久，同赴蘇處。下午赴新街市，再到大菩提會看佛骨。晚間聽廣播天津解放。

一九四九年

7　潘菽（一八九七～一九八八）又名潘有年，字水叔（菽），江蘇宜興人。中國現代心理學的重要奠基人。

8　此條當係日後添加。

十六日　日曜

交膳費15-0，交印報費6-0。至宏進處閒話，即在其家午餐。下午蘇景雲來，晚間與李宗斌、景雲同進晚餐。

印度報載蔣祭中山陵，並作祕密演講。

Durfan於三日內殺死八十五人，皆非洲人與印度人。又載共軍取得蚌埠，南京在撤退中。

十七日　月曜

U・P大學函。

印人在南非因Durfan衝突，無家可歸者二五〇〇〇人。

上午赴Mackenzie公司問船期，途遇蔡鈞。下午赴市政廳注射種痘。晚間剪報十一時一刻寢，收

十八日　火曜

下午赴中央防疫局取證件。至新市場買地理志二。晚間蘇來言李地痞又發表污蔑文字，又有劉鐵華地痞，亦有文字。張庭立登我文字，先送李地痞看過，無恥之極矣。

報載塘沽蔣軍已退去。加大學生集會聲援印尼，警兵根據一四四條，槍射遊行群眾，死四人，傷十五人。

十九日　水曜

上午赴丘海濤處。十時赴領館。十一時赴登記局報告離境。十二時赴中國銀行提出所存六百元，並與劉克昌午餐。

下午學生五人來。李宗斌來。晚間至丘處。在中國銀行遇徐鳳翔，徐新自南京來，據云南京人心盡失，軍心盡散，決不能戰矣。

報載國民黨呼籲停火。

二十日　木曜

南京反動者技窮力竭，惟有呼求停火，醜態可憐。收開務函，即覆一函。

下午至Mackenzie公司詢船期。五時半至劉哈利家，送其巧克力一盒。下午李宗斌來談，又蘇君來未晤。

昨日學生又死五人，傷五十七人，被捕二百人。

二十一日　金曜

借《大公報》至三十一號，又一月十六號一張，又借許地山《國粹與國學》一冊。十一時至蘇處，商量匯款及運書事。張敬請吃餃子。陳宏進贈《開明二十年紀念文集》一冊，又借許地山《國粹與國學》一冊。昨日警兵槍殺三人於曉達車站，並有數人受傷。

二十二日　土曜

上午赴惠安公司，赴Makan non makenze公司詢船及運物。下午整理書籍。晚間蘇來談。又孫至銳報載北平傅部敗降，蔣離南京，由李宗仁出面言和。約明日午餐。

二十三日　日曜

倫敦廣播，共軍已至南京以北十五英里。

二十四日　月曜

九時赴Makan non makenze公司購船票，乘Sangola船至香港。

下午寄白澄、蕭崗函。寄秀峰函。買Studio0-8，地理志五冊。赴高三班談話。下午訪許鳳翔。

二十五日　火曜

上午赴Ajit Gohse處。赴外僑登記局取居留證，局中人云，尚未審查完畢。送去已七日矣。

收秀峰函。

英倫廣播國內和談將在北平舉行。

二十六日　水曜

上午鄧崇泉、吳道隆、鍾萬榮三生來談，以小曼德玲贈崇泉。赴墨坎公司交涉運物，已運去。

晚間彭威夏來，送來旅費400-0。

二十七日　木曜

九時，赴許鳳翔處，交盧比700-0元匯香港，得八百三十三元，十時至船公司取登記證，得出境允許。三時與何領事、陳賢川吃茶。至牛津買《印度的宗教、風俗與儀節》一冊21-13，車錢1-3。李秉達、侯興福、劉國宗、劉國勇來，蘇景雲來。晨陳宏進還書二冊。

二十八日　金曜

晨，赴gain廟參觀。此耆那教為加城一名勝，今將離印，始一來觀，一童子贈我gapa花一朵，異香撲鼻。買甘地紀念郵票18-4，買皮鞋25-0。在梁劍如家午餐。醉中大罵蔣賊貪污集團，有老杜劍外忽傳一首感想。作書寄宏賁。

晚間至丘海濤家晚餐，又醉。

二十九日　土曜

今日舊曆元旦，衣至瑞邀午餐，陳宏進邀晚餐。下午看電影《甘地的一生》。在陳宏進家進晚餐，談民俗諸問題，十時始歸。女生五人，送來飲食品三盒。晚間轉送陳宏進。

三十日　日曜

上午林滿雲送來梅縣糕一塊，橘子、棗子一包，又代織毛衣。中午赴張敬、虞慧生邀請。下午理髮。五時至沈法官家觀其所藏古美術品。晚間至宏進處晚餐。十時歸寓。印棗名哈及由爾，客語馬孫子。

三十一日　月曜

上午未出門。十二時秀峰來。下午李秉達、侯興福來談，云高中學生三十餘人，為我登一送行祝詞，為「吾愛吾師，吾愛真理」兩語。下午五時，至沈法官處，觀其藏畫一百五十餘幅，皆佳品。云將售與Benaras博物館，價一二八〇〇元。余贈彼一唐鏡，彼以印神像為報，並以汽車送還。歸途買《甘地與〈賤民〉》一冊4-0，車錢0-10。章文盛送果一盒。

二月

一日　火曜

晨，宏進送信來，又來為整行囊。上午高初中學生多人來送行。邀陳訓謨等吃茶。下午四時，登Sangola輪赴香港。學生侯興福、李宜泉、李秉達、林星雲、李玉昭、徐發淦、劉創源、劉國宗、劉國永、熊基祥等多人來碼頭送行。又虞隨習領事慧生及領館印員愛雅亦趕來相送，得其助力不少。秀峰侄臨別，泫然欲涕。入二等七號室安頓行李訖，復下船與送行者一一握手，遂作別。易一新環境，便不能入睡。夜十一時始寢，三時半又起，興福恐余饑，送來炒飯一包，夜起食之。夜色茫茫，輪停植物園對岸，回視加城燈火，從此別矣。船中有尼泊爾廓爾克新兵二百九十人，由英軍官統率。

二日　水曜

十一時，船候潮漲，始啟行。沿胡格里河兩岸，皆是工廠，連綿不斷。下午三時，過鑽石港，上次與學生數十人來遊，亦為印度特務調查局來僑中住室搜查之日，今轉瞬又月餘矣。自鑽石港以下，河面更闊，兩岸棕林，蔭蔽農舍，市宇遂少見。四時一刻，舟入印度孟加拉灣，展望漸無邊際，余不見海已十三年，今復睹此，甚為悅怡。

與舟人談話，彼詢蔣介石如何？余告以蔣與美國帝國主義相勾結，屠殺中國人民，故失去中國人民之支持，而致失敗。又詢宋美齡，余謂宋氏一家，本為美國人，而非中國人，及刮取掠奪中國人民財富後，貯之美國，仍復歸去，實一劫賊之婦而已。又一海關人員詢余對於共黨之意見，余謂中共循人民之意，以驅除帝國主義，解放人民，故為人民所愛護。又詢余對於尼赫魯政府之意見，余謂尼能脫離英帝國則善矣。

同室兩印人，一名C‧H‧Shodhan（曉頓），赴日貿易；一名Dalatrais Joshi（爵西）赴檳榔經商。

舟緩緩前進，及暮始出恆河口。夜八時寢，頗得好眠，同室聞余鼾聲，及以英語、華語說夢話。

三日　木曜

一夜行程，舟已進入大海中，四顧茫茫，不見邊際，即飛鳥亦不見矣。晨六時起看日出，團團湧出

波際，朱紅可愛，瞬息之間，照明水波。登廬山，遊青島、普陀及赴日舟中，曾見此景，今復見於印度洋中。

同舟有患暈眩者，余健飯如恆，風浪實亦甚微。夜十二時，時計增加一小時，以東航的緣故。晚間，輪中買辦大談東南亞政治，他說甘地是好人，人民追隨他，但被大地主殺死了。今天政府人員，仍是以賺錢為目的。他又說到中共的種種。我告訴他這只是英、美人的宣傳，實際是不如此的。我接到的信札比報紙更可靠。座中一個學機械的學生，他很相信中國行的是新民主主義。

四日　金曜

海波較昨日為平，茫茫無際，以離陸地遠，仍不見飛鳥。十一時，見小飛魚成群，飛出水面，能飛數丈，有如黑色小雀。下午二時，見北方有白色燈塔。五時水波平靜，作碧縠紋，固知中國畫法，亦自有道。食多略作運動。寫《印度的華僑》。舟人云，明晨將至仰光。

今日較昨日為熱，海波平靜，見海蛇及魚群躍起水面。

晚餐後，與同舟數人談論，中國人要求獨立自由，實行新民主，這是中國人自己的權利。

夜二時半見遠方燈火。

五日　木曜

晨至仰光，經海關及移民局人員填表格後，即赴仰光市。至新仰光報館晤徐四民先生。至人民報晤蕭岡，同至南洋中學晤白澄、康朗、黃鐵根等。下午訪林光燦，與白澄午餐，遊中國街、市政廳、市中心金塔、慶福宮、武帝廟、觀音廟、寧陽會館等處。晚間至閩人所建慶富宮觀緬人演傀儡戲，其所演者為提線傀儡，樂器為篳篥一，鐃鈸二，雲鑼十四，木響板一列，大小鼓七八枚。先敲擊樂器數通，一人吹篳篥，至九時始開演，演前又先禮神，敬神以椰子香蕉，如同印俗，特印度用香蕉葉乾，不用果實耳。初演一少女舞蹈，一人立幕後歌唱，觀其動作，亦係禮神。演少女舞蹈後，又演一猴，因已九時半，遂返船。

同船人告余云，有特警來兩次，詢余何往，許可登岸證被索還。夜有特務警兵在室外偵視。

六日　日曜

晨白澄來，告以昨晚所發生之意外阻難，請其查詢是何原因。並告以朋友請余進餐及仰光各中學請余演講，恐俱不能出席。

下午《中國日報》記者蔡時敏、謝維明來，云聽眾多至會場相候，見余未至始散去。請余發表對時局意見，及印度華僑現狀，並為攝影，索一照片去。

以《印度的華僑》一文，託其帶交《新仰光報》徐四民。

七日 月曜

寄此海港，無聊之至。每晨以剩餘麵包，飼海鷗為戲，以麵包遙擲，鷗能以嘴承之。在船中寫文稿，暑熱使人不耐。下午寫畢《新青年與新中國建設》一文。吉仁族進擊仰光，距此僅五英里，緬政府昏庸無能，為人民所厭棄。即以特工人員對余所為而論，實亦蠻橫不可理喻，終日俟其人員來船，竟不見至。

晚間白澄來，云已晤其外交、內政兩部首長，結果係特務局一人員所為，已晤其人，云出誤會，明日當得許可。

以新青年一稿託白澄帶交《人民報》，並作兩函交大使館及總領事館，請其交涉。

八日 火曜

上午寫紀念民盟支部一週年稿。白澄上午未來，知必有異。特上岸亦無要事。仰光暑熱而污穢，博物館、圖書館俱無，文化低落如此，實亦不足觀也。余第一日遊覽全市，竟未見一書店。下午託詹君帶信，竟不帶，此一隨船特務，當有詭計。

九日　水曜

天氣今日較涼，而蚊蟲之類擾人不能成寐。

白澄晚間來視，給門者五元始得入，可恨。白澄託以函轉素陶，其主要者三事：（一）其自己返國問題；（二）此間對於指定代表意見；（三）此次大會後內部之調整；（四）選取青年代表返國問題。以紀念文交白澄，並託寄印度報紙。白澄云，友人數輩候江濱，均不得入，可恨之至。

十日　木曜

候之四日，今日移民局人員始來，詢以何以禁余不許下船，彼亦不知，其首腦可謂渾蛋之至。

十一時開船，沿伊洛瓦底江而下，於另一三角洲上，別見複鐘形巨塔，蓋緬甸隨處有之。

十一日　金曜

晨五時半起，看日出。舟行一夜，又復四顧茫茫，不見邊際。

與邱立才君同舟，邱好吟詩，以詩贈之：

中年豪氣未消磨，滄海相逢共嘯歌。

萬斛鮫珠聯綺句，千燈雲母照洪波。

樓船北望鄉關近，天竺東歸書卷多。

此日中原都解放，與君不飲更如何。

下午微有波浪，遠海不見飛鳥，偶見小飛魚而已。昨日出港時，鷗鳥隨舟相送，及至遠海，便即飛去。雖鷗鳥亦不能離陸地而生。上午船人皆披求生帶，並作救火演習。

十二日 土曜

今晨頗見馬來半島沿岸諸山。下午作書寄白澄、四民、興福、訓謨、雲樵、秀峰諸人。夜看月至十一時。

下午一山東人趙君，告我美國人在昆明煉人油事，此傳說頗奇特。

昨日邱君贈我一詩，次韻和一首云：

故國春花吐萬英，朱波東望動鄉情。

河山永屬新民主，湖海難逃浮世名。

壓水陰雲黃日暗，繞船明月夜潮平。

三朝三暮檳城去，港口勞君相送迎。

附原作：

朱波江上遇耆英，與話乾坤鷗鷺情。

自是東山多麗句，果然南海老詩名。

風塵久困心猶俠，書劍長存氣未平。

天竺東歸欣此日，中原解放萬人迎。

晚間看月，作詩一首。三時再起，月已西下矣：

海中明月如金輪，鮫人夜出數家珍。

鮫婦織綃如水碧，細穀纏頭耀芳春。

鮫人鮫婦膚如脂，按節曼歌更漏子。

遺我明珠繫襟裙，贈汝檳榔染朱齒。

十三日　日曜

晨抵檳榔嶼（Penang），移民局來檢查護照。十時上岸，與印人曉旦、格利兩君遊市廛，街道甚清潔，比戶皆華人商肆，如返中國內地。市人皆以車輪代步，絕少步行者，據云此間中國人占百分之八十，即此一市，有十八萬人。次為印人，馬來人甚少見。中國移民來此者以閩人為多，次為粵人，梅縣人在此營典當四五家，粵人營餐館者甚多，有旅館三百餘家，多為閩人所設。

與印友乘車赴Stam遊極樂寺，建築寺宇頗多，其後並建一塔，高九層，與印友登塔頂，可以下瞰全市。此寺為胡文虎兄弟所建，佞佛之風甚盛，來拜佛者，老婦少女，成群而至。

沿途所見華人門外，多懸「天觀賜福」小朱牌，焚香敬禮，門上結紅彩，蓋去舊曆新年，猶甚近也。檳城鮮花夾道，女多美豔，誠一遊樂勝地。氣候亦溫和，無沍寒盛暑。

因邱立才之介，訪駱耀章，再至邱自妹氏伍家，宅在海濱，風景宜人。邱妹邀晚餐。晤駱清泉，至其家，昔年徐悲鴻來檳城，即寓其家。夜與駱等訪管振民、劉士木。管年已七十，有子為日寇所殺。劉好收集南洋學術資料，亦積學士也。聞劉言，日寇據檳城時，華人被殺者萬餘。

十四日 月曜

上午候馬來友人茹乍立歐君不至。出遊市廛。買《馬來史綱》一冊。此間僅有舊書肆兩間而已。下午三時劉士木、管震民、黃綠萍、駱世生等來，同攝一影，以留紀念。聞清泉云駱姓一族在此者約四千餘人，彼為旅業公會長，及其家族理事。

此間宗法社會氣息極濃，每族皆有宗祠家廟，以為聚會之所，家廟中有兼辦學校者，如韓江學校即如此。至宗教方面，佞佛者多，道觀亦有之，回教有寺，印度教有寺，作南印建築形式，曾見兩處，蓋在此者多泰彌爾人也。

晚間在駱清泉家飲酒過量。夜晤莊明理、方君壯、方圖、張壯飛、孫崧樵等，報告印度狀況，馳車海濱坐談，據方等云，此間同志頗受壓迫，有二人被捕。馬來亞內地，捕去二三十人，皆國民黨反動派報告，即國民黨中有良心者，亦被捕者。民盟在此公開

常任俠、駱清泉、劉士木、管震民、黃綠萍、駱世生、邱立才等合影（1949年2月14日於檳榔嶼）

一名字，而無活動。為舊勢力所忌。

英人初占Penang，在一八〇〇年。

十五日　火曜

清泉託為其子帶毛線衣，及一毛毯，一早便來，送余上船。新檳報社曾平生君亦來送行。八時至碼頭，聞船於十二時始開，復返旅社。邱、劉二君亦來相送，因同遊植物園。園在山中，風景宜人，其中並有飲水池，藤科及蘭科植物，種類頗多，環遊一過，歸途過一處，清泉云是華人昔日抵抗馬來人處。又驅車過余子亮家，余不在，觀其家庭小工廠，承贈紙牌四種，劉士木云：余為暹羅富商，營別墅於此。在日寇占檳城時，文化界人多避難其家，劉亦其一也。

邱、劉、駱等送至碼頭始去。下午聞船明日始啟行，再下船訪李紹淵君於鍾靈中學，此華校在北馬最大，學生一千四百人，教師數十人。聞其校長陳充恩，思想甚反動。參觀學校一週，李送余遊檳城市廛，赴書局購南洋地圖一。李送至碼頭始去。天雨。為自印東歸經雨第一次。

十六日　水曜

晨開船駛新加坡，自此乘客華人漸多，同室來一青年名何真民，為述一事云：當日寇占檳城時，渠時尚幼，一日寇捕華人十八名，命人家皆閉戶，不准外出，渠獨窺視究竟，日寇牽十八人至一空地，飲

酒高歌，將此十餘人，一一刺殺之，皆慘號救命，情況至慘，至今尤不能忘。聞寇在檳城，凡殺華僑萬餘人，炸死者猶多，繁盛街市，多夷為平地，今所見者，舊屋所存無幾也。

自十四日以來，所晤華僑皆云，今日僑民生活，較之日人統治時代尤苦數倍，日本以暴力為政，英人則用經濟掠奪，新訂遺產稅，抽百分之六十，且由其估價，值二百而估三百，則奪取盡矣。其他稅皆增數倍。出境易而入境極難，雖家屬兒童，年十二歲以上者，即不考慮，以恐所受者為危險教育也。此外驅逐殘殺，已五千餘人矣。

上午尚見遠山出海水中，下午遂不見山，偶然亦見白鷗群飛，去陸不甚遠也。

十七日　木曜

晨，船抵新加坡，《南洋學報》主編許雲樵冒雨來迎。下船後，即至其工廠通電話與蕭楓兄，至南洋書局訪陳育崧，承其贈南洋學會書籍六七冊。至《南僑日報》晤洪絲絲總經理及林芳聲總編輯，洪云已有偵探來詢余之蹤跡，但新加坡反動者無能為力也。今《南僑日報》銷數大增，而《星洲日報》亦已作九十度之大轉變，其他可知矣。

約往訪陳嘉庚，以匆促未往。與雲樵等參觀博物館及圖書館，晤主持人Collinp。訪黃曼士，觀其藏扇。昔年悲鴻即住其家。至陳育崧宅，食紅毛丹及桑葚。紅毛丹係初嚐，味略如荔枝，桑葚則故鄉常物，十餘年不食此，忽動鄉思。在印未見桑也。陳、黃、許邀余赴大世界進餐，極光兄亦來。夜即赴南洋中學，宿極光室，遂暢談一切。

十八日　金曜

晨八時，極光送余返船，十二時開行，暗探向余盤詰頗詳。有一千六百餘華僑，被迫返國。由此東北行，當逆風雨季，風浪較大。晚間讀《新加坡風土記》終了。

新加坡海港未見鷗鳥及烏鴉。

十九日　土曜

天空灰暗，海與雲連，頗有風浪。讀《南洋學報》。下午讀《南洋雜誌》。夜風浪頗猛，自入中國海，遂遇逆風。

二十日　日曜

風浪頗大，健飯如常。海濤與暗雲一色。下午讀畢《馬來亞史綱》、《華荷經營臺灣史料》二書。作一絕句：

水色連雲晚更蒼，沖風破浪去堂堂。

此行已至中國海，直北關山是故鄉。

二十一日 月曜

早晨三時起，曾見西北方有燈火數星，不知是何處。今日天晴浪平。讀吳晗《朱元璋的幼年》。

二十二日 火曜

水波平靜，日麗風和。惟昨夜進食過多，腹頗不適，服蘇打片稍癒。此去香港只二三百里矣。

作〈食桑葚〉一詩：

陳氏園中桑葚熟，星洲初嚐動鄉思。
故國十載風煙裏，慈親望我鬢成絲。
憶昔種桑圍老屋，鳴鳩乳燕春日遲。
四月蠶老麥亦熟，黑葚白葚滿柔枝。
群兒攀樹探雛鳥，田翁牽犢飲清池。
今日南天溫舊夢，歸看家人收繭時。

一九四九年

二十三日 水曜

船已抵香港。去港不過一二十哩，以海中大霧迷空，船在海中，不敢向前移動，終日困處海中。向晚放晴，明日或有希望。

二十四日 木曜

晨起仍大霧，船不能行。讀《西域南蠻美術東漸史》。

二十五日 金曜

霧較昨日更大，船不能行。晚間始見香港燈火。

二十六日 土曜

晨霧仍濃，五時後霧微開，船即駛入港，泊九龍碼頭。英殖民地特務政治部，首向余詢問，將護照取去，囑星期一往政治部談話。將行李交香港運送社，即命車赴彌敦酒店。高樓華廈，一片笙歌，此處

不知是何世界。

二十七日　日曜

晨雨，赴輪船取書四箱。午赴蘇景雲夫人處進餐。下午渡江，慶強伴往。赴吉羅士打路五十號，晤新民、宇堂、紀榮、陸詒、春洲等，與新民暢談。晚餐後，歸九龍，訪劉王立明。至書店觀書，十一時寢。

二十八日　月曜

上午赴華商訪空了，即赴東方行詢被扣護照原因，未晤主持人。下午二時十五分再往，與其主持人大衛斯Davidee談頗久，詳詢履歷，余告以興趣極好歷史考古而已。譯員盧英俊緬甸閩僑，談後護照歸還始出。過一古董店閒玩。

三月

一日 火曜

付彌敦酒店八一元五角。至香港三日，共用去港幣一四八・三五，其中運行李費七十九・五〇，書籍隨書，不齎耗子搬薑，亦云苦矣。

晚間交膳費十・〇〇。乘小木船渡海，為之心悸神搖。

二日 水曜

下午赴勝利大廈，為朱立憻送物，遇俞世堃，同遊新舊書店及古董店。晤何光、沈一鳴。買《開明英文法》三・六〇，《文藝復興》二・五〇，《零墨新箋》・七〇。

晚間周欽岳來談，十時半羅子為約觀舞，劉王立明約星期五晚餐。

三日　木曜

上午十時周欽岳來約吃茶及進餐，彼用去十餘元。北平飯甚可口。下午參加總部會議，李伯球約明日晚餐，劉王立明改約於星期日晚餐。晤黃藥眠等人。夜腹疾下瀉。

四日　金曜

上午赴筲箕灣訪乃超、而復。下午開會報告在印情形。晤李伯球等人。晚間各民主黨派邀請被難同志，並請余報告在印情形。晤楊伯愷、余心清等人。九時赴星後道取照片。

五日　土曜

上午理髮。赴上海銀行存款六百元。至古董街閒遊。下午遊西海岸及古董街。陸詒約星期二下午至國新社研究會演講。

六日　日曜

下午渡江訪杜守素、于立群、葉粵秀等。應【劉】王立明招晚餐。于立群處遇陽翰笙、周而復等，返香港已十二時。

七日　月曜

上午羅子為約往同遊香港山頂，縱目四顧，港九均在眼底，風景絕佳。子為又邀往海景樓吃麵，午歸休息。下午再遊古董街，買居廉畫泥金扇面一個，絕佳，價一五・〇〇。又在吳均記見一扇面亦佳，又九華齋有王孟端山水頗佳，索價五十元。換英鎊二得三十元。《天南回憶錄》・三〇。羅子為云郭沫若在滬，以廿條黃金出頂其室來港（九九・三五），以一萬港幣，頂得一室。

八日　火曜

上午應朱立愷之約前往接洽住室，遇羅家東。赴金店兌去兩鎊得三十元，買金戒一個九十元。下午國新社陸詒來請演講。晤張明倫、陳仲達、趙渢、胡仲持、小魚及曹君。茶話散後，與趙渢閒話。晚間周欽岳來，同往吃茶。

九日　水曜

下午與鍾慕難君赴香港大學訪馬鑒不遇。看黃永玉書展。晚間散步。

十日　木曜

天雨。上午赴注射處注射。下午，與鍾慕難君訪馬鑒於香港大學，談少時。訪陸詒未晤。過江看章太太，在其家晚餐，晤楊伯愷等，九時返。取照片。赴上海銀行兌出二百元。

十一日　金曜

上午赴注射處驗針，遇俞世堃，同赴左公健、舒繡文、袁水拍等人處，在舒處午餐，將稿交水拍，並託其代詢為丘海濤訂報事。

歸寓小睡，赴利源東街買晴雨大衣一件（二十・○○）。晚間張紀域邀看蘇聯片《西伯利亞史詩》極佳。買絨衣六・○○。

十二日　土曜

今日決定登船北上，即赴上海銀行將四百元取出換美鈔八十元，每元抵港幣五·二〇，吃虧不小。買衣料一件五十二·〇〇，用電船運行李至grand船上，付力二十·〇〇。張紀域君送余上船，友輩共二十四人，小孩有十人，遊戲唱歌，甚為快樂。

十三日　日曜

晨八時開船，海關並未來人，省去不少麻煩。晚間作遊藝會，有鄭棟林、汪長康、黃堅、王子釗等人報告，及孩童唱《原野與森林》、《朱大嫂送雞蛋》等，極盡歡暢。夜霧甚大，數停航。

十四日　月曜

兩日水波平靜，如行內河中。十一時，見鯨群遊海面，結隊泳躍，前所未見。十二時見一燈塔，已抵廈門洋面。四時風起，氣候漸冷。

十五日　火曜

天氣晴朗，海風頗大。過汕頭廈門洋面，天氣漸寒，由船頭看船尾，起伏高數丈，頗為壯觀。

十六日　水曜

晨見群鷗隨船飛行，水色渾蒼，島嶼無數。下午已至溫州洋面，自香港啟行至此，已行六百餘海哩。

十七日　木曜

下午二時，船過上海洋面，北風漸寒。晚間風平浪靜，大家講故事。下午洗衣服三件。

十八日　金曜

水色清。晨至連雲港洋面，舟行每小時十哩，自香港至此，舟行已達九百六十海哩。下午風浪漸大，北風撲人，數年來未經寒冷，皮膚至此漸收縮。夜過青島洋面。

一九四九年

十九日　土曜

水波平靜，海天無雲。晨起船上結薄冰。十二時，船過山東半島的尖端，轉入渤海灣，此去大沽，只二百哩矣。夜過大連海面。

聞商客楊延修君述昆明劉志寰、劉德銘兩流氓地痞騙詐故事。讀陳伯達〈不要打亂工業機構〉一文。

二十日　日曜

下午船抵大沽口，有軍管會中人來接，云船已允許入口，即下船隨入天津。過塘沽及新河兩站，見戰跡猶存，新塚不少。至天津寓利順德旅館。晚間即有招待所中徐乃祥君來訪，邀寓招待所，盛意可感。

二十一日　月曜

上午遷寓招待所。下午接船，四時抵碼頭，七時檢查始畢，渾水摸魚之輩，隨之而來，可惡之至。

二十二日　火曜

上午王強、范瑾來訪。范瑾即許勉文，為十八年前中大實校舊生，任《天津日報》副總編輯，與現天津市長黃敬結婚已十年，生子三人矣。王強為四年前東方語專舊生，亦服務《天津日報》，原名何修華。上午市府祕書長吳硯農來訪。下午往《天津日報》【社】參觀。

五時赴天祥市場買舊書《日本壁畫之研究》二百，《南洋地理》八冊一千五百，車錢七十。

二十三日　水曜

本定晨八時赴北平，竟遭陰謀份子阻撓，擬下午往。八時與王啟祥往看承記印刷廠。下午赴天祥市場，買書二冊，《南燼紀聞》、《占婆史》，並遊覽各古董肆。

二十四日　木曜

招待所中人云，組織部人員將來訪，候之不至。晚間連處長來談。

二十五日　金曜

晨王子釗來訪，同往Victoy hause進小點，參觀蘇聯照片展。下午一時車赴北平，寓西單飯店。記民二二年來北平，今又匆匆十七年矣。街市人眾喧囂，甫經解放，盛況如此，可喜之至。晚間報紙出號外，毛主席、朱總今來平。買報二十，萊菔五。

二十六日　土曜

晨赴藝專訪徐悲鴻、孫宗慰、吳作人等。午赴北京飯店訪沈鈞儒、章伯鈞、朱蘊山、沈志遠、辛志超、胡愈之、郭沫若等，並晤茅盾、張西曼、張志讓、王昆侖、吳晗等。至中山公園來今雨軒吃茶。至葉淺予家晚餐。至艾青處未遇，返寓。

二十七日　日曜

晨訪吳曉鈴，在其家午餐，周定一亦來。同遊琉璃廠，看舊書古董，買三代小玉刀二百，印泥三百五十，《蒙古源流》一百五十，《北平掌故》五十，又得《鄭和家譜》一冊，《北平》二冊。古董店

以通古齋最好。因無生意，多紛紛改售油鹽肥皂，亦可傷矣。周定一約往牛肉宛吃烤牛肉絲，為北平第一。晚間參加赴法開和平大會代表【聯歡會】，戴愛蓮舞蹈及文工團秧歌，十二時始歸。

二十八日　月曜

晚間招待處請看戲，晤田漢、洪深、靖華、伯贊等，均於明日赴法出席和平會議矣。今晚戲目，皆極一時之選，有程硯秋《荒山淚》、尚小雲、譚富英《法門寺》。

二十九日　火曜

下午與周健實、王德中兩人赴北海公園及北平圖書館。

三十日　水曜

上午十時赴巴黎大學漢學研究所晤傅惜華、韓百詩、于儒伯等人，觀所中所藏圖籍。午傅惜華、吳曉鈴邀往東來順吃羊肉，望舒偕其二女亦來。二時返寓，晤尚健庵暢談。七時為駱新民送毛衣，並送《人民日報》一詩。晚間散步，買《苦口甘口》一冊。

一九四九年

三十一日 木曜

【午】沐浴理髮。下午遊天壇，與周健實、王德中等同往，晤黃適安。五時赴西單商場，買《南洋華僑史》一冊。晚間來薰閣送來《雨窗欹枕集》二冊一百五十。

四月

一日　金曜

早睡早起，睡眠頗好。

上午遊琉璃廠，買《野獲編補遺》四冊一百五十，又在宜古齋買《莊子》二冊（世德堂殘本）四十，報五。下午洗相片，付五十元。

二日　土曜

《論聯合政府》二十，午餐六十五，車錢二十五，《蘭領印度史》五十，《正倉院考古記》兩百，《印度及東南亞美術史》兩百。

上午訪馬叔平先生，參觀故宮博物院中路。訪冶秋暢談，途遇呂劍暢談，又遇艾青，至藝專晤王臨乙。黃警頑陪同遊東安市場，買書籍四百八十元。

三日　日曜

晨接李何林電話，云將來遊。付照片八十。上午季羨林、金克木、李長之、臧克家來訪。師大擬聘余往任教。下午李何林來，暢談。應黃文弼[9]之約赴來今雨軒，吃茶後又赴西單吃飯，黃贈《羅布淖爾考古記》一冊，歸寓已九時半。

今日開始送《進步報》。

四日　月曜

每日大風甚寒。上午魏荒弩來談。下午黃適安來談，以照片贈之。作書寄王子劍及良伍[10]。至永安飯店，晤金滿成、胡仲持等，與馮乃超談小時。入城沖印照片，付三十，買《文藝月報》三十，在王府井大街遇蕭樹柏，同往吃茶，並赴其家晚餐，歸寓已將十時。

9　黃文弼（一八九三～一九六六）字仲良，湖北漢川人。考古學家。時任中國科學院考古所研究員。

10　常家純（一九〇六～一九八七），字良伍，作者胞弟，自幼過繼叔父家。時在安徽潁上縣家鄉。其長子名法援。

一九四九年

五日　火曜

上午九時赴中山公園參加盟會。下午二時北京飯店參加李維漢招邀之座談會，在北京飯店晚餐，與周新民同返寓。吳曉鈴來訪，又傅惜華來訪，均未晤。

六日　水曜

上午訪李長之，在其家午餐。下午訪樊弘、費清、芮沬、季羨林、金克木、向達，在樊弘家吃餃子晚餐。

買張穆《蒙古遊牧記》八十，《卡門》二十。長之贈所著《司馬遷的人格》一冊。夜十一時歸寓。

文化藝術工作委員會召集座談會，以通知送遲，未知未往。

七日　木曜

下午赴東安市場，買下列各書：一、《蒙古社會制度史》一百七十；二、《印度哲學史略》五十；三、《中國南洋交通史》兩百；四、《朝鮮通史》五十；五、《新民主主義論》二十。

晚間開【民盟】小組會議。

八日　金曜

泰無量等印度學生六人，約於下午五時半便餐。

下午四時《進步日報》社茶會。馬叔平先約六時往餐。

下午一時赴六國飯店聽四位女英雄報告，僅聽三人即去，赴西堂子胡同女青年會參加進步日報座談會。六時與吳曉鈴赴北大研究生宿舍應六位印度留學生晚餐約會，十一時歸。車錢來回四十。

九日　土曜

上午赴金靜安處，暢談，在瀋陽飯店午餐，大頭半元。買《北京旅行指南》一冊六十。

下午至傅惜華處觀其所藏書，頗富。傅研究戲曲小說，其兄傅芸子亦好研究舞樂，已逝世。借來《白川集》一冊。

晚間聽京戲，有葉盛章《巧連環》、尚小雲《汾河灣》及《逍遙津》、《草橋關》等戲。歸寢已二時。

始散。

上午開小組會議，陳鼎文來此參加出席。下午赴洋溢胡同參加北平市支部各小組長會議，五時半

十日 日曜

十一日 月曜

晨蕭樹柏來談。十時赴先農壇華北大學第二部訪何林、尚鉞，未能入內。過天橋買《北平指南》一冊三十五；《長生殿》二冊三十；《掌故叢編》三冊殘，《尚書研究講義》五十。車十五。下午赴東安市場，買《秉燭談》及《後談》一百二十，《考古》八十。《國華》五十，車錢十，瓜子五，擦鞋二十，又印照片十四。

讀傅芸子《白川集》，釋滾調頗有創見，——海鹽腔——紹興餘姚腔——江西——（王驥德曰世之腔調，每三十年一變，由元迄今，不知幾經變更矣。）江西弋陽腔、海鹽腔行於嘉湖溫台。湯顯祖曰：變為樂平，為徽青陽。顧啟元《客座贅語》曰：後則又有四平（或即樂平，乃稍變陽而今人可通者）《王氏曲律》曰：今海鹽不振，而曰昆山……數十年來，又有弋陽、義烏、青陽、徽州樂平諸腔之出，今則石台太平梨園幾遍天下，蘇州不能與角什之二三。

青陽調——安徽池州府。太平調——安徽太平府。弋陽太平之衰唱（衰唱為弋陽獨特唱法），衰唱

後成為滾唱。日本內閣文庫藏鼎刻時興滾唱歌令玉谷新簧五卷，新刊徽板合像滾調樂府官腔，奇摘錦樂音六卷。

十二日　火曜

上午抄〈向毛主席致敬〉一詩，寄《進步日報》徐盈。晚間作〈渡長江〉一詩寄《天津日報》范瑾。下午遊琉璃廠古董店、舊書肆，王福晉有《野獲編》一部，又其鄰肆有《印度政治史》一部，俱以價昂未購。

十三日　水曜

晚間訪魏荒弩。

十四日　木曜

晨九時赴頤和園遊覽。

十五日　金曜

夜受寒。上午頭眩。讀《白川集》。作〈匯合在毛澤東旗幟下〉一詩，寄呂劍。下午赴中山公園參觀年畫展覽，新內容新技法，甚好。在古書畫展覽處【購】：王國維扇面二，李文田扇面二，王垿扇面一，又湘西鐵柱搨片四條共五一〇。

晚七時開小組會。收王子劍函。

十六日　土曜

晨九時傅惜華來談，將漢畫十六張借予巴黎大學漢學研究所影印，又將《祝梁怨》劇本借與之，並出示《波斯藝術》，彼讚美之至。十一時【赴】中南【海】林伯渠、周恩來主席招宴，到二十餘人。王任叔擬借南洋書籍，已應之。餐後遊瀛台、懷仁堂、居仁堂、萬字廊等處，並參觀和談會場。至中央公園買扇面八個，鏡框一個四百。飲水遇茅盾夫婦。晚間至吳曉鈴處閒談，九時返，借來《文史副刊》，十一時寢。

水錢十五，車三十，收招待所津貼五百。

十七日　日曜

上午黃文弼來談，至十二時，約其同吃餡兒餅，用一二五。一時張西曼來談，二時同往北京飯店聽周恩來報告和談條款，與何香凝先生同桌，有廖夢醒、鄭坤廉、熊瑾玎等，會中晤湯錫予先生。周報告歷四小時始畢，清晰而有條理。六時半至魏荒弩家晚餐水餃。九時回，身體甚不適，如患病然。北京飯店前遇周新民，允為打電話詢師大事。今日腹瀉數次。

十八日　月曜

上午腹疾略減。作書寄中原大學潘梓年。買《永樂別錄》二冊五〇。下午藝專來約往明日下午一時半演講。二時赴傅惜華處觀其所藏圖籍，頗多珍祕。歸途過東單市場，買扇骨一，扇面二，六〇；祕戲鏡一，六〇；車錢三十五。於市場遇宋之的。收李長之函，云師大決聘往教書。呂劍來約寫稿。

十九日　火曜

上午赴呂劍處，送交年畫一稿。車錢十。下午赴藝術專科學校演講。車錢二十。四時與作人同赴東安市場看書攤，買《南洋古代文化與藝術》一三〇，《滿洲發達史》三百，《歐亞經濟之趨勢》五百。

借作人一百元。晚間赴作人家吃窩頭，菜肴甚豐。其新婚蕭淑芳女士，當年為中大美人，今亦四十矣。

夜歸，十一時寢。

二十日　水曜

晨，書店送書來。魏荒弩來電約星期日下午赴鐵道學院演講。周定一來談。下午二時，赴六國飯店開會，晤王紹鼇，代李宗斌問候。晚間洗澡六十，買萊菔十，約周定一午餐一五〇。寄商錫永《考古》一冊，郵票四十，扇面託定一轉魏建功書寫。

二十一日　木曜

上午寄侯興福報一卷，陳訓謨函一，附秀峰、宏進各一箋。下午赴周新民、王紹鼇處談兩小時。至西單商場買書一、《日本文化史概論》五十；二、《東北新指南》一百；三、《古物研究》五十，四、《藥堂雜文》三十；五、《藥義名錄》三十。

赴長之處未遇。十時返遇。郵票五十。下午寄鍾慕難一函，蘇慶強一函。

二十二日　金曜

解放軍渡江三十萬。

上午還曉鈴、惜華書籍。至大地市場買一毯四五〇，車三五。

下午換東北券八十二萬等人民券二千。晚間上臥車赴東北參觀。

百萬雄師過大江，戰旗指處耀紅光。華南解放歡聲震，主席毛公是太陽。

二十三日　土曜

晨起陽光極佳。七時過灤河大橋，八時過昌黎，廣大衝擊平原，農作業已開始，沿途所見碉堡，皆已炸碎，各車站屋皆無頂，足見戰事激烈，沿鐵路電線，在重新架設中。八時半過留守營，八時五十分過北戴河。九時一刻過秦皇島。十時至山海關。車停一時半，赴關上遊覽，買孟姜女照片一張。下午一點五十分，至綏中東辛莊，四時至錦西，五時十分過女兒河，戰跡猶在。至錦州觀大廣濟寺塔，高十三層三十九丈，明嘉靖十二年重修（見道光九年碑），七時五十五分發錦州

二十四日　日曜

陽光甚佳，空氣特寒。晨五時至新立屯，此地兩軍戰鬥，易手七八次，故戰跡猶存。八時五十分過巨流河，沿途皆碉堡。十時至瀋陽，市長朱其文、軍區司令林楓皆來迎至車站，招待極豐盛。寓居太原街一號東北局招待所。

下午與張西曼赴瀋陽舊城買書三冊：《東三省古蹟遺聞》十五千，《安東輯安高勾麗遺跡》八十千，《蒙古事情》二十千。

晚間報告太原及南京均解放，舉市狂歡，隨群眾遊行，九時歸。

人民券一五七五，東北券三〇四一二二。

二十五日　月曜

東北招待所送錢五十萬。赴市遊覽，買膠捲二，四十七萬，《讀史叢錄》一冊七萬，「風花雪月錢」二個五萬。

五時赴東北政府的宴會，酒肴甚盛之至。街上大遊行，人民歡騰，行列甚長，中間並有扭秧歌。晚餐後請觀劇，有《孔雀東南飛》、《蘇小妹》兩節目，為于剛同志題詩一首（詩見二十二日）。

一九四九年

二十六日　火曜　小雨。

十時由瀋陽出發，十一時三刻至遼陽，「十年征戍憶遼陽」即此地也。此地戰跡破壞房屋甚多，工廠林立。十二時至鞍山，此處為東北鋼都，日人曾投資二億，設立昭和製鋼廠。解放軍在此戰鬥，失而復得者凡七次，終歸人民所有。今機件多破壞，在修理中。下午參觀製鐵動力修繕三部，當其盛時，工作者凡十餘萬人，今只一萬五千人，日人留此者有四五十人。晚間工廠招待，大吃大喝，酒肴極豐，有些吃醉，狐狸尾巴畢露。

二十七日　水曜

上午繼續參觀軋鋼部製造鋼板鋼軌水管各部。下午參觀煉鋼部製焦製瓦斯化工部。晚間李大璋廠長報告復廠情況。夜十一時開車赴大連。

二十八日　木曜

上午八時至大連，市長以下各首長均來迎。晤老友羅烽及長沙舊友毛達恂。大連街市極整潔，為沿途所見最佳市政。下車後即赴關東飯店休息，寓四樓三四八號。晚間大宴，計四菜盤，四肴盤，四甜

盤，其次燕窩、銀耳、魚翅、海參、八寶飯、バイ、蝦仁、海鯽魚、口蘑、叉燒、饢桃、三仙。又四小盤，花餅、饅頭、米飯，酒三種：啤酒、葡萄酒、白蘭地。筵宴豐盛之至。

晚間與羅烽散步，至一舊書店文樂堂閱書，即散步歸。滿街紅旗，人民慶祝南京解放，快樂之至。

二十九日　金曜

上午參觀大連機車工廠，規模甚多，內分十五場及青年技術學校，工人六千人，每月可出機車二十一輛，新車一百五十輛，場內自用鐵路長達八百餘里。下午參觀船渠，工人七千，能製八千噸至一萬噸輪船，現因鋼鐵材料不足，只修舊船。四時赴文樂堂買書三冊：一，《旅順博物館圖錄》；二，《續滿洲舊跡志》，共二五〇〇關東幣。換人民券一千，得關東券二六四七。買針二，小紐六個三〇。

三十日　土曜

上午參觀大連大學，內分醫工及俄語專修三部分。又參觀科學研究所，衛生研究所，內有日人五位。大連大學有日本教授三十位，學生工學院七五〇人，俄語專修一三五人。衛生研究所能製破傷風、白喉、瘋犬咬、痘苗各血清。下午參觀地志博物館，館長也哥羅夫，頭髮盡白，指導頗詳。參觀青年技術學校。

一九四九年

五月

一日　日曜　晴　好。

上午赴斯太林廣場參觀大連市紀念五一節，勞動工人大集會，計十五萬人，皆著新衣，紅旗如海。

下午一時，立中蘇友好協會七層屋頂上，觀遊行行列，過六小時，長四十里。

人民券一比關東券二三六。欠五百〇八元。

二日　月曜

晨九時赴旅順參觀。十時至龍塘區，為大連至旅順九十里之一半，此地村民正開舞蹈大會，男婦老幼咸集，秧歌舞亦有各種，且有女子踏高蹺。十時四十分至旅順，沿途所見蘇軍頗多，村民甚整潔。至旅順市政府休息。參觀旅順博物館、中日俄戰爭紀念館、俄人運動會。此處俄人甚眾。下午四時返大連，參觀提燈會。晚間看放火花。買地圖一冊，《天竺行紀》一冊七〇〇元，電車一六元，洗膠捲五〇元。

三日 火曜 晴。

上午自由活動。文樂堂送書來，買其《西域考古圖譜》一部，《殷墟文匯編》五冊，又《王勃集》唐寫本等共一萬關東幣。赴銀行換錢。至西崗子取書二冊，一、《考古圖錄》；二、《滿蒙美觀》，共五百五十元。買手提一個二千元。

下午政府人員報告工人生活改進情形。出街散步，擦鞋五〇元。晚九時登車，向瀋陽、哈爾濱進發，毛市長等皆送往車站。

買《印度問題》一冊，《闖王進京》一冊，《斯太林論列寧》一冊一五〇。

四日 水曜 晴。

六時起身。六時四十分至鞍山，七時十分至遼陽，九時至瀋陽，停一小時。敵機六架，昨日曾來轟炸。得《參考消息》，解放軍勢如破竹，已抵上海近郊。三時半至四平街。四面平原無險可守，而屢經大戰，殘破最甚。過蔡家站，見有辮髮男子，及站上插青天白日滿地紅旗，此為僅見。四時至公主嶺，大戰殘跡斷目，鐵路中斷，軌道多扭曲，公主嶺站木材農產山積。五時至長春，當地各首長來迎。赴大和旅館進晚膳。

還會計盛志俠人民券五五〇〇元。

五日　木曜　陰，上午大雨。

赴長春大和旅館，庭中楊柳微綠，瑟縮猶作寒態，不似大連桃柳爭妍矣。車來時間至此改早一小時。上午參觀醫科大學，學生千餘人，內分八系，設於舊偽滿國務院。十時參觀東北電影製片廠。下午參觀東北銀行。

下午大雨，赴舊書店買《蒙古史雜考》二萬元。晚間大宴會。晚餐後觀秧歌及電影《橋》。買日本地圖一冊九萬。

六日　金曜　上午陰雨。

參觀大陸科學研究所及東北大學。買《東亞古文化研究》一冊九萬。下午買長春地圖一張一萬。《列寧論馬恩》一冊四萬。《印度社會》一冊，《華僑經濟》一冊十一萬。《近代蒙古史研究》一冊四萬五千，萊菔二千元。

晚間市委書記朱光同志報告接收長春工作。

此地人民券每千兌東北券三〇萬。夜十二時發，向哈爾濱。

七日　土曜　晴。

四時半起身，六時一刻至蔡家溝。九時抵哈爾濱，市長等各首長迎於車站。下車赴馬第爾旅館，寓三樓一一九號。下午赴地包撫順市場，買《蘇聯縮語新辭典》二萬，報二千。晚餐後出散步，哈市無夜市，六時即收門。兵士隨後保護，實亦無需。買畫片一張，二千。

八日　日曜

上午有空警。晨修理皮鞋一萬二千。上午赴市府前八襍買柳籃一，二萬五千，《老殘遊記》四萬，《聯共黨史》五萬六千，《生活報》一本，三萬二千，《俄語文法》六萬，《滿洲風土》一萬，《日本美人畫大全》三冊十二萬元，共用去三五五．○○○，金錢誠不經用矣。

下午參觀烈士紀念館及全市市容，沿兆麟公園松花江岸歸寓。晚間松江省主席、哈爾濱市長及市書記長均來招待晚宴，夜又招集文化晚會，有大合唱，秧歌，蘇聯舞蹈，蘇聯電影《民主匈牙利》等，十時寢。

九日　月曜　天雨。

上午哈爾濱市法院王懷安院長報告審判罪犯情形，具體而生動，甚佳。

下午參觀哈市監獄，內分製毛、紡織、木工、鐵工、被服等廠，已可自給自足。

晚間教育局長李樹森來報告教育情況。

十日　火曜

上午參觀哈爾濱市立一中及四中。下午赴松花江邊小坐，觀捕魚。赴秋林公司已關門。歸途小雨。晚往返電車四‧〇〇〇，萊菔一‧五〇〇，又買畫片四張四‧〇〇〇。將《俄文文法》書退還六萬元。晚間本組開小組會。

十一日　水曜

上午參觀雙合盛麵粉廠，廠主報告情況，工會代表報告工人文化及生活情況，每日用麥三火車。參觀興東油廠，總工會及總經理俱有報告。此廠工人一二〇人，勞資合作頗好。

本市雞蛋每個一‧四〇〇元，理髮一六‧〇〇〇元，信封每個一‧〇〇〇，萊菔每小個二‧〇〇〇元。

十二日 木曜

上午洗浴。赴秋林公司購物。放大鏡一，一三〇千（日本製），毛刷二七五千（蘇聯製），毛筆一五千（日本製），畫片二、二千（蘇聯）。

下午參觀哈爾濱企業公司，公司留晚餐，酒肴甚盛。

十三日 金曜 雨雪。

買蘇聯唱片十二張一〇二千，毛刷一六千，畫片四千，《普通教育改革問題》三〇千，《標音露和字典》三十萬元。

十四日 土曜

上午赴車站接出席和平大會代表團郭沫若、田漢、鄭振鐸、翦伯贊、侯外廬、裴文中、盧於道、吳耀宗、曹靖華、曹禺、陳家康、宦卿、古元、程硯秋等。

上午十時，買《露語自修讀本》一冊七萬五千，又磁舞人一個五萬元。

下午參觀國營農場，晚間赴哈市首長晚宴，夜觀蘇聯片《鄉村教師》。

一九四九年

十五日　日曜

上午參加哈市群眾大會歡迎和平代表團，聞獻花一項，即費六百萬元。下午市政府報告各種問題。與陳振球君談哈市文協活動及曹禺劇演出情形。

買泥人一個一千五百，偽滿錢二，五百元。

十六日　月曜

上午與梁均遊古董肆，以磁舞人易捷克玻璃杯二，加錢三萬。買磁乳杯一，二萬六千。買畫片十二張，六萬五千五百。《斯太林論民族問題》三千。

下午與鄭振鐸、田漢、曹靖華等遊松花江。晚間準備動身赴吉林。十一時開車。

蛤蟆油七〇萬一斤，黃金二六〇萬一錢，鹿茸一七〇萬一兩，人參四〇〇萬一兩，紅參七〇萬一斤。

十七日　火曜　上午天雨。

夜失眠。晨六時至拉法，此去皆山陵地帶，一片樹海，沿鐵路較平山坡，多已斬伐耕種。沿途並見放火燒林，苟不加保護，恐將來便成童山矣。八時過天崗，見小學一所，十點半至吉林，寓新旅社六八

號，沿松花江，景致頗好。今日大風沙，滿洲多復如此。

買鄉土玩具二，四○○○；車錢四○○○，花生一兩二○○○。

下午至洗桐山館張君處看古物，並訪問文協。晚至省府，副主席周持衡報告。

十八日　水曜

昨夜天雨，今晨仍雨。上午八時乘車赴小豐滿參觀，在彼處午餐，參觀築成壩工。下午又參觀水電廠內部，六時返。

赴洗桐山館觀古玩十餘件，未晚餐。

車五·○○○，花生一·五○○。戒子一·三五，二大頭二四·三一○萬。

十九日　木曜　晴明。

上午參觀亞麻紡織廠，造紙廠。下午參觀造火柴廠。赴杭州街市場閒逛，買偽滿康德錢一·五○○，買《心》一冊一五·○○○，買糖一塊五○○，見包糖紙為木版宋書，殊可惜。晚間省主席、市長、東北大學校長、職工會主席、市委來宴請，並邀看電影，以影院場中空氣惡濁，即歸寢。

二十日　金曜　晴。

上午與馮伯恆【一作衡】、梁均遊古董肆，買《東洋美術史之研究》六萬，景印鈔本《禮記疏卷》五萬。車錢一萬八千，梁均借五萬五千。換人民券一千，得東北券二十五萬，將金戒換得三一○五‧○○○東北券。

下午買日本畫帖一本二十萬，雞血圖章一個一百萬，高麗參一斤二兩四十萬。下午二時赴東北大學參觀。晤錫金、李輝英、吳伯蕭、楊公驥等。晚宴後有秧歌歌劇等，甚歡。

二十一日　土曜

上午遊古董肆，九時半聽省府副主席報告。下午再與梁均、馮伯衡遊古董肆。買紀念手冊一，三萬五千；西藏鎏金佛二七萬，襪子兩雙六萬八千四，指南針三萬，車錢一萬，《滿洲地質礦產》十三萬，《斯太林論列寧主義》三萬，《吳滿有》二千，《英文成語辭典》一萬五千。

二十二日　日曜　晨晴朗，昨夜雨。

八時至撫順，赴舊日本大和旅館（今稱俱樂部）休息。撫順市長來報告情況。下午參觀露天掘土煤

礦及製油廠，此礦煤中出琥珀，在礦撿出樹化石一段。晚間買書三冊：一、《支那美術史論》；二、《日鮮神話傳說の研究》；三、《印度美術の主調と表現》，共八萬元。

二十三日　月曜

上午參觀龍鳳煤井及一工人療養院。下午沐浴及參觀市容。晚間買琥珀戒子一個，別針一個四萬元，又《新興日本語研究》一冊一萬五千。

二十四日　火曜

早晨五時即起，薄寒中出一野恭，為之大快。

上午參觀撫順礦山工業專門學校，並為全體員生演講「勞動創造人類」，略述史學考古學之情形。

九時聽報告，一日籍工程師北村義夫報告最好。

下午二時啟行，四時抵瀋陽，寓文化賓館三樓二三三號。赴小南門內萃文買書一冊，《蒙古近世史》十萬元。沐浴甚暢，得酣睡。

南昌解放。

二十五日　水曜

西安解放。

下午與梁均、金滿成遊舊書肆，天小雨，遊荒攤，車錢五‧○○○元。

上午赴體育場觀瀋陽市運動會，里仁小學、沙子溝小學、魯迅文藝學院表演最佳。

二十六日　木曜

上海解放發號外，市民皆狂歡。洗膠捲一，二○‧○○○元；麻索二根一萬。

上午參觀中國醫科大學，此校原為南滿醫科大學，設備為中國最好之醫校，較協和尤佳。創辦人稻葉逸好，有一紀念碑。

下午參觀清故宮文物保管委員會，及國立博物館，館人李文信解說詳明，其中雞冠壺及熱河彩陶，尤具地方色彩。五時半返寓。晚間開文教組會議。十一時寢。

二十七日　金曜

上午開文教座談會。余提出各學校各公共場所吸煙之不當。

下午赴小南門升古齋購《東洋文化史大系》八冊八十萬元，《滿洲考古學》一冊八萬元。曾見悅古齋售有雞冠壺二個，索價三十六萬，好而無錢購之。

晚間當局來文教座談會報告，有劉芝明、陳康白、李卓然等代表黨政報告，具體明確，甚為動人。

夜看書至十二時半寢。

二十八日 土曜

晨入浴，膀胱微痛。上午與梁均遊書肆、古董肆，買梅原《支那考古學論考》一冊，十五萬元；日本畫一張五萬；大連出土銅鏡一，三萬；舊日本春冊一，新中國畫冊二十四頁，一百四十元。

借盛志俠經手公款二十二萬。將金戒指換去，除物價得四十萬又銀大頭二枚。

二十九日 日曜

晨出散步，買《支那近世史》一冊四萬，《水滸傳新考證》一萬五千。上下午與梁均赴小南門，買日本畫一張五萬，銅雕像一，五萬；春冊一，六萬元；《滿洲石刻調查》一冊，八萬。又木刻一冊十五萬，《母丘儉殘碑》拓片七萬。返寓車錢一萬五千。晚間大宴會，軍政黨首長皆至。七時赴晚會，演《白娘子》改良平劇至十二時。夜下一時始就寢。

三十日 月曜

晨沐浴，五時即起。九時出發赴安東。十時過陳官屯姚千戶屯。十一時過歪頭山，又二十分至撫順南站。下午三時一刻，抵鳳凰城，四時半至安東，遼東省府及軍區司令邊章伍來接，寓菜市街人民政府工業部宿舍（原英領事館），在鴨綠江飯店進餐。晚間九時寢。

三十一日 火曜

五時起。上午參觀安東造紙廠、安東紡織廠、製鋁廠、製銅廠，及遊浪頭風景區。四時半返市，遊書攤故物攤。晚間入浴。九時猶見夜市，為各地所無。

買櫻桃十五顆五‧〇〇〇元；花生米三十顆一‧〇〇〇元。

六月

一日 水曜

農曆端午節。晨遊鴨綠江大橋，長二華里半，明治四十四年修。至橋之彼端折回，橋中段以南，已屬朝鮮矣。與朝鮮交通政治檢查員以日語對談，甚親善。買《支那社會經濟史研究》四萬，朝鮮畫片二張一千元。

二日 木曜

上午參觀造針廠及造紙三廠，此兩廠皆係日人遺留，蔣軍來此加以破壞，現已恢復。又參觀安東膠皮廠，此廠每日出鞋一萬三千雙。

下午參觀絲織廠，遼東省營光華石棉廠，廠長姜彬為一青年女性。

晚間娛樂晚會有下列節目：一、我們要勝利（中樂隊）；二、朝鮮舞；三、新拉洋片；四、朝鮮農

人舞；五、新舊對秧歌；六、原子舞；七、農人娶婦秧歌劇。

三日　金曜

上午九時聽呂市長、劉省主席報告情況，呂對市況發展情形，劉對遼東省土改情形，均有詳明之敘述。下午二時上車赴五龍背，參觀絲織廠、五龍背小學，及柞蠶試驗所，兩中小學生及區公所人員列隊來迎，盛意可感。晚間浴溫泉甚暢。九時車行赴本溪。

四日　土曜

晨五時抵本溪，七時半下車赴總公司休息。

上午由本溪煤礦中央斜洞下降，探察深處掘煤情況。由通風洞屈身蛇行而入，歷四小時，往返十華里，中間頗歷險難，而工人工作自如，因此深知工人之艱苦偉大，故革命亦最堅決。跌跤三次，頭觸壁數次。下午休息，赴本溪街散步，買《論趙樹理》一冊一萬四千，包米煎餅二千。

五日　日曜

上午參觀特殊鋼廠、海綿鐵廠。赴宮原參觀軋鋼廠、製銼廠，應本溪煤鐵公司午宴。下午二時開車

赴瀋陽，四時半至站，仍寓文化賓館二二三號。赴故物攤買《昭和製鋼廠二十年記》一冊七萬元，照片簿二萬。晚間入浴。

六日 月曜

晨散步遊舊書店，買《藝術雜誌》二冊五萬，歸寓大雨濕衣。下午與呂集義、馮伯衡、梁均等赴小南門，買朱墨一錠五萬，小銅熊一個一萬，青金石蝙蝠一，一萬。晚會觀《九件衣》新平劇。

七日 火曜

晨買藝術雜誌《畫論》一冊二萬。上午開民主東北參觀團團員大會。午餐，飲酒盡歡。二時上車，副主席高崇民、市長朱其文、市府祕書長周秋野、蕭三、教育廳長車向忱等俱來送行，丁玲、甘露亦隨車赴北平。

車由巨流河向新立屯過阜新，入東蒙境，屋皆平頂，殆由蒙古包轉變。七時半寢，夜二時醒已過錦州。夜色寥闊，茫然無際。

八日　水曜

晨三時醒，車過綏中，五時過山海關，六時一刻過秦皇島。抵天津，孫科長、連處長上車來談，並述范瑾甚念余之行止。五時抵北平，下車仍寓前門外西單飯【店】樓上二十五號，身邊僅餘東北券兩萬，合人民幣不過百元，可謂赤貧矣。

九日　木曜

上午赴長之處，未遇。赴藝專，始知已聘定余為專任教授，貧農又變為雇農矣。收校薪三一‧二七〇元。收《天津日報》稿費三三〇元。東北券二萬兌人民券八〇元。收舊存人民券七〇元。孫宗慰生日邀晚餐，以土爾基煙一盒贈之。車錢一三〇，櫻桃五兩五〇，還盛志俠人民券一‧〇〇〇元。

十日　金曜

上午赴藝專辦理領薪手續，又取來一五‧四八〇元。買

國立北平藝術專科學校聘書

茲聘

常任俠先生為本校　教授

聘約如左

一、薪金每月國幣
一、每週授課以　　學分為準
一、聘期自民國三十八年五月起至三十八年　月底止續聘於一個月前另訂薪約
一、本校兼任教授兼任副教授兼任講師按授課時數計薪
一、教員授課應按規定時間不得遲到早退
一、教員如因故缺席須事前通知教務處請假
一、教員請假達一星期者須自請代課人但人選應徵得校方同意
一、其他事項依照教員聘任及待遇規程辦理

校長　徐悲鴻

民國三十八年五月由徐悲鴻簽署國立北平藝術專科學校藝聘書

《文心雕龍札記》一冊五〇，車錢四〇。

師大文學會來請參加座談會。下午至巴黎大學漢學研究所晤魏建功。送吳曉鈴煙一條。與傅惜華赴處，Dr・W・Franke講四川石刻。晤羅常培、秦無量、沈明、Jaya女士等。夜，無錢徒步歸。

市場，晚餐一一〇元。買玉件二，雕花骨一，有字帶鈎一，小銅人一，付款八百元。晚間赴英國文化

十一日　土曜

上午理髮，沐浴。赴大地商場買鞋油一盒，草鞋一雙二五〇，車六〇。晤胡濟邦於市場，丰姿如昔，微見蒼老，愛之已久，邂逅遇之，彼從莫斯科新歸。

下午赴師大參加文藝座談會，晤克家、曹禺、楊晦、藥眠等。五時赴市場還古物商人錢。買有字帶鈎一，二五〇；楚鏡一，鬥獸版一，五〇〇；紙冊二，二〇〇；車錢九〇。還昨欠古物錢四〇〇元，肥皂三〇元。（返京三日，用去三千元）

十二日　日曜

晨，賣古董肆崔澤之、賈濟川來，各送古物若干件。賣送古兵器四件，係真品。

蕭樹柏來電話，約下午相晤。傅惜華、黃文弼兩人來看書物。至午與黃同往午餐。下午赴市場未購物。至大阮家胡同聽馬寅初演講，散後至東安市場，買《北平金石目》一冊一〇〇元。晚餐一二〇元。

一九四九年

晤周新民，云新政協已召開。

十三日　月曜

上午赴遠東飯店訪儲平安、杜若君等，與史東山略談即歸。天熱不可耐。下午赴藝專送表格，與王臨乙談話。至東安市場買照片簿一冊三五○，往返車錢七○，取照片二○。晚間不適早眠。

十四日　火曜

上午身體不適，未出門。下午寫家信。回平曾收到良伍四月卅、法廉四月十五、十六，五月廿二、廿五，法寬五月十六各函，獲悉家中情況，甚為混亂，土改之前，先以亂打，似與毛主席政策不合。寄家信一八○元。買莫高窟拓片六○。與梁均遊琉璃廠古玩店。晚間為本招待所報告東北參觀情況。

十五日　水曜

上午赴北京飯店訪章伯鈞、鄭振鐸、洪深、周新民等。下午赴東總布胡同二十二號文協訪呂劍、艾青，與艾青遊大地市場，買帶鈎二○○，小銅印八○，皮包八○○，小磁瓶一五○，飲冰二○，麵二碗一四五，乞人五，車錢六○，買《王荊公集》付定洋一○○。

郭沫若轉來法寬、法援、法廉函各一。

十六日 木曜

晨，書店送書來，計《王荊文公集》六○○，已付一百，《南方年鑒》七○○，漢魏六朝紀年鏡二·○○○。

上午頭昏。下午赴藝專訪悲鴻。至東安市場買帽子七五○。至大地市場遇陳家康，遊一轉未購物，來回車錢七○。上午打電話與胡濟邦未通。還吳作人舊欠一○○。

十七日 金曜

晨七時赴小學三校兒童團建團會演講。下午赴藝專。買日本美女畫一張四○○，扇子一把五五○。赴法國漢學研究所茶會，晤馬思聰等。傅惜華邀晚餐。在東安市場買書數冊：一、《西夏文專號》三○○；二、《民間新年神像圖書展覽目錄》一五○；三、《滿洲之史跡》一·○○○元；四、《藝林月刊》三○元。

十八日 土曜

天熱異常。收藝專試卷。法欽與李健民自故鄉來，言家鄉鬥爭清算事，老母處危險中，日日思念，為之泫然。下午率法欽、李健民赴東四六條華大接洽入學，未得要領。車錢九〇。訪光未然，求其寫一介紹信，遂返寓。

十九日 日曜

晨作書兩通，一寄老友宋秉鐸（今改名日昶），一寄穎上縣政府，求其照顧家屬。郵五〇。上午得招待所允許，將法欽、李健民遷來西單飯店，並率其至遠東訪繆萬山，接洽入華大事。下午閱藝專文卷。晚間至順治門內，買扇面二五〇，飲冰二五，車五〇。買《海藏樓詩》一冊，《藝風藏書記》二冊二〇〇。

二十日 月曜

上午修錶五〇，沐浴。下午買《西夏文碑》二〇〇。收招待所津貼七〇〇。

二十一日　火曜

看藝專國文試卷。下午赴藝專演講東北新建設。將藝專考卷交去。遊大地市場及西單商場，十時半始歸寓。

二十二日　水曜

上午遊琉璃廠，買《西夏書事》一冊四五〇，《南方草木狀》一冊一五〇。下午至法國漢學研究所，將《印度畫研究》一冊，又《Ajanta》專號一冊，借與Jaya女士。至國立藝專開會，至孫宗慰處晚餐。遊東安商場，買《藝林月刊》四冊八〇，陳寅恪等論文抽印本十冊三〇〇元，《西突厥史料》三〇〇。來回車錢八五。

二十三日　木曜

上午赴北大紅樓訪周定一，取魏建功所書扇面。訪馬叔平參觀故宮博物院。訪金靜安參觀北大博物館。中午飲冰吃麵包一〇〇元。赴西單商場，擬購關野貞《中國建築》一書，論價未合，返寓。晚餐後赴順治門買扇面三個八〇元，過琉璃廠買來薰閣影印《孝經直解》、《新刊全相成齋》一〇〇元。車錢

一九四九年

至北大至東廠胡同，至西單，至櫻桃斜街，至順治門，至琉璃廠一九〇元。

收民盟支部、文協、光明報、徐悲鴻、臧雲遠各一箋。

二十四日　金曜

下午二時，赴遠東開文協小組【會】。六時至東受祿街徐悲鴻處晚宴，到十餘人，彼於今日生辰作壽。

晚間聽藝專學生音樂習作。

二十五日　土曜

法欽、李健民赴正定。上午沐浴。陳夢家來訪，與遇於來薰閣。至漢學研究所看提線傀儡及皮影資料。買《耶蒲緣》小說一〇〇。赴東總布胡同文協報到。徽章號二六四，代表證四六三。

下午天雨，睡三小時半。在來薰閣取來《西夏研究》一冊。

二十六日　日曜

上午赴藝專評薪給。晤尚鉞，邀其午餐吃麵，彼正以失戀傷心。

下午赴洋溢胡同三十九號民【盟】支部，晤曾紹掄、吳晗、李何林等，開會兩小時，早退。赴中山公園來今雨軒，參加柳亞子之文獻保存會，晤徐悲鴻、黃警頑等。至一書畫售賣展覽處，買得林琴南之畫山水扇面一個，價八百元，當付二〇〇元。車錢一三〇，約尚鉞午餐四三〇元。晚間吳曉鈴來談。

二十七日 月曜

天雨。晨送古物賈濟川來，交其六〇〇元，還昨欠。彼攜來田黃三方，甚佳，索價五兩甚昂，又古物商崔澤之來，以小玉鹿交其售去。彼攜來銅鏡帶鉤及一敦煌經卷，索價均昂。

下午赴翠明莊開會，文協小組討論，晤力揚、曾克、黑丁等，多年不見之友人。及顧仲彝、沈起予、鍾敬文等。晚餐在彼處。晤駿祥、白楊、繡文等。

訪胡濟邦談二小時。晤郭沫若之女郭淑瑀。

二十八日 火曜

晨赴留香飯店訪方令孺、陳子展、梅林、倪貽德、應雲衛、巴金、蕭亦五等。午前赴遠東飯店訪金滿成、梁均等。

下午至中山公園觀畫展二處，皆賤價而購者極少。往返車錢七〇。連日爛腳稍癒。招待所送來新衣一套。

二十九日　水曜

晨理髮。賣古董崔濟之來，一六朝銅鏡頗佳，暫留玩賞。

十時赴翠明莊訪胡濟邦，伴之同遊故宮博物院。此女娟娟，風致猶昔，十三年不相見矣。

下午赴北京飯店開文協南方代表一團團會。七時與田漢至醫院看田沅病，患惡性肉瘤，面已改形，不能相識。晚間與子展、田漢等赴大華戲院看秧歌短劇三個。夜十二時寢。

七時大雨，長安街水深尺餘。

三十日　木曜

晨七時赴中南海懷仁堂開全國文學藝術工作者協會預備會議，十二時散會。到各地代表七百餘人，多十餘年不見之老友。晚間看王秀鸞秧歌劇。

七月

一日　金曜

上午赴藝專看藝展。《藥味集》一五〇，沙畹《中亞漢碑考》三〇〇，《瀋陽博物館彙刊》一五〇。下午文藝代表大會赴天壇參加七一共黨二十八週年慶祝大會，會場在先農壇運動場，適遇大雨，渾身淋漓皆濕。毛澤東同志及郭沫若、沈鈞儒等十時始來，梅蘭芳坐雨中，初猶硬撐，旋走。夜有煙火、秧歌劇等，十二時半始歸。

二日　土曜

上午開會，天雨。下午睡四小時。晚間未出門。夜看《羅布淖爾考古記》。

三日　日曜　雨止。

上午赴中南海懷仁堂開文代會，有郭沫若報告。

下午胃痛，買糖三○。赴琉璃廠散步，皆是泥濘。買秦仲文《中國繪畫學史》二五○。赴留香開會，臧克家未在，與卞之琳、戴望舒閒話。

夜赴開明戲院觀《野豬林》一劇，十二時寢。

四日　月曜

上午赴懷仁堂開會，早退。赴黃文弼處，觀其所藏古玉，並晤王靜如、馮家升兩君。與張西曼同在黃處午餐。

下午傅惜華來談。赴大地商場，買竹刻杯一八○。赴東安市場，買《東方【雜誌】》美術號二冊三○○，《燕京學報》二五○，《原始佛教思想論》一冊八○，《苦茶庵笑話選》、《陀螺》三○○，《梨園繫年小錄》八○，《戲劇腳色名詞考》一○○。

晚間訪胡濟邦，同其赴朱宅看瓊花。

五日 火曜

上午赴懷仁堂開會，周揚報告。下午赴藝專看展覽。領得七月份薪二八‧八○○，扣去舊帳六‧九三○，尚餘二一‧八七○元。

收良伍、法欽各一函。

買《北平圖書館刊》三冊，《水磨集》一冊，《南戲拾遺》一冊，《中國考古小史》一冊，共計四五○。《周作【人】書信集》一，《中國新文學的源流》一，《過去的生命》一，《澤瀉集》一，《知堂文集》一，《域外小說集》一，《苦雨齋序跋文》一，《立春以前》一，《永日集》一，共一‧二○○元。

晚間文會，看曲藝雜耍、踢毽子、抖空竹等極佳。

六日 水曜

晨古物商崔君送一鼎來看，有字二十餘，買其一六朝鏡，大頭四元（合三‧六○○）。每晚遲至十二時後，晚會始畢。睡眠不足，晨起輒不適。

上午洗澡。下午二時赴懷仁堂開會，周恩來演講六小時。七時毛主席亦蒞會，全場鼓掌時間極長。

晚會音樂節目甚多，至一時始寢。雨。

七日 木曜

上午赴臧克家處開小組會，茅盾報告，係胡繩、黃藥眠等起草，未盡安善。至午餐後返寓。下午赴胡濟邦處為其送戲票。天雨。六時參加天安門七七紀念市民大會，到十餘萬人。十一時大雨中歸寓。連日睡眠不足。赴翠明莊往返九〇。

晨古物商賈濟川來，帶扇面二十張，其中邊壽民螃蟹、戴醇士山水兩張頗佳。彼留下古鏡一面，價未論定。

八日 金曜

上午未出門。下午二時看《紅旗歌》話劇，甚佳。晚餐後看《九股山的英雄》話劇，十二時歸寢。天大雨。

上午寫家信及水叔函。晚十二時，寫給胡濟邦信，又為愛情所苦，中夜失眠。

九日 土曜

晨雨。送古物賈濟川來，購其扇面二，俞曲園對一，阮元四十二歲像一，共大頭四元，又一〇〇。

上午開文代會。下午開南方代表第一、二團大會。【聞】一多十五日逝世紀念，提議紀念。寄潘水叔一函，良伍一函。胡濟邦一函，向其求愛。

十日 日曜

上午開文代會。下午開藝專教授評薪會。七時赴東安市場，買《歐洲文學史》一冊一〇〇，又《白川集》一冊五〇〇。

十一日 月曜

上午開文代會，錢俊瑞報告蘇聯文藝界的反愛國主義者。下午開曲藝小組會。七時為胡濟邦送旁聽證，並與之同往美琪看皮影，夜十一時歸。

老友張西曼逝世，為之黯然。

十二日 火曜

上午赴翠明莊看張西曼夫人，慰其憂思。西曼患肺癌，割治遽逝，人生真如朝露。訪濟邦。晤吳清友。訪王楓。赴協和看西曼遺體。下午二時送其棺至玉泉山萬安公墓。未進午餐。

一九四九年

歸寓大雨。

上午在東安市場買勞佛爾著《中國伊蘭卷》一，《周作人文集》一，一〇〇〇；又《漢學發達史》一二〇，車錢一三〇。

十三日　水曜

上午赴翠明莊開會。下午赴美琪看戲。

十四日　木曜

寄王仲元函轉統戰部照片八張。上午開會通過會章。下午五時華北人民政府、北平市府、北平民盟支部等招待晚宴。

夜觀《兄妹開荒》秧歌劇，繼演《九件衣》，即歸。

十五日　金曜

上午寄胡濟邦函。赴北京飯店追悼聞、李、杜、陶等民盟先烈。訪秦之邦、郭傑臣等。下午至藝專開會。五時至女青年會交賣所買物，一望遠鏡頗好，未購。在大地買成化藍花碗一個一五〇。午，晤吳

茂蓀，云將邀同胡濟邦午餐。

十六日　土曜

上午開會討論提案。

紀念聞一多詩在光明報上登出。下午沐浴。陳子展、許傑、趙景深來談。

晚餐後赴順治門內，遇楊大鈞，聽其樂隊奏樂。

王女士來電話，非王楓始為仲元。

十七日　日曜

上午開文代會，選舉。下午開詩歌工作者聯誼會。遊東安市場，買瓜二〇。車錢一五〇，買《路》一冊五〇，《苦茶隨筆》一〇〇，《天主教史論叢》五〇，《速成日本語》一〇〇。

十八日　月曜

收津貼一・二〇〇元，打電話與濟邦。買扇面鏡框二，二〇〇〇元；理髮。買《紅樓夢》二十本一・〇〇〇元，買《中國共【產】黨史》八〇〇元，《談龍集》一，一五〇元。晚餐二七〇元。

上午休息。下午開曲藝會。四時赴傅惜華處觀其所藏插圖本書及春冊。與吳曉鈴玩書攤。

十九日　火曜

上午開文代會結束會。晤胡濟邦，此人甚驕傲，算了。午飲酒微醉。下午陳子展、許傑來約同約中山公園，觀畫展，品茗至暮。七時赴國民大戲院觀舞劇，蒙古舞及朝鮮舞甚佳。胡濟邦亦來，頗無禮貌。夜十一時歸，為蚊蟲所苦，不能成寐。

下午袁菖來電話，云明日會晤。晤宋步雲於公園。

二十日　水曜

上午看丁君病，並送去二．〇〇〇元，又高麗參二個。赴文協取傘。買書《社會主義發展簡史》一五五元。

撰《印度政治的轉變》一稿。

二十一日　木曜　天雨。

下午，中共中央邀全體文代會代表宴會。七時赴國民看《炮彈是怎樣造成的》一劇。鋼筆遺失，歸

寓再往戲院，人已散去。

二十二日　金曜　天雨。

上午赴美琪看電影《希望在人間》，尚佳。下午赴解放戲院看《南下列車》。至女青年會買得望遠鏡一個三·〇〇〇。

昨日失去筆，周延女同志歸還，快樂之至。此筆隨余已四年矣。

二十三日　木曜

上午赴中法大學開文協大會，選舉並不民主，早由內定。開票後，赴王府井取照片，遊大地攤，買《守白詞》一冊五〇，《民間藝術和藝人》八〇，乞人一〇。赴民國看秧歌劇，九時歸。將《印度政治的轉變》一文交胡愈之。

二十四日　日曜　陰雨。

晨，作書寄法廉。上午至西湖飯店訪黃文弼，與之遊中山公園，品茗午點五六〇元，乞人一〇。赴文協參加詩歌聯誼會。晚餐後遊東安市場，買《辨證唯物主義與唯物歷史主義》五〇，《晚清小說史》

一五〇，《昇平署岔曲》八〇元。

二十五日 月曜

上午赴美琪看《一江春水向東流》。至藝專取薪金一二‧〇〇〇元，車錢七〇，《王貴與李香香》一冊四〇〇，紅寶石戒子一個三‧〇〇〇元。晚間赴長安觀梅蘭芳《霸王別姬》一劇，梅君風姿仍佳，年已五十六矣。。

周定一來，借去詩集四冊。訪黃洛峰。照片兩張送田漢。

二十六日 火曜

上午看《一江春水向東流》。下午訪魯迅故居，西三條二十一號。歸途琉璃廠，買《道教史》二〇〇，《促織經》五〇，《古蘭經》三〇，《嶺外代答》三冊二〇〇，《打馬圖經》、《雙譜》一五〇。

晚間看邊境舞蹈。

二十七日 水曜

晨七時赴頤和園遊覽，飲茶一九〇，買游泳券四〇。下午七時歸。晚間買《白毛女》劇本一冊一五

○，西瓜三五○。又梁均借去一‧○○○元。

二十八日　木曜

上午，沐浴，理髮。下午四時半赴漢學會馬寓參加招待梅蘭芳茶會。擦鞋五○。晚間赴長安大戲院，看李桂雲演《蝴蝶杯》，周信芳演《四進士》。下午梁均來，又陳瘦竹來借去三‧○○○元。

二十九日　金曜　天雨。

上午撰國歌歌辭。楊一波借去一‧○○○元（已還）。下午遷居二十九號房間。終日陰雨。歌辭寄交新政協籌備會。晚間撰紀念張西曼文稿。

三十日　土曜　雨。

大雨終日不停。屋中漏雨盡濕。紀念張西曼稿撰成。

一九四九年

三十一日　日曜

晨雨止。寄法欽函。法廉來函。寄李月波函。七時赴翠明莊，為張西曼教授送葬至香山，下午三時返。

至藝專取薪俸五五‧六八〇元（小米四八〇斤）。收潘菽函。至地攤買鈞窯碗四〇〇元，綠墨四〇〇元，小宋磁盒四〇〇元，馬香蘭畫二〇〇，箱子二‧五〇〇元，車錢九〇。王楓來，陳子展來。與子展小餐八〇〇。

八月

一日　月曜

上午訪東山、安平。寄李月波函。買郵票五〇元。印度華僑稿寫畢。下午赴藝專。至新中國書店，買一、《家族私有財產及國家之起源》；二、《中國歷史教程緒論》；三、《福貴》，共六〇〇元。乞人五元。至東安市場，買鋼筆五·五〇〇元，《模範英文辭典》一·五〇〇元，《外來語辭典》八〇〇元。至王府井地攤，買《香祖筆記》十二冊八〇〇元。訪胡愈之。

二日　火曜

上午買報二份九〇，《加城雜憶》一稿登出。作書寄胡愈之。下午遊琉璃廠，還來薰閣一·五〇〇元，買《原野與城市》七五元。遊順治門外曉市，車錢一二〇。遊西單商場，買《國語·國策》五五〇元。

三日　水曜

七時約俞世塋遊故宮博物院。至大地市場。

四日　木曜

收藝專聘書。《民主專政》二冊，《社會主義從空想到科學》三三〇，《從猿到人》一〇〇，《最新東洋史地圖》三〇〇，《印度短篇小說集》二〇〇，《傀儡戲考原》二〇〇，《東洋讀史地圖》二·二〇〇。

五日　金曜　今日未雨，天氣仍熱。

寄田景周函，純弟函。收法欽函。

六日　土曜

上午赴哈德門為法欽匯錢五·〇〇〇元，匯水十五元。赴徐悲鴻家。赴藝專。赴東安市場吃麵二碗

五〇五元。晤傅惜華請其吃冰八〇〇。

自三十一日起至本日，一周用去三萬四千五百一十元。

七日　日曜

赴北京飯店車錢往返一二〇。將影印《禮記》殘卷贈郭沫若。訪胡愈之、田漢，並於郭處晤趙樹理，胡處晤王任叔，囑撰寫印度青年運動一稿。寄信與沙鷗。

八日　月曜

上午赴馮伯衡處，與之同往瓦岔胡同程伯遜家，觀其所藏古錢、鏡鑒及西夏官印。至藝專交涉房子。過東安市場。晚間招待所邀請看蘇聯電影《鋼鐵意志》。收《光明日報》稿費二・〇〇〇。

九日　火曜

上午《印度的青年運動》一稿寫畢。下午王任叔派焦正剛來取，並詢問印度各情形五小時。

一九四九年

十日　水曜

晨，古董商賈濟川來，付一‧○○○還硯臺錢。下午赴藝專。收法欽信。寄陳振藩、法廉各一函。買《吳漁山年譜》五○，買墨水瓶五○，買元刻本《新編事文類聚翰墨大全》殘本四冊五○○元。

十一日　木曜

寄法恭函。收光明稿費六‧○○○元。赴藝專及傅惜華處。晚間沐浴。

十二日　金曜

收陳瘦竹匯還三‧○○○元。買信封五○。寄法欽函。下午至北平圖書館訪張鐵弦，訪張申府，訪金靜安，約靜安至中山公園品茗閒話。十時返寓。

十三日　土曜

上午赴藝專。赴隆福寺書店遊覽，買《南方草木狀》一函一‧六○○，買《考古學》一冊，《民俗

《學》一冊二五〇。收李健民、陳行素函，作覆函。

十四日 日曜 陰。

上午約王仲元來玩。蕭樹柏打電話，約四時赴歐美同學會。赴琉璃廠寄陳行素函，買《太霞新奏》一部六本八〇〇元。

下午三時半赴歐美同學會，晤蕭樹柏夫婦及孫小姐。遊市場晤伯衡、集義。買瑪瑙環六〇、車錢一四〇，買《共產黨宣言》二〇〇，《辨證唯物主義與歷史唯物主義》一五〇，《元史外夷傳》一五〇。黃洛峰來未遇，梁均來未遇。

十五日 月曜

九時赴藝專考試新生。至煤渣胡同宋君處。赴郵局為法欽匯款五‧〇〇〇元。至隆福寺書店，買書八冊：一、《吳騷合編》四冊七〇〇；二、《竺國遊記》二冊二〇〇；三、《馬哥博羅遊記導言》一冊二五〇；四、《西陲石刻錄》一冊二五〇；五、《敦煌石室記》，徐悲鴻贈。收法援函，郵票二〇五。訪黃洛峰，暢談。

十六日　火曜

赴藝專。寄法韞書一包一三〇。下午請廖小姐、康壽山看電影六〇〇。買《白山黑水錄》一〇〇。借《帶鉤の研究》一、《西域系支那古陶磁の考察》。

十七日　水曜

寄法欽、法韞、法援函。上午赴藝專看卷子，至下午五時完畢，批一百五十本。至小市買物，無所得。至吳曉鈴家未遇。至西單商場買書：一、列寧《帝國主義論》；二、列寧《青年團的任務》四〇〇；三、《希臘擬曲》二五〇；四、《論文藝問題》五〇〇。

十八日　木曜

上午浴身理髮。收鍾慕難函。下午二時藝專派工人運行李八件。三時赴水磨胡同四九號開藝專教員學習會，往返車錢一四〇。寄法寬字典一一〇。收寄商錫永《考古》一冊，退還。

十九日　金曜

赴天橋購物無所得。

二十日　土曜

上午藝專來運行李，付工人一・〇〇〇。赴五老胡同十六號宿舍車錢一〇〇。赴徐悲鴻家，以檀香手杖贈之。赴隆福寺還書店六〇〇。

二十一日　日曜

晨赴五老胡同，修理宿舍。赴西單修鍾，買竹腕枕一・〇〇〇。赴太平胡同盟總。赴東廠胡同印度留學生處。赴五老胡同。下午赴東單小市，買木盒一五〇，帶鉤五〇，水晶章八〇〇。赴中山公園，與梁均、杜若君品茗。十一時歸寓。

二十二日　月曜

上午赴藝專。至公安局請路條。收《人民叢書》五十四本。車至五老胡同六〇元。至哈德門人民銀行為法欽匯款一〇・〇〇〇元。下午寄潘水叔書一冊。收法欽、法寬信。寄胡愈之信片。舊生牟煥奎晚間來談。

二十三日　火曜

上午移寓五老胡同十六號藝專宿舍。赴區政府報戶口。下午洗地，整理書籍。傍晚赴學校及前門車站。買《遊仙窟》二〇〇，《甘地傳》二〇〇，《中國章回小說考證》四〇〇，買同仁堂膏藥一・〇〇〇。

二十四日　水曜

上午赴藝專備公函致鐵路局購票，並預支四〇・〇〇〇元。

二十五日　木曜

晨赴北平東站。

二十六日　金曜

天津附近水災，高粱小米，皆淹水中。過滄州獨流，莊稼青好。昨夜十一時過濟南，今晨七時至徐州。

二十七日　土曜

昨夜十一時乘淮南車赴合肥，車行頗緩，終夜未得好睡。上午十時抵合肥，訪老友宋振寰，今為皖北行署主任，易名日昌。在其處午餐，暢談四五小時。六時赴車站乘架板無壁車北行。夜一時抵水家湖站，坐而達旦。此處交通最不便利。

二十八日　日曜

上午坐候車站中。下午三時乘車赴四家庵。

二十九日　月曜

乘汽船赴正陽。十一時半至鳳台。

三十日　火曜

晨由正陽赴潁上。下午三時至潁上，晤見十餘年不見的兄弟及嬸母。

三十一日　水曜

由城回北鄉十里東學村故居，家鄉自經數年黃河改道，地形亦變。抵家則家人多不相識，老母雙目失明，已甚為衰老，見之流淚。舊屋為黃水沖倒，現在多係新建者，臺子圩積，與地相平，水塘亦平，惟莊稼甚好，為沿途所未見。下午有鄉里來相望，幼年相認，今多白髮。

九月

一日　木曜

在家，景章叔及江警宇來。中午有七八人在此午餐。整理舊藏書籍，為土匪燒火者過半，為人隨意取去者不少，所餘亦殘缺不完，多年心血所積，可為一歎。

二日　金曜

在家。中午開客兩桌，大吃大喝而去。晚間一高姓舊鄰來，自云加入農會，吃得酒氣熏天。本鄉二流子，自以為解放後即是他們的天下，實在是錯誤。工作隊指使二流子，拒貧雇農不許入農會，亦是錯誤。本鄉弄得十室九空，惟有二流子，霸地劫糧，大發其財。過去不事生產，今日已成惡霸地主矣。終日整理舊藏書籍。

三日　土曜

在家。世章表叔來，六姑母來。又有十餘人來坐食不去。整理過去的信札照片和日記一箱。

四日　日曜

上午整理照片書籍。四侄法寬由南照集小學來視，以書籍數冊與之，內有《蘇聯共產黨史》一冊，係由哈爾濱購來。

五日　月曜

上午赴段臺子，訪鄉長李長發，及地方工作隊人員。至姚臺子訪寅甫哥，彼亦被鄰舍鬥爭，但對新民主主義及共產主義甚有熱情，余為宣說東北新民主主義實施現狀，彼以歡快之至。下午整頓行李書籍入城。夜寓恩波表家。下午為家中人攝影。

六日　火曜

晨由潁上動身，乘土車赴正陽。法援侄隨行。六時抵正陽，寓中央旅社。途中太陽暴曬，頭腦昏痛。夜得好睡。付土車費四‧一〇〇。

七日　水曜

由正陽乘小輪赴蚌埠。上午九時半開船。十二時半過鳳台。晚間十時至蚌埠。拉車夫麇集，甚生滋擾。夜十一時乘車赴南京。火車於次晨六時抵浦口，付三輪費四〇〇。

八日　木曜

晨六時抵浦口，渡江赴鼓樓大方巷十四號常鑫永家。南京三輪車，較北平大一倍，可坐兩人。巡視南京街道，自民二十六年夏離此，已改舊觀，前塵真如夢寐。

韞女與法岳來，相見不相識，昔時孩提，今皆少年矣。韞女貌美似吾，惟甚瘦弱，見余而泣。現在中央醫院治鼻病。下午送之至法岳處。

訪宗白華、胡小石、汪辟疆諸師。夜宿常興旺侄家，熱極不能成寐。

九日 金曜 天雨，氣候涼。

上午遊夫子廟，買《印度文學》一冊。訪汪銘竹故居。至法岳處，為其作介紹函致宋日昌。遊瞻園路各古董肆。至小石師處午餐。下午訪陳行素、呂斯伯。晤徐近之、遊壽等。晚間晤《新華日報》總編輯楊永植，即舊日學生方璞德。

十日 土曜 雨。

由浦口乘貨車赴蚌埠。

十一日 日曜

上午由蚌埠乘平滬車北上。

十二日　月曜

北上三等車中，未得好睡，困頓之至。十一時至天津新站。下午二時抵平。

十三日　火曜

收李開務函（八月五日），常秀峰函（七月廿五日）。

收校薪八二‧九九九元，除預借及儲存，得四一‧四七〇元。買《辯證法及唯物論入門》一五〇。

十四日　水曜

天雨。出席小組討論會。下午率女兒、侄子赴西單。寄信吳晗。

十五日　木曜　天雨。

上午參加小組【會】。下午寫信。赴東安市場買《李義山集》五〇〇，《明宮史》一五〇，《國立博物館陳列品目錄》一〇〇。收校薪除存二單位外得八四‧六五〇元。交膳費三人及工人薪金共二七‧

六〇〇（前交一萬），餘存五七・〇五〇元。

十六日　金曜

早餐五二〇。上午參加討論會。買《社會發展史》一冊，《政治經濟學》一冊七六〇。下午率法韞、法援赴前門招待所，晤芝岡、滿成。

十七日　土曜

上午參加討論會。赴學生總會為法援接洽。下午搬運行李兩件返寓。晚間整理書籍。

十八日　日曜　晴朗。

率女兒、侄子遊北海公園。下午孫自然來談。多人來室，燈下看我過去十餘年照片數冊，彷彿如入夢境。

十九日　月曜

晨赴新皮褲胡同高教會開唯物史觀教育會。

下午赴藝專將路證送還公安局，至市場為法韞買衣料一件四·一〇〇元。學生來捐款一·〇〇〇給法韞看病一·〇〇〇元。《社會發展史講授提綱》一〇〇。

上午芝岡來未晤。

二十日　火曜

上午法援去考政法大學。率法韞遊故宮博物院。赴華北大學訪樂天宇院長，為法韞、法援請求學習機會，允明日測驗。

二十一日　水曜

人民政治協商會議開幕。此為中華人民共和國開國盛典，儀式甚為隆重，會場設於中南海，新華門新塗金朱，輝煌耀目。出席代表六百餘人，惟其中份子，亦有可議者，如符定一曾佐袁世凱稱帝，上勸進表；譚惕吾出塞與蒙古德王和親，取得偽立法委員，及蔣介石稱偽總統，譚以女代表獻花祝頌，今皆

合一爐而冶之。統一戰線，誠寬大矣。惟願自今日始，永遠掃除封建社會之一切殘渣，消滅剝削制度，廓清帝國主義侵略勢力，循毛澤東之領導，逐步前進，由新民主義，進而社會主義，以達共產主義，使社會永無階級存在，實現馬列主義於中國，實所望也。

上午率法韞、法援赴華北大學農學院應試，歸途過西單商場，買《陀螺》一冊，陳寅恪《隋唐制度淵源略論稿》一冊。下午赴什剎海，稻畦殘荷，綠楊照水，沿岸高樓，淡淡斜陽，初來眺覽，頗有秋意。

收孫望函。

二十二日　木曜

上午赴中法漢學研究所取吳君為印度學生所借書兩冊，一《阿簡達壁畫專號》，一《印度繪畫研究》，皆係由印度今春帶歸者。印女土賈雅，留學北大，近作印度藝術演講借去。

赴彭燕郊處觀所新購《肉蒲團》等書，未遇。

二十三日　金曜

下午至東單小市，買《書苑》一冊，《龍門造像專號》，價五百元。

二十四日　土曜

上午率韞女赴華北大學農學院註冊入學。天雨。過團城遊覽，觀玉佛及古磚、古陶俑、陶罐、隋唐造像銘刻殘座等物。下午至東安市場，買《都市叢談》一冊，《董西廂》二冊，《蘇聯建設》畫報一冊。

二十五日　日曜

晨三時即起。余有怪習，如侵晨有約，恐誤時刻，輒通夜不敢沉睡，或竟失眠。五時率韞、法援赴車站，與藝專同仁二十餘輩相約，往青龍橋長城遊覽。六時餘乘平綏路車西北行，由前門繞城至西直門，過清華園，見沿途高粱玉蜀皆熟。過南口居庸關，野風漸寒。下車，上八達嶺長城，逶迤蜿蜒，曲折群峰之巔，工程至足驚人。先民勞動毅力，為防外寇侵略，創此奇蹟，今日視之，幾不知當時何能成此也。關外莽原亂山，牧

國立藝專部分教員及家屬前往青龍橋長城遊覽時途經八達嶺詹天佑塑像前合影（右二蕭淑芳；右四黃警頑；右六常任俠；右七常法韞；右九吳作人；左一王臨乙；左二王合內）

草已黃，古道牧人，驅肥大群羊而過。在城上高處，風大使人欲僕，遂在城上野餐。法援拾得一箭頭，余拾得一炸彈破片，古今戰鬥既易勢，此城徒供歷史紀念而已。觀覽遠景，誦昔人「天如穹隆，垂蓋四野，天蒼蒼，野茫茫，風吹草低見牛羊」之句，益覺雄壯逼真。

下嶺道中，過一驅羊人，驅肥羊二百九十頭，云由張家口七日而驅至此，至津每羊可售得人民幣三萬餘元。平津每日食羊無算，皆由口外來者。

二十六日　月曜

下午赴學校上課，仍須調整，未能開課。王府井大街遇郭沫若及于立群，立談片刻。郭云有一雞血圖章，交齊白石刻字，不知成否，當為一詢。過東安市場，買《羅振玉傳》一冊，此人集印古文化物質資料，就考古學術言，尚不可沒，惟其後多運古物，售與東人，實不啻一古董商。其以索償逼死王國維，尤為學術上不可補償之損失，其罪不可恕，固不僅熱衷於偽滿也。今羅收藏物，多沒收入公家，旅順博物館、瀋陽博物館及瀋陽古物保管會，均有其物。五、六月在東北各地參觀時曾見之。

二十七日　火曜

午，頭痛發熱，服藥。一齒破，神經外露，亦痛。下午，赴金魚胡同第一區公所開本區籌備慶祝政協及人民共和國成立預備會。途中書攤上購《藥堂語錄》一冊，一百元。燈下讀畢。此為知堂讀書隨

筆，理論頗不迂滯，仍是悠閒趣味。夜為韞女講社會發展史。

二十八日　水曜

晨，隆福寺修綆堂送書來，留其影印綠君汲古閣刻《洛陽伽藍記》、《洛陽名園記》二冊，此書一九四四年在昆明時，曾見中法大學湖南羅君藏有原刻本，後為李寶泉君取去。修綆堂留下《崖窟吉金圖錄》二冊（梁上椿編印），又和田清補修《東洋讀史地圖》一冊，以無錢購有，展讀一過。箭內所編《東洋讀史地圖》，前已購有，此則增補較備。梁氏又編《崖窟藏鏡》六冊亦佳。

早餐後讀《都市叢譚》畢，此書寫北平市井風俗，所用又為道地北平語，樸質曲盡瑣細，與《東京夢華錄》、《夢粱錄》可稱一路，讀之引人不能釋卷。

下午召開學習三大文獻會議。

二十九日　木曜　陰。

上午赴校，將所存書籍六箱，運返寓中。此六箱書多係在印所購，辛苦運歸，即又無處可放。印度加城李宜泉處尚存二箱；侯興福處存《美國地理雜誌》四百本一大箱，又雜書三紙箱；李秉達處存報四大冊，皆以搬運困難，未曾運回。吾書一失於南京，再失於合肥，三失於衡山，四失於昆明。重慶之書，十分之八，捐與延安大學，其餘存者，在潘菽處五箱，常興榮處二箱。辛苦二十年，隨得隨失，而

此癖不改。今存故鄉者，亦蕩然垂盡矣。昔姚師鴆雛言，一鼠得薑，辛辣不能食，然每遷一處，則搬隨不忍捨去。吾之於書，豈亦搬薑之類乎。

下午赴校為全體學生教員講新舊政協之比較，歷三小時。歸過市場，買桌上玻璃一方。以《印度華僑概況》一稿寄王任叔，又覆李絜非、孫望各一函。收校薪半月七萬九千元。

三十日　金曜

上午遇胡煥庸、何兆清、邵鶴亭等於途。醫齒痛。過市場買魯迅譯《愛羅先珂童話集》一冊，此書曾購數次；陳垣《通鑑胡注表微》一冊。

燈下聽廣播中央政府選舉成功。

十月

一日 土曜

今日為中華人民共和國開國第一次紀念日，全北京各機關學校及人民，均赴天安門廣場慶祝，滿街五星紅旗飄揚，情況熱烈之至。

晨，楊一波來電話，赴東廠胡同太平巷一號民主同盟總部集合前往參加。一波原名李行健，曾留學莫斯科。在昆明時，即為民盟同志，後以政治壓迫甚急，乃赴緬甸工作，甚有開展。此次受緬甸華僑之推舉，返國參加政協，竟不被重視，未能出席。此次政協份子，有殺人屠夫，手血未乾者；有政治投機，朝秦暮楚者，包容過去反革命份子，殆不止一二，如黃紹雄及其姘婦譚惕吾尚能出席；如李健生庸俗貪鄙，亦能列席；儲安平第三路線，亦在候補。一波係緬甸華僑推舉而來，將何以對緬華民主運動乎。聞一波云，緬華代表，政協會囑陳嘉庚推薦一人，陳薦其侄陳某充當，某在緬極反動，為緬華所不齒，以奸私致富，陳雖推薦，為保其財產，亦不敢來。且緬華亦反對也。會中緬甸華僑竟無代表。

天安門廣場集合北京人民三十萬眾，紅旗如海，歌聲如潮。下午三時開會，鳴炮四十五發，主席毛澤東就位，親自升起第一面五星紅色國旗，在廣場中間銀色的大旗桿上。歡聲雷動，山乎萬歲。毛讀中華人民共和國中央人民政府公告，雄壯有力，宣佈中央人民政府主席及委員名單，李濟深、黃炎培、張治中、傅作義、譚平山、龍雲等亦在其中，人民豈亦愛戴此輩乎？亦政治策略，藉以號召乎？惟搞通思想者，方能知之。

下午五時半開始遊行，分東西兩路，七時半猶未盡出場。余擬場中人盡出方歸，適見藝專隊伍，遂同行。場中入夜電炬輝煌，紅燈密集，人眾且行且歌，四面放各色信號彈。一日之費，不知凡幾，若移此救濟災民，至少可及數縣也。

二日　日曜

支膳費半月兩全餐，一半餐，共二萬九千九百元，用去薪水之半。買《元史紀事本末》一冊，《踤廬謎刊三種》四冊，共七百元。彭燕郊來談，與同遊市場。燕雲蘇州胡同一帶，多有私娼，歐人娼婦亦有之。余居此密邇，乃無所知，今社會更改，行當消滅，人而淪落為娼，資本主義社會使之也。馬克思云，在資本主義社會中，一切皆是商品，誠為真理。

三日　月曜

上午九時赴魏家胡同甲四號民盟北京市支部，張瀾、沈鈞儒、章伯鈞、羅隆基等向盟內報告參加政協情況，張以今後責任勉會眾；沈當選為人民政府最高法院院長，述草擬綱領章則經過；章解釋共同綱領、全國委員會組織法、人民政府組織法；羅補述組織法中不同於舊民主國家三權分立及新民主國家蘇聯社會主義國家之點，三權分立，以美國區分最清，蘇聯最高委員會為立法機關，政府各部為執行機關，今我人民政府，其權利既可立法，又可執行，故頗特殊。章謂人民政府，可以隨時修改章則，變動不拘，情勢變則隨之而變，此亦辨證發展，應用馬列原則也。

下午赴隆福寺修綆堂書店，還其《岩窟吉金圖錄》一部，取來《古明器圖錄》二冊，《古鏡圖錄》一冊，《考古》二冊。該肆藏有敦煌彩畫神像一張，木刻墨印畫一張，索價頗昂。肆中又遇季羨林教授，侄子法援投考北大博物館專科，因以託之。

四日　火曜

上午將由家內帶來照片十三冊，併入印度橘色鐵箱中。此箱皆紀念物，亦有零星藝術品，遊日遊印，寄居南北兩京，不覺二十餘年，舊日所得，尚有一二存者，展示如溫舊夢，結習甚難除也。

下午，赴市場購禦冬棉絮，途中見一江湖賣藝老人，因足跌傷，在地上爬行，手中猶持所玩馬叉，

惻然憫之，給以十元。叟云玩叉四十餘年，近在天橋玩叉，失足跌傷，家有一母一妻，復不許乞討，無可得食，勢將凍死路隅，欲歸家亦不得矣。言之淚下，因復給以百元。余素不喜觀舞叉及其他險怪技藝，以為以生命為戲以娛人，使人股慄心顫，有何可樂，特大眾愛之，政府對於此輩藝人，亦應有以保其殘年，勿使凍餒以死也。

五日　水曜

上午寄印度常秀峰、李開務、李宜泉、侯庚華、侯興福、林星雲等函。醫齒痛。下午頭痛。風日晴美，赴中山公園散步，買齊白石所畫蝶扇一，王孝禹對聯一，又核舟一，共二千六百元。白石年老，近作多不精彩，此猶其昔年之作以贈蔣雁行賓臣者。銅梁王瓘孝禹以鑒別墨拓著聞，收藏亦富，聞其身後，亦散盡矣。

六日　木曜　舊曆八月中秋節。

今日為舊曆中秋節。農村極為重視，余作客二十餘年，年年在都市中，已忘中秋佳節矣。近日蘿蔔上市，日食一個，頗益腸胃。上午左半身酸痛。天將作雨，輒復如此。下午果陰雨。夜，雨過天晴，明月皎然甚美。北京氣候，惟秋深最佳。

七日　金曜

下午赴藝專看畫展，多悲鴻所藏，其中郭忠恕《仙山樓閣》一圖、唐畫《番王樂舞》一圖係借來，皆極精美。與悲鴻所藏《八十七神仙》一長卷，可稱三寶。另有無名氏所作《佛像羅漢像》四幅，大小不一，亦非一時之作，大率明以前物也。此外陳老蓮、鄭板橋等皆有之。余猶愛粵東居巢、居廉兄弟之作，居廉作一荔枝便面，一蠟嘴鳥小方，尤為精美。任伯年有便面四，其一繪《張敞畫眉圖》，美妙之至。任所作其他大幅均莫比。金農《風雨歸舟》一圖亦佳，時人作品有齊白石花卉草蟲六條，草蟲精細之至。此老晚年所不能作矣。另有漢磚刻博奕圖亦佳妙。

晚間市場書估送來朱墨套印《聊齋志異新評》十六冊，此書余幼時絕好之，給書價二千元。

八日　土曜

天氣晴和，極佳。上午赴校歡迎蘇聯文學藝術代表來校座談，討論文藝問題，法捷耶夫、西蒙諾夫等以事未至，到畫家費諾格諾夫，參觀陳列並演講。下午赴中南海懷仁堂聽蘇聯文藝代表報告，演講者有西蒙諾夫及羅果夫等，歸途過中山公園觀畫廊售品。遇李初梨，遂共覽一周，彼購得陸包山治花鳥一幅，余秋室集美人一幅，共八千元，其價不足裱工之費。近來書畫古董業衰落之至，琉璃廠古董肆、故書攤，門可羅雀，多改業油鹽麵菜日用必需品矣。

一九四九年

九日　日曜

上午再赴藝專開座談會，蘇聯代表以參加中蘇友好成立大會未能來。下午遊東單曉市。晚間赴中山公園音樂廳，觀賞蘇聯藝術家演奏，有克拉夫青克鋼琴，杜金斯卡亞、謝爾蓋耶夫舞蹈，卡桑切娃歌唱，巴莉諾娃小提琴，史米列夫獨唱，最後殿以蘇聯紅軍歌舞團舞蹈，壯快之至。於台前晤郁風，來相親密握手，與郁一九三二年，曾相歡愛，十餘年來，舊情未忘，今美人遲暮，已非盛年矣。

十日　月曜

上午赴藝專，蘇聯代表法捷耶夫、西蒙諾夫、費諾格諾夫等皆來，參觀展覽會場一周，深致讚譽。哈拉沙不絕於口，惟其興趣注意近代藝術，對於古代，似不甚瞭解。參觀至午方去。代表中惟費諾格諾夫為一畫家，二次大戰時，曾赴戰地寫生，印有畫集，承其贈送一冊，並簽名於扉頁。為之譯語者，為胡濟邦女士，中大老同學也。下午赴市場買一書架。晚間整理書籍，將所得藝術、考古、史地書籍一百餘冊，裝置架上，此多為來京及遊覽東北所購，在印攜歸書籍猶無處陳列也。

十一日　火曜

上午法韞患傷風未赴校。艾青來談，十餘年詩友，惟彼相知頗深，嘗謂吾詩明朗，今創作甚少，彼嘗促之。下午為法韞取藥，過東安市場，買《匈奴研究史》一冊，六百元。上午曾赴北大博物館訪韓壽萱，因侄子法援考博物科，以此託之。彼適外出未晤。晤裴文中略談。並參觀博物館一周。楊今甫等所藏畫，借展於此，頗有佳者；漆器、陶器、瓷器部，各有難得之品，校史陳列室，有捕拿革命先烈李守常公文，頗足備史料。

十二日　水曜

上午送法韞赴協和醫院診療，醫藥費四千餘元，薪金所餘，只五千元矣。貧不能醫，X光照相索價二萬餘，未照。晚間赴留香訪郁風未晤。訪黃芝岡獲一暢談。余有志著戲劇史，彼已先成之，與論弋陽腔及魏良輔所倡昆山腔，芝岡頗得新資料。憶傅芸子《白川集》中，有文一篇，亦頗有新見，芝岡近研究余治，用力頗勤也。

十三日　木曜

書店送來廉南湖所印《扇面萃珍》一冊，索價二千二百元去。下午遊市場，買周作人譯顯克微支《炭畫》一冊，二百五十元。赴中山公園書畫展賣室觀覽，又遇李初梨於此，桓盤至上燈始歸。收孫守仁來函，孫為中大附中舊生，閱報知吾在京教書，函寄高教會辦證唯物論與歷史唯物論教學委員會轉來者，彼在東北大學亦任此課程，平日對吾甚尊崇，今別已八九年矣。中大實校舊生中，如徐勉文（今易名范瑾）今任《天津日報》總編輯，方瑛德（今易名楊永直）今任南京《新華日報》總編輯，崔祥琮今任職上海新華廣播電臺，徐勵學（易名遠東）今任延安馬列學院理論教授，牟煥奎今任職鐵道部，皆甚努力革命工作。又東方語專舊生何修華（今易名王強）亦任職《天津日報》，過天津時，曾來親熱相晤，此就所知者，略記於此。

十四日　金曜

上午九時赴高等教育委員會開辦證唯物論與歷史唯物論教學委員會，到北大、清華、燕京、師大、輔仁、中法、藝專及天津各校教師五十人，於此晤沈志遠、羅常培、樊弘、沐芮、金克木、許德珩等諸友人，各校均有報告，至午餐後二時始散。由艾思奇、錢俊瑞兩人主持，錢對教學此課之意義報告頗詳，艾則對於教學注意實施情況及參考書曾作綜合說明。

至西單商場遊書攤，買北大影印復道人《今樂考證》五冊八百元，此書舊藏鄞縣馬隅卿廉處，為王國維氏研究戲曲目錄以前之重要著作。暮登東城上，新闢一門，天文臺即在近旁。晚行光暗，輒如暈眩，甚矣吾衰矣。

十五日　土曜

領得半月薪金九萬元，計交膳費、煤炭、水電、工人薪資等五萬五千元，所餘業已無幾，又為陳薛兩人借去五千元。買列寧《國家與革命》一冊，《評白皮書》一冊，一千○六十一元。

十六日　日曜

晨訪薛伯宇。又至西四訪丁雲樵。

下午赴中山公園書畫展賣會，買黃秋庵易山水扇面一，價一千五百元。黃生於一七四四卒於一八○一，此畫作於庚申（嘉慶五年一八○○年），在其卒年之前一年。畫贈季睨八兄，不知為何人。黃當乾嘉時，以研究金石著聞，畫法董巨，亦有聲於時，山東武梁祠石刻，黃所發見也。善篆刻，字多而畫頗少。

過東單小市，買《時鐘的故事》一冊，二百元，羅振玉印《唐代海東藩閥志存》一冊，三百元。又買水壺茶杯等物，五千元。三月初過香港時，以港幣二十五元，買居廉古泉所畫海棠蜜蜂扇面一，來京

配一紅木鏡框，價二千元。近重新裝裱，今晚琉璃廠劉金濤送來，又付裱工二千元。此嗜好不改，深足自累，戒之戒之。劉金濤云：徐悲鴻至廠肆觀此畫，云色彩流動，富有生趣，甚佳也。

十七日　月曜

晨八時赴校上課，風大迷目。醫牙病，將一牙內神經牙髓抽出。下午二時赴校講政治課「從猿到人」第一講。過東單小市，買德國一九三八年五月所印美術雜誌《Die Kunst im Dritten Reich》一冊，價七百元。又買相框一，七百元，相底膠片保存冊一，五百元。晚間將德國雜誌彩繪婦人像，裝入鏡框內，甚可喜。德國藝術與印刷術，俱極精美，為世界上文化優秀之國家，今東德人民共和國成立，與吾中華人民共和國成立，影響政治極大，美國戰爭販子，側目而視，不敢如之何也。

室外大風虎虎，風沙迷目。韞女新病小癒，赴校昏黑未歸，晚餐亦未見來，甚為繫念。輒出視室外，聽大門剝啄聲，則凝神而聽。孔子曰：父母惟其疾之憂，老牛舐犢之情，凡有生皆然也。法援明日考學校，給費用一千元。

十八日　火曜

性喜沐浴，在日本在印度時，均每日必浴，返國以來，此樂遂不可得，今日上午入浴，甚為暢適。

昨交買煤錢一萬五千，購買半噸，今日又退回，以半噸不賣，一噸又買不起，遂坐視物價上漲，而無可

如何。下午至小市，買一核桃，價二百元，刻鏤頗精，一面刻和合二仙，一面刻劉海戲蟾，有細字一行

曰「同治元年衛郡崔修」，此為一八六二年作，去今八十餘年矣。舊有一核桃，刻十八羅漢，係用一古

玉獅子與李超士君易得者，在重慶時為呂凝芬索去。

修綆堂送書來，以無錢退還，留其《古明器圖錢》二冊，價六千，尚未付。買《政協文件》一冊三

百七十五元。

十九日　水曜

上午講課後，赴西長安街國民大戲院參加魯迅先生逝世十三週年紀念會，有郭沫若、陳伯達等報

告。下午再參加藝專、美協魯迅先生紀念會。赴小市擬買一褲，以價昂未購。

二十日　木曜

醫牙。連日因受寒冷，左半身復痛，神經麻木。下午遊東安市場，買《居貞草堂漢晉石景》一冊，

價四百元。又見日本《國寶》第十三冊，內有還城樂舞圖一幅，索價一千八百元，未購。在書肆攜來

《楊子法言》一部明刊本，索價二千，暫一存閱。

一九四九年

二十一日　金曜

下午與徐悲鴻赴中山公園畫廊觀展覽，以一千元買蔡元培橫披一幅，以深敬其人，不覺信手購存，既購又復悔之，凡此不急之物，後宜力戒。返藝專開會，於徐悲鴻所，觀琉璃廠薛慎微君送來明人《枯木寒鴉》一圖，頗佳。又王紱山水一，趙孟頫書《尚友齋銘》一。聞薛富於收藏，他日當往一觀。

二十二日　土曜

上午講文學發展史與社會發展的關係。下午，徐悲鴻來觀居廉小畫，與同赴學校，悲鴻云薛慎微藏有司馬相如印，頗欲一觀。舊傳姑好妾娟玉印，白玉質，紅玉紐，單線鳥篆極美，諸家著錄，以為趙飛燕印，黃賓虹曾印其文，今已不知傳入何人之手矣。

近年所印皕美圖，即金瓶梅圖，係清宮內物，公主陪嫁入政王府，流傳於外，為顧龍所購得。在顧手時，曾全部攝影，今底片留存薛慎微家，原畫後歸張學良，其妻于鳳至攜往美國。清代荒淫之至，為封建政治最後結束的一代，封建沒落，歸入資本家所有，今官僚資本家亦沒落，觀於一物之流轉，可以知社會之發展矣。舊傳一聯云：顧龍薛大可潘驢鄧小閒，薛與顧皆豪於賭，為京市大賭徒云。

下午三時開藝專教學委員會，余被推為主任，負責全校政治教育，並負責與高教會辨證唯物論與歷史唯物論教學委員會出席聯絡。

二十三日　日曜

晨作書寄郭沫若，賀其任科學院院長。在室候徐悲鴻電話，悲鴻云，上午將約李濟深同往觀薛慎微藏品，故候之。暖日烘窗，案頭菊花一盆，已盛開矣。以無事，掃地，拭几案，整潔可喜。下午赴東單小市，買《唐人萬首絕句選》二冊四百元；《外國人笑話奇談》一百元，《梨園話》二百元。遇周定一，邀其同吃湯圓，更同遊東安市場，買茅盾譯《俄羅斯問題》一冊，三百元。

二十四日　月曜

上午收家信，云韻峰[11]、良伍俱於本月十七日為地痞二流子所捕押，聞之甚為焦灼，故鄉地方黑暗之至，對於毛主席政策，全不執行，一任地痞流氓亂打，不知家中情況，近數日內如何也。

藝專組織政治教學委員會，推余為主任，今日商討就緒。

[11] 常家鍾（一八九一～一九五七）字韻峰，作者二兄。時在家鄉安徽潁上縣務農。其子名法廉、法恭、法勇、法寬、法欽、法壯。

二十五日　火曜

上午赴醫院，將牙補好，費錢六千八百元。下午寄宋日皖北行署一函，潁上縣政府一函，為韻峰、良伍被捕押事，請其按照法律裁斷，如無犯罪證據，應即釋放。

二時半至徐悲鴻家，與之同赴外二椿樹下二條甲一號薛慎微家觀畫，先過東總布胡同李宅，約李濟深、呂集義、陳此生等同往。薛藏巨幅大畫多幅，其中清康熙時王雲《工細樓閣山水》（王雲字漢藻，號清癡子，樓臺人物，近似實父，康熙時馳名江淮，寫意山水，得石田遺意，見《高郵州志》），明凌雲翰《宿鵲臥鴨》（明凌雲翰字五雲，善山水，見《畫史會要》），元王若水《寒柯棲禽》，錢舜舉人物橫軸，白樂天墨蹟詩軸，藍田叔大幅山水，均未可多得。臨行時余亟稱其趙昌款花鳥小立軸，薛即舉以相贈，余堅辭不受，悲鴻代收之。

薛又出所藏金石雜件，一司馬相如玉印，頗精好，但篆刻不敢斷為舊物；一盒八大件雪花玉盤，一墨漆古菱花鏡，一傳為甘肅出土骨化石兩段，上刻楔形文字頗多，類巴比侖文，一藏文金寫並彩繪藥王經，一金村出土綠玉環大小一雙，皆是不易發見之物。薛收藏玉器數百件，不少藝術精工之作也。

二十六日　水曜

為法援投考師大俄文系，寄葉丁易、李長之函，託其照顧。寄法廉函，並將本日《人民日報》所發

表之中共中央華北局發佈關於新區土改決定，隨函寄出。

二十七日　木曜

上午蘇聯畫家費諾格諾夫來藝專演講。下午開政治教學委員會，六時始散。收良伍來信，述說本鄉二流子捕壓兄弟情形頗詳。本鄉工作團，專門勾結二流子，而不發動農民，遂至亂打如此。

二十八日　金曜

下午藝專音樂系學生曾某，來校自白其竊盜衣物及特務工作，可知反動份子潛伏甚多。晚間大風沙。收舊生許壽山函。作書寄老友宋日昌，並將良伍函附去。

二十九日　土曜

大風沙，氣候驟寒。收校薪九萬五千元。赴隆福寺修綆堂還《古明器圖錄》書價六千元。買《敦煌石室古本草》一冊一百元。《洛陽伽藍記》一冊五百元。在隆福寺前吃元宵五個二百元。

一九四九年

三十日　日曜　陰寒。

晨赴小市，為法韞買絮被，為法援買絮袍。下午赴民盟市支部開政協文件學習會。交膳費兩萬元。收葉丁易函。

三十一日　月曜

買手套、衛生衣。收宋日昌函。法援考取師大。

十一月

一日　火曜

上午赴教育部。下午老友郝景盛來談。買冰糖葫蘆一串一百元。赴西單商場，買《制言》等雜誌五冊五百元。

二日　水曜

法韞遷往華大農學院，將改名中央農學院。過東安市場，買《日本國寶全集》第十三冊一本，一千元，內有還城樂舞圖一幅，甚有用。余撰《西域樂舞百戲東漸史》，將取為插圖也。收良伍函，寄法廉函。

三日　木曜　晴。

為法欽要求入農學院學習，赴教育部申請，適於今日成立，賀賓紛集，無暇於此。過西單商場，買行成卿筆本能寺切一冊，六百元。寄郝景盛函，推薦何鳳儀。

晤陳夢家、吳澤霖、徐沛貞、李有義等於藝專大禮堂佈置臺灣西藏及西南邊疆各民族文物展覽，遂以所得印度山達耳族土俗用品及祀神土偶贈之。又在大吉嶺所得西藏民俗藝術品，亦捐贈陳列。紐約何蕙蘭女士，在清華習金文甲骨文，亦來陳設物品，在此三年，能作華言矣。

鼠疫盛行，打防禦針。

四日　金曜

上午將所採集土俗藝術【品】捐交清華。下午政治學習會演講「從藝術到技術」，即藝術原為勞動的名稱，善於樹藝五穀者，當時之勞動英雄，亦即藝術家。至奴隸社會封建社會，藝術成為奴隸供奉主子的娛樂品，當時名之為倡的唱歌家，為優的演劇家，為伶的巧言令色的滑稽家，為伎的舞弄技藝人，即技術也。又講「從服務於上帝到服務於人民」，原始社會，只有圖騰，至人類文明進步到遊牧農業時代，始創造了上帝。中國最古的帝字，原為花蒂，因其能結果實以養人，故人崇拜之。今人民能生產果實穀物以養人，即上帝化身也。各民族均各創造一上帝，並各肖其形貌以雕刻繪畫上帝，而歌頌崇禮

之。希伯來人之上帝為耶和華，就《二約聖經釋義》之解釋，耶和華之意，原為四腳蛇，蓋亦由古代圖騰所演化，亦猶中國之龍圖騰，演化為神也。人創造了上帝，又從而崇敬之，今神的世界，業已毀滅，把理想的天堂實現在人間，正是我們今天為人民服務的工作。

於邊疆文物會場晤李小緣、黃文弼、黃來我處小坐。又於會場晤裴文中、徐炳昶等，均略談。

晚間，將在南洋、印度所得照片，貼為一冊。

五日　土曜

寄西諦、冶秋函。下午赴校捐與清華西藏文物四件[12]。

赴校講課，於會場晤沈從文等，沈近亦研究瓷器。觀薛慎微藏品展覽。

六日　日曜

上午赴教育部開唯物辯證法教學座談會，以法欽赴華大學習事託張宗麟。下午再觀邊疆文物及薛展，晤金祖同及呂集義、李濟深、陳此生等。赴中山公園水榭，見一畫卷尚好，恐係摹本。

收法廉函，云家事又生風波，如係貧雇農鬥爭，從階級仇恨出發，尚復可言，今鬥爭者乃為二流

[12] 據該校收據：「茲收到常任俠先生捐贈本館藏族耳環兩個、戒指一枚、火漆一條，謹謝。（國立清華大學文物陳列室章）」

一九四九年

子、地痞、土劣之輩，專以無中生有，誣騙詐錢享樂為事，離政策遠矣。

寄章伯鈞函。

七日　月曜

夜雨，氣候轉寒。下午法援遷往師大校內，給與費用五千元。赴校講課，並看薛君展覽。收教育部為法欽介紹入農業大學函。覆舊生許壽山函。收郝景盛函。

八日　火曜　氣寒。

晨上課，講美國帝國主義與蘇聯社會主義對我的利害關係，我們為何必須站在蘇聯一邊。送法欽赴農大報考，過北海團城訪王冶秋。赴羅道莊視韞女，農大周圍風景甚佳。下午過小市買硯二個，以其一送師大給法援。至西單商場買《舊戲新談》一冊八百元，《漢晉木簡精萃》一冊三千五百元，《蘇聯雜誌》二冊六百元。

九日　水曜　陰寒。

訪金長佑。交法欽伙食六千餘元，買《共產黨宣言》四百元。收鍾慕難函。下午講歷史課。

十日　木曜　晴寒。

下午講社會發展史「五種生產方式」三小時。買艾思奇《社會發展史講授提綱》一冊貳百元。

十一日　金曜　晴

讀《海上述林》，《恩格斯論巴爾札克、左拉》。下午赴琉璃廠，過通古齋，見有唐人小玉一方，刻一樂伎打腰鼓，索價三萬元。買《唐人小說》一冊，《考古》一冊，《天際烏雲帖》一冊，共兩千元。夜觀《青年近衛軍》電影。

十二日　土曜

上午赴薛慎微處觀其藏品，過琉璃廠買扇面兩個，一王福庵拓四玉印，一沈寐叟書，共二千五百元。薛藏有鳥篆嵌金戈三，借來唐寅畫十二頁。

十三日　日曜

韞女來，為縫錦棉被。三時赴民盟支部聽關世雄赴捷克參加青年會報告。下午赴薛慎微處，觀其所藏瀋縣出土一提梁卣，一素尊，有銘文三十餘字。

十四日　月曜

晨步行赴校，結冰終日未融。車錢一五〇。下午赴校上課，並開會，甚不愉快。接家信，韻峰被張毅之二流子毒打，死去數次。

十五日　火曜

晨步行赴校，上課一小時。赴郵局取包裹，內法韞鞋子、毛衣等物。車錢五〇〇，萊菔八〇。法援來給與毛衣一件。赴校向吳作人辭去政治課教務責任。過小市在崔佶處取來茶蓋碗一個。

十六日　水曜　寒冷，大風，終日凍結。

上午講課一時。下午講課一時。開會二次。上午國文教學會，下午政治教學會。收半月校薪三十八萬四千元。注射防鼠疫針。

十七日　木曜　晴寒。

黃土一車，一千一百元。給法援繳師大伙食費二萬五千元。製錦衣一套九萬元，買內藤《支那繪畫史》一萬元。

十八日　金曜

晨赴東安市場還書錢，又買《蒙古草原》一冊，《西域文明史論》一冊，六千元，《蘇聯畫報》六百元。下午為法援取郵寄衣服送去。

十九日　土曜　晴寒結冰。

晨課一小時，伯那丁湟《創作的源泉》。下午赴校開會。赴東安市場，買皮毛鞋一雙六・〇〇〇，《清朝書畫譜》一冊一〇・〇〇〇（未付）。

收孫望寄來書一包，李健民函一件。

二十日　日曜

上午法韞來，給零用二千元。下午陳學英來，云白澄囚仰光獄中。家信云，韻峰於七日被不相識之二流子，懸空毒打，鬚髮拔去，昏厥數次。

二十一日　月曜

下午四時講歷史。途遇傅惜華。

買《憶列寧》一冊一千五百三十元，《清平山堂評話》三千元。魏佶送來《印度古代美術》一函，價三萬。

二十二日　火曜

晨赴校上課。赴宣外頭條又轉至安定門為吳曉鈴之母送殯，禮金四‧〇〇〇。下午返，過東安市場取衣，過小市買冊子二千元。飲酒吃羊肉二千七百，車錢一千元本。

二十三日　水曜

下午上課，遊東安市場小市。買《廣川畫跋》二冊三五〇，車二〇〇，買信封一個五〇〇。《周口店山頂洞之文化》二‧〇〇〇，《支那繪畫史》（金原）四‧五〇〇，魚一盒一‧八〇〇，萊菔一個一八〇。

二十四日　木曜

上午賈濟川古董商來，買其扇面兩個，一黃小松隸書，一張祥河畫蘭，共五千元。另以仇英款洛神扇面與之。買池內還曆《紀念東洋史論叢》一冊，六千元。接家信，家內百物俱盡，前帶回之《馬克思主義》及《西行漫記》紅軍故事等，亦被二流子目為逆產矣。

二十五日　金曜

夜失眠。上午赴小市，買《聞一多的道路》一冊。下午赴校上課。收薛慎微函。

二十六日　土曜

晨講課一小時，學生又提意見。下午撰《中國藝術的起源》。晚間至盧開祥家，十時半歸。

二十七日　日曜

晨，法韞電話未通。收郭沫若函，約薛慎微下午至其家觀銅器。上午赴教育部開唯物辯證法教學會，往返車錢九〇〇。下午至北京飯店約郭沫若同往薛處。晚間撰稿至十一時。

二十八日　月曜

上午看薛慎微藏畫。下午寫稿畢，計四千餘字，交與李樺。收舊生張良謀函。收法壯來函，云母親在家無食，賴本村農人供食。

二十九日　火曜

上午講畫記，開國文教學會。下午開政治教學會。

收薛慎微函，附書畫三件。

收半月校薪三十七萬元，上月餘兩萬元。

三十日　水曜

晨講課一小時。下午講課二小時。

買《中國繪畫理論》二千元，王懿榮對聯二千五百元，《書林餘話》三千元，蘋果四斤四千元。

收鮑文熙函。寄薛慎微函。

十二月

一日　木曜

上午赴薛慎微處，送其麵粉一袋。下午赴農學院視法韞，歸途過文物局，訪王冶秋、鄭振鐸、裴文中等。法恭忽自家鄉來，其行為思想都不好。

二日　金曜

藝專決定改為國立美術學院。

薛慎微贈舊象棋子一盒。買牛乳一罐四千元，東坡春帖子詞二千元，描金喜盒三千元。

三日　土曜　陰霧。

赴校上課。返寓閱讀《象棋與棋話》終了。晚間同事舞會。買《火花》雜誌六百元，《象棋與棋話》六千五百元，《俄文文法》一萬二千元，《中國社會史綱》一萬四千四百元，《圖騰藝術史》二千元，《西域南海史地考證譯叢續編》一千五百元。小雨。夜寒轉為大雪。

四日　日曜

大雪初晴，甚寒。寄南京大學潘水叔函。下午赴金台訪陳學英。

五日　月曜　寒晴。

晨步行赴校上課。寄濟南牟煥奎函，為法恭謀事。法援來，給予一萬元。

一九四九年

六日 水曜

收郭沫若函，法徽函。寄張良謀函。晚間蕭樹柏來談，為法恭介紹工廠。以《馬列主義》一冊贈蕭樹柏。

買鐵斗、煤鏟等一萬六千元。下店《支那繪畫史研究》一冊三千元，《中國文學史》第四冊一千五百元，《聽歌想影錄》一冊五百元。

七日 水曜

上午薛慎微來，攜去日本畫冊兩本，擬售得款寄家中，聞老母無食，焦灼之至。下午收半月薪三十六萬四千元，以三十萬元交與法欽，囑其明日返潁省視，將錢帶回家中。

八日 木曜

下午與孫宗慰赴薛慎微家觀畫。

九日　金曜　雨雪。

上午民盟市支部李壯予來談。下午赴東安市場買《黃土地帶》一冊六千元，潘天壽《中國繪畫史》一冊三千元，《金文分域續編》一冊四百元。牛乳兩罐八千元，豬肝半斤一千五百元。

十日　土曜　晴。

寄曹美英函、法韞函。夜蕭樹柏邀赴北京飯店觀《米秋林》電影。燈下補寫一月來日記。

十一日　日曜

下午赴民盟市支部聽報告。晚間參加美術學院共產黨入黨典禮，並發言介紹劉保羅、張曙等人英勇犧牲故事。

十二日 月曜

上午艾青來，取去薛慎微存《裸體美術全集》六冊，付價十萬元。下午遊中山公園，買《西廂文》兩冊一千五百元。

十三日 火曜

收曹美英函，车煥奎函。上午薛慎微來，將昨款取去。下午赴中央公園觀蘇聯館、朝鮮館展覽。赴琉璃廠，在慶雲堂買初拓武梁祠楚將畫像一張，價未議妥。在來薰閣借來《商周彝器通考》一部二冊。

十四日 水曜

沐浴理髮三千元，領薪三十五萬五千三百三十元。下午赴校上課，下課後赴隆福寺修緶堂買《兩周金文辭大系》一冊一萬八千，又《中國明器》一冊六千元。途遇東方語專舊生楊永柱。

十五日　木曜

交膳費一萬元。遊小市買硯臺二千，楚將石畫像及孔子見老子畫像共八千元，又買唐石床畫像二，漢棺舞女畫像一，魏造像拓本一，碑側四神畫像四，共七千元，《中國戲劇簡史》一冊，三千四百五十元。

十六日　金曜

下午上課一小時。訪曹美英，談一小時。赴北大灰樓訪普老坦、陳崴、楊榮柱、張禮中等，陳等招待晚餐。

十七日　土曜

上午赴來薰閣，付《商周彝器通考》書價十二萬，並借來《長沙》一冊，《雪堂所藏古器物圖》一冊，此書係周作人物，聞苦雨齋中物，皆付書肆出售矣。赴薛慎微家觀武梁祠拓片四十餘張。下午赴靳諮宣【一作資軒、資宣】家，觀所藏六朝隋唐造像拓片多張，內多精品。唐墓石室畫像拓片二十張，極精，愛不忍釋。承其贈宋磁高腳杯一、古雕古磁照片各一。又買《雙忽雷本事》一冊一千元。

一九四九年

十八日　日曜

上午徐悲鴻、沈叔羊來談。琉璃廠碑估送來造像數十種，擇尤留三四種。午請曹美英、金長佑夫婦在時金飯店進餐，用二萬六千元。買大村西崖《中國美術史》二千，又《古籍餘論》二冊三千。

十九日　月曜

上午陰姓碑估來，買其造像三張，又磚畫一張，共七千元。付法恭膳費一萬元。下午赴東安市場，買濱田耕作《考古學研究》一冊八千，《史達林傳略》、《從猿到人》、《費爾巴哈與德國古典哲學的終結》、《巴夫略夫百年誕辰》等三冊，五千○八十元。撰《中國音樂舞蹈與戲劇的起源》。

二十日　火曜

上午赴文化部聽薄一波報告經濟問題。過修綆堂取來書三冊。下午翠墨堂送造像拓片來，買二張，一梁臨川靖惠王東碑側畫像，一唐文武大孝宣皇帝冊哀像，共四千。傷風頭痛。

二十一日　水曜

上午赴艾青處，在其家午餐，贈我詩冊《慶祝史達林壽》一冊。下午過蘇聯大使館觀祝壽盛況。至法國圖書館觀書，有《遠東古物學報》十九冊，甚佳，惜價太昂。夜讀《史達林傳略》。

二十二日　木曜

上午買豬、羊肉三千四百元。法欽昨夜返京，云家鄉二流子，作惡多端，家中業已無食，尚威迫不已，家徒四壁，房門並已拆去，家人均已菜色，不堪痛苦矣。二流子張毅之已受《皖北日報》、《新華日報》嚴格批判，但怙惡不改如故。晚間牟煥奎來，陳學英姊妹來。

二十三日　金曜　大風。

下午赴曹美英處小坐。寄田漢函。

二十四日　土曜

上午至永光寺薛慎微處。收彭燕郊函。

二十五日　日曜

將故鄉寄來法韞衣物送去。寄薛慎微函。

二十六日　月曜

下午學習慶祝史達林文件。梁均來談。赴東安市場觀書。

二十七日　火曜

上午寫文稿一篇，送往彭燕郊處。至戲曲改進局訪田漢、黃芝岡。至鐵道部訪牟煥奎未遇。至美術學院開學習會。至曹美英處談一小時，歸晚餐。至吳作人處談至九時半歸寢。

二十八日　水曜

上午閱卷。下午上課。買《蘇聯婦女》一冊。收薛慎微函。

二十九日　木曜

上午寫學習報告。下午赴文化部開通俗文學編審委員會。老舍約我同芝岡、敬文小飲於東來順。

三十日　金曜

赴曹美英處。過東安市場買《輔仁學志》一冊。

三十一日　土曜　下午大雪。

寄曹美英函。送藝專新年禮。送芝岡書二冊。赴隆福寺修綆堂還書錢二・五〇〇，又取來書四冊。

借修綆堂《海外貞珉錄》一冊，《金石拓片》一冊，《東洋古美術展觀圖錄》一冊，《陌花軒雜

劇》一冊。《陌花軒雜劇》內分倚門四齣，再醮一齣，淫僧一齣，偷期一齣，督妓一齣，孌童一齣，懼內一齣，共十齣，情詞穢褻，南曲亦不佳，醒狂黃四著，秦淮盈盈馬麗華敘。劇不佳，燈下閱畢。

第○部

一月

一日　日曜　雪晴。

上午羅工柳夫婦來賀歲。下午赴東安市場買《雲岡石佛群》一冊三〇・〇〇〇，付同文《新蒙古風土記》書價三・五〇〇，買《大同石佛寺》一冊六・〇〇〇。赴隆福寺修綆堂還書錢二・〇〇〇（金石拓片）。

二日　月曜

昨夜學校晚會，九時半方起。下午至徐悲鴻處賀年，與之同至沈寶基、羅工柳家小坐。同悲鴻赴跨車胡同十五號看齊白石，此公八十九歲，尚能作畫治印，精神可謂矍鑠。歸途遊小市買《瓦德西拳亂記》一冊一・五〇〇。

三日　火曜

上午赴漢學研究所觀漢畫，及陳志農君所作縮小圖。買《綠滿書牖》六種一函四‧〇〇〇，小字甚精。

四日　水曜

下午上課，借來《古器物形態之考古學的研究》一冊，《支那山東省漢代墳墓表飾附圖》一盒。又書估送來《韞輝室藏畫》二冊。晚間赴徐悲鴻家為薛慎微君求助，並以薛君所刻銀印交去。夜讀書三冊畢。

五日　木曜

上午徐悲鴻先生來，以薛君所刻郭沫若圖章託為轉交。

下午作《和印度人民握手》一詩。印度僑生黃其發、邱盛章自印抵京，即往學聯會晤，帶來侯興福等信數件。

六日 金曜

託范立本買汾酒。收校薪三九九・六九六元。

下午赴文化部聽報告。晚間黃其發、邱盛章來談，印僑學生二十五人，合送最新五一金筆一支。

七日 土曜

昨購《鴛鴦湁》、《梨園史料續編》、《吳越春秋》、《最近日人研究中國學術之一斑》、《世界年表》等書。

下午打電話與曹美英，聞一青年，日侍其側，遂不再往。赴大佛寺西街訪黃文弼未遇。至光明日報【社】訪彭燕郊未遇。至西單製套褂一件二八・〇〇〇。至西單商場買《美術考古發見史》一冊八・〇〇〇，買信封五〇〇。途遇李長之，至其家晚餐。訪鍾敬文未遇。

八日 日曜

上午碑估來，買永熙二年造像碑，價二・〇〇〇。下午買《李長吉詩》二冊二・〇〇〇。赴民盟支部。

九日　月曜

晨，陳振藩來。買明刊《輟耕錄》六冊，二萬元，附《葬花曲話》一冊，《芙蓉碣傳奇》一冊。下午赴學校及東安市場，買《藝術社會學》一冊三・五〇〇、《國劇畫報》一冊三・〇〇〇。飲酒吃驢肉一・〇〇〇，車錢七〇〇。

寫在印民盟工作報告。

十日　火曜

上午赴民盟總部，將印度民盟活動工作報告一件送周新民，將李坤源寄張曉梅函轉去。晤蔡國華略談。

下午赴薛慎微處。至琉璃廠觀書，買《列子》一冊一・五〇〇。

十一日　水曜

上午李岳南來談。下午上課後薛慎微來，約同赴梁小鸞[13]家小坐，梁為京劇著名藝員，擅唱青衣，

13　梁小鸞（一九一九～二〇〇一）字遹鳴，河北興安人。京劇演員。曾拜師王瑤卿、梅蘭芳為師，專工青衣。一九五〇年與譚富英、裘盛榮等組織太平京劇社。一九六〇年入吉林省京劇院。

為京城之冠，傳自梅畹華，丰姿昳麗，娟娟可人，其思想亦進步。伊將赴津演劇半月。

晚間劉金濤裱畫店來【人】，以畫一張，造像五張，交其裱紙。

十二日　木曜

上午赴西四大院胡同訪郭沫若夫婦，並為介紹侄子法援往教小孩。下午，寄濟邦函再投郵。至醫院診牙痛。赴解放戲院觀《二百五小傳》。

十三日　金曜

牙痛服藥。下午上課。上午小組討論。買《聖教序》一冊三‧○○○。

十四日　土曜

牙痛小癒。上午赴前門外，買錶帶三‧○○○。至薛慎微家，取來《通俗編》一部八冊，付一○‧○○○。至宣武門內，買《益州名畫錄》一冊一‧○○○，拓本《古錢譜》一‧○○○。

一九五○年

十五日　日曜　下雪。

上午買鐵爐一個。請陳學英、陳學彬晚餐。

十六日　月曜　無日光，融雪。

上午裝收音機一個六四・五〇〇。下午看牙病。

十七日　火曜

上午拔牙。下午訪周新民，再至薛慎微家，在其處晚餐。寫七絕四首。

十八日　水曜

寄薛慎微詩四首。下午收光明報稿費八・〇〇〇，買《國劇身段譜》二・〇〇〇，《東洋美術史》

九・〇〇〇。

十九日　木曜

撰《土改與文藝復興》交王朝聞。

《俄文廣播教本》三五〇，《看俄羅斯問題》一・〇〇〇，電影。

二十日　金曜

收校薪三九六・四八〇，減去捐款及購買公債，餘三六〇・〇一五。

二十一日　土曜　大風變寒。

法韞來，給五・〇〇〇。赴東安市場買《蒙藏疆の自然と文化》九・五〇〇，《蘇聯畫報》八〇〇，《科學的藝術論》三五五〇。請老舍至東來順喝酒一五・五〇〇。

二十二日　日曜　大風寒。

上午邱盛章來。下午赴魏家胡同民支。

二十三日　月曜

《戲劇旬刊》七．〇〇〇，《李木齋書札》六．〇〇〇。撰《趙蓮花》歌劇。

二十四日　火曜

買萊菔三五〇，早點五〇〇。用八五〇。

二十五日　水曜

上午赴校考試。人民戲劇編輯部交來文稿囑修改。下午赴校聽土改報告。赴東安市場買《漢六朝の服飾》十萬元，付五〇．〇〇〇，《蕉窗話篇》一．〇〇〇。

報名參加土改工作。

二十六日　木曜

赴改進局訪芝岡，以文稿《中國原始的音樂與舞蹈》及歌劇本《趙蓮花》交其閱覽。外交部何大荃等來談。

二十七日　金曜

寄家書。上午九時赴文化部聽李立三講工人運動。賈芝約寫民間故事。下午赴小市。晚間劉金濤取裱工錢一一‧五〇〇。陳學彬來談。

夜赴三慶觀小鸞《大保國》、《二進宮》劇，票四‧五〇〇，車一‧四〇〇，單子二〇〇。歸已十二點一刻。

二十八日　土曜

上午赴校取文稿。下午何大基來談，借去印度資料多種。改文稿。

買《聖教序》三‧〇〇〇，《魏晉隋唐珍羽》三‧〇〇〇，《半月戲劇》五〇〇，《清代伶官傳》三‧五〇〇，火花八〇〇。

夜赴吉祥觀小鸞《拾玉鐲》、《法門寺》劇。

二十九日　日曜

兩書估送書來。寄梁小鸞函。上午陶建基來談。下午赴前門外薛慎微處觀排戲。六天用去一六二·四○○。

三十日　月曜

黃其發來。寄蘇景雲、鍾慕難函。寄法寬、法壯函。看考卷。

收沈叔羊函。

三十一日　火曜

上午赴薛慎微處。下午赴黃芝岡處。晚間改卷子完了。

二月

一日　水曜　大雪。

上午赴校交成績。至黃芝岡處取劇本。至薛慎微送劇本，歸舍。下午至梁小鸞家，五時半回。

明日赴南郊作土改。

二日　木曜　大風，月圓。

赴學校黨部及郊區組織部接洽赴南郊參加土改工作。下午赴南苑，六時抵西紅門，一路大風甚寒。

寄文協、黃振東函。

一九五〇年

三日　金曜　風止。

開各階層大會，地主亦在內。開建黨建團大會。晚間至十六片組開會，報告黨團員參加手續，十一時寢。

四日　土曜

鎮中逢集。上午率同八個貧雇農丈量地主土地，並至佃農家調查情況。

五日　日曜

繼續丈量土地，來往行走四十里，兩腿疼痛，不能行走，但堅持必須將工作突擊完成。

六日　月曜

請工作人員吃牛肉一二‧〇〇〇，買萊菔五〇〇，花生五〇〇。繼續丈量土地完畢。夜開片組會，貧雇農報告缺乏農具。至貧農王廣志家談話。

七日　火曜

淺予為帶來五〇・〇〇〇。晚間開農民代表會議，討論分配土地。大雪。

八日　水曜　天晴和暖。

開農民代表大會，分配土地。開建黨建團大會，農民主席常福山首先報名入黨。
赴閻老處談話。

九日　木曜　臘月二十三日。

寄小鸞函、民支函。昨夜降雪，今晨續降。
上午為十六組農民分地，順利完成。晚間十六小組討論分農具。終日陰雨。

十日　金曜

寄呂劍函。開會討論為貧雇農分農具分房子。

十一日　土曜

午開小組會，將房子分與農民。雪晴。上午看房子。晚間開會分農具，並分配餘地。

十二日　日曜　晴暖。

上午開小組會，結束分配房屋農具意見，實行公平分配。晚間公安局招集地主訓話，並追繳紅契。

十三日　月曜　晴朗。

開勝利大會。早晨為本組分配小農具。蘇聯電影攝影師來拍電影。十一時宣佈開會，農會主席常富山演講。

十四日　火曜　陰。

上午十時離西紅門鎮，與淺予、法祺等五人，同至南苑集

參加中央美術學院西紅門土改工作（後排右一為作者）

合。返京，電話告訴小鸞，伊約晚間往談，因事未去。

收二月份下半月薪六二一・〇五〇。存六八五・九五〇，上半月薪五一五・四三〇。存三二一・五〇〇。

十五日　水曜

《米丘林集》二一・〇〇〇，列寧像一・四〇〇，《涅克拉索夫詩集》八・〇〇〇，匯款郵費二〇五・六〇〇。買花二一・〇〇〇。

下午至小鸞家談三時半。夜開中蘇締結同盟大會。

十六日　木曜

晨接法韞看病。寄小鸞函。《燕都梨園史料》五・〇〇〇，《劇史》一・〇〇〇。

十七日　金曜　正月初一日。

赴徐悲鴻、吳作人、王臨乙及大雅寶、煤渣、火神廟各宿舍賀春節。

下午赴廠甸買舊書，閻立本帝王圖、《陂黃普原劇本》、《燕京歲時記》、《敦煌隨筆》、曲本插

圖、《瓶外卮言》等，共價一九‧○○○。夜間團拜會。

十八日　土曜

京市開慶祝中蘇同盟大會。寫請求入黨函。

在吉祥觀小鸞演《拾柴》劇，裘盛戎演《連環套》、《盜御馬》。

十九日　日曜

買《中國劇之組織》三‧○○○。上午至薛慎微處。下午赴吉祥觀小鸞《桑園會》、《硃痕記》劇，俱極佳。

二十日　月曜

上午接法廉信，寫信寄邵鑒樹縣長。

下午赴吉祥觀小鸞演《得意緣》，惡俗之至，全劇為一小生破壞，小生演成小丑了。

赴惠中訪陳學英。

二十一日　火曜

上午赴傅惜華家賀年，借來《京戲考》十冊，漢畫拓本取回。

下午韓文秀來，六時去。借四〇‧〇〇〇。

二十二日　水曜

改寫原始音樂舞蹈一稿。

下午赴大觀樓取劇本，遊廠甸，買扇面三個九‧五〇〇，《劇學月刊》三冊五‧〇〇〇，《也是園藏曲研究》一五‧〇〇〇。晚間看《白兔記》極佳。

二十三日　木曜

上午取照片。下午赴吉祥觀劇。晚間清錄《中國音樂舞蹈與戲劇的起源》文稿。

一九五〇年

二十四日　金曜

上午赴戲改局訪芝岡、壽昌，將文稿交去。寄法寬雜誌一包，法韞一函。下午韓文秀來，還錢四○。●○○○。

二十五日　土曜　大風。

上午赴學校開土改思想總結。法援、法韞來，給法韞三○．○○○。
夜赴薛慎微處，與談小鸞情況。

二十六日　日曜

上午華僑事務委員會陳淵、李浩、于學瀛等來問印度華僑情況，十二時始去。下午赴民支開會，散後赴孫留雲家，六時歸。夜赴惠中訪陳學英，十時歸。

二十七日　月曜

寄小鸞函。匯家款一〇萬元，給法恭一〇‧〇〇〇。

撰寫參加土改總結報告。

二十八日　火曜

上午參加土改小組批判，發現我的個人主義，好表現自己，是一個病根。

收法廉函。買碑片兩包五‧〇〇〇。

戴望舒入殮，往吊。至吳曉鈴家觀書，談至十時返。

一九五〇年

三月

一日　水曜

上午打電話小鸞定座。下午赴廠甸買《西園記》八‧○○○，《韋蘇州集》、《中山狼圖》五‧○○○，《三婦牡丹亭》五‧○○○，《詩品》二‧○○○，《夢中緣》五‧○○○，《風雲會》一‧○○○，《雲郎》一‧○○○。往返車錢二‧六○○。晚間看小鸞《鐵弓緣》七‧五○○，車一‧七○○，戲單三○○。

二日　木曜

夜聽胡華報告。

三日　金曜

上午赴校開土改思想檢討。下午赴文物局看虢季子白盤，與冶秋、曹禺、張庚等遊廠甸，買書三十八冊《爾雅》一〇・〇〇〇，《水滸》一〇・〇〇〇，《新舊戲》二・〇〇〇，《盤亭小錄》一・〇〇〇，《剪燈叢話》二・〇〇〇，《玉嬌李》二・〇〇〇，《春在堂》五〇〇，《錄鬼簿》三・〇〇〇，《醉翁談錄》三・〇〇〇，《荒原詞》一・〇〇〇。

四日　土曜

上午赴文化部聽周揚演講。下午田漢送來戲票兩張。赴市場買《平劇二百年》二・〇〇〇，《名伶新劇考略》三・〇〇〇，《聽花中國劇》八・〇〇〇，《支那劇大觀》一〇・〇〇〇，《十日戲劇》四本一五・〇〇〇，《雲岡石窟》四・〇〇〇，《燕都叢考》三・〇〇〇，展覽拓片二・〇〇〇。夜至薛慎微、吳曉鈴家。

五日　日曜

上午追悼戴望舒。至琉璃廠午餐五・二〇〇，買《戲考》五〇〇，《中華新韻》二・〇〇〇，《同

一九五〇年

光朝名伶十三絕傳略》二‧〇〇〇，《清代燕都梨園史料》一二‧〇〇〇。收校薪七三五‧九八八元，除公債等項尚餘五七一‧二八〇元。

六日　月曜　大風。

夜夢見小鸞。上午赴校開會。下午赴校開思想總結會。昨晚開會歡迎毛主席返京，高歌狂舞，狂歡至於半夜。艾青來談。夜開土改思想總結小組【會】。

七日　火曜　大風揚塵，轉晴。

法恭遷往北大。匯李恩波二十萬。昨夜又夢見小鸞。下午聽報告，王朝聞講戀愛與政治。晚間赴青年宮看《愛國者》一劇。六時與小鸞通電話。

八日　水曜　三八節，晴，風息。

下午赴小市遇于立群，送法援一〇‧〇〇〇元，代為送去。遊西單，《戲考》三本六‧〇〇〇。

夜赴校紀念三八節，遊藝甚佳，跳舞至十二時。

九日　木曜

上午赴艾青處，同其至宣內小市邢家看春冊，在烤肉宛進午餐。下午至薛慎微處，至南新華街買書，歸寓。《嘯亭雜錄》、《群芳小集》、《昇平署戲》一三·五〇〇，《聖武記》三·〇〇〇。訂沙發五·〇〇〇。

十一日　土曜

寄法韞及鄭樂英函。上午赴東安市場，買劇本三·五〇〇。下午至艾青處。晚間看小鸞《玉堂春》，票八·五〇〇，茶一·〇〇〇，車一·五〇〇，劇刊一·〇〇〇。

十二日　日曜

改編《鴻鸞禧》劇本。

法韞與其同學來，陳學英、學彬姊妹來，客飯八·〇〇〇，給法韞一〇·〇〇〇。晚間至薛家。

十三日　月曜

赴校借支一五〇・〇〇〇元，為學英送至衛生部，他不在。至東安市場，至青年劇社訪學彬。打電話與艾青。

下午赴西單小市，買《戲考》二四・〇〇〇，《鴻鸞禧》六・〇〇〇，《十二轍》五・五〇〇，《戲典》五・〇〇〇，《梅蘭芳》二・五〇〇，《舊劇集成》二四・〇〇〇，《洪深文集》四・〇〇〇。

艾青來取去《民俗藝術考古論集》[14] 一冊。赴法援處，送法恭二五・〇〇〇。晚間赴文化書店，買《俄文教材》二・〇〇〇，《社會發展史表》四〇〇，《奧斯特羅夫斯基生平》九・〇〇〇。

《鴻鸞禧》京劇本。

十四日　火曜

九時聽周揚報告。下午小鸞來電話，將赴天津。至薛慎微處。晚間陳學純來。夜十時飲酒寢。修改

[14] 常任俠著《民俗藝術考古論集》，正中書局一九四三年九月初版印行。為「現代文藝戲劇叢書」之一。前有一九四二年七月所作《自序》一篇，收入論文八篇，附錄二篇。

十五日　水曜

九時赴車站，送小鸞往天津。遊琉璃廠書店，取來劉智遠等三種，至薛慎微處午睡。晚赴東安市場。

夜夢見老舍死，甚奇。

十六日　木曜

上午赴校，至東安市場，過小市，買建國徽一個一‧五〇〇，莩薺半斤二‧〇〇〇，《離騷》二‧〇〇〇，《陽春白雪》二‧〇〇〇。赴東安市場，買《海上述林》下冊，《普式庚詩》七‧〇〇〇、《東方文化》戲劇號五‧〇〇〇。

十七日　金曜

下午赴校借支五〇‧〇〇〇，付《海上述林》下冊四〇‧〇〇〇，《火星》三〇〇，《百美圖》一‧〇〇〇。過小市及東安市場，取來書數冊。夜赴華北戲院看筱白玉霜演《鴻鸞禧》。

一九五〇年

十八日　土曜

夜至艾青處，與丁玲等閒談，十時二十分回。

十九日　日曜

晨邢仲明來取書錢二二・〇〇〇。寄小鸞天津函。艾青來談。下午與艾青赴琉璃廠，買扇一把，一七・〇〇〇，又帶來扇一把，春畫一卷。至薛慎微處閒談。夜張效良來談。

二十日　月曜

晨赴天津尋小鸞、阿英、王強、范瑾。夜寓皇宮飯店三十三號，房金四〇・〇〇〇。晚間赴勸業場、天祥觀舊書攤。

二十一日　火曜　大風。

電話告小鶯返京。下午王強來，訪范瑾，她請我吃包子，並步行兩三里，送我上火車，談得很暢快。五點二十分車，八時五分抵京，食湯圓返寓。此行用去一二六‧三〇〇元。

二十二日　水曜

開始講日文。

下午送文稿至光明報。至薛慎微處。法韞來，給與五〇‧〇〇〇。晚間法援來，取去《俄羅斯問題》一本。彭燕郊來談。收法欽函。

二十三日　木曜

晚間赴文化部看戲。

一九五〇年

二十四日　金曜　陰雨，骨酸。

赴校授日文。買《日文法》八‧〇〇〇，《良友》三‧〇〇〇。與艾青遊小市，取來書多冊。

二十五日　土曜

上午九時赴校開研究會。下午與艾青同遊琉璃廠，至薛慎微處送其五〇‧〇〇〇元。上午在校預支四月份一二〇‧〇〇〇元。為法恭請學校辦一介紹書，考美術供應社。晚間看《巴夫洛夫》影片。

二十六日　日曜

上午彭燕郊來談。同遊小市，取來《廣辭林》一冊。余所亞邀午餐。下午艾青、燕郊來，同遊小市，遇李初梨，買《梁山伯與祝英台》一冊一‧〇〇〇，小手冊一‧五〇〇，取來扇面二，車錢一‧〇〇〇。給法韞二〇‧〇〇〇及蚊帳。

二十七日　月曜

晨八時赴校授日文，返寓寫自傳。下午一時艾青來，同往琉璃廠，將畫退還。艾青交來六萬元，因為薛太太購制服料送去。買帶圖《琵琶記》二冊四‧〇〇〇，至來薰閣小坐。夏同光還煤錢三‧〇〇〇。

二十八日　火曜

寄信與天津范瑾，並附一照片。下午赴市場買《俄文讀本》九‧五〇〇，《高龍芭》二‧一〇〇，朱刻《珍品叢傳》五‧〇〇〇。

二十九日　水曜

下午赴文化部開會。至艾青處晚餐，七時半赴薛慎微處聊天，往返車錢三‧五〇〇。咳嗽。

一九五〇年

三十日　木曜

下午赴葉君健家。借校薪四〇・〇〇〇元。買《列女傳》三・〇〇〇，《考古學零箋》三冊一・五〇〇。在書攤取書數冊，付日文《肯綮大全》七・五〇〇。

三十一日　金曜

上午八時校內師生三百人，赴右安門外中頂村觀群眾訴苦大會，訴苦人有站在臺上笑的。過書攤取來書三冊。頭痛。

右安門外蓮海寺廢址，有康熙十一年銅鐘一，歸途步行經過，曾一觀。

四月

一日 土曜

寄小鸞函。

下午學校開慶祝中央美術學院成立大會，郭沫若、沈雁冰、周揚、錢俊瑞、田漢等演講。晚間遊藝大會。

李開務來。

二日 日曜 天雨，陰寒。

作函寄俞惠年。

下午赴市民支開會。借孫宗慰二萬。法韞患肺病，為送二〇‧〇〇〇去。陰雨赴羅道莊，往返車錢五‧二〇〇。交盟費一‧三〇〇。

一九五〇年

駐印度大使發表袁仲賢將軍。

三日　月曜　陰天。

《評戲大觀》一‧○○○，收書錢二七‧五○○，還孫宗慰二○‧○○○。收稿費三三‧二○○。郵票一‧○○○（寄三輪工會），《日語教科書》四本三‧○○○，《詞史》一‧○○○，《靈鳳集》二‧○○○。

李開務遷至舊刑部街二○號。赴王府井看屋。

四日　火曜

收校薪六五二‧八七八元，除預支實收三一○‧五六○。《小說史》八‧五○○，付《今古奇觀》一六‧○○○，《諧謔語研究》八‧○○○。至東安市場取來書兩冊。

五日　水曜

早晨授日文。

赴萬安公墓為張西曼立碑，七時始返寓。至李文釗處談話。晚間彭燕郊來。

上午法韞來，云肺病已無妨，取去三〇‧〇〇〇。

六日　木曜

《新廣林辭》一冊，《聊齋》原稿一冊，《梁令嫻詞鈔》一冊，《唐宋詞選》十冊，《鈞窯考證》一冊。

下午與艾青赴燕郊處，同遊琉璃廠及薛慎微處，買拓片二‧〇〇〇，還扇子錢一五‧〇〇〇。

七日　金曜

上午赴文化部聽報告。下午赴校。赴葉君健處。訪唐槐秋。邀戴涯晚餐二三‧〇〇〇。

晤薛太太云小鶯已返京，竟不來電話，可以休矣。

葉贈《山村》一冊，收《人民戲劇》一冊。

八日　土曜

赴校為法恭辦證明書。

徐悲鴻畫毛澤東像，請余為做model。

一九五〇年

日麗風和，精神甚好。小鸞返京，竟不通知。赴天橋萬盛軒聽評戲。

九日　日曜

錄寫自傳。上午赴薛宅，買扇面二四・〇〇〇。下午赴艾青之約，同至東安市場，買《近代皮黃劇韻》二・〇〇〇，《藝術目錄》四・〇〇〇，《日本俗語難詞解例》六・〇〇〇，又付書錢四・〇〇〇，借《蒙古民歌集》一冊。法韞來未遇。

十日　月曜

上午上課後，赴薛家，買《大同武州山石窟寺》一冊七〇〇，《亞洲文化論叢》一・五〇〇，信箋四・五〇〇。

與小鸞通電話。

洛陽鐵路兵團一支隊轉鐵道部文化列車，陳學彬通信處。

十一日　火曜

上午看房子，車錢一・五〇〇，付書錢四・〇〇〇，遇俞惠年、迺鳴。下午赴西郊農大為法韞送錢

二○‧○○○，魚肝油一八‧○○○，蘋果二‧四○○，車錢四‧三○○，《音樂小史》二‧○○○，《新生報》六○○。

十二日　水曜

寄陳學彬函洛陽。打電話與小鸞，出門未歸。

下午赴文化部開民間文藝理事會。與吳曉鈴遊書肆，取來《東洋美學》一本。

十三日　木曜

收鄧宗泉函。上午寫自傳完畢。下午赴校開會。與艾青遊小市，買小碗二‧○○○，西曼俄文三‧○○○。打電話與小鸞，出門未歸。

將自傳交羅工柳。交中蘇友協。

十四日　金曜　大風。

夜大雨。晤張安治云蘇琴僧亦欲返國。以扇面交何鳳儀作畫。

十五日　土曜

終日大雨，不能出門。下午修改《中國音樂舞蹈戲劇的起源》。氣溫降低，又穿棉衣，春寒惻惻。

十六日　日曜

昨夜大雨，今晨未停，所種蒜苗皆出。下午四時雨晴，赴薛宅。

十七日　月曜　晴朗。

上午赴校上課，以蘇聯攝電影停止。至芝岡處，以文稿交去，同其來舍。取來小說書目等五冊。下午金濤送拓片來。至中山公園看花。觀匈牙利畫展，贈我小冊五種。公園票四〇〇。燈下讀周暉吉《金陵瑣事》四卷終了。

十八日　火曜　又陰雨。

頭眩。作書寄潘菽。

十九日　水曜

下午領校薪五一五・二五〇，還書錢一九・五〇〇。赴羅道莊，為法韞購物二七・〇〇〇，又給與五〇・〇〇〇元。下午僑委會陳淵來談，約往談。至薛處。

二十日　木曜　仍陰。

收李天真信。小鸞來電話。下午付書錢六・〇〇〇，買《文史》一〇・〇〇〇。訪老舍、余所亞、光未然等，在光處晚餐，贈我《印度日記》一冊。寄小鸞、范瑾函。

二十一日　金曜

買《十三經注疏》四函，《香山集》四冊一・五〇〇。下午訪李岳南、趙樹理等，晚間買鋼筆一

六‧○○○，送薛太太。買郵票五‧○○○，寄天真函。

二十二日　土曜

上午十時赴天津，寓黃敬、范瑾家，夜赴交際處，跳舞至下一點，始寢。在天祥書店買各書：《周劇史》三‧○○○，《梅龍鎮》一‧○○○，《戲曲報》一‧九五○，《定縣秧歌》二○‧○○○，喜詠軒叢書《丙丁集》三○‧○○○，《金泥石譜》一二‧○○○，骨鏃及蟻鼻錢一○‧○○○，車錢二七‧八○○，餐七‧四○○，計用一一‧四二○。

二十三日　日曜

晨訪王子釗。上午與黃敬、范瑾等遊青龍潭、南開大學，打獵。下午赴天祥買《屈原》一冊三‧○○○。下午五時二十七分返北京，八時五分至。

二十四日　月曜　大風

上午赴校上課。

下午訪艾青、田間，計劃編歌劇，與馬思聰合作。

赴東安市場，買畫片四張二‧○○○，《屈原》劇本七‧七○○，《屈原》二‧○○○。晚間看《三打祝家莊》。艾青贈《文藝報》一冊。

二十五日　火曜

上午赴衛生所透視，肺健康無病。下午赴小市，買《大千摩敦煌畫》一冊三‧○○○，《瑞光祕記》五‧○○○，《甲申祭》五○○。晚間赴薛宅閒談。

二十六日　水曜

晚間赴蕭心之家。小鸞來電話。上午上課二小時。修改《金玉奴》劇本，下午修改畢。訪端木蕻良、李岳南、趙樹理未遇。買《小說考證》三‧○○○。寄馬思聰函。創作《牛郎織女》歌劇，至夜十一時半寢。

二十七日　木曜

晨付《小說書目提要》一○‧○○○。撰寫《牛郎織女》歌劇，打電話與馬思聰。與小鸞通電話。下午至薛處還書，買《今古奇觀》，歸元鏡五‧○○○。晚間看言慧珠《鳳還巢》。

一九五○年

二十八日　金曜

撰《牛郎織女》。

二十九日　土曜

撰《牛郎織女》。上午赴中山公園，今日未開放。訪金長佑，以探詢元子事託之。下午赴中山公園聽劉少奇報告，晤新民、沫沙等，六時半出場，天雨。看牡丹盛開。

三十日　日曜

上午撰《牛郎織女》歌劇。蕭心之來。下午赴民支開會。寄袁仲賢函

五月

一日　月曜　天雨。

勞動節。上午撰寫《牛郎織女》歌劇。十二時半赴校，大雨中參加勞動遊行。

蕭心之、高先生來介紹金小姐。

二日　火曜

將《牛郎織女》歌劇清寫一過，一日寫畢。下午何大基來還書。赴市場買《國粹與國學》一冊，《北大善本書目》一冊。赴青年聽報告蘇聯藝術活動。

寄蘇景雲、商錫永函。

三日　水曜

晨上課，約定下午七時赴僑委會報告印度情況。
七時赴華僑事務委員會報告印度華僑情況。

四日　木曜　大風沙。

上午七時乘公共汽車赴燕大，訪馬思聰，談合作歌劇問題，馬主張神話傳說照原樣寫。在燕大遊一周，訪夢家不遇。赴清華觀邊疆文物，晤吳澤霖、袁復禮，在吳家午餐。遊頤和園，五時歸。在頤和園晤葉守濟暢談。

收校薪四四一‧五〇〇（原五三二‧三二五扣除），工資七‧五〇〇，交膳費四三‧二〇〇。

五日　金曜　大風。

晨赴校上課，下課後至中山公園看牡丹、魏紫、姚黃、趙紅、白玉均盛開，惟醉仙桃尚含苞未放。大風沙撲面。下午赴校。給法韞五〇‧〇〇〇。赴中山公園觀蘇聯文工團舞蹈，唱歌。至小市還書錢一〇‧〇〇〇元。買《故苑》四冊，《印度現代史》一冊。赴前外解放飯店與袁仲賢談印情，返寓午餐。

六日 土曜

上午印使館姚仲康來談，約星二往報告。赴余君處取書。訪曹美英。以《牛郎織女》送光未然處。赴東安市場，還書錢二‧〇〇〇，又買胡蠻《美術史》一三‧〇〇〇，《星座佳話》三‧〇〇〇。與小鶯通電話。退與周令釗二‧〇〇〇。晚餐後訪蕭心之及高君。赴薛慎微處。

七日 日曜

晨八時赴艾青處，將邢公畹之《牛郎織女神話研究》交去，與艾青同赴琉璃廠，買桃花小鳥一張二‧〇〇〇，《敦煌考古工作概要》一冊四‧〇〇〇，《隋吳公李氏女墓誌》一冊四‧〇〇〇，與艾小飲午餐一〇‧〇〇〇，訪吳曉鈴，與之同赴萃文書店取程乙活字本《紅樓夢》一冊，借來《歌謠週刊》三冊。艾青來取去畫片。

八日 月曜 又大風沙。

晨上課。下午付魏重慶書錢二五‧〇〇〇。四時赴東單小市及東安市場，買《北京案內記》二三‧〇〇〇，《劇本》一‧五〇〇，《藝術家的難關》一‧五〇〇，《女の寫し

を》七·〇〇〇，《柳貫上京紀行詩》五〇〇。

九日 火曜

上午赴解放飯店，為駐印使館人員報告印度情況。下午習俄文。買《白毛女》票四·〇〇〇。

十日 水曜 晴暖如夏。

晨上日文課。下午寫信，讀俄文。晚間為徐悲鴻送薛慎微二十萬元，歸途大風。史沫特萊逝世。

十一日 木曜

寄黃熾漢、侯興福、鄧崇泉夢函，寄法寬函。晚間看《小二黑結婚》劇。寄孫守任、法欽、健民信。

十二日　金曜　暖。

上午講課後，赴文化部聽夏衍報告。下午過書攤，買破書五·○○○，內《文獻通考》三冊，至修絳堂，買西夏官印二·○○○，《星槎勝覽》五○○，《名畫搜奇》五○○，《龍舟會》二·○○○，周昉《蠻夷執貢圖》一·○○○。

晚訪芝岡，還其《西堂樂府》二冊。

十三日　土曜　暖。

上午赴北京農業大學看法韞，給二○·○○○元。過小市買田黃小章四·○○○，畫片三張一·五○○。

十四日　日曜　晴和。

晨讀《譎觚》、《星槎勝覽》、《虞卿雜記》諸書。赴校開工會成立會。下午赴隆福寺買月季一盆。在修絳堂晤黃文弼、于省吾、趙萬里等，借來《龍州土語》一冊。晚間蕭心之來。

十五日　月曜

上午晴暖如夏，下午天陰。寄黃仲良《巴縣人首蛇身像研究》一冊。常鑫旺函。晚間陳學英來，請其吃飯一一‧七〇〇。與小鶯通電話。

十六日　火曜　陰雨。

頭昏。上午將《屈原》劇本讀畢。法韜來電話，病體不適。下午天雨，至艾青處小坐。赴校讀俄文。晚間赴隆福寺買書五五‧〇〇〇，買《拜月亭》、《殺狗記》、《西堂樂府》、《靜安集》、《秋照記》、《輔仁志》、《潁上風》。晚雨。

十七日　水曜　大風。

上午講課。
晚間赴市場，買《俄文讀本》二五‧〇〇〇，《羅密歐》七‧〇〇〇，《支那山水》四‧〇〇〇。

十八日　木曜

上午赴琉璃廠，車錢來回二‧〇〇〇，午餐一‧五〇〇，買小字筆三‧〇〇〇，《借驟》二〇〇，《秋蟪吟館詩鈔》四‧〇〇〇，《南宋院畫錄》六‧〇〇〇。至薛處還其畫。扇面二‧五〇〇。邢仲明取去二〇‧〇〇〇。

十九日　金曜

買三國水滸合刊一五‧〇〇〇。下午收校薪四六八‧六〇〇元。晚間開會，過東安市場，買《史達林論中國革命》四‧〇〇〇，《中國美術的演變》三‧〇〇〇。夜十一時半寢，連日風濕痛，藥價甚昂。

二十日　土曜　晴和。

晨邢仲明送書來，付錢二六‧〇〇〇，計為芝岡代墊四〇‧〇〇〇。蕭心之來。買《李三婦評本西廂》六冊。

外交部姚君來。晚間赴前外。下午開中蘇會。注射Atophen。

二十一日 日曜

上午開民盟市支大會。遊市場買《中國文藝》六冊六·〇〇〇，《牛郎織女》三·〇〇〇，《寫與文學》四·〇〇〇，《戲票源》一·〇〇〇。

李婉雲、李倩影、梁小鶯來，未遇。

二十二日 月曜

晨講課。買《蒙古學》五·〇〇〇，《清文鑒》三·〇〇〇，《趣味的物理學》二·〇〇〇，下午赴校注射藥針。赴芝岡處取回四〇·〇〇〇。買圖章三·五〇〇，《燕郊集》二·〇〇〇，《昇平署志略》七·〇〇〇，陳師曾畫扇二〇·〇〇〇。晚間赴薛處。

二十三日 火曜

頭昏不適。撰漢畫研究。

下午赴校學俄文。晚間法援來，給二〇·〇〇〇。

二十四日　水曜

晨講日文。赴中山公園看芍藥，花有紅、白、粉紅、醉白各色。下午赴校注射阿安方。赴薛處。晚間赴市場。

二十五日　木曜　陰雨。

頭目昏沉，伴腰骨酸楚如病。撰漢畫一稿。晚間赴隆福寺，取來《紅拂記》二冊。

二十六日　金曜

晨上課。收家信。下午上課。陳師曾畫扇，託悲鴻書之。晚間賈濟川來送畫。買《東方學報》二五・○○○，《搜神記》四・○○○。赴隆福寺十一時返。

二十七日 土曜

晨付邢仲明書錢一〇・〇〇〇。下午赴羅道莊給法韞三〇・〇〇〇。《瓶笙館簫譜》四・〇〇〇，《絲繡錄》二・五〇〇。與李倩影等遊公園，車六・一〇〇，茶點一六・九〇〇。

二十八日 日曜

夜間發寒出汗，痛苦之至。打針之處，亦甚痛，未能進餐。

潁上在京學生靳姚等來訪，法援亦來。

下午赴市民支開會，忽然大發寒冷，以車送回，昏眩之至。

二十九日 月曜

未能上課。中午始略進餐。眼跳目眩，頭痛、臀部痛，晚間略減。

三十日　火曜

夜間陰雨，晨起頭眩，勉強寫稿，寫民間故事《海濱吹笛人》。下午赴校診視。

將《海濱吹笛人》寫畢，又抄一過。

三十一日　水曜

○・○○○。寄賣芝稿。

寄馬思聰信。寫信寄白澄、宏進、宗斌、秀峰、威夏、瑞林等，又寄白澄《學習》八本。匯家款五

夜赴市場，晤黃文弼，約星期日下午聚於中山公園上林春。與潘菽通話。

夜夢三事甚奇，一周恩來先生來訪，二被日文逼口供，三獨自策杖旅行甚遠，說是故鄉。

一九五〇年

六月

一日　木曜

上午理書籍，下午撰稿。晚間觀《新大明湖》京劇，十二時歸寓。收賈芝函。

二日　金曜

晨上課。下午赴校看列賓畫。過小市，買昌化石一方一五．〇〇〇。吳曉鈴來談。

三日　木曜

晨赴潘菽處取箱二。上午李婉雲、李倩影來。下午劉君來詢王泊生事。四時赴校開歡會，歡迎蕭陳兩人。

收薪四五八・一五〇元。

四日　日曜

赴民支開會，分工為教育委員。

下午至中央公園與黃仲良、陸懋德、徐宗元等品茗，歸遇金靜安，至八時半始返。

五日　月曜　下午小雨。

晨上課，下午至五十年代社，至劉金濤處裱瞿安師、沈尹默字二條。至薛處，至各書肆買《歷代名畫記》，未得。買神龜二年高衡造像二・〇〇〇。至火神廟古董肆。匯家六〇・〇〇〇。

晚間赴市場，還書錢二五・〇〇〇，《曹子建集》、《沈下賢集》三・二〇〇，魔戒指二・五〇〇，《大鼓詞》一・五〇〇。

以《石屋餘瀋》借與金靜安。在書攤遇張鐵弦、盛家倫、黃芝岡等。

六日　火曜

終日撰漢畫稿。晚間出門，赴邢老四處，取來書數本。

一九五〇年

七日　水曜

晨上課。下午赴小市，買《東蒙古舊城考》一・〇〇〇，畫片二・〇〇〇，鏡框三・〇〇〇。寄小鸞、學英函。晚會赴校。

八日　木曜　陰雨。

下午赴李苦禪處，訪可染不遇。

九日　金曜

晨上課。大風。下午赴校至隆福寺，買汲古《楚辭》一部、《銀漢槎傳奇》共一二・〇〇〇。

十日　土曜

晚間赴市場買《平劇選》一，一・〇〇〇；《蘇聯美學問題》一・五〇〇。邢仲明送來《金石索》。終日撰寫漢畫。同文借來《歷代名畫記》。

十一日　日曜

身體痛，甚為不適，勉強寫漢畫研究稿。上午訪張鐵弦、于省吾，觀藏磬。下午病。

十二日　月曜

晨，勉強赴校上課。下午寫稿。體痛，服瑣發打金。

十三日　火曜

潘菽來談。午請潘菽午餐一一・二〇〇。買托爾斯泰像，布留耳洛甫像三・六〇〇，《海龍王的女兒》三・〇〇〇，《王石谷畫冊》七・〇〇〇。身體略癒。買膏藥一貼。

十四日　水曜

晨下課後，赴教部訪潘梓年。赴師大訪葉丁易。赴薛處。至觀復齋買拓片三張四・〇〇〇。至金濤裱畫店。返寓。晚間至可染處，看《通溝》甚佳。

一九五〇年

十五日　木曜

付邢仲明書錢一‧五〇〇。

上午赴校還《支那美術史》及《漢墓の表飾》。赴隆福寺，買《敦煌拾零》二‧〇〇〇。下午赴小市，買陳寶琛書扇一把一一‧〇〇〇，還書錢二‧〇〇〇，買《世說新語》二‧〇〇〇，《家族制度史》三‧〇〇〇。

寄詩集與孫望。收滕剛、丁易、錫永、法廉函。

十六日　金曜

身體略癒。下午赴市場，買畫片四張二‧〇〇〇，《俄文教材》二‧〇〇〇。寄滕剛函，錫永書。何鳳儀為畫扇面交來，以壽山、青田章各一贈之。

十七日　土曜

下午赴北京圖書館閱書，往返車錢三‧〇〇〇，晚間學校舞會，天雨。訪江珍。身體漸癒，精神頗好。

十八日 日曜

晨訪江珍。赴于省吾處。赴修綆堂還書錢八‧〇〇〇。下午赴中山公園。赴琉璃廠，取來瞿安先生書條。在中山公園與黃文弼、陸懋德等聚會，晤徐旭生先生。《新疆訪古錄》三‧〇〇〇。

十九日 月曜 端陽。

上午赴師大，將《商周的古磬》稿交葉丁易。下午赴北京圖書館看善本書。大雨。晚間赴劇校觀《白蛇傳》。

二十日 火曜

雨後風和日麗。收校薪四四五‧二五五，捐工人醫費一〇‧〇〇〇，給法欽一〇‧〇〇〇。晚間赴傅惜華處。

二十一日　水曜

下午赴小市及薛家、琉璃廠等處，買骨扇一，五‧〇〇〇；銀叉一，四‧〇〇〇，《廣倉古石錄》二三‧〇〇〇，《孔子見老子像》、報夾子一‧五〇〇，車錢二‧八〇〇。

二十二日　木曜

晚間楊榮柱來謀工作。

二十三日　金曜

還《三星考》書錢一五‧〇〇〇，買《藏語》二‧〇〇〇。晚間觀中國古物片。

二十四日　土曜

下午匯款潁上一二〇‧〇〇〇，郵費四‧八〇〇，寄印度函三‧一〇〇，常鑫旺函。洗澡理髮六‧〇〇〇，付裱工三〇‧〇〇〇，付書錢二‧〇〇〇，付扇面四、魏碑一，七‧〇〇〇；車

四‧〇〇〇，中山公園門票四〇〇。

二十五日　日曜

下午赴民支開會，先至隆福寺育民觀《通溝》兩冊，索價七十萬元，至修綆堂還其《衡齋識小錄》二冊，買《東瀛考古記》一冊三‧〇〇〇，至金靜安處小坐。

二十六日　月曜　天氣甚熱。

上午赴歷史博物館，看邊疆文物展，觀覽四小時。

二十七日　火曜　天雨。

修理房間。

二十八日　水曜

上午考試。下午赴協和禮堂開京市第一區代表大會，晤吳晗、周仁（區書）、王斐然（法院長）、

俞平伯等人。晚餐後遊東安市場，買《水經注》五・〇〇〇，《麒麟》三・〇〇〇，《小說月報》泰戈爾號一・〇〇〇，在同文取來《吉金文選》一冊，在五洲取來《蘇聯考古》一冊。

二十九日　木曜

上下午寫漢畫研究一稿。上午韓德馨由美返國來談，何達基、李達南來談。晚間赴長安看小鸞演劇。

三十日　金曜

將漢畫論文寫畢，交李樺。將考卷看畢。

七月

一日　土曜

上午赴校交卷子及分數。赴琉璃廠靳諮宣處，買《魯公代徐鼎》拓片一○・○○○。寄樓適夷函。法韞來，給錢四○・○○○。赴市場，參加學校中共慶祝晚會，跳舞。

二日　日曜

上午，赴市支部開全體委員會。下午，赴國際書店，赴琉璃廠文祿堂，買《漢簡考證》二冊，又《籀膏述林》二五・○○○，借來葉東青華山碑硯拓本、新疆萬歲通天造像碣拓本。赴中山公園與黃文弼、陸懋德等茶會。晚間學校聚會，遊藝跳舞。十二時寢。

三日　月曜

下午覆韓純、陳學英、陸懋德函，轉常少九信，共郵費三・二〇〇，畫報一・〇〇〇。夜看戲。

四日　火曜

下午赴小市，買況周儀書扇一把一・〇〇〇，《基拉林娜》一・〇〇〇，《阿夷奴生活與傳說》一・〇〇〇，《阿勒泰斯基夫藝術》六・四〇〇，畫片二張一・〇〇〇。收薪金四五三・二三〇，交膳費七二・〇〇〇。

郭秀硯、郭爾純來，為向樓適夷處推薦。夜十二時【寢】。

五日　水曜　大雨終夜，至晨未息。

《滿洲地名考》一冊五・〇〇〇。下午匯法廉一〇・〇〇〇，郵票三・六〇〇，又買郵票五・八〇〇。赴西單。赴琉璃廠文樂堂，買《駱駝祥子》二・〇〇〇。

接田漢、歐陽予倩為子女訂婚帖。

六日　木曜　下午大雨。

昨晚法韞來，十二時走，給二〇·〇〇〇。下午寄于省吾《學術》一張，郭秀硯一箋。赴東安市場還書錢一五·〇〇〇（同文），買《文季》一冊五·〇〇〇。

七日　金曜　晴熱。

下午赴衛生部，為陳學英送去一〇〇·〇〇〇元。晚間田漢、歐陽予倩兒女的婚禮。會場中晤阿英、雲彬、西諦、小鸞等。買《陶齋收藏金石書畫目錄》一冊一〇·〇〇〇，《鄭和下西洋考》三·〇〇〇，《涇川金石記》五〇〇。

八日　土曜

腹瀉。下午赴校開研究部理論組會。晚間開學習會。

九日　日曜

腹瀉。晚間，赴靳諮宣處，未遇。赴薛處。法援來。

十日　月曜　天鬱熱。

腹瀉。下午赴北京劇場聽報告。寄郭爾純。

晚間至中蘇友好開張西曼逝世週年紀念會。

十一日　火曜　昨夜大雨，今晨未止。

下午寫信寄前野元子妻，小松樣不知能得消息否。又寄許雲樵、黃曼士、劉士木、駱清泉、耀章等，雨中赴郵局寄出。又法援一函，共買郵票一〇‧〇〇〇。赴五十年代訪金長佑，送《英國危機》一冊。夜整理書籍，十二時寢。

十二日　水曜

終日雨，氣溫降低。

十三日　木曜　天雨。

報載皖北水災，不知家中如何。
下午赴西長安街看書畫展。晚間赴民支報告。

十四日　金曜　陰，下午晴。

赴小市買《莎氏樂府本事》二‧○○○，《中國畫討論集》三‧○○○。

十五日　土曜　晴熱。

上午赴總部追悼民盟先烈。下午赴第五區代表民盟出席各界大會，散後至中山公園看日本木刻展。
至薛家小坐。

十六日　日曜　晴熱。

上午赴北京劇場觀《趙一曼》，不佳。下午赴中山公園與黃仲良、陸懋德等茶會，遇吳乃立等。

晚間沐浴。讀《論馬克思主義在語言學中的問題》，甚佳，可以解決不少問題。

十七日　月曜　夜雨至今晨大雨。

大雨不停。撿視舊藏小品古玉，一環、一玦、一口、一蟬、兩玉針、三玉片、一玉刀、一珮、一髮束、一玉梳，又印度古玉小蛙一、牙形小玉一，共十五件。

十八日　火曜　晴和，不熱不寒。

上午赴校，至東安市場買劉少奇《土地改革的報告》六〇〇。新華書店買《馬爾的語言學說》二‧三〇〇。晚間赴蕭心之處，未遇。至東四古董書肆，遇向達、趙萬里閒談。在修綆堂取來書兩冊二‧〇〇〇。

十九日　水曜　下午天雨。

赴校領薪四四五・三〇〇元。付書錢五〇・〇〇〇，買《東亞考古學》一冊，《東洋美術史研究》一冊。訪金長佑，至東安市場及小市，取來《搜神記》兩冊、《湖社》一冊。

二十日　木曜　晴和，晚雨。

上午買床一個一七〇・〇〇〇，付書錢九・五〇〇，給法援二〇・〇〇〇，給法韞二〇・〇〇〇。

收《光明日報》學術週刊稿費二四・六五〇。

晚間赴琉璃廠，取來延光磚拓片軸。至薛處。

二十一日　金曜　晴和。

昨夜失眠，因為從來未睡軟床的緣故。上午再睡。近來的生活規律很不好。下午姚俊、靳庭輝、靳智慧等來。收出版總署函，收法寬函。法援來，交來席錢九・〇〇〇。收法廉函，云頴上大水災，家中生活困難。寄蘇琴僧、王餘、江鶴笙、衛聚賢、黃文弼、郭秀硯等函，郵票四・六〇〇。訪羅工柳、蔡儀。至東安市場，取來《成吉思汗》一冊。

一九五〇年

二十二日　土曜　晴和。

整理書籍，買信封一‧〇〇〇。為托兒所捐六〇‧〇〇〇，報六〇〇。

二十三日　日曜　下午陰。

上午整理書籍。下午韓文秀、郭秀硯、郭爾純等來。赴東安市場，買《文季》第四期二‧五〇〇。赴中山公園，門票四〇〇，與黃文弼吃茶晚餐八‧二〇〇，借其所著《羅布淖爾考古記》一冊。

二十四日　月曜　晴和。

晚間赴琉璃廠文祿堂及靳諮宣家。

二十五日　火曜　晴熱。

上午赴金長佑處，贈我《清人雜劇二集》一函，買《納蘭詞》一‧〇〇〇，《人魚姑娘》一‧〇〇〇，《朝鮮慶州の美術》一‧〇〇〇，《Asia》一‧〇〇〇。下午讀王夫之《龍舟會》雜劇終了。

寄法寬函。晚間赴隆福寺育民書店，文殿閣、修綆堂東雅堂觀書，在修綆【堂】孫家，借來《西北民族文化研究叢刊》一冊，《成吉思汗傳》一冊、《觀堂遺墨》一冊，遇于省吾略談。

二十六日　水曜　天熱。

下午赴北京圖書館訪江珍、張鐵弦。赴文物局訪王冶秋。赴北海公園。

二十七日　木曜

每二、四、六晨學習。下午赴清華開教育座談會。

上午訪科學院考古研究所郭子衡，觀安陽發掘所得的虎紋大磬。

二十八日　金曜　晴熱。

下午赴小市及東安市場，買《科學通報》三期一冊四‧〇〇〇，筆一支一‧五〇〇，文三橋章二‧〇〇〇，還《湖社月刊》二‧〇〇〇，取來《說文段注》一函。陳學英、蕭心之來。陳垣贈《清初僧淨記》一冊，《明季滇黔佛教考》一冊，《南宋初河北新道教考》一冊；白澄贈《一個買藝的孩子》一冊。

一九五〇年

二十九日　土曜　晴熱。

與金長佑夫婦寧太太赴中山公園，候丁小姐不至。

三十日　日曜　晴熱，上午陰。

昨夜失眠，上午酣睡。赴小市。寄法欽函，又王函。下午赴進步日報，赴中央公園與陸懋德等集會。赴協和訪丁希明未遇，赴東安市場。借同文羅振玉書九冊。

三十一日　月曜

上午赴校送試題，過小市取來《科學大綱》等五冊。晚間赴協和訪丁未晤，至市場取來美術史二冊。

八月

一日　火曜

祝建軍節。晚間訪丁希明。

下年度聘書尚未發，不知何故。蔡儀來談，並將漢代繪畫與石刻畫稿本攜去。寫信覆宋紹武。為金長佑求徐悲鴻畫馬。夜大雨，涼爽。

二日　水曜　雨。

大雨終日未出。

改寫《中國人民藝術的起源》一文，重抄一過，得五千字，一日而畢。

一九五〇年

三日　木曜　大雨。

寄信與宋紹武。寫《印度的華僑》。赴校送稿與王朝聞。至故宮看中國藝展。

四日　金曜

撰寫《印度華僑社會的考察》六五〇〇字。將教育座談會發言稿校正還與光明日報。上午雨止，為金長佑向徐悲鴻處取畫馬，並交款三十萬元。晤田漢暢談，云中國原始音樂一稿，已發刊。下午大雨，寫稿至九時畢。

五日　土曜

學習文件一時半。天晴朗。收美術學院聘書。華僑委員會派王慕漁來詢印度事務，派戴校生來取稿。下午赴故宮看中國藝展。車錢二·五〇〇，門票八〇〇，身邊只餘五百元了。返車也不能坐。晚間與蔡儀、王學英等遊北海公園，車二·〇〇〇，借得一萬元。

自七月十九日至八月五日用款總結：

膳費六一・〇〇〇，聚餐二八・〇〇〇，交通四六・四〇〇，郵費六・八〇〇，書籍七五・八〇〇，報紙五・五〇〇，食品二〇・五〇〇，物品四一・一〇〇，買床一七〇・〇〇〇，理髮二・〇〇〇，擦鞋四・五〇〇，洗衣二一・五〇〇，電費八・〇〇〇，援韞四〇・〇〇〇，合計五二三・一〇〇。此半月負債六一・五〇〇，捐二〇・〇〇〇，外欠裱畫二〇・〇〇〇，書錢五六・〇〇〇東安，一五・〇〇〇隆福寺。

六日 日曜 晴朗，午燠熱。

下午送悲鴻畫與金仲頤。赴中山公園與黃文弼、陸懋德、徐尊六等茶會。

七日 月曜 晨小雨。

雨中步行赴校。收八月份薪金九〇二・五五〇，交膳費一〇四・〇〇〇（已交二萬元），給法韞六〇・〇〇〇。赴宣武門。

八日 火曜 晴。立秋，仍燠熱。

匯家款三〇〇・〇〇〇，郵費三・八〇〇，郵票三・二〇〇。赴小市還書錢三五・〇〇〇，取來

一九五〇年

《李翰林集》四本。下午赴文物局及北京圖書館，晤江珍。至東安市場。收顧頡剛先生函。姚俊、靳智輝來。

九日　水曜　晴熱。

上午，赴校閱國文考卷。下午閱畢。過小市，付《李太白集》三・〇〇〇，《日語支澤研究》二・〇〇〇。

十日　木曜

晨學習。上午赴新開路六〇號馬家修收音機一一・五〇〇。下午赴小市。邢金渡送來《考古學報》第四期一冊。丘盛章來談。

十一日　金曜

上午赴校，與徐悲鴻赴考古研究所觀殷墟發掘古物，遇黃文弼，至東四七條觀新疆所得古物，歸寓已三時。晚間赴前門車站送郭沫若等赴朝鮮代表團，章伯鈞約至其家觀所藏書畫，十二時歸。

十二日　土曜

閱有關雲岡石刻各書，擬作報告。夜雨。

十三日　日曜

上午晴。赴興化寺街訪陳援菴。下午赴中央公園與陸懋德、徐宗元、黃文弼等集會。晚大雨，冒雨撐傘歸寓。

十四日　月曜

赴王炳照【一作丙召】家，王炳照代介紹寧小姐。下午出席三區人民代表會議講話。晚間過東安市場，取來書三冊。《人種學》二，《世界原始社會史》一。

十五日　火曜

改寫《中國原始藝術的發展》。晚間天雨。

一九五〇年

十六日　水曜

繕改《中國原始藝術的發展》一稿，自上午至下午六時寫六千字。讀《人種學》及漢譯《科學大綱》兩篇。

下午大雨。

十七日　木曜

上午晴朗。讀《科學大綱》。下午赴郵局寄顧頡剛函及稿。寄韓文秀函、江珍函及照片、靳智輝函。赴學校送應聘書。赴東安市場飲酒一兩，吃餅兩個，肉一碟二‧八○○。至琉璃廠文祿堂取書。今日患頭暈，數次欲跌倒。件小冊二‧八○○。至新華書店買人民政協文

十八日　金曜　晴。

晨起又眩二次。張效良及王女士來。整理書籍，曬衣服。姚俊來。

夜讀《南爐紀聞》終了。

十九日　土曜

晨，陰寒有秋意。讀《金虜海陵王荒淫平話小說》一過。下午沐浴理髮二‧五○○。胡成璞來。晚間訪丁希明不遇。

二十日　日曜　晴。

上午赴市民支開會。下午至修綆堂，取來學術論文抽印本二十冊，定價一萬元。至中山公園與陸楙德等茶會。晚間再赴市民支開會。

二十一日　月曜

下午赴校開會，討論赴雲岡事，定二十五日下午由我作學術報告，二十七日晚間動身前往。下午半身痛。晚間下雨，赴女青年會訪寧露莎。讀完胡適《說儒》一冊。

買《唐宋繪畫史》三‧〇〇〇，畫片一‧〇〇〇，《讀山水畫南北宗說考》一冊，《迴向品殘卷校》一冊，《楚辭地名考》一冊，《唐國史補》一‧〇〇〇。下午左半身痛，服藥。

五時赴華北農業研究所開科學座談會，十二時返寓。

二十三日　水曜

居《從西比利到蒙滿》一冊一〇‧〇〇〇，又取來《成吉思汗實錄》一冊。

今日傷風，頭昏，服Aspirin，用二九‧五〇〇。《劉二姐栓娃娃》五〇〇。

收許雲樵、汪漫鐸函。晚間赴女青年會，約蜜露莎、姜美蘭、樊墨林等吃點心一四‧〇〇〇。買龍

二十四日　木曜

收韓純函。頭昏下腿痛，終日睡床上。《唐宋繪畫史》讀畢。

法韞來電話云患病，為買雞蛋十一個三‧五〇〇，晚間略適。

二十五日　金曜

晨赴羅道莊農大視法龥。

下午赴校報告雲岡雕刻概況。蔡儀借去《大同雲岡石窟寺》一冊，《考古》第四期一冊。滑田友借

去《大同雲岡北魏之建築》一冊，《武州山石窟寺記》一冊。

二十六日　土曜

籌備明日赴大同雲岡。

漢口蔣箴予來函。陳學英與越南新聞處駐京代表黃元來談，並帶來陳白澄信一封。

晚間赴青年會訪姜、寧，至東安市場，買《牛郎織女》連續圖畫一冊一・五〇〇。十時步行返寓，

月明如晝。

二十七日　日曜　晴朗。

傷風漸癒。寄汪漫鐸、法龥各一信。

八時赴校集合，九時赴前門車站，十時上車，同行者蔡儀、張仃、李瑞年、李可染、黃警頑、陳志

平、張光宇、滑田友、曹福隆等共十人。十時半車啟行，繞城一周，約費一小時，始向京張線進行。今夜中元節，月明如畫，憑欄看田野禾稼，頗為豐稔。

二十八日　月曜

五時天即明，過寧遠宣化，禾稼甚好。六時至張家口，尹瘦石來車站迎候，允贈《蒙古民歌集》，俟歸時來取。

自張家口以西，數有河谷，水沙漫衍，柴溝堡一河，源流頗長。下午一點半抵大同，大同臨一巨流，上有長橋，形勢甚好。下午後至中蘇友好協會寓居，三時參觀九龍壁及下華嚴寺，在街上買哄姑妞兩個，價二○○，即天蓬子也。

二十九日　火曜

五時即起，上午參觀上華嚴寺，南善化寺、南寺中殿佛像五軀俱甚美，上殿佛像亦美，且有壁畫。

鼓樓西街四○號門前一石礎是北魏作品。

乾隆五年重修善化寺碑。唐玄宗元年間，名之曰開元寺，金太宗天會六年重修，明正統十年更名善化寺，萬曆崇禎因之，康熙四十七年起工，至五十五年止工。中間大佛一軀，前立兩女侍，兩邊觀音兩軀，俱美麗無配，為所見最美者。

東部第二洞內有樂舞伎十人，為日本人打去佛頭數十。東部第三洞，為支提洞，規模極大，兩側兩座佛塔，方形與印度相似，洞內分前後二室。

東門左側壁畫一堵，餘皆塗漫。

東方阿閦佛，南方寶生佛，中央毘盧佛，北方成就佛，西方彌陀佛。

鐵鏡一，天順五年歲次辛巳十月造。

鐵爐一，萬曆庚天（午）孟月造。

鐵鐘一，咸豐八年。

鐵爐一，民國七年。

又萬曆癸未重記碑。又康熙十二年癸丑重修碑。又光緒十六、十八年、民國二十五均重修。又遼太康二年石幢一。歲次丙辰。

善化寺又曰開元寺，又曰南寺。木雕大佛五軀，各高五丈，極美。西側佛菩薩十二尊，東側佛菩薩十二軀，西壁壁畫全堵。

上華嚴寺
1、釋迦如來成道記碑。
2、重修大華嚴禪寺感應碑，成化元年。
3、重修上華嚴寺碑，萬曆九年。

稽諸創始，肇自李唐，大金重加修葺，元末屢經兵燹，傾圮特甚，惟正殿巋然獨存，宣德年大同雲

一九五〇年

中郡額設大華嚴寺碑。

大華嚴寺重修薄伽教藏碑記。大定二年壬午大金國西京大華嚴寺教記。

崇禎五年歲在壬申四月，重修下華嚴寺碑記，覃光裕撰。

天順六年十一月鐵鐘一口，遼重熙間，至保大末年（遼一一二三），天春三年閏六月。

1、皇朝建號壽昌元年九月十四日未時建塔記，罽賓沙門佛陀波利奉詔譯。

2、大元國至元十年歲起昭陽作噩季春月，功德主昭勇大將軍，西京路總管府達魯花赤禿烈禿古思，西京大華嚴寺佛日圓照明公和尚碑銘並序。

三十日　水曜

由大同赴雲岡，途中遇雨兩次，一過觀音塘，一過老爺廟，午抵雲岡。

三十一日　木曜

中午天雨，下午晴。與張仃、張光宇分為一組，拍攝各洞音樂舞蹈雕像。

雲岡有水而無魚，聞趙承綬曾於石佛寺前開池引水養魚，仍無成績。

九月

一日　金曜　晴朗。

上午拍各洞音樂舞蹈雕刻，下午赴雲岡山上，尋得一砂岩製石杵，採野花盈握。薄暮看東部兩洞，晚餐前訪雲岡堡居民，有人口三百零九家，四百餘口。

此間古為胡地，地產胡麻、胡桃，無芝麻，京中小販以麻油販往，輒得善價。人家養駱駝，以柳葉飼之。柳枝上結小桃，如手指頂大，與關內之柳不同。

二日　土曜　晴朗。

上午拓三十九洞吳天恩造像懸崖銘文，與滑田友、蔡儀工作四小時，十二時始止。下午三時離雲岡，乘驢車返大同，六時抵城，仍寓中蘇友協。出歩街市飲酒一‧八〇〇，瓜果八〇〇。

三日　日曜

晨買拓碑紙四〇〇，唐鏡一，蒙古戒指一，一五・〇〇〇；瓜二〇〇，紅姑妮二〇〇，戰國小銅件二・〇〇〇，銅茶壺二五・〇〇〇，銅扣四〇〇，東洋史綱二・〇〇〇，《韃靼一千年史》三・五〇〇，飲酒九〇〇，蒙古小荷包一・三〇〇，紅姑妮一・〇〇〇。

上午拓下華嚴寺遼經幢，又金大定碑額。下午遊市廛。

四日　月曜　晨小雨。

早晨三時即起，五時赴車站離大同返北京。三輪車三・〇〇〇，過天鎮買熟雞一支五・〇〇〇，玉米一個二〇〇，雞蛋糕二，一・〇〇〇。十一時半過柴溝堡。玉米極大。下午一點至張家口，過南口居庸關，十時至前門站下車返寓。

五日　火曜

昨夜得好睡，七時始起。

赴學校至蔡儀處取拓片。至東安市場買《歷史與考古》二・五〇〇，《日語講座》一・五〇〇。

收《南洋學報》五卷二期一冊。沈度麒麟圖一文刊出。下午赴校送考卷。至琉璃廠金濤處送拓片裝裱。至靳資軒家談六朝拓片事。至古玩店，至文祿堂取來《殷墟古器物圖錄》一冊三萬。至來薰閣、觀復齋，遇吳曉鈴，同至其家，談至十一時返。

六日　水曜

收九月份薪八八‧一〇〇元。赴東安市場還書錢八六‧〇〇〇，俄文《美術史》二冊，俄文《人類學》二冊，《成吉思汗與東亞民族》一冊，《世界原始社會史》一冊。匯家款二〇〇‧〇〇〇元，郵費三‧〇〇〇。赴農大送與法籀五〇‧〇〇〇，又買物八‧〇〇〇，車錢六‧六〇〇。

加城寄來《中國新聞》一卷。法援來談。收良伍函。

七日　木曜　下午燠熱，晚雨涼爽。

打電話訂《光明日報》。上午抄《原始藝術的發展》一稿。靳庭輝來，為寫介紹信。下午赴葉丁易處送稿，歸途過小市，買芥川《支那遊記》一冊三‧〇〇〇，《日本第二回國寶及重要品展覽圖錄》一冊四‧〇〇〇。晚間赴民盟總部，參加歡送盟員土改晚會。

八日　金曜　中午雨，晚晴。

上午赴觀音寺，定製花光眼鏡，價九萬，付二〇‧〇〇〇，買越劇《祝梁哀史》劇票六‧〇〇〇，買宋拓影印王《聖教序》一〇‧〇〇〇，買斯克泰花紋銅片一〇‧〇〇〇，買《陽高縣漢墓調查》一冊一〇‧〇〇〇，買《祝梁哀史》一‧五〇〇，《腔調考原》三‧〇〇〇，筆一支三‧〇〇〇，《考古》七千欠，太和七年拓片五千欠。中午至薛慎微處。下午遊琉璃廠書肆及古董肆。晚間看越劇，十二時返。

九日　土曜

下午赴蔡儀處，取來書三冊，預備研究雲岡參考。至隆福寺修綆堂及文殿閣育民書店，買來關野貞《支那の建築及藝術》一冊二五‧〇〇〇，借來《雲岡石窟群》一冊，《苦水作劇三種》一冊。

十月　日曜

上午頭眩，讀《大同雲岡の石窟》。下午赴琉璃廠，付太和七年造像五‧〇〇〇，以斯克泰銅片換水盂加三‧〇〇〇，還《考古》錢七‧〇〇〇。買《成吉思汗傳》三‧〇〇〇，《春冰室野乘

四·〇〇〇，《寶繪錄》四·〇〇〇。訪徐宗元未晤，至東安市場買《英國文學史》二·〇〇〇，《中央亞細亞》一·〇〇〇，借來《古物保管會工作彙報》一冊。

收顧頡剛函。

十一日 月曜

天陰，精神不佳。下午赴校，至東安市場還書三種。至小市，買眼鏡一〇·〇〇〇，手巾三·五〇〇。

寄徐夢麟、張克誠函，侯興福、梁端祥函，尹瘦石函。

上午法援來。

十二日 火曜

下午赴文化宮看羅馬尼亞展覽，遇郁風、盛家倫等。赴貴門關一五號訪陸懋德不晤。

上午赴大柵欄取眼鏡付七〇·〇〇〇。至劉金濤處，付裱工二〇·〇〇〇。至火神廟馬姓古董商處，取來隋唐石刻拓片二百一十七張，又鄭大鶴畫一張，陳師曾對一付。至西單商場買《北平圖書館刊》二／六一·二·五〇〇，《女真文字彙》一冊二二·〇〇〇，買郵票一·二〇〇。

十三日　水曜

上午洗澡理髮八・五○○。下午赴王府井買膠捲一四・○○○。赴梁小鸞家小坐。至北京圖書館閱書，至文物局訪鄭振鐸、裴文中，歸寓晚餐。晚餐後至女青年會訪姜美蘭，至大雅寶胡同訪李瑞年，為送書一冊，計車錢共一○・一○○。

十四日　木曜

上午赴隆福寺修綆堂，取來《岩窟藏鏡》四冊，買鼻煙壺一個二○・○○○。下午讀《岩窟藏鏡》。

十五日　金曜

上午赴前門外修眼鏡，至學校送拓片，還文祿堂書錢三○・○○○，買觀復齋拓片二・○○○，又金文拓片二・○○○，取來閔刻維摩經一部（魏廣州）。下午訪顧頡剛，至薛慎微家，歸寓。晚間學習。

十六日　土曜

收《蒙古民歌集》一冊。上午開研究部理論組會議，還去《大同雲岡の石佛》一冊，《龍門石窟の研究》一冊，借來《古鏡聚英》一冊，石刻拓片兩夾取回。下午訪寧露莎不遇。晚間至美院聚餐，至民支開會。夜十二時參加美院師生舞會，夜一時半歸寢。

自今日起，天氣轉寒，彷彿入深秋。

十七日　日曜　陰。

韓純來。下午赴中山公園。晚間赴女青年會。至東安市場買《藝林》六・○○○。

蜀錦花，一名茂葵，蓋出川西戎人，後始繁殖內地。

十八日　月曜

下午閻文儒來，借去《民俗藝術考古論集》一冊，至小市，買箋紙四・○○○，骨製貝一五○○，雲岡照片二五○○，《北支》一冊一・○○○，《現代笑話》二・○○○，《弟子》（戴望舒譯）二・○○○，《元朝祕史》二・○○○，《曲品》二・○○○，《聊齋發微》一・○○○。法援來，付

電費六・九〇〇，給法援二〇・〇〇〇。收常鑫旺函。以砂岩石杵（雲岡所得）交閣文儒帶予裴文中。

十九日　火曜

上午同文書店來送《繹史》，即囑轉交蔡儀，讀《春冰室野乘》、《中國文字與中國社會》終了。下午赴琉璃廠，將石刻拓片二百種還與售者，買其十七種及陳師曾一對，付三〇・〇〇〇。遊各肆，買陸和九《金石學》二・〇〇〇。收良伍函。

二十日　水曜

上午抄集安徽民歌。下午赴小市，取來《美術》九期一冊，內有日本原始藝術。至東安市場，取來《內蒙古長城地帶》一冊。至女青年會訪姜美蘭。

二十一日　木曜

晨法援來，要去三〇・〇〇〇。上午法韞來，下午走。赴校報告雲岡及大同的古蹟歷史，六時返寓。抄寫安徽民歌。晚間研究斯克泰藝術。

二十二日　金曜

上午赴前外修眼鏡，以畫冊二送交薛慎微，託其代售。在文祿堂取來甘肅彩陶小壺一個。

二十三日　土曜

上午抄集安徽淮南民歌。下午訪黃元（越南代表）。遇畢太太，始知畢德曾返國，已赴印度就任矣。在修綆堂取來《洛陽金村古墓聚英》一冊，索價五十萬，至文殿閣詢前所取目錄。

晚間買赴校跳舞，至東安市場。

二十四日　日曜

上午抄集安徽民歌。

下午約黃芝岡、孫宗慰赴北海公園與黃文弼、陸楙德等茶會，並晚餐。夜約宗慰赴進康觀劇。

二十五日　月曜

買《兩周金文辭大系圖錄》一冊三〇・〇〇〇，欠一萬。
燈下抄集安徽民歌。

二十六日　火曜　中秋節。

上午抄集安徽民歌，下午抄畢。法韞來。寄美術考古學社會員表。
五洲取去《內蒙古長城地帶》一冊。

二十七日　水曜

下午安徽民歌選集抄畢，共一百四十頁。下午赴小市，買白洋瓷碗一一三・〇〇〇，報六〇〇。晚間赴校觀蘇里科夫畫展及電影。

雍和宮不動金剛祕密佛，蒙古名朵拉金強，獸面六手。金剛勇識仁樂王佛，蒙名定嘛卻吱，三頭十二手，狗面人體。吉祥天母，藏名拉哈穆。地獄主藏名卻拉甲拉，竺名雅瑪然薩。財寶天王，藏名那嘛

斯果。永保護法，藏名棍補，威德金剛左側之像。威德金剛藏名古吠給達，竺名雅嘛達吠，身長三尺，狗面人體，左右手足各十二，前抱菩薩形美女，足踏裸形男女。

二十八日　木曜

上午俞世堃來談，客飯二‧〇〇〇。下午撰《安徽民歌選集後記》。赴小市取來《詩宿》十一冊，萬曆版。赴校開雲岡座談會。漢畫研究稿取回。

二十九日　金曜

上午赴琉璃廠文祿堂，取來顧愷之女史箴卷，至薛慎微處，以照片二四張交之，買《戴東原集》四‧〇〇〇。至五十年代書店，訪金仲頤，觀郎世寧菊花卷，《國學門週刊》二‧〇〇〇。下午陸懋德先生來，交來聚餐費六‧四〇〇。徐太太送來捐冊一本。赴小市，付《詩宿》一一‧〇〇〇，取來《好色美術史》等四種。夜赴長安觀劇。

三十日　土曜

上午抄錄民歌選後記，下午抄畢。五時半赴演樂胡同七四號民間文藝研究會，交與賈芝。晤鍾敬文。

晚間至隆福寺育民書店取來內藤《東洋文化史研究》一冊，至北大三院尋法援，以法韞贈其錢款與之。

十月

一日　日曜

上午八時半赴校參加國慶遊行。下午三時半返寓，步行八小時，頗感疲勞，惟始終堅持到底。

燈下讀《洛陽金村古墓聚英》及顧愷之女史箴圖卷影本。

夜赴天安門觀煙火。人民饑餓困苦，城市奢侈浪費，所謂先天下之憂，後天下之樂者，有何人哉。

二日　月曜

上午洗澡理髮九‧〇〇〇。下午法韞來，同往看《中國人民的勝利》，途遇錢雲清，十年不見矣，舊情猶戀戀，同來我處。晚餐後，赴民盟支部開會，九時至學校晚會，即歸寓。給法韞一〇‧〇〇〇。

三日　火曜　大風。

上午梁均來，向李樺借錢六〇・〇〇〇。午吉林張君來。下午陪梁均遊北海公園，訪王森然，六時歸寓。至北大三院，送四〇・〇〇〇元與法援。

印度《愛經》中有六十四種性交方法，《愛祕》較好，《愛壇》有三十二種方法。

玄奘法師《大唐西域記》「波羅尼斯國，天祠百餘，外道萬餘，多年大自在天根也，大城中天祠二十所，天根高百餘尺。」

四日　水曜

上午赴校聽戰鬥英雄四人報告。下午赴松樹胡同訪錢雲清，約其遊公園，六時返寓。

五日　木曜

上午赴牛排子胡同訪畢太太。下午赴校開會。李仲三來談。晚間至東安市場書攤，買一、《諺語的研究》一・〇〇〇，二、《莎氏生平》五〇〇，三、《關於中國建築》五〇〇。

收校薪九〇六・六九七（扣去一四三・一〇〇），交膳費一二〇・〇〇〇，交工會費一〇・五

，還李樺六〇·〇〇〇，還公款一〇·〇〇〇。

六日　金曜

上午赴校聽勞動英雄趙桂蘭、趙占魁、李永、李公蓮、趙國有、張樹義、李純達等報告。

下午至小市，買《莎氏樂府本事》一冊二·〇〇〇，《藝術的始源》一三·〇〇〇，還書錢《史通》等六·〇〇〇。至公園。

收錢雲清、陶大鏞函，新建三冊。夜參加歌舞晚會，遇高集。

七日　土曜

上午李瑞熙來，送來《人民戲劇》稿費一七九·〇〇〇，邀李吃牛乳五·六〇〇。下午付郵局匯家款二〇〇·〇〇〇元，買郵票三·〇〇〇，寄郭秀硯、爾純函。至法文圖書館。至小市買牛油四〇·〇〇〇，赴羅道莊送與法援。給法韙四〇·〇〇〇。

八日　日曜　晴，大風。

上午赴民支開會，被推舉為駐會委員。

一九五〇年

下午赴隆福寺書店，買《古代の南露西亞》一冊二五‧〇〇〇，取來《支那の原始文化》一冊。至北海公園與陸懋德、黃文弼吃茶，黃還來六‧四〇〇。至東安市場，買《石頭記索隱》一冊一‧五〇〇，取來《中國農諺》一冊，《杭縣良渚鎮之石器與黑陶》一冊。赴新華書店，買《新民主主義革命史》一冊三‧五〇〇。支民盟婦女會幼稚園捐款一〇〇‧〇〇〇元，門票四〇〇，徽章一‧〇〇〇，收《勝利一週年》一冊。

孫守仁文交與新建陶大鋪。

九日　月曜

晨赴校上課。赴文物局觀展覽。赴北京圖書館訪曾毅公，觀敦煌唐寫經。訪俞世垕未遇。下午在北京圖書館閱書。赴和平門外琉璃廠，買《山東民間傳說》三‧〇〇〇。至文祿堂，至薛處，返寓。

郭秀硯來電話。周叔迦來訪，未遇。

十日　火曜

上午蔡儀電話託為研究部購書。赴隆福寺，付《支那の原始文化》五‧〇〇〇，取來《六朝陵墓調查報告》一冊，《佛教美術》兩冊，往返車錢一‧八〇〇，小餐三‧五〇〇。下午赴音樂堂看舞蹈，晤馮至、馮金章。

十一日　水曜

赴校上課一小時。戰鬥女英雄郭俊卿來校畫像，為攝一影。下午赴校治眼，至東安市場小市，買《日語與日文》二卷二五〇・〇〇〇，花生三〇〇，照片一卷沖洗。取來《東洋史要釋》一冊，《支那的繪畫》一冊。

十二日　木曜

晨開通書店來送《安陽發掘報告》二冊四〇・〇〇〇，夜參加王宗品追悼會。

十三日　金曜

晨上課一小時。訪牟煥奎未晤。下午赴隆福寺修綆堂付書錢九〇・〇〇〇（內八萬公家），取回《日文與日語》二〇・〇〇〇，還魏廣州書錢一〇・〇〇〇，車錢二・〇〇〇，照片四・〇〇〇，玻璃畫三・〇〇〇。

十四日 土曜

晨上課，至東安市場，買《考古》一冊八‧〇〇〇，《我怎樣學習寫作》一冊二‧七〇〇，借來《遼金時代の建築と其佛像》一冊，竹島卓一作。中國藝術起源稿取回，下午交陶大鏞。晚間赴市場。寫法援、文秀函。

十五日 日曜 陰雨。

終日未出門，寄法韞、韓純函。

十六日 月曜

寄陳學英函。晨上課一小時，與芝岡赴故宮看各民族文物展。下午四時赴小市及東安市場。收汪漫鐸函。

273

十七日　火曜

寄陸懋德信片。夜撰漢畫稿。邀徐悲鴻來晚餐，借來《山東漢畫》一冊。

十八日　水曜

邢金渡送來《考古學報》三冊。

十九日　木曜

上午紀念魯迅逝世十四週年。夜寫稿遲眠。付宴費一〇・〇〇〇。夜赴民盟開會。

二十日　金曜

晨上課兩小時。《藥化學夜話》一冊二・〇〇〇。下午赴青年會。交李樺書錢三・〇〇〇。又捐寒衣一件。

一九五〇年

二十一日 土曜

上午與陸懋德赴燕大訪鳥居龍藏[15]，講課一小時，至文化宮乘車往。在燕大環遊一周，至燕東園三十二號晤鳥居龍藏及其妻君子、女幸子，鳥居已八十，猶健談，陸詢其原始時代文化，彼一一作答，七時返。

二十二日 日曜

李樺退來五〇〇。上午赴民盟支部開會。下午訪陶北溟。下午再開小學教育會議，晚七時歸。

昨日韞女來，牟煥奎來，周叔迦來。今日陶建基來，均未晤。

二十三日 月曜

晨上課。下午赴北京農業大學看法韞，為買雞蛋十個四・五〇〇，給予錢三〇・〇〇〇，往返車錢五・七〇〇，為買暖瓶一七・〇〇〇，葡萄一・六〇〇，花生五〇〇。

<hr>

15 鳥居龍藏（一八七〇～一九五三），日本考古學家、人類學家，時任燕京大學客座教授。

晚間赴女青年會，至校參加共產黨總支部成立會。

二十四日　火曜

終日未出，下午姜美蘭與張幼卿來。

撰漢畫藝術的研究稿。

二十五日　水曜

晨上課二小時。至小市還書錢，並取來雜誌四冊二‧○○○。晚間開座談會。邢金渡《考古學報》取去。《中國週報》交馮金章。

二十六日　木曜　大風。

換棉衣，洗面用溫水。抄錄《遼金時代の建築と其佛像的歷史記錄》，讀《我們要知道原子問題》終了，讀《政治經濟學》，買書及筆記本九‧○○○。

二十七日　金曜

晨講日文三小時。下午改習作卷。買《中國社會經濟史綱》一冊，《顏氏家訓》一冊，《文心雕龍》一冊，付書錢五‧〇〇〇。赴人民日報【社】看朝鮮電影。

二十八日　土曜

晨講文藝創作的程序、觀察、剪裁、洗練，演講效果頗好。《正則日語》二冊二‧〇〇〇，《創作的準備》一冊，《怎樣學文學》一冊五‧二〇〇。

二十九日　日曜

上午赴校參加歡迎西北藝術家常書鴻、趙望雲等座談會。與孫宗慰往訪楊亦新，候至下午一時，始遇於途，三時約赴中山公園，晚間同至東安市場。至民支招待艾思奇、范長江、楊剛、宦卿、沈志遠等，後至東安市場，孫又約來王文靜女士。九時，送楊亦新返家，約下禮拜六再晤，返寓已十二時。

三十日　月曜

晨赴校參加任弼時殯儀，並送葬至八寶山墓地，下午三時始返，汽車千輛，執紼者數萬人。我們北京各校教授，專備一車，有湯用彤、羅常培、李廣田、樊弘、卞之琳、華羅庚、潘光旦等，多舊識。美院同去者蔡儀。

夜赴民支開會，七時返。

修綆堂代賣去《南洋史地大系》八冊，得二五〇‧〇〇〇，還其書錢。送來《安陽遺物之研究》一冊。在小市取來《文選》二冊，《中央亞細亞》五冊。

三十一日　火曜

終日抄寫稿子《漢代經濟政治文化思想對於繪畫藝術的影響》五千五百字。八時半赴石駙馬大街交葉丁易在「學術」上發表。夜十一時寢。

一九五〇年

十一月

一日　水曜

晨上課二小時。向學校借來八萬元。晚間將呢料交縫衣店製中山裝一套，帽子一個。

二日　木曜　微陰。

楊大鈞來談，捐衣二件交民支。寄汪漫鐸、蕭塞、宋大仁函，郵票二•○○○。讀《政治經濟學》及茅盾《創作的準備》小冊。下午赴校開雲岡小組座談會，五時始散。收《新建設》一冊，《原始藝術的發展》一文刊出。收《印度報》一卷。晚間赴張仃、張光宇處，送去《Ajanta》一冊，借來《大同古建築調查報告》一冊，《人民畫報》四冊。

三日　金曜　陰雨。

晨講課兩小時。晚間學習會。

四日　土曜　晴朗。

晨上課一小時，陶大鏞來校，送原始藝術發展稿費二三七·〇〇〇。至小市付書錢一四·〇〇〇（《中央亞細亞》五冊，《秦漢政治制度》一冊）《俄羅斯浪遊散記》一冊一〇·〇〇〇。洗澡六·〇〇〇。

下午至公園候小羊，同至東安市場晚餐三五·五〇〇，十時半送其返家。買《新建設》一二·〇〇〇。收駱清泉函。

五日　日曜

晨赴民支開會。下午赴北海公園晤陸懋德、黃文弼。赴佛教居士林演講。赴光明日報館買報一份四五〇，刊出漢代經濟與藝術一文。接小羊至北海公園看夜景，至萃華樓晚餐，至榮萃齋飲牛乳。

六日　月曜

晨上課。收校薪除扣各費，得八八〇·四〇〇。赴同仁醫院治眼一〇·五〇〇，交膳費一二〇·〇〇〇，萊菔四〇〇。

收華大、韓純函。晚赴市場，買《十九世紀法國美術史》一冊一〇·〇〇〇，《杭州古蕩石器》一〇·〇〇〇，給法援三〇·〇〇〇，《新建設》一冊三·五〇〇。

七日　火曜　寒。

上午寫稿。匯潁上二〇〇·〇〇〇元，滙水一·〇〇〇，郵票一〇·〇〇〇。赴小市買列昂節夫《政治經濟學》讀本一冊六·〇〇〇。赴光明日報【社】買五日報一份四五〇，寄報一卷二·六五〇。

八日　水曜

上午寫詩一首給小羊。下午赴中山堂開會，於音樂廳遇小羊，與之同至史家胡同、東單，再至市場進餐二七·八〇〇，送之返家，十二時始歸寓。

寫〈夢〉一首，〈燈〉一首。

九日　木曜

上午至蔡儀處，借與《支那の建築と藝術》一冊，與之同赴北海圖書館，閱《樂浪彩篋塚》、《樂浪王光墓》、《樂浪王旴墓》三冊，午返寓，轉至隆福寺書店。下午至小市買窗簾四尺半一〇〇，銅圈一・〇〇〇，襪子八・〇〇〇。至戲改局訪芝岡，以汪漫鐸劇本轉交田漢，芝岡同來寓，借去在印度所撰文字存冊一，《腔調考源》一。夜開小組學習會。光未然還來《牛郎織女》劇本。魏廣州送來《印度の建築》一冊。

十日　金曜

上午整理房間，拭去塵埃，頗為愉快。徐宗元贈《金瓶梅圖》兩張，買報八〇〇。晚間法韞、法援來，給法韞三〇・〇〇〇元。

十一日　土曜

上午撰《雲岡石刻藝術》一稿。下午三時赴校。至榮萃齋候小羊，四時始來，與小羊返寓。十一時小羊走。

一九五〇年

收呂劍函，陶大鏞函及校稿。

十二日 日曜

上午寫稿完畢。下午赴中山公園聽范長江報告，五時散會，至張仃、張光宇處，交雲岡石刻一稿，返寓。

十三日 月曜 大風沙，上凍。

上午赴郵局寄孫守任稿子，寄費德連克論文三篇，周揚論文兩篇，買郵票一‧三〇〇。至修綆堂還去《洛陽金村古墓聚英》一冊。取來《響堂山石窟の研究》一冊，車錢四〇〇。糊窗。下午洗澡六‧〇〇〇。夜赴民支開會。

十四日 火曜

寫稿。

十五日　水曜　晴。

上午寫稿。下午赴薛慎微家及琉璃廠書店，付《中國史前時期之研究》一一・〇〇〇，付甘肅彩陶小壺一〇・〇〇〇，借萃文《穆天子傳講疏》一冊。

十六日　木曜　晴。

上午將衣服取來，付工價四二・〇〇〇。下午赴北京飯店參加在京文藝工作者會議，遇朋友多人，贈西諦《學術》一份。六時返晚餐。

十七日　金曜　大風。

寫稿。上午赴校聽報告，借來《樂浪彩篋塚》一冊。買《Masri風俗》一冊二・〇〇〇，《儀禮與禮記之社會學的研究》一冊一・〇〇〇，取來《安南古雕刻》一冊，《文選六臣注》三十冊。寄陳學英照片，寄丁玲、張天翼函，附照片及《學術》一份，報名參加宣傳工作。夜赴文化俱樂部參加歡迎留美學生會。

十八日　土曜

上午寫稿，下午候小羊來，焦急盼望，至五時半始來。

十九日　日曜

上午讀《政治經濟學》。下午赴中山堂聽宦卿報告西歐現勢。

二十日　月曜

晨上課一小時，車一‧〇〇〇。訪舊生張良木。下午舊生王家祥（放勳）來，送蘋果、栗子，約其晚餐一三‧〇〇〇元，與同至民盟支部，再至夜都會，十一時歸寓。過書攤取來《武林舊事》四冊，《唐詩畫譜》一冊，《新戲曲》二冊。

二十一日　火曜

晨赴王府飯店訪潘菽，與高覺敷等四人參觀歷史博物館、故宮博物院，至下午五時始返。

年，重睹此物，如見故人。回思前塵，有如夢寐。贈水叔《學術》一份。

水叔為帶來手提箱一個，內存抗日期間所寫日記數十冊，又綏英信三包，及其他紀念品，一別七

二十二日　水曜

晨上課。收《民間文藝集刊》一冊，《人民戲劇》六期一冊。撰稿。

二十三日　木曜

下午傅惜華來，送《漢代畫像全集》一編，贈其西夏碑拓片一份二張。還吳曉鈴《民謠》三冊。夜起大風，甚冷，因不慣燒煤，開窗出煤氣，寒風吹入屋中。

二十四日　金曜　寒風甚冷，地皆結冰。

晨上課。下午將捐款十萬元送交徐太太。

二十五日　土曜　風定，晴朗。

生火爐。上午講課一小時，論聯想與虛構。

讀芝岡《從秧歌到地方戲》極佳，為近年所少見的好文章。候小羊遲遲不來，焦盼之至。六時小羊來，法韞來。收徐泰信，丁玲函。夜十一時，送小羊歸去。

二十六日　日曜　晴暖。

收文化俱樂部出入證（一〇七一）及電影票。

上午赴首都電影院，只有票一張，交法韞看，即返寓。下午至李相材處，再至方雨樓處，晤徐宗元等，歸寓晚餐。

晚間開小組學習會，報告殷代奴隸社會及周口店原人。

夜大風。韓純來，未遇。

二十七日　月曜　寒冷。

付十一月報費一三‧五〇〇。

二十八日　土曜

終日寫稿。上午方雨樓來，贈我漢畫二張。馮法禩來，傳達丁井文意見，徵余赴革大學習。

二十九日　水曜

上課兩小時。訪蔡儀未晤。買手套一○‧○○○元，送支援軍。

三十日　木曜

終日寫稿，至夜十一時，《漢畫藝術研究》一稿將完成。

一九五○年

十二月

一日　金曜

晨考日文。以革大學習事，告知徐院長、吳作人。

下午將《漢畫藝術研究》稿本送交蔡儀。將《支那山東漢代墳墓の表飾》及《彩篋塚》、《王光墓》三書，送還圖書館。為伙食團借來一五〇・〇〇〇元，牛奶停止。

二日　土曜

晨上課，付書錢一四・〇〇〇，買《武林舊事》四冊，《朝鮮明代研究》一冊（新羅花郎の研究）、日文教科書一・〇〇〇。

下午韓純來，借去六〇・〇〇〇，與之赴大華觀《攻克柏林》下集。

與丁井文談革大學習事。收盧鴻基信。打電話給小羊未通。夜赴文化俱樂部跳舞會，再至北京飯店，下一時歸。

三日 日曜

寄法韞函。下午赴文化俱樂部民支開會，散後至方雨樓處，贈其宋磁小杯一個，因其送我漢磚拓片二張，以此報之，觀其所藏古物照片五冊，內有兩石床照片，一造像，有緣幢，倒立、弄丸伎。五時返。

打電話給小羊，在城未返清華。魏廣州取去《印度の建築》一冊。

計算十一月份費用如下：（十一‧一日至十一‧三十日）

膳費一二○‧○○○，牛乳三三‧○○○，雞蛋三○‧○○○，鹽二‧四○○，待客（一）一三‧○○○，待客（二）一三‧○○○，待客（三）一二六‧五○○，車錢七九‧二○○，書籍一○六‧二○○，衣服一二一‧○○○，暖瓶二○‧○○○，送手套一○‧○○○，襪子一一‧○○○，窗簾一二‧○○○+二二‧○○○，水果一○‧三○○，洗澡二三‧○○○，理髮三‧○○○，郵票一七‧九五○，照片三‧四○○，醫眼一○‧○○○，電影三‧○○○，水電一一‧五○○，匯費二○○‧○○○，援韞六○‧○○○，合計一○五一‧九五○。收款八八○‧四○○，稿費二三七‧○○○。

四日 月曜

晨上課，學生遲睡不起，過二十分只來一人，憤而不講授。往訪潘菽。赴勞動宮觀戲劇資料展覽。下午赴小市買《宋元畫萃》一冊二‧〇〇〇，赴修綆堂借來《考古學雜誌》一冊，《東洋史研究》一冊，還文殿閣《寶雲》一冊。

晚間赴民支開會。打電話給小羊。收稿費一五八‧二五〇。晤黃養輝、唐槐秋。

五日 火曜

上午寫《回去過耶誕節吧》一詩。

下午至方雨樓處，觀其所藏仇十洲長卷絕佳，又隋唐寫經數卷，取來拓片四張，還去唐象牙撥尺拓片，此尺拓片絕精。

至李相材太太處，送其照片一張，六時返晚餐。

晚間收校薪八一一‧八〇〇元，另為伙食團借九〇‧〇〇〇，韓借六〇‧〇〇〇，合計九六一‧八〇〇。

六日　水曜

晨上課。付《昭明文選》二〇‧〇〇〇，米丘林《生物學原理》一‧五〇〇，取來《文明與野蠻》一冊。寄《光明日報》詩一首。畫片一‧二〇〇。交伙食一二〇‧〇〇〇元，匯家款二五〇‧〇〇〇元，匯水五〇〇，掛二‧〇〇〇，買郵票九‧〇〇〇。

夜赴民盟總部車。

七日　木曜

上午整理書籍。下午赴羅道莊視法輪，給三〇‧〇〇〇，為買雞一支七‧〇〇〇，葡萄二‧〇〇〇，並為帶去雞蛋十一個。

八日　金曜　大風。

晨上課二小時。觀木偶人戲《大樹王國》。下午甚寒。晚間前外民主招待各民主黨派，九時返。

韓純還錢三〇‧〇〇〇。

九日　土曜

收研究部稿費五〇〇・〇〇〇（漢畫藝術研究）。買《鋼鐵是怎樣煉成的》一〇・〇〇〇，《赤雅》一・〇〇〇，《圖書季刊》二冊（二・五〇〇）未付，《世界之名音樂家》一冊，《古代社會鬥爭史》一冊三・〇〇〇。買短大衣一件二八〇・〇〇〇，洗衣二・五〇〇。

張雲松送來舞票一張。約小羊下午四時來，彷彿饑渴一般。五時半小羊來，與至市場晚餐。與小羊赴文化俱樂部跳舞，十二時送其還家。

十日　日曜

下午赴方雨樓處，取來漢畫拓片柳下惠荷饋一張。赴農大為法韞送豬油一筒四斤，車錢七・四〇〇，晚點二・三〇〇，給法韞一五〇・〇〇〇。

十一日　月曜

晨上課。付書錢八・五〇〇，買《文藝報》一・五〇〇。下午赴琉璃廠，以漢畫拓片四張，交劉金濤托紙。至薛慎微處，送其《人民戲劇》一冊，買《印度美術史》八・〇〇〇，紅木座三・〇〇〇，

《人民戲劇》三‧五〇〇，取來琴三張。至中蘇友好觀電影。

十二日　火曜

上午方雨樓來，晚間赴民支開會。下午歡迎艾青、華君武、葉淺予等。

十三日　水曜

買古琴三張二〇‧〇〇〇，取來唐寫經四卷，寫信寄鄭樂英、盧鴻基、游凌霄、陶朔望等。寄小羊信。赴小市及市場，取來《日本美術史略》一冊，返寓晚餐。赴北京劇場觀羅馬尼亞影片。赴文化俱樂部開華僑文教會。

十四日　木曜

收《學術》十份，收《光明日報》退稿。下午楊大鈞來談，並為理琴弦。閱《東洋美術圖譜》及《日本美術史略》。

十五日　金曜　大雪。

晨上課兩小時，步行返寓。寄《文匯報・新史學》稿。寄徐特立、范文瀾《學術》，買郵票五・〇〇〇。

晚間寫歌詞一首。赴民支開會。

十六日　土曜　寒，晴。

赴校測驗寫作。書三冊，《外國資本在印度》一，《抗美援朝歌選》一，《戰鬥中的東南亞》一七・九〇〇。

十七日　日曜

下午小羊來，晚間看波蘭電影。

十八日　月曜

晨上課。下午赴校。至北河沿看法援未遇，至文化俱樂部理髮、洗浴二‧〇〇〇，至師大聽音樂會，理餐三‧七〇〇。至劉金濤處取拓片，至民支會已散，歸舍。

十九日　火曜

下午寄文協歌詞。赴民支代表去三區開會。至隆福寺修緛堂、文殿閣，各取書一種，買《岩窟藏鏡》四冊六萬，賣去《南洋地理大系》八冊二十五萬，由此款中扣除。

晚間法援來，給三〇‧〇〇〇及一帽子。

二十日　水曜　大風。

昨夜失眠。上課兩小時。訪孫作雲。晚間赴北京飯店聽蘇聯音樂。

二十一日　木曜

寄鳥居龍藏論文二篇，寄鳥居幸子一信，寄小羊一信，附歌詞。收呂劍信，收李平心信。下午法轜來，給六〇・〇〇〇元。夜赴文化俱樂部聽報告，赴校跳舞。

二十二日　金曜

在東安市場環球書店見有《波士敦美術館所藏中國美術》一函，告知悲鴻購買，價一百萬元。下午大風。

二十三日　土曜　下午風止。

上午寄報一卷，郵票一・〇〇〇。收文協兩函。赴校接洽赴革大學習，先至文化部，再至人事部，約星期二檢查體格。

下午期待小羊，焦急之至，屢至門外遠望，竟不見來，我不知為什麼生活中已經不能缺少她了。女人喲女人。七時小羊來，十時半歸去。

二十四日　日曜

上午參加歡迎和大歸國代表及慶祝抗美援朝勝利大會。下午赴方雨樓處，有一日本天平寫經頗好。至薛慎微處。晚間至國強歡送徐宗元至福建協和大學。至劉金濤處取來沈尹默書小令條。收孫望函。至東安市場取來《大理行記》一冊。

二十五日　月曜

上午至徐悲鴻家，同吳作人、李可染等四人至文物局看扇面百張。至方雨樓家，歸午餐。下午至詩歌聯誼會開會，在艾青處晚餐，贈我《歡呼集》一冊。晚間赴民盟支部開會，九時歸寓。

二十六日　火曜

上午方雨樓來。下午赴絨線胡同第二聯合診所檢查體格，尚佳。訪李相材太太，云已赴滬。返寓過東單小市，取來《毛詩》四冊，《Asia》二冊。晚餐曉南添酒菜請客，邀徐悲鴻及其太太廖靜文，談至十時始去，以古琴一張贈之，云將轉贈捷克博物館。曉南借一○‧○○○。

二十七日　水曜

早晨上課。取來《元朝祕史》三冊，照相四‧〇〇〇。寫《故鄉的夢》詩一首。寄孫望函及詩。付書錢一八‧〇〇〇，買《毛詩草木蟲魚鳥獸釋例》二冊，《古今風謠》一冊。收漢畫藝術稿費四七九‧五〇〇元。晚間訪張雲松。

二十八日　木曜

上午赴校。赴東單商場，買圍巾七〇‧〇〇〇，還書錢一五‧〇〇〇。下午赴東單、琉璃廠、西單、羅道莊八‧五〇〇，買六朝畫像拓片三〇‧〇〇〇，買毛線給法蘊四九‧〇〇〇，買《人民戲劇》五冊一六‧五〇〇。給法蘊二〇‧〇〇〇。

二十九日　金曜　大風。

上午上課，赴人事局取介紹信，返校。至艾青處，在彼處午餐，贈我《向太陽》一冊，返寓。下午與曉南赴革大，交涉註冊入學。

還五洲書店《日本美術史》錢二〇・〇〇〇，買《野草》二・〇〇〇，買《蘇聯文學史》三〇・〇〇〇。

收校薪二一〇・〇〇〇元。曉南還錢一〇・〇〇〇，借車錢一・五〇〇，付《光明日報》錢一五・〇〇〇。

三十日 土曜

上午赴同仁診眼病。下午赴校開研究會。收《新建設》稿費四二・〇〇〇，買《Asia》二冊《周易》二冊五・四〇〇，買《新舊約》四・〇〇〇。付敦煌寫經一〇〇・〇〇〇元。張仃拓片四〇・〇〇〇。

三十一日 日曜

上午赴方雨樓處，付何饋拓片二〇・〇〇〇，小忽雷拓片二〇・〇〇〇，方贈四時嘉玉磬拓片一，車二・五〇〇。下午付唐寫經二〇・〇〇〇，共十二萬。下午開工會。夜參加新年慶賀晚會。管伙食陪錢五・〇〇〇。

第一部分

一月

一日　月曜　晴。

上午將上月管理伙食帳結清，向公眾宣佈，得到極好的稱揚，這是忠心為人民服務所得的結果。省錢多，而且吃得好。

晚餐時下雪。修改漢代美術研究稿。

二日　火曜　雪晴。

上午赴校將課務交代清楚。至東安市場買稿紙二〇〇張一四‧〇〇〇。訪蔡儀未遇。

下午至同仁醫院治眼病四〇‧〇〇〇。赴修綆堂還去《安陽遺物之研究》一冊。至民盟支部聚餐。

三日　水曜

上午赴同仁醫院診眼疾。赴校借薪二〇〇・〇〇〇。下午二時由東華門乘車赴革大政治研究院，住二班八組。同室者有蔡端、陳曉南、錢無咎、郭聖銘、谷兆芬、吳柏修、余頌迴、余【一作俞】佩華、楊振邦、武希軾、袁宏、陳造福同室。晚間晤沈慧、胡夢華等，皆舊識。

四日　木曜

晨邵同學談學習要點，先學習毛主席《中國革命與中國共產黨》。本組應選組長副組長各一人，文娛委員一人，消防委員一人，伙食委員一人。本組同人自我介紹。

蔡端，湖南，西南聯大畢業，在外交部工作。

陳曉南，溧陽人，鎮江中學讀書，大學畢業後，曾任全國美術會祕書，戰地訪問團團員。

錢無咎，湖南人，六十五歲，明德學校出身，舊文學有根底，在明德小學教國文，後在長沙師範教書，繼在長沙各中學教國文。

谷兆芬，浙江餘姚人，十七年留歐六年，在中央軍校教法文。在上海公安局服務，一九三八年在武【漢】軍事委員會服務。一九四〇年任西南運輸工作，作西貢領事館副領事，一九四五年在馬達格斯加建領館。

吳伯修，西川人，初讀私塾，後讀四川省立第一中學，至廣東入黃埔三期，在北京中法大學附中作事。

余頌迴，黨校師資訓練班教育長，恩師大學先修班事務主任。湖北省會計股長，中國農工民主黨湖北委員。

余佩華，安徽潛山，安慶蕪湖法院推事，浙江紹興、杭縣檢查官、屯溪、休寧、當塗首席檢查官。

郭聖銘，一九一六【年】生，美國副領事，英國讀書未去，在南方領事館因有閒時，利用讀書（中大歷史系畢業）。

楊振邦，天津，父在水師學堂讀書，移居天津。北京社會局，南京首都電廠，外交部錄事等工作，馬達格斯加主事。

武希轅，雲南南部人，曾祖為銀匠，高小至中學皆在南京，中政校新聞系，在重慶南溫泉四年，變成悲觀論者。國民黨中宣部派赴美國，在米蘇里讀新聞學，美國的新聞學即廣告學，因改念哲學。

袁宏，福建邵建，幼在教會學校半工半讀，參加十九路軍縱隊北上抗日隊中，福建協和大學教育系讀，一九四七【年】十二月赴美。

陳造福，父辦私塾，武漢大學畢業。外交人員考試及格，做外事局工作。赴新加坡促領館人員向新人民政府效忠，由婆羅州至新加坡。

沈瑤華，合浦人，父在廣州大學畢業。抗日工作隊。西南聯大畢業。清華研究院學習，回香港，長風中學總務主任，教高初中國文英文，一九四七【年】赴美入密西根讀書，結婚。

吳振英，大學成都，外交系，自費赴美。

一九五一年

寧澈澄，四川眉山，北京大學一九三〇【年】畢業。戰幹第三團政治教官，相暉文化學院教務長，一九二三【年】入共產【黨】，一九四一【年】入國民黨，與共產黨失關係。

全體介紹後，進行選舉，選出谷兆芬正組長，常任俠副組長，文娛委員陳曉南，消防委員陳造福，伙食委員吳振英。

買信紙信封一〇·〇〇〇，學習日記【本】八·五〇〇，《中國共產黨與中國革命》·五〇〇。

五日　金曜　大雪。

下午赴郵局寄信，跌傷左腕，匯與法韞五〇·〇〇〇，郵票二·〇〇〇。寄小羊函。

六日　土曜　大雪。

今日規定可以外宿。下午至清華尋小羊已先走。乘車至東華門，赴市場買帆布小凳一，返五老胡同寓所。收鳥居龍藏等函。赴歷史博物館觀原始社會古物。至東安市場晚餐。至文化俱樂部理髮、洗澡、跳舞。晤李廣田、吳組湘、裴文中、金靜安、唐蘭、韓壽軒、張申府、閻文儒、孫作雲、萬家寶、羅隆基、薩空了等。通夜失眠，以下二時方寢的緣故。

七日 日曜 大雪。

收校薪五三二・四八五元。取書籍二十二冊。赴民盟支部開會，到吳晗、閔剛侯、曾昭掄、陶大鏞等。下午二時赴東華門乘車返革大。

八日 月曜 大雪。

本日值日，勞作，運煤。娛樂費二・○○○，匯家款二○○・○○○元，郵費二・九○○。寄葉丁易、陶大鏞論文各一份。覆彭鐸、薛慎微函。請簡壽梁吃茶四・八○○，交膳費一三七・二○○。將書籍公之本組同學。

九日 火曜 雪止，大寒，晴。

六時半起，讀毛澤東《中國革命與中國共產黨》一書至十七頁。《中國革命與中國共產黨》小冊讀畢。上午掃雪，中午讀書，晚間漫談。

十日　水曜　晴，大寒。

上午抬雪，學習。下午二時，開幹部與同學大會，介紹新幹部，商討組織學習委員會（組織人數：正副主席各一，壁報委員一，生活委員一，文娛委員一，婦女委員一，由每組推選學習委員一人）。捐書架錢一〇·〇〇〇。

收陶大鏞函，法韞函。

十一日　木曜

下午開學委組長聯席會，學委會推周達夫、邵循道為正副主席，陳曉南為出版委員。

匯給法援四〇·〇〇〇，寄費二·五〇〇。

寄法韞、法援、周新民、李樺、陶大鏞函。

十二日　金曜

眼痛，右目發炎。約沙志培晚點五·二〇〇。

十三日　土曜

上午開生活討論會。下午四時乘車入城，風甚寒，右目紅痛。抵城赴東安市場，即返寓。赴蔡儀處將漢代美術研究交去。

夜寒未生火，通夜失眠。

十四日　日曜

六時半起，生爐，將日文題寫就，交夏同光帶校。赴東單小市買書二冊，《封建社會史》、《唯物史觀經濟史》六‧五〇〇。

至隆福寺各書店，還修綆堂《兩周銘刻彙考》一函，將《東洋美術圖譜》交門房老王還邢金渡。

由東華門乘車返政治研究院，帶來照相機一，毛選一冊，《辯證法唯物論辭典》一冊，《古代社會鬥爭史》一冊，人民政協文件一，《藝術社會學》一冊，《論文藝問題》一冊，《科學的藝術論》一冊，《史記》一冊。

十五日　月曜

上午診眼，點滴Pennicilin。收小羊函，寄信覆之。讀《新民主主義論》。下午寄陶大鏞函。

十六日　火曜

診眼病，點Pennicilin。

十七日　水曜

診眼病，點Pennicilin。寄中央美術學院教務處註冊課函。寄《光明日報》楊亦新函。

十八日　木曜

診眼，更加紅腫，點Pennicilin，服Salfdagine及Sada。赴海淀買沃古林四‧〇〇〇，藥瓶一‧〇〇〇。晚間討論抗美援朝，獻慰勞金五萬。

十九日　金曜　陰。

眼紅腫，點Pennicilin。

二十日　土曜

下午四時赴城，即至榮寶齋候小羊，與之同赴文化俱樂部參加晚會，十時歸寓。

過方雨樓處，云仇十洲長卷，將售與中央美術學院。

二十一日　日曜

晨邵蔚城來談。

夜赴文化俱樂部參加美國經濟協助機關收歸國有的負責人文娛晚會，晤胡愈之、周建人、沈鈞儒、章伯鈞、曾昭掄、陳垣、關世雄、陳鼎文等，遊戲節目有大鼓、相聲、琴書、變戲法等。

小羊、王文靖下午來，小羊送來餅一盒。

一九五一年

二十二日　月曜

晨赴東安市場早點。赴歷史博物館，參觀古錢幣室、雕刻室、古兵器室、考古發掘五室，有燕下都、雁北考察團、長沙古墓所出各物。

下午一時半車返革大，開會。晚間填表三張交去。點沃古林。

二十三日　火曜

眼疾漸消，不大紅腫。

昨晚再捐抗美援朝金四五‧○○○。

昨夜舊曆臘月十五日，是我生日，月子團圓，夜靜無風，徘徊久之，不能入睡。葵子治胃病極有效。

二十四日　水曜

診眼疾，紅腫漸退，但不能多看書。閱《文藝報》對於王亞平、沙鷗的批判。

二十五日　木曜

眼疾漸癒，點Pannicilin。收陶大鏞寄來稿一件。

二十六日　金曜　晴和，已覺春意。

買列寧《帝國主義是資本主義的最高階段》一冊，《列寧論馬克思和恩格斯・史達林論列寧》一冊，共二・七〇〇。診眼疾，點硝酸銀。赴清華訪小羊。

二十七日　土曜

右眼朦朧不清，不知混沌尚能復明否，焦灼之至。散步至頤和園。

二十八日　日曜

上午赴燕大燕東園訪鳥居龍藏，在其家午餐，贈以《巴縣石棺像畫研究》，鳥居贈我論文三冊，談數小時。

二十九日　月曜

右眼模糊不清，幾如失明，惟左眼尚好。下午赴城至同仁醫院診治，傅大夫云，尚正常，瞳孔無變化，略為放心。

至東安市場，取來《印度精神文化の研究》一冊，《洗浴文明史概論》一冊，《從考古學上觀察中日文化之關係》一冊。

晚間至民盟支部談話，九時返寓。

寄李相才太太函，陶大鏞函及稿，葉丁易函，註冊課函，光明日報編輯部函，郵票一・六〇〇。收二月份校薪九七〇・〇〇〇，煤錢三一・五〇〇。

三十日　火曜

眼略癒。邀孫宗慰早餐。買《古代印度の研究》二四・〇〇〇。下午十二時半返革大。買毛巾四・五〇〇，《大眾哲學》六・〇五〇。在大同書局取來《學術》一冊。

三十一日　水曜

上午理髮，洗澡，晤孔德、沈仲龍、張漢西等。下午醫眼，點Pennicilin。

晨寫《學習學習再學習》一歌。

收法廉函。寄法韞明信片。

二月

一日　木曜

值日灑掃，眼紅盡退，仍模糊不清。上午約孫海波、沈仲龍飲牛乳四‧○○○。下午買《列寧主義問題》九‧五○○，《自然發展簡史》，《列寧論國家》三‧五○○。下午練朗誦詩。

二日　金曜

眼已不痛，仍模糊。收《新建設》一七‧○○○。收李太太函。

三日　土曜

上午大掃除，降雪。法韞來，給以三○○‧○○○元。午餐六‧二○○，《人民文藝》三‧八

○○。

革大證章號碼：陳曉南三三六七，陳造福三三六八，武希轅三三六九，常任俠三三七○，沈瑤華三二七一，蔡端三三二七二，郭聖銘，楊振邦三三七三，余佩華三三七四，袁宏三三七五，錢無咎三三七六，吳柏修三三七七，畢乃寒三三七八，谷兆芬三三七九，余頌迥三三八○。

四日　日曜

上午入城，至方雨樓處。赴文化俱樂部午餐。赴李相才太太史濟華處，與梅麗女士晤面。赴琉璃廠文化館，取來霽江水盂，並買銀印二個，安陽幣一枚二二‧○○○。七時赴文化俱樂部參加反對美帝片面對日媾和與武裝日本問題座談會，到羅隆基、沈鈞儒等，十時返寓。

五日　月曜　大風寒。

晨與孫宗慰早餐，並邀其午餐二○‧○○○，買禮物七四‧八○○送史濟華，赴其家除夕晚餐。夜歸買《中國史綱》一○‧○○○。送徐悲鴻禮一○‧○○○。

六日　火曜　舊曆元旦。

晨，赴徐悲鴻家賀年，並觀所藏扇面。下午給門房、廚房年禮各一〇〇・〇〇〇，跳舞會三・五〇〇，赴廠甸遊舊書攤，至薛慎微家，八時半歸。買《中國文人畫之研究》一・〇〇〇，《兒童劇》一・五〇〇，《國學叢刊》三・〇〇〇，《泉山古物編》二・〇〇〇，車錢四・二〇〇。

七日　水曜

午赴作人家，與徐悲鴻、王朝聞、吳作人等至齊白石家小坐。赴廠肆，買《印度佛跡實寫解說》一〇・〇〇〇，《現代中國文學史》五・〇〇〇，《言錢別錄》二・五〇〇，《景教碑考》二・〇〇〇。至李史濟華太太處。至美院歡迎倪貽德、彥涵，返寓。

八日　木曜

上午訪田漢、黃芝岡、老舍等人。至民盟支部午餐。下午訪葉君健、孫海波。至民盟支部聚餐。夜跳舞至十二時，送孔慶樹及劉女士返寓。

九日　金曜　晨降雪。

上午風大起，極寒。赴石駙馬大街訪楊大鈞，觀其所藏樂器，同至滎劍塵處小坐。至琉璃廠，觀書攤。下午三時返西郊，過清華看楊亦新，冒風步行返革大。

楊大鈞所藏渾不似一，大忽雷一，均舊物。

眼疾痊癒，視力恢復如初。

十日　土曜　風止天晴。

昨夜牙痛終夜，今晨不止。寄史濟華、盧祥文函，郵票一・六〇〇。買《世界知識》一冊一・三五〇。

牙痛影響半身神經痛，早睡，甚不適。

十一日　日曜

上午十時入城，至沈耀華家。上午赴民盟支部。赴修綆堂取售去書籍（南洋地理）二十五萬元，還書錢十萬零五千元，餘一四五・〇〇〇。至廠甸買《冬心畫記五種》五・〇〇〇，《支那古代神話》一〇・〇〇〇，《染蒼室印存》三・〇〇〇，《雲岡專刊》五・〇〇〇，《印度の建築》一五・〇〇〇。

夜赴北京飯店，參加歡迎華僑學生大會，有馬來舞，暹羅舞，巴里舞交際等節目。十二時歸寢。晤胡愈之、沈鈞儒等。

十二日　月曜

晨，約王放勳至青年會早點，並晤鄭用之，餐費一八‧〇〇〇。至民支為放勳介紹入盟。至東華門乘車返革大。買《論共產主義教育》四‧二〇〇，《世界知識》一冊。

十三日　火曜

寄秀峰、威夏、宏進、畢德一函，六‧七〇〇。下午買郵票四‧〇〇〇，寄雲清、景雲各一函。買《美帝怎樣扶日》一冊，《美帝對全亞洲的侵略》一冊二‧五〇〇。

十四日　水曜　晴暖。

《論革命人生觀》二‧四〇〇。朝鮮與美帝大戰十八晝夜，獲得勝利。晚間閱考試文卷。買《大眾哲學》八‧三〇〇。

十五日　木曜　微雪旋晴，下午大風。

買練習本及稿紙八‧四〇〇，牛乳一‧五〇〇。寄註冊課明信片。寄鄭青士函，寄法寬《大眾哲學》一本，郵票九〇〇。邀趙增九晚餐。

十六日　金曜

上午測驗理論。下午聽朝鮮志願軍報告。晚間寫自傳。牙痛。胡顏立來。

十八日　日曜

上午入城，下午四時返革大。至方雨樓處觀書畫展，至廠甸買舊書。至王府井取照片三‧二〇〇，車錢八‧五〇〇。至東安市場小餐二‧四〇〇。買《輟耕錄考證》一‧五〇〇，《哈姆雷特》三‧〇〇〇，《印度通史大綱》五‧〇〇〇，《支那文化史跡》一〇‧〇〇〇，《內學》一輯五‧〇〇〇，《雙忽雷本事》三‧〇〇〇，《考古學雜誌總目》三‧〇〇〇，《支那上代畫論》二〇‧〇〇〇，《朝鮮古蹟調查報告》一五‧〇〇〇。

一九五一年

十九日　月曜

下午聽開學報告。寫自傳。

二十日　火曜　大雪。

下午參觀校史陳列室。寫自傳。

二十一日　水曜　雪晴。

上午八時與歸國華僑同學入城開反美帝武裝日本大會。下午五時返校。

二十二日　木曜

趙增九約晚餐。自傳寫完交去。

二十四日 土曜 陰寒，大雪。

赴城參加民支聽吳晗、胡愈之兩同志報告，志願部隊，極為艱苦，有凍傷與火燒傷，凍傷多在雪地戰鬥中，在零下四十度涉水渡河，追擊敵人，完成任務，部隊成為冰人。又以蔬菜難得，部隊多患腸胃病。抬擔架有當地的縣長縣委，小腳老太，傷病員自己組織起來，每日擔水數十擔。傷兵喜談自己戰役的故事。傷兵自做撲克牌，內有司令官。每一傷兵可得一慰問袋，皆是北京的捐獻。傷兵喜談自己戰役的故事。打坦克擊壞頭尾兩輛，中間均可活捉。國際主義的愛，如匈牙利醫療隊，許多晝夜不睡，院長親擦玻璃。蘇聯醫療隊九十餘，建議分科，建立入院制，換衣，剃毛髮，洗滌，服裝消毒，消滅傳染病源。廚房菜刀的分用，切生菜與切熟菜不亂用。

胡愈之報告統戰部李維漢於一月二八日的報告。

李維漢講反美帝愛國統一戰線，各民主黨派，應長期發展組織，以幫助共產黨領導，擴大統一戰線。第一個高潮是抗美援朝，第二反封建土改，一三〇〇萬人口地區完成土改，狀元三年一考，土改千載難逢。第三肅清反革命運動。由抗日統一戰線，到人民民主統一戰線，到反帝愛國統一戰線需要大量發展。

一、發動與實際行動聯繫。
二、發展數量要多，過多也許不可能，應發一兩倍。
三、發展應有重點，不是普遍的。

四、各民主黨派交錯問題，無須互相競爭，以免交錯重複浪費，由各黨派互相協商。

五、吸收標準，必須擁護共同綱領，考察過去歷史，過去反動者應謹重。在政府機關工作者，亦不一定可以參加民主黨派。

六、各民主黨派發展的成分，民盟是小資產階級的知識份子。

赴中央美術學院交學生考試成績。赴東安市場晚餐。赴西松樹胡同李宅晤史濟華、梅麗。夜赴文化俱樂部跳舞。天氣寒冷。

二十五日　日曜　寒冷。

上午將《Chinaes Panting》借與夏同光。邢仲明送來《綴白裘》一部，價三萬元。《西清續鑒》送來二冊。赴方雨樓處送去硯二方，印度Buddha-gaya摩竭陀王朝小石塔一個。晤章伯鈞、李濟深等。赴小市買《說說唱唱》五冊三・○○○。夜雪。

二十六日　月曜　下午雪止。

轉法�ぃ一函，寄法寬《說唱》五冊，寄方雨樓、盧鴻基函。

二十七日火曜　大雪。

晚間討論。夜起大風。

二十八日　水曜　大風，甚寒。

夜失眠，晨起讀《西域考古記》。

湘人擇婦有四等，一才色標，二肥白高，三麻妖騷，四潑辣刁。

三月

一日　木曜　風寒。

下午約田漢離婚太太林維中及伍女士飲咖啡七‧五○○，又約金佩君飲牛奶三‧○○○。開會四小時，討論歷史唯物論教學方法。

二日　金曜

討論學習數小時。下午二時，彙報各組學習情況二小時。風止天晴。

三日　土曜　晴朗，漸回暖。

上午小組討論，關於自由思想，大膽惑疑為學習改造思想的問題。

下午二時請假入城，赴民盟支部開會。市支部報告二月份工作大概。晚間赴東安市場買《居延漢簡考釋》二五‧○○○，還《西域文明史概論》、《中日文化古代關係》計二冊一○‧○○○。至陶大鏞處。夜赴文化俱樂部。

四日　日曜

晨艾青、劉開渠、江豐來談，約其早點一九‧五○○，同至方雨樓處，訪梅麗未遇。返艾青處午餐。下午與艾青等四人同遊琉璃廠，買海獸葡萄鏡三○‧○○○。邢四送來《綴白裘》四函，《西清續鑒》二函，共六○‧○○○，還《中華人民共和國地圖》一○‧○○○。艾青邀赴便宜坊吃烤鴨。晚間再赴李宅訪梅麗，十時返。

收校薪九七○‧二五○。

五日　月曜　寒陰。

途遇艾青，邀在咖啡館中詳談彼與韋嫈感情破裂經過。十時赴第三醫院拔去門牙一個一六‧七○○，咖啡牛乳四‧九○○。返革大車錢三‧五○○。買《科學辯證法導言》一‧八○○，《人的起源》三五○，飲牛汁七○○。三日共用一九五‧五○○。

六日　火曜

七時張主任報告學習勞動創造世界的要點。作書寄法廉、法寬、法韞、法援等，寄與法韞二○○・○○○，法廉一五○・○○○，匯費郵費五・八○○，買《學習》二卷合訂本一七・○○○，《論語言的起源》・二○○，牛奶一杯一・五○○，蘋果一個一・七○○，計用三七○・二○○。收法援函。

《論語言的起源》、《人的起源》讀畢。

七日　水曜　晴暖。

上午艾思奇講勞動創造人類世界。下午匯與法援六○・○○○元，郵費二・五○○。退稿（為《新建設》看稿）二篇，寄陶大鏞。與王放勳、李文瑾吃水果七・二○○。

八日　木曜　晴暖。

上午付報錢一七・○○○，沐浴一・○○○。大掃除。晚點二・四五○。買艾思奇《歷史唯物論》一，《社會發展史》一冊，《社會發展簡史》一冊六・六五○。晚間看《蔚藍的道路》。

九日　金曜　晴暖。

上午校慶典禮。晚間觀《新條件》歌劇。夜跳舞至十二時半。

十日　土曜　暖晴。

校慶假日。上午遊園。下午聽文工團節目，最愛京音大鼓《宋老漢過江》（高麗平唱）。四時半入城，赴民盟總部開文教委員會，到曾昭掄、吳晗、張東蓀、葉篤莊、華羅庚、浦熙修、關世雄等十餘人。晚餐後散會，與胡一聲、汪金丁等至文化俱樂部跳舞，十時返宿舍。

十一日　日曜　晴，微寒。

法韞來，云肺病已癒，交還寄去的五〇・〇〇〇。寄文聯韓純、陳英函。為法韞買《化學》五・〇〇〇，《學習》四冊三・八〇〇，《北平圖書館刊》二・〇〇〇。至輔仁大學為盧開智送信。交中蘇友協費二・〇〇〇。

十二日　月曜　春冰初融，土地鬆軟潤澤。

上午開生活討論會。下午買橘子、雞蛋二‧二五〇。買艾思奇《歷史唯物論》下冊三‧六〇〇。與王放勳、李文瑾至燕京大學散步。

十三日　火曜　早陰，下午晴。

下午趙國有報告東北工廠創造新記錄及蘇聯觀感。與陳邇冬等散步至頤和園。

十四日　水曜　春風駘蕩，微覺溫軟，楊柳已漸發綠。

上午舊三青團中宣部部長、舊反動政治部第三廳官僚李俊龍來校報告湖南土改。此人為黃浦反動分子，現加入民革，不以人廢言，姑往一聽。

買《絞索套著脖子時的報告》五‧〇〇〇，這是一本極好的書，燈下一口氣看了四十六頁。李文瑾、王放勳請我吃橘子。

十五日　木曜　晴和無風。

交中蘇友協會費一・○○○。晨讀《絞索套著脖子時的報告》。

十六日　金曜　晴暖。

下午晤費振東、陳鶴琴等。

十七日　土曜　大風沙。

晚間喉痛。夜看世界青年大會電影，十一時寢。

十八日　日曜　風寒。

上午與王家祥赴燕大訪李葉兩女士，至陳夢家處午餐，觀其收藏小搬式至清華訪楊亦新不遇，至王遜處，觀其與高莊的收藏，五時返。

十九日　月曜　風息晴暖。

寄盧祥文、陶大鏞、衛聚賢函。買《聯共黨史》一冊五·〇〇〇，贈王放勳。去年發表在《新建設》三卷二期的一篇《關於中國原始藝術的發展》被選為學習文件。

自本日起，兩餐改為三餐，晨六時起床。

二十日　火曜

早晨開生活會，討論會，討論英雄人物在群眾中的作用。

二十一日　水曜

跳秧歌。下午測驗理論。頭左部神經跳痛。

二十二日　木曜

種樹，理論測驗。借《吉謝列夫講演集》一冊（新華）、《蘇聯文學與藝術的方向》一冊（華北新

華）。

二十三日　金曜

民主評卷。先由自評，再由小組批評，然後再行自作總結。
左頭神經痛，本日停止。
寄中央美術學院中蘇友好、陳學英、韓純各一明信片。

二十四日　土曜　天陰。

上下午民主評卷完畢。五時入城，沖照片一五・〇〇〇，買滿文譜牒六・〇〇〇。夜十二時寢。

二十五日　日曜　晴暖。

上午至方雨樓家，遇印度大使潘尼加及館員古馬、徐悲鴻夫婦。買任阜長桃花蝴蝶扇面一個，五萬元，借曉南五〇・〇〇〇。以魯迅初印本《海上述林》兩卷借與徐悲鴻，至其家午餐。下午返革大，過燕大時至李文瑾處小坐。

二十六日　月曜　小雨。

民主評卷終日，晚間作小結。

二十七日　火曜　陰雨。

定《吉謝列夫講演集》付一・○○○。買《學習》初級版一冊。《唯物論的歷史觀》一冊二・六五○。送張瀾壽禮二・○○○。

上午學習檢討報告。下午小組檢討。

二十八日　水曜　寒風。

終日進行自我批評與相互批評。晚間看京戲《九件衣》。十二時寢。

二十九日　木曜

舉行自我批評與相互批評。

三十日　金曜

上午自我批評，述返國初履國土，由天津上岸，不覺激情淚下，望見紅旗飄揚，若得無限溫暖。同室十餘人，亦多失聲而哭。蓋熱愛祖國，心相同也。下午赴城，訪韓純。夜七時至文化俱樂部視張瀾副主席八十壽辰，晤吳晗、章伯鈞、周新民、張雲川、沈鈞儒、郭則忱諸舊友，夜返五老胡同宿。

三十一日　土曜

上午返革大。舉行學代選舉，全體投票推余為組長。晚間候法寬不至。漢代美術稿刊光明報，買六份四·八〇〇。

四月

一日　日曜

晨與曉南赴城，至中央美術學院參加一週年校慶。至王炳照處，彼與樊墨林將結婚，託為向起父樊弘商請，即往晤樊弘，談甚恰，在其家午餐，事既諧，遂返告炳照、墨林。至王府井買《火花》一冊三‧〇〇〇。法寬、法援來，以《學習》及布鞋與之。

二日　月曜　晴暖，楊柳漸綠。

邀放勳早點三‧八〇〇，沐浴、理髮二‧五〇〇。

三日　火曜　春暖和風，拂人如醉。

讀李樺文稿《文人畫之發生發展與沒落》，其反對董其昌、莫士龍南北宗之說，啟功已先言之（《輔仁學志》七卷第一二期）。

艾思奇講五種生產方式，將其廣播稿讀一過。晚間班中決定開一新九組，竟無人願往，充分表現小資產階級的自私。余首倡願往，其後袁宏、武希轅、俞佩華、吳柏修亦願參加，此一問題始解決。錢無咎、葛雅鴻自願遷往，但班中不許。

四日　水曜

春暖，將絨衣絨褲抽出洗滌。下午艾思奇續講五種生產方式。晚間看《赤葉河》歌劇，十二時寢。

五日　木曜

每晨常食豬肝，精神較好，惟右眼上皮腫痛，痔瘡似又復發。

六日　金曜

自學。晚間看歌劇《赤葉河》。二班李挽瀾為民革送來，以有反動行為，夜被公安部逮捕。

七日　土曜

上午遷居西樓，成立二班新九組，抬床運物，忙碌數小時。下午一被服廠女工，一門頭溝礦工白寶春報告歷史，訴苦受帝國主義壓迫。五時入城，至東安市場晚餐，返寓。

八日　日曜　風和日暖，杏花已開。

收校薪九九七·〇五〇元，煤貼八·一〇〇元。還書錢二五·〇〇〇（《學術》一冊，《印度古代文化》一冊），買《倫敦中國藝展目錄》一冊一六·〇〇〇（英文），買 Engels《家族私有財產國家起源》一冊（英文本）五·五〇〇，取來《東學天文學史》一冊，《滿洲旅情》一冊，《社會主義從空想到科學的發展》一冊。

還李樺四〇·〇〇〇，還陳曉南五〇·〇〇〇。

上午至東單書攤，赴三星早點四·三〇〇。九時至民盟市支部開會。午招待李廣田、馬特、樓邦顏

等四人土改報告午餐。下午過東安市場，至國際書店買書一冊。二時赴北京飯店，代表民盟出席九三學社京分社成立大會致辭，七時半返革大。代表各民主黨派出席者有統戰部金城，市委會李樂光，民建會蕭心之等。交盟費一〇・〇〇〇。

九日　月曜　大風。

新成立九組，改選任副組長。滙給法韞一〇〇・〇〇〇，家內二五〇・〇〇〇元，郵票七・四〇〇。寄郭迪尼、田懷民、法寬、法欽等函。買《卡爾・馬克思》一冊五・八〇〇，買《吉謝列夫演講集》一冊四・一〇〇。

十日　火曜　大風。

晨約王放勳早點三・四〇〇，午邀王素五・二〇〇。讀恩格斯《家族、私有財產及國家之起源》至三十四頁。

上午聽孫定國報告。

買《懲治反革命條例》，七五〇。下午開革大學代會成立大會，侯教育長報告。晚間學代會開會轉達報告，漫談。服使君子二十粒。讀《東洋天文學史》。讀《滿洲旅情》。

十二日　木曜　風止，寒冷。

收法廉函。

結。凌晨精神甚倦。

風。夜大風虎虎，飛沙走石。失眠，夢與一女友出遊，與之說英語。又夢見李恩波，亂夢如雲，不可究

王放勳約早點。下午公安部長羅瑞卿來校報告鎮壓反革命問題。晚間漫談。下午降黃塵，晚間大

十三日　金曜　大風未止，寒冷。

上午張主任報告，九組同學漫談。我報告一九四二年在重慶被中統局特務逮捕的經過。下午風止，寄《光明日報》函，訂《光明日報》一份。五時同學舞會。下午風止漸暖。

十四日 土曜

好春風靜，萬柳盡綠，佳日可愛。

上午討論鎮壓反革命問題。晨班中報告。下午二部兩同學訴苦大會。一為洪澤同學，一為正定同學，訴為地主、匪特、蔣介石、日本人破壞慘痛狀況。

五時燕大葉道純來，與王放勳、李文瑾送之歸去。

法寬來云，法欽已調永年中蘇友協工作。

十五日 日曜 晴暖，下午起風。

八時赴頤和園遊覽，榆葉梅、黃金花、玉蘭等都已開放，遊人如織，京市各機關，及天津學生，來者甚眾。遇陶大鏞。

本期《火花》中，有里賓畫一張，蘇里可夫畫兩張，惜印得不好。頤和園動工修理石舫石欄，足徵國家建設，財力已有，故可及於遊覽之非緊要建設。

報載美匪機二百架侵入福建，麥克亞瑟雖因我勝利，而被撤職，但美帝侵略，仍未已也。

《光明日報》自本日訂送。

十六日　月曜　晴暖。

終日談論鎮壓反革命問題，五時半參加勞動運磚。

夜失眠，夢擊一大蛇，長數丈，墜地尚蠕動。又夢得一聯語：

靜靜寒塘雙鷺立，遙遙春水萬帆歸。

十七日　火曜　晴暖。

終日討論鎮壓反革命問題。

五時半參加勞動運磚，二班全體成一長鏈，每五分鐘傳運一百次，計工作半小時。

晚間再討論重慶大學特務教授趙澤倫、趙泉天、王際強、宋建中等人受政府寬大，一致認為不平。

十八日　水曜

上午民盟盟員李士裕、楊伯愷夫人韋漱元在露天禮堂作報告，訴所受特務的殘害屠殺，同學多泣下。

下午討論鎮壓反革命問題。晚間看蘇聯影片《陰謀》，甚佳。

十九日　木曜　天陰。

上午討論李士裕及楊伯愷夫人、韋漱元同志兩報告。本組同學有專批評李同志之演講聲調者，甚有謂其不忠誠老實者，使我看出革命者與革命旁觀者的迥然不同。

二十日　金曜　大風。

上午魏真報告。下午侯維煜報告。

收民盟支部函。收王炳照、樊曼林結婚請柬。

二十一日　土曜　晴暖無風，下午風起。

上午討論。打電話給樊曼琳、王炳照，告以不能赴城參加婚禮。

二十二日　日曜　晴暖無風。

王放勳借去三〇・〇〇〇。下午討論，檢舉葛毅卿等。晚間討論。

二十三日　月曜　無風微寒。

上午聽四班四組同學焦允孚報告自己過去所犯的罪過，散後討論。

寄報及法欽、懷民信。

上午公安部逮捕于恆達、胡夢華、費同澤三人，因其有反革命罪行，仍不坦白。

二十四日　火曜

下午四時赴北京，至前門外慶安旅社看陳宏進、李坤源兩夫婦，暢談印度情形，邀其晚餐二

〇・〇〇〇。宏進自印度代為攜回書箱兩箱。夜十一時運之返寓。

夜檢查書箱內各書，如見故人，一時始寢。

二十五日　水曜　下午微雨。

晨起將呢衣料送與李坤源。至東單赴書攤還《東洋天文學史》一〇・〇〇〇，還其《滿洲旅情》一

冊，取來《北京歲時記》一冊。八時返革大。

上午陳家康報告，下午史某報告各四小時。晚間兩次班中報告，一日在十小時以上，疲倦之至。

二十六日　木曜　微風。

上午討論。

旋覆花，吾鄉潁上謂之禿姑娘頭，象形。

二十七日　金曜　晴暖。

寄法廉、法寬函。上午買書十冊，捐送抗美援朝支援部隊七‧七五〇，食品三‧九〇〇，郵票一‧二〇〇。

上午黨校佟家力同志報告冀中平原大戰。七日地道戰。抗訴美帝日寇暴行。下午黨校三同學王志超報告四‧一二沙區大掃蕩屠殺慘狀，另一女同志報告一家被殺六口，又張家口黨部組織部主任報告受地主及日帝壓迫情形均極慘酷之至。晚間張祥年、南國農報告。

二十八日　土曜

上午二班三個女同學控訴，兩個控訴日寇暴行，一個控訴美帝教育的種種罪惡；研究院同學李平凡報告日本人民所受美帝壓迫；南國農報告在美華僑所受壓迫。下午進行反對美帝武裝日本投票。晚間看

電影《世外老人》。

二十九日　日曜

上午討論訂立愛國公約。晚間露天禮堂歌舞晚會。

三十日　月曜　清和無風，大好佳日。

請林維中食物一‧七〇〇，雞蛋一‧六〇〇，買《馬克思主義與語言學問題》二‧五〇〇。

四月份用錢統計：書籍七五‧〇〇〇，食品一〇五‧五〇〇，膳食一四一‧三〇〇，郵票五‧二〇〇，匯款三七五‧四〇〇，儲金一〇‧〇〇〇，盟費一〇‧〇〇〇，借出五三‧〇〇〇，購物六五‧八〇〇，洗衣三‧七〇〇，理髮三‧五〇〇，交通四一‧〇〇〇，報費九‧六〇〇，還債九〇‧〇〇〇＝九七一‧〇〇〇。四月份收薪金一〇〇五‧一五〇。

五月

一日 火曜 晴暖無風。

北京市八十餘萬人大遊行，盛況空前。革大同學赴城參加，二時即起，大隊入城，七時始返。俟同學返校，方入城。下午七時乘三輪至西直門，換電車，至天安門換車，旌旗招展，眾群雖散，猶可想見盛況。返五老胡同寓所。

十時赴東安市場晚餐，買《希臘神話與古典文學》一冊五・〇〇〇。

二日 水曜 大風沙。

晨赴陳宏進處，取來林滿雲自印度帶來毛線衣一件，《德國小說集》一冊。

至歷史博物館看敦煌藝展，買紀念章三個六・〇〇〇，至中山公園看牡丹，遇蔡國華四人吃茶五・〇〇〇。赴崇效寺看牡丹，來回車五・〇〇〇。至薛家晚餐，返寓。風沙迷目，晚間洗浴。

三日　木曜　風止，落花飛絮，天氣已暖。

昨夜整理書籍，十二時始寢，晨五時半即起，進早點。上午漫談，下午漫談。晚間再漫談，精神疲倦，左腕疼痛。

換著單衣。

四日　金曜　晴暖，有風。

燈下抄畢《漢代美術所表現的宴樂舞蹈與勞動生產》。

赴清華訪楊亦新未遇。赴燕京訪翦伯贊，談印度史問題甚暢。訪鳥居龍藏談半小時，返校。

五四青年節。上午魏巍報告朝鮮聞見。下午本院同學赴頤和園遊園，因左腕痛影響左半身未去。

五日　土曜　馬克思生日。

上午討論充實愛國公約內容。下午請假赴城開會，民盟文教會，晚間至東安市場進餐購物。

文教會到曾昭掄、張伯駒、潘光旦、張東蓀等，討論大中小學年制問題。

收光明日報稿費二九五‧四〇〇。收薪金一〇〇七‧五五〇。《雲南文化史》四‧〇〇〇，《南越文王塚》四‧〇〇〇。橘瑞超《中亞探險》二〇‧〇〇〇，《俄羅斯人口頭文學》七‧二〇〇，取來

《西藏圖案》一函，吳澤《古代史》一冊，《英領ユティ史》一冊，《中華民族南洋開拓史》一冊，《大同風土記》一冊，《Apols》六冊交環球出售。

六日 日曜 晴暖，下午大風沙。

晨，送孫宗慰十萬元。王放勳來取衣，與陳曉南等早點五‧二〇〇。赴方雨樓處取來硯臺及印度佛塔，買其任阜長桃花便面付五〇‧〇〇〇。赴民盟支部開會，到吳晗、張曼筠、閔剛侯等，討論五月份工作。交盟費一〇‧〇〇〇。赴歷史博物館再觀敦煌文物展，遇袁牧之、陳波兒及巴基斯坦代辦Ali，略談，六時返革大。

午至東安市場約法欽談話。給乞人五〇‧〇〇〇，並為帽一個。帽錢八‧〇〇〇，毛主席像一〇‧〇〇〇。

七日 月曜 晴暖，風止。

晨五時起床，晚九時半寢。六時改選學委，幸得免役。寄法韞十萬元，法廉三十萬元。買《階級、政治、國家》三‧八〇〇。三日內共支出七九四‧一〇〇元。

八日　火曜

撰《從認識古典美術發揚愛國主義》，寄光明報《漢代美術所表現的遊樂與勞動生產》。薄暮運磚。晚間班中報告反革命份子徐淵岩被捕。

九日　水曜　天陰。

早晨勞動掃地，洗澡。寫《從認識古典美術發揚愛國主義》。薄暮勞動運磚。燈下撰稿三千字。

十日　木曜　晴暖無風。

下午艾思奇講國家論。散後陳曉南邀我同李平凡、劉士衡晚餐。送棉衣帽子等三件往洗，買食品一‧八〇〇。晚間漫談。買《蘇聯憲法》一冊一‧〇〇〇。

十一日　金曜

晨，艾思奇講愛國主義。撰美術與愛國主義六千五百字。王放勳借去三〇‧〇〇〇，洗衣‧三

○○。晚間觀《劉胡蘭》歌劇。

十二日 土曜

上午撰寫文稿。收法廉函，中央美術學院理論研究室函，民盟通知。下午時事討論，愛國主義與抗美援朝。在對日抗戰時，蔣匪曾將美軍火私賣與日本人（由福建賣出），又抽兵多餓死，如何能戰。

十三日 日曜

上午十時赴燕大開民盟座談會。《從認識古典美術發揚愛國主義》寫畢。晚間座談。訂牛奶開始。

十四日 月曜

上午漫談，下午請假入城。將文稿送《新建設》雜誌。至中央美術學院開敦煌美術座談會。赴東安

市場進餐，還《古代史》、《北京歲時記》、《大同風土記》二五·〇〇〇，買《國畫》、《塔影》各一冊二〇·〇〇〇。《新觀察》一冊二·八〇〇。

夜整理書籍至十二時。取來《佛陀迦耶》一冊。

十五日　火曜

八時乘車返校，買《學習》三卷一七·〇〇〇，《論國家》·五〇〇。勞動築路。

收楊亦新函。

十六日　水曜　值日掃地，天寒。

上午作抗美援朝歌詞一首。

寄報及楊亦新函。收法寬轉來法廉函，云法恭被誣陷，頗危殆。下午將來函與毛主任（順來）一觀，並談經過情況。毛云可將情況反映於縣政府，神經頗受刺激，但我堅決擁護政府法紀，如其罪有應得，死亦宜也。

勞動築路。大風揚沙，至暮未息。

法廉信五月二日寄來。

十七日　木曜　風息，激寒。

寄法寬函。下午大掃除，頭昏不能讀書。薄暮法寬來，與談兩小時，並以三卷《學習》十二冊與之。夜觀《中國人民的勝利》、《解放了的中國》兩片。夜寒，十二時寢。

○○。

十八日　金曜　晨大風。

為法恭事寄函潁上縣政府，郵票‧四○○，練習本一冊二‧五○○。《國家與革命》一冊一‧八

十九日　土曜　溫和無風。

上午討論學習問題。下午撰一短文，為答覆關於希臘藝術問題。下午開革大運動會，六時後入城。晚間赴東安市場將雜誌六冊、《歐亞經濟之趨勢》一冊，交中原出售。夜十二時寢。

一九五一年

二十日 日曜

早晨與沈寶基談建立美術學院民盟小組事。法寬來談法恭罪行。至華僑聯誼會看由印來京劉創源等六人，邀其午餐，並同訪陳宏進。至中山公園觀書畫古玩藝展出售助支援軍抗美援朝，晤章伯鈞、李濟深等。至方雨樓家，六時返校。

在義賣展會中，晤見張曼筠、陶大鏞，託為代選出品。大鏞云《從認識古典美術發揚愛國主義》一稿，已付排。

將棉衣送返城內宿舍，補破襯衣一・○○○。

二十一日 月曜 微熱。

上午討論漫談。下午討論漫談。寄信縣政府，寄報・五○○。六時搬巨石築路，右手小指壓傷，出血疼腫。晚間討論休息。

二十二日 火曜

右手指疼。寄《新建設》稿。

二十三日　水曜　鬱熱。

終日討論「國家」及「工人無祖國」、「愛國主義」等。晚間大雨。

二十四日　木曜　終日大雨，氣溫降低。

小指將出膿，敷藥並服藥。請林維中吃飯七・八〇〇，麵包雞爪一・四〇〇，為其買煙二・八〇〇。夜夢一日本女子名小菊，容華美麗，獨居水濱，為其愛人撫一孤雛，誓將終身，常作詩云：曲渚芙蕖照影，洞庭秋水連天，淡淡一舸煙雨，消磨錦樣華年。每句輒空兩、三字，余為填入。小菊愛余之才，願委身焉，方共燕好，一驚而晤。

二十五日　金曜　陰雨。

指痛，晚間淤血流出。五時起。艾思奇解答國家論問題。下午孫定國講論國家。上下午大雨。將購置書籍編目，共一五八冊。晚間漫談。夜間「割麥插禾」鳥到處飛鳴，故鄉又將收麥了。

二十六日　土曜　雨晴。

昨晚小指淤血流出，今日指痛停止。上午讀印度通史。下午小指再流血。討論時事，六時入城，晚間小指出血。

二十七日　日曜

赴方雨樓處見畫馬一張，頗佳。赴文化俱樂部開民盟京市盟員大會，有吳晗、閔剛侯、郭則澄等報告。七時返革大，漫談。十時聞西藏解放，全院狂歡。

二十八日　月曜

約王放勳、李文璡午餐二〇・七〇〇。艾思奇講社會思想意識三問題。法廉寄來《雙鴛祠傳奇》，此書一別已二十年，今日見之，如見故人，海內未見第二本也。晚間進行批評與自我批評。夜雨。

二十九日　火曜　大雨，晨氣溫降低。

小指不痛而麻木。下午洗澡一・○○○。讀論思想改造問題。昨日注傷防禦針，微有反應。

三十日　水曜　雨止天晴。

買《人民戲劇》二／六一冊二・六○○。診療小指腫。飲牛乳二・二○○。

讀劉少奇《論共產黨員的修養》。讀劉盛亞《英雄城》甚好。為《新建設》閱鄭為《現實主義的美學基礎》。

三十一日　木曜　晴。

上午讀《反對自由主義》、《在延安文藝座談會上的講話》。訂報付一八・○○○。下午讀《新民主主義論》。寄王麥初函。每月獻捐米三十斤抗美援朝。

六月

一日　金曜　天熱。

約喬永忠飲冰三·〇〇〇。下午讀《新民主主義革命史》終了。

二日　土曜　下午天雨。

上午聽赴朝慰問團團員兩人報告。

收潁上縣政府函、人民音樂函。《從認識古典美術發揚愛國主義》一文在《新建設》四卷三期登出。

五時半至海淀，與法寬略談近況，即乘車入城。至中央公園。晚間赴東安市場晚餐五·五〇〇，還書錢一〇·〇〇〇。取來《中國神話》一本。手指痛止漸癒。

三日　日曜　晴，下午大風。

晨訪徐悲鴻病，在其家早點。
赴中央公園觀歷史文物展，至文化宮觀捷克展覽會，返寓舍應李樺等邀請，有李平凡、葉淺予等。
下午往同仁醫院看孫宗慰病。至東安市場、國際書店、新華書店、三聯書店等觀。在市場內定購王襄所印古俑一冊，一萬元，無錢未取。買《新建設》二冊八‧〇〇〇。

四日　月曜　晴，熱。

收《新建設》兩冊。
上午二部報告破獲反革命分子。孫定國報告社會思想意識。下午生活批評。
收法廉函，云其父及法恭妻被農民毆打、落胎。

五日　火曜　晴。

收《新建設》稿費四八五‧〇〇〇。

一九五一年

六日　水曜　晴。

匯予法幣二五〇・〇〇〇，郵費二・九〇〇。買《社會存在與社會意識》一冊四・〇〇〇。邀同學吃冰五・〇〇〇。夜觀《武訓傳》電影，預備作批判。下一時寢。燠熱，夜大雨，涼爽。

七日　木曜　晴，下午大風。

買獎券二〇・〇〇〇，買《學習》、《新建設》二八・六〇〇，食品一・七〇〇。討論武訓問題。

八日　金曜　風止。

閱關於武訓文件。上下午討論。閱胡繩《為什麼歌頌武訓是資產階級反動思想的表現》。夜觀京戲《穆柯寨》、《孫猴子大鬧天宮》。

九日　土曜　夏曆五月初五，端陽節。

晨閱謝興堯《武訓其人其事》（《人民日報》一九五一・五・三〇）。交抗美援朝捐款一

○○・○○○元。將在印度所用藍寶Parker筆捐獻抗美援朝，又在大吉嶺暑期小學教書時，未取報酬，學校贈小鐘一隻，亦捐出。

下午赴城，先過清華楊亦新處，取回《毋忘草》等三冊，至民盟市支部開會。至東安市場，遇黃文弼，同往飲冰。遊書肆，買《批判武訓傳》一・六○○，《馬來亞史》四○・○○○，《蒙漢鬥爭史》、《中國神話》一一・○○○，報一・○○○，車錢五・九○○。

十日 日曜 晴，溫和。

收薪金九九七・○五○。

赴琉璃廠，遊古物肆、書肆。赴吳曉鈴家，借來《文史》一冊，觀其所購《魯迅日記》，印製甚美。第二函記荊有麟常至其家。此人為反革命分子，已伏法矣。

還《西藏美術》錢六○・○○○，《中華民族南洋開拓史》五・○○○，又《西藏人的生活》六・○○○，買朝鮮畫片二張一・○○○，取來《中國近百年史》一冊。至中山公園，買林則徐對聯四○・○○○，秋瑾辦學照片五・○○○，六朝造像一四・○○○，六條日本畫金魚一五・○○○。遇艾青、李又然等吃茶。至東安市場買王襄所印古俑照片一冊一○・○○○。

十一日 月曜

付牛乳錢二七・〇〇〇（存八一六・二五〇），給法援六〇・〇〇〇元，匯費二・五〇〇，冰棒二・〇〇〇，洗衣三・〇〇〇，牙膏肥皂六・六〇〇，洗澡一・〇〇〇，洋釘四〇〇，鉛筆二・五〇〇。

十二日 火曜 晴。

食蛋糕及冰棒一・五〇〇，買《新建設》兩本六・八〇〇。夜讀文件。甚熱，失眠。

匯民盟支部四二・五〇〇，郵費二・五〇〇。修鐘。上午閱讀武訓文件。下午聯組討論，記錄。天氣燠熱，大風。

十三日 水曜 天熱。

天陰仍熱。寄余勝椿函。買《人民文學》四二期四・六〇〇。將在印度所用藍寶Parker筆捐贈抗美援朝志願軍。

收學習書店求為寫一古典美術與愛國主義的專書，作函覆。

363

十四日　木曜　天熱。

上午開會討論武訓。下午討論武訓。《文藝報》一冊・二○○，雞蛋冰棒二・○○○。

十五日　金曜　天熱。

上下午討論武訓。收法援函。與喻培原吃冰。理髮二・二○○。夜討論武訓至十時。

十六日　土曜　熱。

下午討論武訓，陳邇冬發言頗好。六時赴城，過東單書攤，還《西藏人的生活》書錢五・○○○。在夜遊東安市場，還《Asia》一冊三・○○○。冰棒・四○○，枕頭席二・五○○，車錢八・○○○。在三處書攤借來書三冊，《李耳王》一冊，《瞿秋白魯迅雜感選集》一冊，《アライ史》一冊。收陸懋德函。整理書物至十二時。

一九五一年

十七日　日曜　熱。

晨交六○・○○○元與夏同光，託其辦菜，在下星期日邀同舍吃飯。送《新建設》一冊與蔡儀。至頤和園民盟開會，途遇艾青，散會後至雲松巢朝鮮作家金學鐵處尋之，未遇。六時返革大。

十八日　月曜　熱。

印度大吉嶺中華學校於一九四七年暑假為盡義務授課一月，贈送小鐘一個，即將此鐘捐贈抗美援朝。昨夜失眠，今日上午頭暈，左半身麻痺。晚間修鋼筆三・五○○，《學習》一冊一・八○○。夜高潮同志報告武訓問題。

十九日　火曜

晨修路。捐贈俞佩華二○・○○○元。將購置書籍編目。收民盟支部《盟訊》一冊。中午食品三・七○○，買《人民音樂》一冊二・九○○。A字墨水三・○○○，舊Parker筆仍可使用。

二十日　水曜　陰。

寄錢雲清、夏同光、陳宏進函，郵票四・〇〇〇。上午討論宣傳歌頌武訓對於當前革命事業的危害。

二十一日　木曜　半陰晴。

晨赴四班聽武訓討論報告。寄法韞函。

二十二日　金曜

上午艾思奇講唯物辯證法。請王素午餐八・〇〇〇，買《熔爐》合訂本九・〇〇〇。本組陳季光赴朝鮮工作，送與紀念品，並出歡送費一〇・〇〇〇。為陳際光買帳子交八〇・〇〇〇。夜十二時寢。

二十三日　土曜

陳邇冬借去二〇・〇〇〇。約喻佩原吃冰一・五〇〇。上午艾思奇講唯物辯證法。

陳曉南借四〇・〇〇〇，谷兆芬借四〇・〇〇〇。帳子錢退回四萬元。七時入城。赴東安市場還書錢一五・〇〇〇，錶帶五・〇〇〇，樟腦一・〇〇〇。

二十四日　日曜　大風。

武希轅來談。赴東單小市，取來《滿洲概觀》一冊，付書錢五・〇〇〇，《李耳王》一冊，《雨天的書》一冊，買日譯《趙子曰》一冊四・〇〇〇。赴東安市場。收退交夏同光錢六〇・〇〇〇，徽章一個三・〇〇〇。

二十五日　月曜　天熱。

頭痛半身痛。收法廉函。討論武訓傳。下午六時許立群報告武訓傳。

二十六日　火曜　天熱。

陳邇冬還二〇・〇〇〇。整理書物，大掃除，剃鬚。預備唯物辯證法閱讀文件。七時勞動除草，赴小街取衣，洗衣四・〇〇〇，買蚊帳帶子二・五〇〇。今日開始訂牛奶。

收陳宏進函。收南京市文藝工作者聯合會函，內《故鄉的夢》詩稿費陸萬柒仟伍百元，載紅旗詩叢內（第一期）。

夜掛蚊帳，得免蚊子之難，精神較好。

二十七日　水曜　極熱。

九時，艾思奇講實踐論。五時赴城民盟北京市支部開會。九時訪陳宏進，十二時返寓寢。收紅旗詩叢《為了和平》一冊，稿費六七・五〇〇。

二十八日　木曜

晨赴華僑聯誼會看李其標、劉創源等，為其標寫信介紹美術學院。赴午門觀殷墟發掘展覽，未開門，途遇孫作雲略談。赴郵局取匯款六萬七千。返校。晚間大風雨。谷兆芬還洋四〇・〇〇〇。

二十九日　金曜　晨涼，仍陰。

上下午頭暈，夜失眠。讀《米秋林學說》。

一九五一年

三十日　土曜　陰雨。

學習共產黨三十年。寄孫望函。錢雲清來函，即覆之。晚間大雨。

樓下貼一聯：光榮歸於共產黨，行動跟著毛澤東，祝賀中共三十年。

六月份寄出四八〇‧〇〇〇，買圖書二八七‧二〇〇。

七月

一日　日曜　陰雨。

紀念中共三十週年，上午開會。下午座談會。《中國共產黨的三十年》二・三〇〇。晚會遊藝電影。

二日　月曜　涼。

晨起讀《實踐論》。夜眠佳，精神好。終日生活批評。上午武希轅，下午俞佩華。天晴雨上。朝鮮代表團與農民聯歡，報載彭德懷、金日成覆李奇微，準備和談。晚間熱，失眠至十二時，不成眠。買七月一日報・六〇〇。

三日　火曜　晴。

昨夜失眠，今晨精神不好。上午學習唯物辯證法，讀李達《實踐論解說》。下午小組討論。晚間自習。寄報一卷，寄《新建設》一冊與錢雲清。夜觀《冷戰》一劇，至下一時半，二時始寢。此劇演技甚佳。

四日　水曜　晴。

自學。晨五時即起，頭暈。下午六時入城，赴民盟支部開各小組負責人聯席會議，到吳晗、曾昭掄、聞家駒、田蕙青、張曼筠等三四十人，討論市支部本屆候選人提名，十一時始散，吳晗以車送歸寓。法�來，云明日將赴盧溝橋農場實習，夜話至下二時始眠。

寄田懷民日記本。

五日　木曜　晴。

晨五時起，頭暈。六時與法�出進餐二‧四〇〇，給以用費八〇‧〇〇〇。七時乘車，八時半返校。

美術學院學生邵蔚城，以雞姦十五歲小同學受傷，學校將懲處，盟內亦將加懲處。

下午四時入城，開民盟中央美術學院區分部成立大會，到曾昭掄、徐悲鴻等百人，吳作人、李樺、夏同光三人新入盟。作人致辭，蔡儀任主委，沈寶基組織，余任宣教。十時散會。散會後小組談話，十二時歸寢。

四時入城，至西單商場下車，看舊書，有緬甸史、滿洲、西域、南海譯叢，印度藝術，口しせ文化研究等書，索價均昂，未購。近半年來，有關史地文化書籍，貴數倍矣。至五十年代社訪金仲頤，未遇。

六日　金曜

晨過東單書攤，取來《歷史轉變的年代》一冊。赴前門裏登車返革大。下午戰鬥英雄郭忠田（二十四歲）、趙訓安（二十一歲）、劉子林（十二歲參軍，十七歲入黨，現二十六歲）等來作報告。夜觀《冷戰》一劇，至下二時寢。演劇看第二次，甚佳。

買《學習方法》一冊一‧〇〇〇，《新建設》四/四，三‧六〇〇。右手小指甲漸蛻，新指甲漸出。

七日　土曜

昨夜看《冷戰》，今晨七時始起。上午討論無產階級能能掌握唯物辯證法，其他階級是否能如此。下午再討論，六時入城，由頤和園上車。九時歸寓。赴東安市場，吃西瓜三‧〇〇〇，還去書籍三冊，取來《販書記》一冊，《唱喏考》一冊，《支那社會史》一冊。

一九五一年

八日　日曜

赴和平門五十年代社訪金長佑，金贈我《日本歷史講話》一冊。赴東單小市還書錢《中國近代史》八‧〇〇〇，《滿洲概論》一冊，《歷史轉變的年代》一冊一〇‧〇〇〇，吃西瓜一‧五〇〇，買皮包六‧〇〇〇。在西單商場買《滿洲》一冊一八‧〇〇〇，《印度地理》一冊五‧九〇〇，葡萄小鏡八‧〇〇〇。赴全國文聯，將《故鄉的夢》一詩稿費計六七‧五〇〇，獻捐魯迅號飛機。赴東安市場，過王丙召家小坐。午餐六‧六〇〇，買《西藏始末紀要》三‧〇〇〇，《芒洛塚墓遺文》三‧〇〇〇。至新華書店，買《冷戰》一冊，《新建設》一冊一三‧〇〇〇。至國際書店買恩格斯像一張一‧一〇〇，車錢九‧五〇〇。

收七月份校薪一〇四九‧七二五元，扣六五‧一五〇，實得九八四‧五五〇元，交工會費一〇‧五〇〇元。

九日　月曜

二班八組郭聖銘，自高自大，錯誤不改，胡亂罵人，引起全班批評，自六時起，至夜十時止，仍頑固不改，今日浪費整天時間。

十日　火曜

二班全體討論唯物辯證法除無產階級外是否農人及小資產階級亦能掌握，余主惟無產階級能掌握之，經各組會議選為中心發言人。

晚間特務學生胡泉蘭方覺悟坦白報告。

十一日　水曜

上午開會討論發言論點。下午預備發言提綱。晚間草發言的稿子，十一時寢。

十二日　木曜　陰。

晨，開會誦讀發言提綱，集合本陣營代表，加以討論，由我同杜度中心發言。九時開全班辯論會，發言效果尚好。午洗澡一‧〇〇〇。下午再討論。

買獎券二〇‧〇〇〇，《辭海》一冊三〇‧〇〇〇。晚雨，夜受涼。讀《【駱駝】祥子》。

十三日　金曜

上午頭眩。上下午晚間，均討論唯物辯證法。晚間收夏純轉來東方竑函，云方令完在鎮江風車山崇實女子中學教國文，匆匆十餘年，不通音問，頗思念之。

讀老舍《駱駝祥子》。

十四日　土曜

晨六時討論還是先改變立場，才能掌握辨證唯物論，還是先掌握辨證唯物主義，才能改變立場。

九時赴朝慰問代表報告。把老舍的《駱駝祥子》讀完。

下午三時入城赴民盟支部開會，到吳晗、李何林等，散後訪陳宏進未遇。赴府藏胡同訪魏荒弩未遇。至西單商場購短褲、書籍，十一時返寓，法韞由盧溝橋農場實習，來城送一西瓜，一短衣，談至下一時寢。

十五日　日曜

八時半赴文化俱樂部開會，追悼本盟先烈，今日為聞一多被刺之日（一九四六），散會後，送其骨

灰至八寶山革命烈士公墓安葬，到本盟及各黨派主要代表。至清華潘光旦家，觀其藏品，有一雙實葫蘆，前所未見。其家肴饌甚美，圖書滿室。歸途小雨。

聞一多被刺於一九四六年七月十五日。

十六日　月曜　熱。

上下午批評黃秦騫。他自承做過日本憲兵司令部偽警察局的幫兇（特務），充滿著奴才思想。在學習中，又想隱蔽自己的歷史。

十七日　火曜　熱極，汗出不停。

上下午自學《實踐論》。冰棒、西柿一．○○○。六時請假入城，聽胡喬木報告中國共產黨史。遇金長佑、劉履之、郁風、楊大鈞等人。至西單商場換褲。十一時赴寅，十二時寢。

十八日　水曜　熱，下午小雨。

九時半返革大。上下午自學。下午通知市支部在革大學習盟員明日十二時赴頤和園開會。晚餐後出飯堂時，開水壺被打碎，右足燙傷起泡，同學相助，赴醫院治療，甚痛。

十九日　木曜

陳曉南給六〇·〇〇〇。足痛稍減。革大民盟同學赴頤和園開會。晚雨。

北京市支部在革大學習盟員

入盟年月	姓名	班、組	入盟年月	姓名	班、組
	劉景榮	一、九		侯諤	三、
49.12	李碧銳	一、三	50.8	甘明蜀	一、八
	呂柏滋	一、九		陳述	三、二
	吳瑞英	二、七		王放勳	三、二
47.2	余人鳳	二、一	45.3	尹大貽	三、九
	于俊傑	二、一	56.5	朱公穎	四、八
	胡傳祥	二、二		陳伯倫	四、
50.7	張霞飛	二、七		鄧雪	四、
43.5	常任俠	二、九		張有濟	四、五

47.4	46.6	46.12	43.8		50.8	
朱本源	孫留雲	許之一	劉孟軒	潘白山	金志遠	張德鈞
	三、	二、五	二、四	二、一	二、	二、七
	49.12			49.1	43.4	
呂慧英	孫國雲	張瑛持	田恕原	陳同娟	張祚延	張曉岩
土改	六、一	六、一	六、	五、二	四、五	四、四

一班四，二班十，三班五，四班六，五班一，六班三。

二十日　金曜　天雨。

上午下午討論實踐論。下午診足。七時與王素赴花圃散步。下午雨止涼爽。收民盟函。用癬藥治癬。通夜失眠。

一九五一年

二十一日　土曜　晴。

寄方令完函。

上午作自我批判和平土改思想。下午討論。五時半赴城民民盟支部開會，有張僑瑟、黃大能兩人。寫信到統戰部及張瀾處控告諸多污蔑之詞，因此明日不能選舉。會舉四十人，今均主張仍照協會辦法，僅三人反對。討論至十二時始散。

二十二日　日曜

以昨宵通夜失眠，精神不佳，五時半起，檢閱舊日記，被中統局逮捕係在一九四一年二月一日，為新四軍募慰勞金的緣故。

晨，郝四來賣書，將《歐亞經濟之趨勢》一書，交其售賣。交盟費一○‧○○○。赴小市車錢‧八○○，還《Asia》一冊錢五‧○○○，返舍晝寢。下午三時法援來，給以三○‧○○○，又為代購《聯共黨史》一冊五‧五○○。赴東安市場，還書錢《支那社會史》二○‧○○○，赴車七時返革大。

二十三日　月曜

燙傷破，出黃水，診療。晚間甚痛。眼上藥後，亦模糊，睡眠不能做事。準備寫學習小結。

二十四日　火曜

上午艾思奇解答問題。再診創傷。下午寫批判我的和平土改思想。

二十五日　水曜　天極熱。

寫學習小結。

二十六日　木曜　天雨。

早晨大掃除，拔草。晨至晚討論。下午降雨。約林維中晚餐。

二十七日　金曜　晴　熱。

討論向領導提意見。

二十八日　土曜

上午向領導提意見。下午趙主任報告。明日放假，至八月十八日。

二十九日　日曜　陰，微雨。

上午赴東安市場，《唱喏考》五・〇〇〇。下午赴小市，至民盟支部，夜與關世雄至第一托兒所，訪張所長姊妹，十一時二十分返寓寢。

買《蘇聯通史》一五・四〇〇，《歐人之漢字研究》五・〇〇〇。取來《丹欽柯文藝戲劇生活》一冊，《新月詩刊》一冊。

三十日　月曜　晴。

今晨始聞徐悲鴻腦膜溢血，幾喪生命，經過一禮拜，現已脫險。

上午赴美院送應聘書，晤彥涵、羅工柳、胡一川等。至華僑聯藝會看李其標，返寓。三時赴天橋看木器，再赴順治門木器市看木器，六時半返晚餐。夜觀《春天的故事》，車、票五·五○○。

三十一日　火曜　晴熱。

上午赴人民醫院慰問徐悲鴻病。至魏荒弩家小坐，返寓午餐。途遇王雲階、谷兆芬。下午整理文稿。晚間訪黃芝岡，借來《朝鮮の演劇》（印南高一）一冊。

八月

一日　水曜　終日天雨。

上午整理文稿。讀《丹欽柯文學藝術生活》。下午赴木器店看木櫃。至邢仲明處。

二日　木曜

重寫《傀儡戲與俑之史的研究》。

印度華僑學生李宜泉等來。訪高蘙白、張漢勳。至朱啟鈐宅、張寓。晚間歡迎越南人民代表團，由黃國越團長報告。裘盛戎、李多奎演《打龍袍》，譚富英、梁小鸞演《打魚殺家》，歸寢已二時。

三日　金曜

晨邢仲明來送書，收其《長生殿》一函。上午赴歷史博物館觀北郊清河鎮、東郊高碑店漢墓遺物展及殷墟發掘展覽。

四日　土曜

收校薪九九七‧〇五〇元。

八時赴盛家倫處，共同有愛書嗜好，談至午而不倦，同午餐。

至國際書店買《俄國古代文化史》一冊三五‧二〇〇。至民盟支部，返寓。至東安市場，還書帳《文學藝術生活》二〇‧〇〇〇，《馬來史》三八‧〇〇〇。張漢勳、魏荒弩來均未遇。晚間至芝岡處，送其《搜神記》一冊，巫支歧像一張。至中山公園文化俱樂部，九時半返寓。收稿費五〇‧〇〇〇，《新建設》二冊。芝岡送我《朝鮮演の劇》一冊。

五日　日曜　極熱

上午至東單，擦鞋。遇常書鴻。至阜成門小水車胡同四號，應張漢勳之邀，所製湖南菜甚美。下午

一九五一年

與高鞏白至谷兆芬處。赴興隆大院訪朱蘊山不遇。過大秤鈎胡同七號遇傅天仇，至其家小坐。赴琉璃廠至薛慎微家小坐。至古董肆看書畫古物，古陶齋云有一銅琴，頗欲一觀。至楊大鈎家談古樂器，至九時始返寓進餐。

六日　月曜　極熱，終日未出

撰《我國傀儡戲之發展》四千字。下午高鞏白、谷兆芬來。

七日　火曜　極熱。

晨邵仲穎書籍商送來書箱，留用六個，價錢二六〇・〇〇〇。邢仲明送來《金石索》一部，給價二七・〇〇〇。終日清理書籍，拭去灰塵，裝入箱中。下午赴青年宮看《沙漠苦戰記》，買《托爾斯泰短篇小說集》一冊、《土地與勞工》一冊四・〇〇〇。晚間頭昏欲倒，甚為痛苦，疑中暑。整理書箱時，兩足均受傷流血。

八日　水曜　極熱。

終日未出門，讀屠格涅夫《獵人日記》，亦未寫作。十一時洗澡。讀《毛澤東同志略傳》。

九日　木曜　極熱，達百度。

得家信一。終日寫稿。今日為七夕。夜雨。

十日　金曜　天雨，涼爽。

上午盛家倫來觀我的藏書，云《西域考古圖譜》一書，已售一千四百萬元矣。邀其赴東安市場午餐三五．○○○。

十一日　土曜　夜來小雨，微涼適。

晨，赴盛家倫處，以春冊二託其出售。同至東單小市看書，買《支那社會史》一冊，《東洋研究史》一冊二○．○○○。邢仲明送來《漢宋奇書》四函二一．○○○。劉雲普送來魯琪光扇面一個。匯與法廉一五○．○○○元助其上學，匯費二．五○○。吳祖光贈新鳳霞演《牛郎織女》戲票。晚間赴中和觀劇，晤劉白羽、丁玲、宋之的、馮亦代、劉邦琛等，十二時歸。傀儡戲之發展一稿將寫畢。

十二日　日曜

上午赴方雨樓家觀南田畫扇面十餘帙，一張畫牡丹甚好。至琉璃廠陶古齋觀銅琴一張，銅鈸一雙，皆出土物。遊各肆歸已下一時。

將傀儡戲一稿寫畢，計一萬五千字。將漢畫一文剪貼，又寫《殷周古磬小記》一稿。

晚間赴東安市場，以《Stndo》四本，《Theatre Art》三本，抵其書債八萬元。得Budda gaya大畫片一函。《Asia》一冊三‧〇〇〇，《販馬記》三‧〇〇〇，《日尼微》一冊一‧〇〇〇，車錢八‧〇〇〇。借李東州書店《Tomfs of old Lo-Yang》，懷履光著《洛陽故城古墓考》一冊，又閱《京都帝大考古陳列所圖錄》一冊，索價十餘萬。

十三日　月曜　上午鬱熱，午後風起，小雨，旋止。

早晨將《中國古代樂舞戲劇美術研究論文集》訂成一冊，預備晚間送與黃芝岡。

劉雲普送扇面來閱看，購其魯琪光扇面一個，連鏡框二五‧〇〇〇，魏王僧碑拓片五‧〇〇〇，環球李東州來取書，交與兩冊，一為《敘利亞考古》，定價三〇〇萬，一為英倫考古，定價一〇〇萬，希能售去。陳估白祥送來《大英博物館藏畫圖錄》一冊，索二五萬，《法國考古雜誌》一冊索六萬，暫存閱。

下午撿出一九三二【年】一月二十三日以後至一九三七【年】六月二十二日共日記十一冊，又一九三○年以前所作舊詩舊曲一冊，《杜甫詩論》一冊。

晚間小雨，室內無電，散步至東安市場，閱《Story of Nations》。

十四日　火曜　上午小雨，鬱熱。

訪盛家倫，以音樂雜誌兩冊贈之。家倫近有估人送來《帝京景物略》三部，此書久思得之，頗欲分購一部。

同赴哈德門午餐，同至魯班館看舊像俱，此處素售皆紅木、紫檀、黃花梨木用具，極著名，為明清以來舊藝術，惜今漸衰落矣。逐戶閱看，後以二萬元購一紅木小箱，價廉之至。同至琉璃廠閱舊書，赴清遠齋飲酸梅湯。六時歸寓。晚間訪黃芝岡，以古代樂舞戲劇美術研究稿本交其出版，並談一小時，十時歸寓沐浴。

十五日　水曜

終日大雨，小院水滿。撿閱一九三二年以來的日記，如溫舊夢。

一九五一年

十六日　木曜　晴，氣候溫和。

上下午整理日記、書籍、信札。下午李宜泉、劉創源來談兩小時。晚間遊市場書攤，還去《大英博物館圖錄》一冊，取來《Asia》一冊。

十七日　金曜　晴，溫和。

終日翻閱過去二十年舊日記，計四十二本，合訂為三十八本。前塵如夢，忽焉已老。五洲還來書兩冊，取去畫冊一本。《洛陽故城古墓考》還之。收法援函。王綠野來談。

十八日　土曜

上午赴革大。下午返城，至西四下車，午餐二‧三〇〇。赴北京圖書館看永樂大典展覽。至北海公園。赴民盟支部車錢一‧五〇〇，開全體委員會。晚間赴中山公園開各民主黨派座談會，談美國間諜槍斃事，與李何林談盟內情形，十一時散會。

十九日　日曜

晨法援來，給以二〇・〇〇〇。晤吳祖光、宋之的、陳銘德等。邢仲明來送書，留其元刊影印《琵琶記》二冊價五萬。艾青邀往閒話，同訪盛家倫，共往午餐，餐後小坐，即散。邀盛家倫吃冰一一・五〇〇。赴革大，五時半抵校。

夜大雨。

二十日　月曜　晴，氣候溫和適宜。

寄艾青《民俗藝術考古論集》一冊，郵票二・五〇〇。晨，大掃除。下午討論漫談。薄暮散步。

二十一日　火曜

寄法寬信。

二十二日　水曜

曉南還洋六〇·〇〇〇。寄法韞函。為同組買西瓜。防大腦炎，打滴滴涕。

二十三日　木曜　溫和。

買史鄧尼斯拉夫斯基《演員自我修養》五·〇〇〇，《學習》二·二〇〇。

二十四日　金曜

晨昏微有秋意，換嗶嘰褲。讀《鋼鐵是怎樣煉成的》，至七十七頁。讀《共產黨人發刊詞》終了。讀華崗《中國現代革命運動史》。讀《共產黨的三十年》及《中國革命與中國共產黨》。讀柴霍甫《海鷗》，只餘四頁。

二十五日　土曜　氣候寒，穿毛背心。

讀《海鷗》，晨六時終了。這是一篇資產階級的趣味讀物，今天看起來很討厭，這些神經質的人，在新社會已消滅了。

上午胡繩報告中國革命問題。下午學習時事。赴城。至小市閱舊書。看徐愈肺病。借五洲《京都帝大考古圖錄》一冊，十時返寓。讀《戰爭與和平》。

二十六日　日曜

昨晚賣與五洲書店畫冊一本，得價八〇‧〇〇〇。上午法韞來，給以七〇‧〇〇〇，細詢之，始知其母[16]來京已經兩月，住西郊某處，現做工為生云。

邢四來售書，以笠翁十種還之，留其瑪瑙圖章一五‧〇〇〇。打電話與盛家倫，擬購《帝京景物略》一部，並以《印度古代健舞》一冊，《印度舞蹈藝術》一冊，借與之。

下午，武希轅來照相數張，並同至天安門攝一影。遊小市，返校已七時。填浣溪沙小詞賀吳祖光、新鳳霞結婚。

<hr>

16　指原配夫人李照棠（一作昭容、照蘭、兆蘭），安徽阜陽人，一九二四年常任俠受母之命與其結婚。一九五三年離異。

五洲書店趙夥友取去《英國考古》一冊，擬售四○○‧○○○元。聞書估言，鳥居龍藏將舉家返國矣。

二十七日　月曜　陰雨。

上午檢討黃琴觴。下午買關勒銘鋼筆一支六○‧○○○，預備送法援。買《聯共黨史》一冊，擬送吳祖光。為丘易平轉函寄陳宏進。繼續討論學委學代問題。

天氣漸涼爽，北京已入秋令。

下午繼續討論武希轅。七時約法寬來談。晚間討論。

二十八日　火曜　晴。

寄法援明信片，寄吳祖光、新鳳霞《聯共黨史》一冊，郵票二‧三○○。

晨餐後討論學委學代，進行批評。下午本組學代黃琴觴，被議決調整改選，全體提意見，由我作總結，黃表示接受，改選提名我與王玨兩人，我當選。夜觀京戲《江漢漁歌》。

二十九日　水曜　晴暖。

夜十二時方就寢，上午甚倦。讀莎士比亞的《暴風雨》終了。美帝製造對日和約，印度、緬甸等俱聲明不出席，若無中、印、蘇聯等大國，美帝徒展覽其醜惡而已。閱《南國》二卷一期（一九三〇年三月二〇日出版）《我們自己的批判》。

下午接民盟總部快信，檢討劉王立明同志的錯誤思想。七時至總部，晤鄧初民、千家駒、周新民、章伯鈞、史良等數十人，十一時散，二時方寢。以鋼筆交法輻轉法援。

三十日　木曜　夜雨，晨八時止。

九時返校，車中晤徐宗元，由福建大學返京。

自學，下午討論改選學委，佈置俱樂部。

三十一日　金曜

自學。指傷已百日，指甲尚未全退。上午讀田漢自己的批判終了。下午吃冰棒，腹微痛。

九月

一日　土曜　風涼有秋意。

填登記表交組織部。寄丘易平、方令完、法韞函。買《學習》六、七、九三冊五·一〇〇。七時入城，至民盟市支部開會，十時半散會，至東安市場晚餐。歸寓十二時寢。法韞取用三五·〇〇〇。收學校補助薪一〇五·〇〇〇元。

二日　日曜　有陰雲。

邢仲明送書來，還《琵琶記》（元刊影印，價五萬）三〇·〇〇〇，留其《詞選》二冊。收人民美術出版社交來漢代美術稿。赴盛家倫處取回春冊二本，同往午餐，遇金靜安同往。買《馬恩列斯論文學》一冊，《人民詩歌》一冊八·五〇〇，歸寓午睡。赴中山公園音樂堂聽彭真報告，返校已七時半。夜大課，十二時寢。

三日　月曜　晴朗。

抗日勝利六週年紀念日。

早晨檢討報告，將盟員登記表分發。寄陳志申函。胃痛。上午檢討學代。下午漫談胡繩報告。晚間班裏老陳胡說兩個多鐘頭，臭而且長，不懂馬列主義，可笑之至。

薄暮與楊承基等四人遊圓明園故址，撿回大理石一小片。

四日　火曜　晴。

三時即醒。上午開文娛會，頭昏。讀《中國現代革命史》。精神不爽。

五日　水曜　晴。

讀《希臘神話》普羅密修斯一段。收法廉函（五六・一〇〇）。散步，背痛。晚間預備發言提綱。

一九五一年

六日　木曜　陰寒微雨。

食品漲價。請本組同學五‧〇〇〇。《熔爐》一期一‧〇〇〇，《人民公敵蔣介石》一‧五〇〇。討論第一次大革命時國共兩黨的領導權問題。

七日　金曜　氣候寒。晴，穿毛衣。

討論第一次大革命時期之領導權。薄暮法寬、法韞來，吃飯二一‧四〇〇。收民盟總部函，為劉王立明政治問題。

八日　土曜　氣候寒，晴。

取照片。遇中大徐祖岷，湖北人。在二班一組學習。田家英報告黨史。自上午八時半至下午六時，可謂疲勞轟炸。晚餐後入城。《Asia》一冊五‧〇〇〇，《桃花扇》一冊四‧〇〇〇。至東安市場，《英倫考古》一冊取回。

九日　日曜

收校薪一一一一・五〇〇元，給法韞三〇〇・〇〇〇元。還邢仲明書錢三三一・〇〇〇（《琵琶記》及《詞選》二冊）。候李其標不至，十時返革大。《琵琶記》交邢四做布盒，又其送來《唐六典》一函，《詞選》六冊存閱。

七時往燕大燕東園三二一號訪鳥居龍藏，彼於下周將返日本，其家客人滿室，在外立談，並以《新建設》一冊贈之，他以近著《遼上京城以南伊克山上之遼代佛剎》送我，又送其蘋果、梨子、葡萄四五斤一三・〇〇〇，車錢四・〇〇〇，又水果二・五〇〇。八時返革大。

下午蘇聯專家講帝國主義論。

十日　月曜

上午批評高犖白、張家麟。下午討論田家英黨史報告。晚間繼續討論張家麟、張漢勳。讀《義和團》第一冊《山東行腳記》，大塚令三《支那共產黨史》上冊。

收《新建設》徵稿函，民盟胡愈之報告函。

一九五一年

十一日　火曜

晨，買《中國通史簡編》四五・四〇〇，《學習》一・八〇〇。

八時半開文娛會。下午將《中國通史簡編》退還，因內有缺頁，換來《中國近代史》上編一冊，《列寧選集》二冊，另加錢四・七〇〇。

下午六時赴城，至文化俱樂部開歡送土改會，過西單商場閱書，十一時散會。夜校《大唐六典》至下一時半方寢。

十二日　水曜

校《大唐六典》，廣雅書局本與掃葉山房本各有脫文。

八時返校，十時半方至革大。晚間洗衣，與吳柏修飲酒二・一〇〇。

十三日　木曜　天雨，氣候寒。

寄令完、法韞、法援、法廉、良伍函，匯去一四〇・〇〇〇元，郵費四・九〇〇。

收市支部通知三二通，分發。上午填表。下午寫發言提綱，晚間校正檢討劉王立明座談稿。夜寒被

薄，不能成寢。

十四日　金曜　雨止，仍寒。

頭昏。買《中國共產黨簡史》一‧五〇〇，《美國重新武裝日本問題講話》一‧一〇〇。下午三時黃非報告美制對日和約問題，六時始散。

十五日　土曜　晴。

墊付民盟市支部開會一一五‧〇〇〇。
上下午學習討論資產階級革命是否能發動農民問題。六時赴城，過東安市場，取書攤粵東僑析生山蔭餘民所輯《拳匪紀略前編》上下卷，後編上下卷（光緒癸卯仲春上洋書局石印）。夜十二時寢。

十六日　日曜　晴。

晨李其標來談。邢四送書來，還其《詞選》一〇‧〇〇〇，《琵琶記》布盒價七‧五〇〇，廣雅書局《唐六典》還之，留其潘君亭本《蘇米瑣記》二冊。
赴中山堂開民盟北京市支部三屆選舉大會。下午五時半會畢。買月餅一一‧〇〇〇，赴羅道莊農大

送與法韞，來革大已九時半。

十七日　月曜　晴。

上下午兩次七八九聯組討論，未解決何種問題。晚間讀書，通夜失眠。夜甚熱，大風。法援來。

十八日　火曜　早寒，晴。

晨讀書，小組討論。寫短文一篇《讀中國社會各階級的分析》。夜失眠，中午得好睡。

十九日　水曜　晴，溫和，精神好。

晨讀《列寧史達林論中國》。上下午討論。晚間看《鄉村女教師》十一時半寢。

二十日　木曜　晴。

改為六時起身。昨晚法援來，在清河鎮初中教書，今晚又來要書，迂纏不清，性格頗肖其父，臨行

給以二〇·〇〇〇元。法援云清河鎮中學，月薪六百斤，可以自給矣。上下午聯組討論。下午擔任記錄。

二十一日　金曜

改六時起身。晨，高鞏白不肯勞動，進行批評，惹其亂罵，混蛋之至。上午胡繩報告辛亥革命的估價問題。下午孫承佩報告朝鮮開城會議。晚間檢討高鞏白、陳其勳。收田懷民信轉寄法寬。

二十二日　土曜　晴和。

夜失眠，頭暈休息，未參加討論會。讀范文瀾《中國近代史鴉片戰爭》。五時入城，赴東安市場，買布利亞特《蒙古民族史》一冊，《學習》一卷一四·〇〇〇，《十駕齋養新錄》一〇·〇〇〇元，取來《德國舞蹈》一冊。

二十三日　日曜　陰雲。

候法援未來，給其書四本，存老三處。九時半赴盛家倫處閒話，書估送來《嘯餘語》一部，頗

一九五一年

好。邢四送來綠君亭《洛陽伽藍記》二冊，《蘇玉志林》四冊。赴首都戲院唔法韞與其母，因入小肆吃牛乳，詢家鄉情況。至西單書肆看書，買《巴基斯坦與印度》三‧三〇〇。至珠市口書攤買《顏氏家訓》二冊，《粵行紀事》一冊三‧〇〇〇，還《撫順史話》五‧〇〇〇。赴市支部取回代付錢六〇‧〇〇〇。

二十四日　月曜　大風。

上午魏基院長作學習總結報告。下午軍事學院劉智遠處長報告紅軍長征。

夜觀《棗紅馬》、《東北落子》、《同走一條路》三劇。

二十五日　火曜　大風。

上午頭眩，赴醫院診眼病，並注射藥針Chien's Sod Salieylate 10% 10 cc。蓄儲券兌回四〇‧〇〇〇，又利息二‧九四〇元。

上午討論作思想總結。下午繼續討論，讀整風文獻《史達林論自我批評》。唐學乾坦白曾經加入復興社特務組織，自認過去寫自傳未記入是錯誤；其叔父介紹其加入此種組織，現在臺灣，此關係過去亦未記入，現應坦白云。

下午互助小組討論。晚間大組討論，關於學習總結的準備。

二十六日　水曜　晴和無風。

上午注射水楊酸鈉10cc。上午學習思想總結小組討論。下午繼續討論。腰痛，頭眩，風濕不癒。

晚間繼續討論。

讀《治淮河的方法》，讀《印度與巴基斯坦》。

二十七日　木曜　陰雨。

腰仍痛。匯與法韞三〇·〇〇〇，郵費三·〇〇〇。下午讀劉瀾濤《忠誠老實》。讀馬少波《清除戲曲舞臺上的病態和醜惡形象》（一九五一·九·二七《人民日報》）。

下午天晴，身體爽適。邀吳柏修、楊承基吃茶一·三〇〇。晚間魏真報告。

二十八日　金曜　陰雨。

上午打針柳酸鈉10cc。談交代歷史。第雅可夫著《印度與巴基斯坦》讀畢。

二十九日　土曜　陰寒，有風。

上午班中報告交代歷史。黃琴觿坦白過去在天津曾為漢奸作翻譯與日本人商酌組織皇協軍事。五時入城，至東安市場晚餐四‧七〇〇，買《先秦諸子思想》一冊一‧〇〇〇，車錢九‧六〇〇。將二十年的日記及聘書文件等收一小皮篋中，明日攜往革大，作學習總結參考資料。在市場書攤取來書三冊，以《支那社會史》換《拳匪紀略》。

三十日　日曜　大風。

晨邢四來送書，將綠君亭版《洛陽伽藍記》還之，並送以車錢二‧〇〇〇。晚間入城，過海淀看法寬，未遇。夜十一時寢。

十月

一日 月曜　日麗風和，國慶日。

晨四時即起，喚法韞起身。五時進餐，六時赴中央美術學院，參加大隊遊行，至北新橋，再折回至東單，續於清華大學後，人海騰湧，過天安門，齊呼口號，場面極為盛大。至府右街南口，離隊休息，飲水食蛋糕少許，由宣武門內乘車返宿舍，疲倦之至。六時赴中央美術學院聚餐。晚七時赴天安門看煙火，眼被迷。廣場中人擁擠不堪，歸寓，早寢。

法韞來。

二日　火曜

上午法韞母親來。赴故宮看中國古藝術，及少數民族文物展。赴羊肉宛午餐，至西單買《中國史綱》第二卷一冊九‧〇〇〇，《英國工人運動》一冊一‧八〇〇，《少數民族文物特刊》‧五〇〇‧六

時返校。

三日　水曜

將過去行事，撰成年表，至晚間草寫完畢。歡送軍事學院戰鬥英雄返南京。燈下讀十餘年前日記。

四日　木曜

上午注射柳酸鈉。下午補充年表說明問題。因注射反應，賀慶山、馬恆昌報告未往聽。晚間學代討論。

五日金曜　天陰，氣溫增高。

上午交代歷史。下午聽空軍李海、陸軍小苗報告朝鮮戰況。同組高某隱瞞自己的歷史，毫不坦白。

六日　土曜

收錢雲清函。

上午討論。下午討論。五時入城。至東安市場逛書攤，買《孟加拉民間故事》一冊，許地山譯一

六·〇〇〇，《世界知識》·五〇〇。遇陳宏進，約其小飲八·五〇〇。

七日 日曜

收校薪一一一·五五〇，交工會二三·〇〇〇。付邢四綠君亭刻《蘇米志林》一函三五·〇〇〇。

陳宏進來，借去《喀什米爾》一冊，《印度西北邊省研究書目》一冊，《阿三姆山居民族》一冊，

贈其《蘇聯歷史》一冊。十時赴盛家倫處，晤錢杏村（阿英），觀其收得的一個手卷及馮雲鵷金石拓

片，多是精品。邀家倫吃飯二五·〇〇〇。買《聶魯達詩文集》一冊，《印度遊記》一冊，共二五·五

〇〇。

下午五時赴革大，過海淀晤法寬看租屋兩間。夜聽院長魏真報告至十時。

八日 月曜

左半身痛。晨送張主任調任政法學院工作。黃琴觴報告過去在敵偽統治時工作的受賄貪污的歷史。

九日　火曜

讀《聶魯達詩文集》。

武希轅、俞佩華交代歷史。高鞏白交代歷史，甚為複雜。

十日　水曜

讀《聶達魯詩文集》。夢見聶魯達被人事部送來革大學習，念他的詩，交代他的歷史。

醞釀推舉谷兆芬、黃琴觿兩人檢討歷史。

十一日　木曜　陰雨。

參加三組檢討盧廣綿、劉吉祥兩人歷史。打電話與法寬，詢問房子。寫信寄錢雲清，明日發出。前次覆雲清函，在六月三十日，寄《新建設》一冊，在七月三日，現已三個多月，不意竟未收到，不知何故。

十二日　金曜　陰寒。

雲清函寄出。撰寫年表及附錄。

十三日　土曜　晴。

上午報告，下午填表。四時入城，過海淀交法寬一〇〇·〇〇〇元付房錢。至中山公園開第一次市支部全會，中共統一戰線部邀晚宴。至東安市場借《印度古代文化》一冊，車錢七·一〇〇，《暹族民俗學》一冊，照相一〇·〇〇〇。十二時寢。

十四日　日曜

晨赴盛家倫處，取回《健舞相》一冊，借來《舞樂圖》一冊，與盛家倫、宋之的至天下出版社葛一虹處午餐。下午四時赴海淀，為李兆蘭尋房兩間，並給以五〇·〇〇〇，遇法韞亦來。六時返革大。

覆汪金丁、李平心函。

一九五一年

十五日　月曜

上午漫談思想總結。買《絞索套著脖子時的報告》一冊五‧〇〇〇，贈與袁宏。

十六日　火曜　陰寒。傷風。

上午討論思想總結，將年曆表及附件寫完。

十七日　水曜　陰寒。

上午討論為什麼必需改造思想？下午伍院長報告。晚間討論。

十八日　木曜　昨夜雨，溫度上升。

上午漫談。下午閱讀文件。大雨至晚未息。讀《印度古代文化》。買魯迅紀念郵票六‧四〇〇，《學習》一‧九〇〇。照片取來。終日天雨。

十九日　金曜

上午毛順來作怎樣寫思想總結的報告。買《學習》一冊一·九〇〇，《史達林論自我批評》一冊·四〇〇，《史達林就目前國際形勢對真理報記者的談話》·五〇〇。

二十日　土曜　雨止，下午晴。

上午準備做思想總結。下午四時至民盟支部開會。汪金丁云：人民大學擬聘往教書。至東安市場，買《狂言十番》六·〇〇〇，《西南少數民族的神話》六·五〇〇，《讀書與出版》七冊七·〇〇〇，付照相錢一〇·〇〇〇，借來《貞松老人遺稿》一函。

收陸懋德函，李平心函。

二十一日　日曜

收學校補薪二八·二〇〇，以後改為五〇四分。

陳學英來電話，談近況。

二十二日　月曜

準備寫總結。夜換新被失眠。

訪李平凡閒談，詢matu yama Humio，云為日本進步漫畫家松山文雄，常為《赤旗報》繪畫。

二十三日　火曜　晴日有風。

上午入城取中華匯來稿費，未取來。請人民銀行轉寄革大。十二時返校。下午聽報告。將去年所存單位換為有獎儲券一六張，另有利息零數九・六五〇，又換三張，利息二・二〇五。

二十四日　水曜　風寒。

寄印度秀峰、興福、滿雲函。上午劉尊棋報告美國問題。

二十五日　木曜　晴寒，風息。

寫思想總結。下午大略寫成。寄陸懋德箋。五時半請假入城赴民盟紙支部開聯絡委員會。晚十一時寢。

二十六日　金曜　晴好。

赴人民銀行提取中華書局匯來稿費計五九九‧七○○元，不無小補。

二十七日　土曜

上午討論袁宏思想總結。午陳志申來。下午討論。夜跳舞至十一時。

二十八日　日曜

晨洗澡。寫思想總結。晚間看越劇《父子爭先》、《祝英台與梁山伯》兩劇，十時寢。

二十九日　月曜

寫思想總結，討論龔學孟。

三十日　火曜　天雨。

上午報告，討論袁宏。下午討論楊承基。晚間赴圖書館，寫思想總結完畢。

收法廉二四日函。

來革大學習思想批判　一九五一·一〇·三〇

來革大學習，我是抱著很大熱望的，想在這十個月中，集中力量，把馬列主義學好，結束後再去工作，可以發生更大的力量，（原來我是教過社會發展史的，想把這門學問，理解得更透徹。）因此我的主要目的，就在於學習理論，仍然是學術至上的學習觀點。

但來革大後，才知道改造思想，更為重要。其初自以為思想無問題，抱著厚本的書去讀，不大歡喜看小冊子，有暇的時候，仍然寫我的學術論文，有時聽到人說改造思想，到三個月以後，這個思想才逐漸轉變。學習了毛主席新民主主義論，把毛主席對於社會各階級的分析，加以研究，認為非常透闢。毛主席所指出的小資產階級的毛病，我差不多都有，要想作一個新社會的革命戰士，這些缺點，就必須清除，才能發揮出力量，尤其我要求加入無產階級的隊伍，過組織的生活，這個小資產階級的病根是必須加以改造了。

我從印度初回國的時候，自以為作過民主活動，受過迫害，寫過許多親蘇反美的論文，因此揹上一個進步的包袱，看見過去許多年同工作的人，都擔負了重要的任務，因此自己還有些鬧情

緒，而且在入革大後，才知道與過去的復興社分子、CC分子及其他反革命分子，在一處學習，因為我過去受過這一類人許多迫害，今天要坐在一起，精神上很痛苦，格格而不相入，這大概也是進步包袱使然。經過這一個學習，找出了自己的缺點，把自己的思想，細細加以批判，解開了背上沉重的進步包袱，原來並無值得寶貴的東西，於是就給拋棄了。輕鬆愉快的向光明的前途走去，這是我最大的收穫。

在學習過程中，參加過幾次偉大的革命運動，如抗美援朝，鎮壓反革命等，更加深我對這些運動的認識，過去雖曾參加過土改工作，也要求過去抗美援朝，但感性的認識是很不夠的，聽過許多次報告，使我對於美帝的罪惡，惡霸地主與反革命的罪惡，外國間諜分子的罪惡，就更加清楚，仇恨的情緒也更加增長。特別是志願軍戰鬥英雄的報告，平原游擊戰地道戰的報告，給我極大的感動，這些轟轟烈烈的事蹟，才是可珍貴的，解開我過去所背的進步包袱，再也就不必再背下去了。我能夠提高一步，這些活生生的報告，也有很大推動的力量。

在新民主主義的祖國建設中，我是一個教育工作者，古典藝術理論的研究者。為了使得我的工作做得更好，對人民多有貢獻，我必須學習改造，消滅我的缺點，發揮我的優點。我是來自舊社會的一個知識份子，長期的在舊社會中工作，舊社會的許多壞處，曾經侵入我的思想中，我必須將其檢查拔除，才能在新社會中更加發揮我的力量。我在舊社會中，是一個小資產階級，對革命事業，不能像無產階級那樣堅定，在新社會中我是一個工人，我必須向工人的隊伍看齊，不許落伍，向工人的黨，共產黨學習，並且提高我自己，成為組織中的一員，在集體的生活中，在社會主義的社會裏，在共產主義的社會裏，才能與群眾一起，大踏步的前進。

在我四十餘歲的生活中，除了讀書學習的時候，就幾乎全是做教員的時間，因此教育工作是我主要的事業，我的生活思想，便應該在這方面檢討。

我在私塾中讀的是古典經學與古代歷史，這投下我對考古學術最初的基礎，但對我的思想發生影響的卻是《飲冰室文集》、《新青年》、《新潮》等書，最初讀到梁啟超的新民論，使我沾染上了改良主義的毒素，但《新青年》裏的文章，對於我青年的腦海中，又起了很大的震盪，反帝反封建的思想，便萌生了最初的芽子，一直到中年，這三種思想我都有，一種是學術至上的思想，一種是教育改良的思想，一種是反帝反封建的革命思想。後一種思想受了前兩種思想的牽扯，因此也就成了不徹底的革命思想。

先說從學術至上的思想來說，我把研究學術看作最高的快樂，常把政治放在第二位，把學術放在第一位，有時甚至認為作政治活動，妨害了學術的研究，對於政治縱然不關心，但熱情是不夠的，不能全心全意做政治鬥爭，去推翻腐朽的統治階層，也就是不能全心全意為人民服務，常常是為了個人的興趣而工作，並不是為了大眾的迫切需要而工作，自以為自己的工作是最精緻的，過分評定了自己的工作價值，閉門寫作，這正是小資產階級的個人主義。我有很多事實證明我這一點：

例如我參加過一九二七年第一次大革命，那時只是為了一般浪漫的熱情所驅使，要去推翻腐朽的統治者，繼承我三哥的遺志（我三哥是行刺軍閥倪嗣沖而死的），但是一遭失敗，便不去鬥爭，卻入南京中央大學去研究古典文學去了。在一九二八到一九三一之間，許多人拿血拿生命去爭取被壓迫人民的解放，我卻在蔣政權恐怖的統治下，在資產階級的學者群中，研究古詩古文，唐人小說，宋詞元曲，鑽在圖書館中，過了幾個年頭。

例如在「九一八」事變後，我雖然也曾參加過一些救亡運動，領導過罷課遊行，但在一九三

五～三六兩年，我卻到日本去入了東京帝國大學，專門研究古代音樂舞蹈戲劇的歷史，研究藝術

考古學，雖然在我當時的日記中，也常記著對蔣匪的憎惡，認為當時的賣國政權，必須推翻，但

我卻把政治鬥爭放在一邊，去搞我自己所嗜好的東西。

例如在一九三八年，日本帝國主義者狂暴侵略的時候，我辭去了教職，參加武漢政治部第三

廳工作，但當一九三九轉移到後方重慶時，我又離開了政治部的工作，到中英庚款會去作藝術考

古研究員，到中央大學去講小說戲劇史，把政治鬥爭又放在第二位上去了。

例如在一九四五年日本帝國主義投降後，失業閒居重慶，這時革命的與反動的政治鬥爭最激

烈，我卻希望到日本去接收被日寇掠去的寶貴藝術文物，若果不是遭杭立武的反對，我就能滿足

這個希望。去日本不成，我就去印度國際大學教書，研究印度的古代美術。在國內的解放鬥爭，

發展到最高階段，我卻優遊於印度的博物館中，古美術陳列館中，做民俗、神話色彩風格等等的

研究，陶醉於個人的興趣中，拋開了最重要的政治任務。

我的思想是如此，我所表現的也是如此。假使在一九三六年底日本法西斯的爪牙不把我當作

反日分子，強迫我離開日本，我會在日本更流連一個時期，不急急於返國做抗日工作。假使一九

四二年夏中大的教務長法西斯匪幫童貫賢，不強迫我離開中央大學，我還願意繼續我的講席，多

做一些考古的工作。假使一九四八年底，蔣匪的駐印特務，不勾結印度的特務機關，對我進行迫

害，壓迫我離開印度，我還願意在印度多住一個時期，調查印度的古美術，不急急就返國吸呼自

由的空氣。這些都說明我對革命事業，不是那麼殷切。

我之參加革命是被迫的，很多是由外力推動的，內心的熱力鼓蕩是不夠的，小資產階級的動搖性，使我不能像無產階級一樣堅決，若果說有一些革命的表現，也只是逼上梁山，假若不是反動的統治者對我壓迫，我會安於那個環境，去做自己歡喜的工作，必須到迫不得已時，才起而鬥爭，便是在政治運動中，也還未拋棄我的嗜好，每到一處，必定要搜購書籍，觀賞古物，在我二十年的日記中，滿是這樣的記錄。記得在一九四五夏我離開昆明以前，同聞一多同志晤談，他說：「在這時候，我們不能不離開我們的書房，去做政治鬥爭，但是社會一上軌道，我們立刻就要退回書房裏去的。」這話也正是我想說的，把學術看得比政治還更重要，這正是小資產階級的智識分子對革命軟弱的最大缺點。

舊社會的教育工作者，多半帶有程度不同的改良主義的思想，因為做一個教授，地位相當崇高，生活相當優越，因此安於環境，使毀壞了革命的鬥志，附和統治階級，去宣傳蔣匪的反動思想，欺騙青年，那樣的所謂「教育家」，固不足道，就是有良心的教育工作者，在蔣匪的統治下，又安能達到主觀的願望，會做出甚麼成績，有如陶行知、陳鶴琴，都想為社會做一些工作，但在客觀上，都不免帶有改良主義的傾向。我從一九二四年教小學，一九二九年教中學，一九三九年後教大學，專力從事教育，一直繼續到今天，這二十年間，只有一九三八年的一年，在政治部第三廳工作，教育是我長期的事業，在這長期的過程中，我有沒有一個理想呢？有的，在一九三一年，當我初做中央大學附中的主任教員，那時我還年輕，我的思想是前進的，向上的，我常替學生講的，是魯迅先生所翻譯的愛羅先珂童話集中的《雕的心》，和托爾斯泰的《呆子伊凡三兄弟的故事》，反對戰爭，反對私有資產，以為人必用手勞動，才能吃飯。在《雕的心》裏，我

以雕王自比，要訓練小雕，使這後一代更能向上艱苦勇猛，向著光明飛去：

「上太陽，向太陽，
太陽是光明的世界，
不要向下看，
不要向下飛，
下面是卑鄙的世界。」

這是我同青年常唱的歌，我要青年們都有向著高空，向著光明飛去的雕的心。後來這些青年們，雖然也有不少成為走向光明的無產階級的戰士（如范瑾、徐勵學、胡家範、年煥奎、楊永直等），但也有不少走向卑鄙的道路。當我用全心全意努力工作的時候，不想學生中有一個軍閥的兒子（蔣匪的表侄王學霖，浙江奉化人，開除後入浙江大學），竟在我的床下放了炸藥，陰謀要炸死我，在爆炸以前被發覺，倖免於難。這使我第一次感覺到理想的破滅。其後我又發覺到我所教導的學生中，有幾個（如葛振歐、侯正志、儲文思等）參加了特務組織，參加了藍衣社，這使我第二次感覺到理想的破滅。我發見到一個特務學生張鵬飛，在記錄我的言語行動去報告特務機關時，第三次感覺到理想的破滅。我所教導的學生中，竟有我的敵人，在我的左右，竟有出賣耶穌的猶大，當時我很憤慨，我以為這個工作我再也不能繼續下去了。在一九三八年一月十一日的日記裏，我曾寄給原先我的中央大學讀書的學生胡家範、年煥奎等一封信，可以看出我當時的思想，這信曾說：

「這些年就根本不是教育，只是理活人的方法，教育不是部分的可以獨立改革的，這是隨著

一九五一年

全體的機構而決定的，假使政治機構是這樣，而教育也自然逃不出他的勢力。在一個總機構崩潰之後，教育也自呈現出嶄新的氣象。我詛咒著過去，並企盼著將來，現在我沒有躲閃，我已經先同在校的惡勢力搏鬥了。

我以為帝國主義者的屠殺還不夠，要新生的生長，讓腐爛的加速腐爛去。這樣我上面的壓力倒了，我下面的土地開出花朵了，被活埋的人也不再被埋，可以愉快的耕種了。

社會主義的完成，已經不是遼遠的預言，這我們應該多歡喜。願我們不要躲在研究室裏說話，戰鬥的時候已經到了。」

在那時，日本帝國主義蹂躪許多中國的富庶城市鄉村，屠殺人民，毛主席在北方領導抗戰，真的戰鬥的時候已經到了，於是在一九三八年春，我便離開了教育工作，到了武漢政治部三廳。

那時候我的教育理想破滅了，我受環境的壓迫，不能不離開教育工作，我懂得教育不是部分的可以獨立改革的，這是隨著整個政治機構決定的，假使政治機構是腐爛的，而教育也自然逃不出他的勢力，但是在政治部三廳不過一年，到重慶我仍然又回到教育工作上去，知其不可為而為之，在我的思想上，有一個很大的矛盾，我仍然認定了教育的工作，去同環境周旋。重慶，偽政權的首都，是如此腐爛，四大家族和帝國主義者勾結在一起，危害人民，出賣中國，時時想投降日本，我卻在這樣的政權下工作。當時我的思想情況是如何呢？我曾發表過一首詩，題目是《地獄的說教者》，大意說，釋迦牟尼佛看見地獄裏是惡鬼的世界，社會上種種奸險凶毒殘暴，互相吞噬，佛動了憐憫，想走入地獄，引導惡兒，改惡向善。佛說我不入地獄，誰入地獄，佛在地獄裏大聲說教，要把地獄裏的惡鬼都變成了佛，才是佛出地獄的時候。我便以這樣的說教者自居。

我又發表了一首詩，題目是《春在中國的田野上》，說社會主義的新世界，就將來臨，作為我說教的理想。這兩首詩同時發表在時事新報的學燈上。我當時看得教育的力量是多麼廣大，用教育可以改良那樣的社會，回想起來是錯誤的。

那時在重慶做教育工作的結果如何呢？我向惡鬼說教，惡鬼記錄我的言詞，報告到他們的頭子那裏去，惡鬼抓我，要想吞噬我，關閉我，引誘我，要想同化我，最後他們把我趕出了地獄，不許我再說教，這就是我不能住在重慶，不能住在昆明，每個學校都解聘，最後到印度去的結果。

我在重慶初做教育工作的時候，在五六個學校裏講過課，在幾個報紙上寫文章，在不少聚會裏發言，學校裏解了不出文章，發言也被檢查官扣了去，不准在報上刊載。我這個說教者戰鬥者，向空舉著矛槍，成了唐吉訶德式的人物，成了一個個人英雄主義者，一個改良主義者，一個空想而無實際的可笑的角色。這便是我對過去教育工作的批判。

在武漢政治部的時候，我有機會到陝北，並且有一些青年由我寫了介紹信走向陝北，在重慶的時候，鄧穎超同志並且邀我到陝北，我為甚麼不到陝北去，我為甚麼要在重慶的腐爛社會裏，做教育工作，我是一個堅決的革命者嗎？不是，除了革命外，我已習慣於這樣都市的社會，名譽、地位、金錢、享樂，一個小資產階級的根性損害了我，假使不是革命的洪流推動我，我可能被淹沒在那樣的污水中，滿足於個人的幻想，趣味，享受，做出人民所不需要的，甚至違反人民利益的事情。我渴望光明，而又不能奔赴光明的隊伍，舉起一把照破黑暗的火炬，為人民解放的事業，多盡一些力量，這正是由於小資產階級的動搖性，小資產階級的個人主義，使我如此。

一九五一年

我在社會上二十年的活動，有許多是與共產黨同志們合作的，分不開的，我的朋友有許多都已成了鋼鐵的戰士，為人民立了功，從他們的英勇，更照出我過去的軟弱，對革命不夠堅強，殘留的改良主義的思想，未能清除，所以落在隊伍的後面。經過這八個月的學習，我建立了階級觀點，認識了勞動人民偉大的力量，用馬列主義的觀點去分析我過去的歷史，我認清了過去的錯誤，今後努力鍛煉，克服過去的一切弱點，參加無產階級的戰鬥行列，為反帝反封建而鬥爭，才完成我最大的志願。

為新民主主義的建設而努力，為社會主義的建設而努力，更為共產主義的實現而努力，在馬列主義與毛澤東思想領導下，勇往前進，這是我今天立下的誓言，願同志們幫助我進步！

三十一日　水曜　晴寒。

上午討論楊承基。上下午討論王玨。晚間赴小街散步。自習。

十月份開支總結

書錢一二九‧七〇〇，被物三三三‧七〇〇，水果四〇‧八五〇，車錢八一‧三〇〇，零食八七‧六〇〇，膳費三〇六‧〇〇〇，郵票二九‧三〇〇，照相二三二‧九〇〇，洗浴六‧七〇〇，工費二〇‧〇〇〇，法韞、李【兆】蘭五八〇‧〇〇〇，工費二二三‧〇〇〇，合計一六五二‧〇五〇。

收入薪金一一三九‧七五〇，利息一一‧八五五，稿費五九九‧七〇〇＝一七五一‧三〇五，上月餘存一三四‧六〇〇＝一八八五‧九〇五，現存二三四‧四〇〇。

十一月

一日　木曜　晴，較暖。

上午討論王珏，下午討論張漢勳。讀李四光在全國政協的發言。收法援函。

二日　金曜

上午下午討論。晚間開會，準備分組。

三日　土曜　陰寒。

上午由我報告作檢討。下午班報告。五時入城。法援來，至東安市場晚餐，遇陳宏進。

收校薪一三‧〇〇〇。收香港跑馬地景光街二十四號張佩珩女士函。

四日　日曜　晴。

五時即起，掘洋薑數斤。陳學英來談。

五日　月曜　寒陰，晨微雪。

上午討論陳其勳。下午討論武希轅。

六日　火曜　晴和。

上午討論田乃釗。下午討論黃琴觿。晚間看電影《錦繡河山》。

法寬來送茶，送來家信兩通，云韻峰及法廉又被農會所捕，誣以莫須有罪名，有性命危。

七日 水曜 晴，下午天寒結冰。

上下午檢討，舊復興社分子及ＣＣ分子，聯合向我進攻。下午經過半數加以糾正。晚間看話劇《鋼鐵軍的陣地》。

八日 木曜

上午通過小組學習鑒定。下午遇趙子懋詢汪綏英偷鑽戒的結果，云其自白係盜交陳姓流氓（名光泰），賣去價八萬元，渠僅得二萬元云。

九日 金曜 晴暖。

上午修改思想總結。下午武同志報告六班同學鍾知几、湯景凡自殺的批判。晚間漫談。

十日 土曜

覆張佩珩信。上午討論自殺問題。下午入城開民盟幹部會議。至東安市場晚餐，《德國舞蹈》五

○・○○○。夜十二時寢。

十一日　日曜　陰雨。

晨赴校訪蔡儀。上午訪黃芝岡。收邢四送來賣書錢九○・○○○，交工會盟費二三・二○○。收校薪一一二○・五○○元。《起さょ印度》一○・○○○，《演劇五十年史》六・○○○。至前外看縫紉機。

收鄭樂英函，收陶大鏞催稿函。

十二日　月曜

胃不好。夜寫思想批判提要終了，十二時寢。

十三日　火曜

上午作書寄良伍，匯去一五○・○○○元，郵三・八○○。寄陶大鏞函。撰《中印文化之交流》。

十四日　水曜

打電話與法寬。交王放勳五‧○○○買紙。買《露和辭典》一冊一七‧○○○。撰《中印文化的交流》，成三五○○字。

十五日　木曜

赴海淀法寬處。撰稿六千字。夜寫寄穎上縣政府函。

十六日　金曜　晴和。

抄思想批判提要三千字。寄穎上快信郵五‧二○○。晚間將思想批判提要抄畢。

十七日　木曜　晴和。

抄思想總結從早至晚。夜觀電影《邊疆戰士》。王珏、唐學乾、楊承基均代抄三○○○字。

十八日　日曜　陰寒。

學習鑒定三份，思想總結三份，均完成裝訂成本。

十九日　月曜

下午侯維煜同志報告，將於本月底結業。左手小指甲完全長好。自五月廿一日至今一八〇天。五時入城。市支部、光明報請晚餐，文娛耍罐子等。

二十日　火曜

撰《中印文化的交流》，音樂、舞蹈、雕刻、繪畫。晚間至東安市場，取書攤《法顯傳考證》一冊，《苗區調查報告》一冊，《印度畫報》一五冊。氣溫頗暖。夜西伯利亞寒流吹來，大風。

二十一日　水曜

晨起降雪。撰《中印文化的交流》。午餐三‧五○○。夏同光一二‧五○○（補盟費）。下午文稿一一‧五○○字寫畢。赴《新建設》交陶大鏞。六時返革大，車錢一○‧九○○，因無汽車，坐三輪，寒風迎面吹來，冷氣砭骨，瑟縮無溫。

二十二日　木曜　風息。

買《毛澤東選集》一五‧○○○，買《人民週報》‧九○○。寫信寄鄭樂英、田懷民、陳行素。

二十三日　金曜　晴。

寄樂英、懷民、行素、法轀函發出。寫周達夫、蔡維屏、許太空材料。晚間討論服從組織。讀《史達林與英國作家威爾斯的談話》（一九五一‧一一‧一四《人民日報》）

二十四日　土曜

討論文教政策。下午五時入城，赴民盟支部開會。買《治淮工程》二‧三○○，《方豪文錄》二○‧○○○，《印度古代文化》五‧○○○。夜十一時寢。

二十五日　日曜　大風。

上午赴陳宏進處。印僑學生陳訓謨、劉國榮、徐發淦、李淼宗等。

二十六日　月曜

上午檢討。下午平傑三報告統一戰線問題。

二十七日　火曜　晴。

校對《新建設》送來的《中印文化的交流》清稿，即交送稿人帶回。

讀李維漢《關於進一步加強政府機關內部統一戰線工作的報告》（一九五一・六・一〇《光明》），讀《中國共產黨與中國人民民主統一戰線》（一九五一・六・二五《人民日報》）。晚間討論。

二十八日　水曜　晴暖。

上午自學。中午拔草。下午討論。

收良伍十一月廿一日信兩通。為《新建設》閱洪毅然《從中國山水花鳥畫談到現實主義與自然主義》（蘭州西北師範學院）。

二十九日　木曜　晴暖。

上午吳波報告財經政策。

三十日　金曜

討論吳波報告。上午入城，民盟開會，吳晗報告。

付《支那西域系古陶瓷》二〇・〇〇〇，《華陽國志》一〇・〇〇〇，《文物參考資料》九・〇〇〇，張西曼《西域史族新論》五・〇〇〇，《德國傀儡圖譜》三・〇〇〇，《日本舞蹈藝術》

三‧○○○，《普希金詩冊》一‧四○○，書錢共五一‧四○○。收張佩珩函，轉陳訓謨兩函。

十二月

一日 土曜

買《羅馬尼亞民間藝術》一六・八〇〇，《前夜》六・〇〇〇，《草地》四・〇〇〇，鋼筆一一八・〇〇〇。

二日 日曜

上午赴吳曉鈴家，還其《文史》一冊，至琉璃廠觀書籍，開通書店到有成套雜誌多種，價頗昂。至薛家未遇。下午赴北京飯店開大學盟員大會。由吳晗、曾昭掄、關世雄等報告，六時散會返革大已八時。

三日　月曜　晴暖。

讀《新中華》一四卷二二期。上午討論，下午自學。晚間武振聲報告。

四日　火曜

上午討論，下午讀文件。覆張佩珩函。

五日　水曜

上午全班照相。下午入城，民盟支部開宣教會。支部邀聞太太吃飯，遷西城養蜂胡同甲五號。夜觀電影《蘇聯阿美尼亞》。夜閱《阿美尼亞考古美術史》，十二時寢。

六日　木曜　晴暖。

晨領校薪一一三七・九○○，交工會費一二・○○○。九時返革大。午餐後行畢業典禮，有劉瀾濤、韋愨、曾昭掄等人講話。晚間將艾思奇報告《社會思想意識》八千字抄畢。左半身不適，晚會未參加。

七日　金曜　昨夜大風。

上午吳波報告財經政策至下午二時，午聚餐。下午赴頤和園聽鸝館開民盟革大會員座談會，四時半散會。

收《新建設》稿費（《中印文化的交流》）一篇五四二・○○○元。

九日　土曜　晴暖。

入城訪蔡儀、丁井文，商談學校工作及民盟工作。

買《世界史》一冊，《學習》一冊，《思想總結選輯》一冊一六・四○○，《新建設》二冊八・○○，《人民音樂》一冊五・四○○，《古史研究》二・○○○，《歷代求法翻經錄》四・○○○，《法顯傳考證》三○・○○○，《西藏畫》三○・○○○，《中國畫上的六法論》三・○○○。

九日　日曜　晴，晚間寒。

上午赴解放路書攤，買《蘇聯文藝政策》二・五○○，《酒邊集》二・○○○，借書估《閱微草堂筆記》一函，《歌劇》一，《自己的園地》一，《魯迅譯藝術論》一。晚間開民盟中央美術學院支部會

一九五一年

議，及市支部歡送土改盟員，因未午睡，下午頭痛。交盟費一二·○○○。

十日 月曜 晴暖。

上午十時半返革大。下午學習工作作風。買《論黨》一冊四·三○○，《榮譽是屬於誰的》一冊·六○○。燈下讀《畢榮譽是屬於誰的》，又讀《山西洪洞縣靳書田殺口案經過》（一九五一·一二·九《光明日報》），《魯迅日記一部分的證據》（一二·八）。

十一日 火曜 昨夜晴暖無風，月色甚佳。

下午毛順來同志報告，捕去反革命分子十三人，有汪洋、黃平、許惠明、劉孟軒、賀一帆、張中允、俞元愷、楊少華、丁易中、吳寒歐、劉吉祥、朱亞英等，其中三人送新生公學，十人送法院法辦，全體皆為鼓掌。聞一班有十六人，三班有三人，全院共四十餘人（二班又有谷定鈞）送新生公學者為汪洋、朱亞英、賀一帆三人，許惠明為馬共甚久，不知其情況如何，大概有叛黨行為。

下午收《新建設》二冊，一月以來，將購書寫一目錄，共二百四十六種。

一班逮捕十六個，內有楊洪波，甘明蜀；四班逮捕十個，內有崔茂東；五班逮捕八個，無民盟盟員；六班逮捕七個，無盟員；三班逮捕三個，無盟員。

十二日　晴，有風，昨夜大風。

昨日下午逮捕法辦者三十四人，送新生公學勞動改造者二十人，管制者四人，不分配工作者二十八人（內有余人鳳），全班九八八人，有九○二人分配工作，本周內多可決定。

為沈伸龍、葛梁、錢無咎寫介紹信，寄市支部閔剛侯、陳鼎文函，報告逮捕反革命分子情況，並補交十月、十一月抗美援朝捐款六四‧○○○元，郵票三‧一○○。

晚間侯維煜教育長報告本期畢業處理情況。

十三日　晴，大風，天寒。

開討論會，李文顯卑鄙齷齪，寫匿名信罵張漢勳，始終不坦白，反嫁禍於人，提出討論，決定全體寄信教其坦白。下午、晚間，討論檢舉貪污。

十四日　金曜　晴寒。

下午革大宣佈結業，發給文憑，人事部介紹回原校中央美術學院工作，與陳曉南準備明日離革大返北京。

十五日　土曜　晴，風息。

晨，請毛順來同志提意見。九時返校。

買《自己的園地》一冊，《盧那卡爾斯基藝術論》一冊，《歌劇素描》一冊一‧二○○，《蠱室古俑》一冊七‧○○○，《雨天的書》一冊一○‧○○○，《西南亞細亞文化史》一冊二‧○○○，《中國古籍校讀新論》一冊二‧○○○，《閱微草堂筆記》一函十二冊二五‧○○○。

晚間歡迎繪三赴淮河工地歸來，報告謝洪友、甘彩華、金京英等模範故事。

十六日　日曜　晨，晴朗。

法欽自邯鄲來，云在中國共產黨宣傳部報館內工作，思想立場，均已堅定，顯有很多進步。

十七日　月曜　晴。

十時返中央美術學院，赴圖書館與范志超商談工作。至東安市場午餐，買《哈佛亞洲研究學報》一冊一二‧○○○，取來《述學》二冊，《神話與巫術》一冊。

前》話劇，甚佳。

下午聽報告，批判王臨乙。收張佩珩賀年片。黃琴觴昨日送來扇面等物託售。夜觀《在新事物的面

十八日　火曜

收游桂仙函。

上午赴校辦公，檢查圖書館藏書。

十九日　水曜

上午赴圖書館，檢查書籍。午餐二・〇〇〇，車錢一・五〇〇，郵票五・二〇〇。赴小經廠中央戲劇學校實驗劇場觀各民族歌舞，車三・〇〇〇。下午學習，王式廓反省批判：這兩年來，領導上右傾的，不能反映生活，而且是醜化生活。另一是關門提高，學習西洋，強調技術，不重視群眾的生活，造成嚴重的脫離群眾生活，為個人成名，而不是全心全意為人民。個人在魯藝時就犯過錯誤，經過一九四二整風後，同志們給過很多幫助。如何正確的認識對象，理解對象，做得比較模糊。

二十日　木曜

上午赴黃琴觴處，還其書畫古董，《宋磁》一冊，《故宮書畫冊》五本，由翠墨堂姚估攜去代售。在黃處取來田黃小章一方，又留其任伯年花鳥扇面一帙。過解放路書攤，取來《日本能樂》一冊，《日本戲劇》一冊。下午開會討【論】藝術的普及與提高問題，至五時散會。開民盟支部會討論婚姻法，六時半散會，返宿舍晚餐。

二十一日　金曜

晨，抄寫牛郎織女神話的材料。

上午赴書攤，還去書數冊，買《日本的能樂》一冊三・〇〇〇，《述古堂藏書目》一冊一・〇〇〇，《文藝報》合訂本一冊二五・〇〇〇，以《雨天的書》換《今昔蒲劍》一冊，《東洋音樂史》一冊一〇・〇〇〇，紫色布一丈四尺四五・五〇〇，車一・五〇〇。

下午開學習會，檢討艾中信。

二十二日 土曜 風。

上午葉淺予、彥涵反省。赴市場還去書兩冊，買《近世印度史》一冊一〇・〇〇〇。下午開鬥爭大會，鬥爭一年級學生韓豐棠的反動行為。

葉淺予反省：

曾被批判為小市民，在政治上有投機性，雖然覺得舊的腐爛政治，必須改革，那是因為與自己的利益有衝突。

在舊政協曾歡迎當時的代表，在民主運動上簽了名，覺得自己已經是人民的一邊。在文代大會上，並被選為美協的副主席，回想起來是不應得到的榮譽。

使形象醜化，不是創作問題，是立場態度問題。解放後所作的畫，與解放前沒有甚麼不同，只是中間多了一個毛主席。思想感情在兩年中很少變化，放棄漫畫畫國畫，為了逃避現實，並且原諒自己，這是不對的，甘於為群眾拋棄，是一個重大的轉變的關頭。在長沙大火以後，逃入苗區，畫少數民族，拋棄了抗戰工作，但另一部分人歡迎我，我接受了歡迎者，避開了現實。創造新國畫，也只是為了自己的興趣，寫意與工筆結合，文人畫與院體結合，成為雅俗共賞，論調是一致的，無階級的立場，不知道為這個階級服務，就不能為那個階級服務。到美國去是純為個人利益，美國邀請文化界的中間份子，是有計劃的，想把美國的生活方式，虛假的民主帶到中國來，以破壞統一戰線。

在革命高潮的時候，就挺身而出，在革命低潮的時候，就躲避起來，這與出身的關係是很久密切

的。畫王先生，在小市民中找材料，因此也就小市民化。

彥涵同志反省：

1、個人主義的鞏固名譽思想，還不是踏踏實實的與黨的利益密合的。想搞出垂之永久的作品，不是人民急迫需要的。油畫不及木刻的技術，但很想搞油畫，可以垂之永久，木刻是教育群眾的，但無對油畫渴名之深，想在名譽上鞏固，更提高一步，作為新的資本。在年畫上連環畫上，都是應付，要在一般水準以上，因為這是彥涵畫的，不能毀了自己的名譽。把個人的利益放在黨的利益上，群眾的利益上，把自己劃成一二專門藝術家，而不是一個黨員。創作專業化，而不是一個黨員。

2、在工作上表現出一種寒熱症，急躁性，人物觀點不強，表現為個人主義。自己為所欲，對組織觀點不夠重視。

3、在作品上形式主義看起來不太重，但基本上是形式主義的，崇拜西洋技術。

4、小資產階級的沒落性，如水上的浪花。克服個人主義，以入黨的利益為利益。

二十三日　日曜　寒流從西北來。

上午沐浴、理髮。還五洲書店《東印度》一冊。下午三時，赴北京飯店，開民盟幹部會，閔剛侯報告學習計劃，張志讓報告婚姻法實施情況。

晚間訪黃芝岡，同往陳志同處小坐即歸。向徐太太索《海上述林》，云未找到。晚間陳訓謨、李淼宗來談。

二十四日　月曜　陰寒，晚間小雨。

上午姚佶來送六朝造像。下午赴校開檢討會，胡一川、王式廓、王朝聞作檢討報告，以王朝聞報告最不好。胡一川、王式廓很好。

1、胡一川檢討報告：

美術學院兩年來，資產階級的藝術思想，占了上風，黨應該負責。滿足於學校內的一點一滴的進步，如畫連環畫、年畫，下工廠，參加土改，響應三大運動等等，變為平和遷就，而不是積極性推動，雖亦知道普及工作的指示，但自己卻未去搞普及工作，而去搞油畫，黨的工作做得不好。

2、王式廓同志檢討報告：

兩年來研究工作做得不好，強調個人的創作，在思想上強調創作技術，強調了關門提高，沒有把美術當做戰鬥的武器。毛主席的文藝座談的方針，已經為群眾所承認，但我們未能好好加以發揚，走了彎曲的路，使工作受到損失，回想起來便是很沉痛的，脫離群眾脫離生活，脫離政治，脫離鬥爭，拼命的西洋技術學校提高，與資產階級的藝術何異，與毛主席的文藝方針，有很大的距離，自己的認識有了很大的矛盾。

3、王朝聞檢討報告：

在毛主席文藝整風以後，自己思想仍然糊塗，保留了資產階級的作風思想，自己在工作上又不負責任，違背了從群眾需要的基本精神，希望培養成專門家，高度表現技巧，高度表現方法，片面的來理解專門化，技巧與書本知識的片面強調，與資產階級無異。

夜觀電影《俄羅斯航空之父》，極佳。

二十五日　火曜　晴寒。

上午寄法寬函及書五冊，為常振釗匯錢十七萬一千五百，將《王國維遺書》一冊，寄還南京大學，此書係抗日戰爭前所借，存我處已十餘年矣，今日寄還，心為釋然，並寄徐仲年一函，附孫望一箋。至楊山書攤，買《托爾斯泰藝術論》一冊，買舊美術雜誌四冊，日本木刻《唐土名勝圖繪》一冊一五‧〇〇〇。

二十六日　水曜　夜雪。

收張佩珩函。

上午裝火爐八‧〇〇〇，午餐二‧〇〇〇。下午赴校開學習會，以《羅馬尼亞民間藝術》一冊交圖書館。

收一月份二成薪金二三六‧〇〇〇元，買儲蓄券五〇‧〇〇〇，買《印度解放運動史》九‧二〇〇。

二十七日　木曜　晴寒。

上午赴圖書館檢查書籍。下午開學習會，民盟區分部會，晚間開各民主黨派聯席會，九時四十分回寓。買《突厥文回紇英武威遠毗加可汗碑譯釋》一冊（王靜如）六・〇〇〇。

二十八日　金曜　寒。

上午赴校圖書館工作。買《羅馬尼亞人民共和國藝術》一六・〇〇〇，《大眾電影》二冊四・〇〇〇，交陳曉南五〇・〇〇〇添菜。曉南共欠我十萬五千元。

二十九日　土曜　晴，甚寒，滴水結冰。

上午赴校，訂立小組愛國公約，及個人愛國公約。下午張仃、董希文、馮法禩三人報告。中午赴東安市場午餐，遇張鐵弦，由東德、波蘭新回，帶歸好書不少。

收游桂仙、林滿雲函。

訂自己的愛國公約：

1、用馬列主義的觀點研究祖國的藝術遺產，兩個月寫一篇文章。

2、努力搞好圖書館工作，加強圖書館的思想領導，配合教學上的需要。

3、保證愛護國家財產，不損毀公物。

三十日　日曜　晴寒，燒爐。

上午未出門，讀報載劉青山、張子善兩人大貪污案，皆是二十年的共產黨員。下午看抗美援朝電影，甚佳，此皆冒極大危險攝成，攝影員犧牲一人。燈下讀《突厥文回紇英武威遠毗加可汗碑譯釋》完畢。

收法韞函。

三十一日　月曜　晴暖。

晨，清理報紙，楊承基來談。

下午赴校寄與法韞七〇・〇〇〇元，郵費四・一〇〇。至隆福寺新市場一遊，返寓。夜至學院參加晚會，後至中山公園文化俱樂部參加晚會，有車技、玩槓子、單弦、相聲等，復回中央美術學院舞蹈，與諸女輪番狂舞，至一時四十分，始與彥涵離會，歸寓就寢，已二時矣。四十九年，在跳舞中終了，明日又五十矣。

本月份買書籍、鋼筆共四五〇・四〇〇元，內金筆一一八・〇〇〇。

第三章

一月

一日　火曜　晴和。

昨夜赴兩個新年夜聯會，一為中山公園北京市協商委員會文化俱樂部，有曹寶祿單弦，曹鵬飛單槓，馬世臣車技，孫玉奎、譚伯儒相聲等節目，看完節目後，復返中央美術學院參加舞會，至夜一時四十分，始與彥涵離會。教員中唯我二人歸最遲。四十九年，在跳舞中終了，明年五十矣。在年夜交換禮物，余以《蘇聯文藝政策》，換得《青年修養漫談》一冊，希望我復返為青年，跳舞不倦。今晨九時始起。

二日　水曜　晴，風，下午止。

十時赴校圖書館檢查藏書，將貴價書《西域考古圖譜》、《通溝》、《洛陽金村古墓聚英》、《戰國式銅器之研究》等，在塵垢中取出，放置裏間玻璃櫃中。

一九五二年

在此次文藝界整風運動中，青年藝術劇院金山被停職處分。金山本姓趙，其兄趙某，為國民黨大特務，金山自己亦是上海幫會中人，行為甚惡劣，惟演劇頗好。抗日戰爭前，與王瑩同居，戰時在重慶，王瑩為國民黨張道藩勾去，送往美國。金山演曹禺劇本《家》，與張瑞芳配戲，勾引張與其夫離婚，遂與張結合。後受國民黨委任，赴東北長春，接收電影場，以貪污著稱。東北解放後，金山又為和談代表之代表，遂留北京做戲劇工作。去年孫維世歸自蘇聯，導演《保爾柯察金》一劇，金山任主演，又與孫勾結，而與張瑞芳離。五一年金山赴朝鮮慰勞支援軍，見朝鮮外交部金抖奉之女祕書甚美，竟向之求婚，朝鮮外交部來電詢問，金遂無可逃罪，即又不即自白，因被停職云。

又此次整風運動中，馬思聰提琴，亦被批判。歐陽予倩、張庚均已自行批判。艾青編《人民文學》，近日頗受批評。光未然所作的戲劇工作，也有很多毛病。本校則徐悲鴻、吳作人、王臨乙等，均受批評。

三日　木曜　晴，寒。

上午九時赴校開反貪污、反浪費、反官僚主義委員會。下午開動員大會，由江豐作動員報告：此次反貪污係毛主席親自主持聽取各方面的彙報。凡首長不能發動群眾者撤職，反貪污浪費若不徹底，便無力建設，不能支援抗美援朝，故必須重視。劉青山、張子善不僅開除黨籍，而且要槍斃。部級黨員亦開除二人。王朝聞、桑介吾、彥涵、陳天等人作報告，胥渡、曹福山、費聲福等作貪污檢討，我亦作簡短的發言，擁護毛主席所號召的這一行動：

我堅決擁護毛主席所領導的反貪污、反浪費、反官僚主義，這一個運動，因為這種現象，是對新中國的建設有很大的危害的，若果現在不徹底去做好這個運動，就可以腐蝕這個新社會，就對不起許多勞動模範辛苦的工作，就對不起許多抗美援朝的戰士犧牲鬥爭，做好這個運動，就等於替國家建設了許多工廠，所以這個運動的意義非常重大。

現在學校把圖書館的工作交給了我，我決心搞好這個工作，若果這一部門有貪污、浪費、官僚主義的作風，決不容許存在。希我本校的同志們，幫助來檢舉、清查，共同來把這個工作做好，堅決的同貪污、浪費、官僚主義作鬥爭。

散會後開民盟區分部會。七時晚餐，夜與馮法禩討論整風問題，及岳飛是否歷史的英雄人物問題。

寄贈張鐵弦《新建設》一冊，內有我的《認識古典主義發揚愛國主義》一論文。

四日 金曜 晴，寒。

上午九時赴圖書館開工作會，預備作一次大檢查，將壞書清出，並重新編目、整理，定期清潔掃除。一、書籍普遍的檢查；二、將不用的書清出，有毒素的書不出借；三、進行定期大掃除；四、將雜誌報紙合訂；五、珍貴的書以放置玻璃格（櫃）內為原則；六、貴價畫片裝玻璃；七、基礎要好；八、制度要訂。

中午赴市場進餐，遇一魯荷芬同志，暢談甚久，至一時始返校。宏文閣送來明刊《吳騷合編》一部，康熙刊《武經體注》兩冊，留閱。《金陵圖詠》等退還。

下午開反貪污反浪費反官僚主義小組會議，六時彙報，各小組發現不少貪污材料。

圖書館現存書及遺失書：存一一‧○○○冊，失二三四冊。舊中文書五六八六冊另一五八頁、七三九頁。漏報三三四冊，另三三頁加三冊。遺失一九六冊，另一七頁。新文化書四○五七冊。另六九頁四部。漏報二○冊，遺失三八冊又五冊，二張。日文書一九四九冊，缺二冊。畫片七四一張，一七五張。

五日　土曜　晴，寒，滴水成冰。

上午赴校圖書館，閱春明書店送來《支那古版畫圖錄》一冊，索價三十萬元，《支那文化史跡圖譜》十二集，中缺五十餘頁，索價五百餘萬元。前一書有清華大學圖書館印章，已交檢查組詢問。

下午赴北京劇院開文化部各單位幹部三反動員大會，部長沈雁冰自我檢討官僚主義：貪污一五○人，七五○○萬，自認官僚主義最多。毛主席說：事先未能發覺，事後未能補救，是嚴重的官僚主義。浪費的數更大，多到三十倍，浪費中有一部分相當大，影片攝影方面，有錯誤須改的鏡頭。《內蒙古的勝利》，須修改三分之二，《人民戰士》一片已修改數次。《光榮的祖國》也是如此。劇本送審既未看，試片又看不出毛病，因此造成浪費，責任應負。中央戲劇有數劇已經排成，不能上演，服裝道具、人工，耽誤的時候，均不可計算。辦公廳主任沙可夫自我檢討官僚主義，及公私不分情形。北京影片廠音樂隊長趙雙自我反省貪污情況，五時散會。

赴東華門故物店，定購小書架一個，請其明晨送來，付車錢二‧○○○。在市場晚餐後，赴北京圖書館聽張全新報告蘇聯圖書館發展情況，十時四十分返寓。

在書攤取來姜紹書《無聲詩史》三冊。收一月份校薪八成（餘薪一一八二・三八四）除扣各項，得九一〇・二〇〇元。

在會場晤黃芝岡。電話約韓純明晨來。

六日 日曜 大風寒。

上午送書架人來，給以六〇・〇〇〇元，整理堆積書籍。袁宏來，韓純來。韓純借去《Aanma Karariua》一冊，英文本。陳曉南還錢一〇五・〇〇〇。

七日 月曜 大風寒。

上午赴校，開會討論圖書館清查工作。午赴民盟市支部交清抗美援朝捐款三個月，計九六・〇〇〇元。匯穎上一五〇・〇〇〇元，匯費一・〇〇〇。下午進行圖書清查工作，至六時方止。在書庫中工作，吸呼不適。

交工會費一一・六〇〇，外加稿費百分之一五・〇〇〇元。抗美援朝捐款，至十二月份截止，前後計繳人民幣四九四・〇〇〇元，又藍寶金筆一支，旅行小鐘一個（一〇八三・二〇〇）。

一九五二年

八日　火曜　風止。

上午九時半赴校圖書館，清點圖書，至下午五時半，將日文部分及舊藏新文學部分清畢，西文尚未清畢。午赴東安市場午餐三‧三〇〇，車錢一‧五〇〇，送工友郭長銘三〇‧〇〇〇元，因其患病欠債，無力歸還，館中各人，均量力贈之。

宏又堂送來鳥居龍藏著《蒙古旅行》一冊，明治四十四年六月博文館版，又在市場取來《景教僧の旅行志》一冊，佐伯好朗譯補。購《無聲詩史》三冊，《裝潢志錢譜、相階副墨、南村輟政》合一冊六‧〇〇〇。

九日　水曜　寒，有雲。

上午赴校圖書館，今日未清查書籍。下午開會聽薄一波同志關於三反的報告。五時步行返寓。

今晨翠墨堂姚估來送造像拓片留其四張，付價一〇‧〇〇〇。

收市人民代表會議函，民盟支部函，法廉函。

十日　木曜　大風。

晨夢中夢見喬大壯先生，談良久，云在外語學校教書，醒則始知其已於抗戰期中投水死矣。日前遇

外語學校魯荷芬同志，頗思能再見之，故涉想於外語學校。

上午赴學校圖書館查書，並計劃重新編目登記。下午開全院鬥爭大會，鬥爭事務處工頭張漢臣，封

建把頭，剝削工人，貪污公款，兼而有之，又不肯坦白，所以鬥爭。散會後，與包于國、洪波、張大音

等赴五洲書店瞭解楊茂林購書情況，因所購《敦煌畫の研究》一部，書店價目，有疑問也。夜七時赴中

山公園開各民主黨派聯席會議，討論三反及市人民代表選舉，十時散會返寓。

夜靜無風，明月皎然如晝，亦不甚寒，明日為余生日，距生於光緒二九年癸卯臘月十五日，至今夜

恰足四十八歲。今夜為夏曆辛卯年十二月十四日，明日十五日，便是四十九歲開始。照吾鄉舊習，則明

日便是五十歲開始，反省四十九年之非，應提高認識，更加進步。

十一日　金曜　晴和無風。

今日為余生日。辛卯年十二月十五日。

上午赴校整理書籍，十二時開積極分子宣傳小組會議。下午整理書籍，開工會小組會議，座談開除

張翰臣工會會籍事。晚間赴圖書館與楊茂林、郭長銘談改變登記編號方法，擬採蘇聯辦法，按書的大

一九五二年

小，分別放置。九時半離校，繞東安市場漫步回。

十二日　土曜　晴。

上午赴校整理圖書，午餐赴東安市場，遇張全新同遊書攤，取來《遼代墳墓石刻畫像》一冊。下午二時，開本校選舉市代表協商會議。六時赴文化部禮堂，赴蘇聯參觀作家馮雪峰、柳青、魏巍、康濯四人報告，十時散。

一、馮雪峰報告蘇聯印象。

二、柳青報告莫斯科、斯大林格勒、烏茲別克農場等情況。

三、魏巍報告訪問蘇聯《恐懼與無畏》的作者別克：第一要研究人與生活，多記錄資料。他曾訪問潘菲洛夫大師與巴吾而張營長，第一次從老鷹的巢回去做了愚笨的小鳥。第二次去仍未成功。第三次去殺羊請他，以為他的小說寫成，他仍未寫成。第四次又去，師長禁止他下部隊，但巴吾而張對他態度變好，去六次而成功，但小說稿失去，再去始成功。

作家第一要能發見他所要寫的人物；第二要發見這人的特點。因為這特點就是美的。找到人物寫能寫出好東西，帶有典型性的。

綏拉菲莫維支告訴他，生活在我們周圍的人，是蘇維埃社會主義共和國培養出來，許多英雄人物，只要把他寫出來就是好的。

康濯報告：蘇聯文學作家的任務。首先，每把他的任務看作是政治任務，伊薩可夫說，他的作品一

定是政治的，社會主義的現實主義的。日丹諾夫蘇聯生活與鬥爭，是理想的與現實相結合。忠實描寫今天，怎樣發展而來，並如何走向明天。社會的現實主義與革命的浪漫主義相結合。

小說《全心全意》作者馬來采。蘇維埃人民的生活，是蘇聯作家的教師。有專寫巴庫油田工人的，有專寫的佛里斯種茶工人的。

十三日　日曜　晴。

上午九時赴民盟市支部召開各學校基層組織負責人座談會，吳晗作報告後，分組討論，我在第一小組，有潘光旦、林傳鼎、周家熾、汪金丁、顧牧丁、鄭林莊、丁儆等人，每人對於三反運動的認識和自我檢討，都很深入。

十四日　月曜　晴，大風。

上午赴校開會，三反小組長及檢察小組長會，散後開選舉協商會，與洪波商討下午圖書館檢討會辦法。赴市協商會文化俱樂部開歡迎朝鮮人民代表團及支援軍歸國代表團辦法，到北京市各單位。四時返校參加圖書館檢討楊茂林小組【會】。

晨翠墨堂送來黃小松手拓武梁祠堂畫像長卷，索價三五〇萬元，後有黃易跋，沈濤跋、何紹基跋，此卷拓本較近來所見武梁祠諸拓遠勝。取來《書經中的神話》一冊。

收《新建設》一函。中午與文金揚看房子。

十五日　火曜　晴。

上午赴校圖書館，寫寄韓振華函。張鐵弦來談。十二時同赴東安市場，邀其午餐。下午二時開圖書館小組會，檢討范志超，范大發脾氣，一貫官僚作風。五時四十分返寓。燈下抄書目計十二種，多關於中國問題的西書，擬寄張鐵弦。

十六日　水曜　晴。

晨，翠墨堂姚佶送來三體石經，漢石經共四軸，送子觀音一軸，鍾馗嫁妹一長卷，留其唐風圖卷，係日本影印，價二〇・〇〇〇。九時半赴校圖書館。付《景教僧旅行志》價一〇・〇〇〇，陳師曾《中國繪畫史》四・〇〇〇，又取來《文祿堂訪書記》五冊，《東西美術史》一冊。下午將《東西美術史》閱一過。

寄印度大使潘尼迦一函，《新建設》（中印文化的交流）一冊，民盟、鐵弦、新建設各一函，郵三・三〇〇。武梁祠畫像，姚佶取去。

十七日　木曜　晴，上午大風。

九時赴圖書館，轉道至居易里三十五號汪太太家問房子，云只能暫借三個月。上午宏文堂送來明崇禎刊本《新鐫出相樂府吳騷合編》四卷，分裝兩函，插圖二十二幅，頗精美，惟取舊藏殘本及商務影印本相較，則此係後印，不及初印清晰矣，其中卷三鴛鴦帶館鶼鶼翼一圖，卷四偸綃同心結一圖，等閒長就連枝樹一圖，俱係春畫，前從吳梅師學曲時，曾言所藏此書三圖，均已割棄，今商務影印本，此圖亦模糊，宏文堂送來書，圖俱存，殊可愛，惟索價二百萬元，非力所能得耳。下午開檢討范志超小組會，五時開民盟區分部會，六時返寓。

昨日寫一函覆韓振華，答其對於《中印文化的交流》所提的意見。寄印度大使潘尼迦函，讀其所發表的《中印關係的久遠》一稿，頗足補吾說之缺。

收良伍函，云法廉又被鄰村誣告，送縣收監，於一月七日至縣。

十八日　金曜　晴。

晨，姚估師渭送來漢魏石經數張。赴校整理圖書館書籍，十一時赴東車站，迎接朝鮮人民代表團、志願軍歸國代表團，至下午二時後始散會返校，繼續整理各民主國家贈送書籍。五時赴隆福寺市場，在楊山書攤取來《美術年鑒》一冊，遇楊大鈞，云將被派赴印度演奏琵琶。在古董攤，買一西番小銅人

五‧○○○。在車站晤郭沫若、邵力子、陸志韋等。收良伍信及韻峰函。

十九日　土曜　晴。

昨夜就寢前，閱孫望寄來所著《鶯鶯傳事蹟考》。晨八時前起，九時赴校，檢閱波蘭、德國所贈美術畫冊。下午赴市節約檢查委員會開會，五時赴市支部彙報，七時返寓晚餐。

二十日　日曜　下午大風。

上午赴海甸。下午返城，過西郊公園，入內看動物，有虎、豹、狼、狸、鶚魚、鷹、鷲、鹿、麂、黑熊、野貓等物，朱總司令送一林狼，即猞猁，西名Lynx，即山貓，在印度加爾各答各動物園，曾見此物，較此所蓄為小，耳尖卷折則同，性凶野，見人輒怒鳴，此則似頗馴矣。余來京三年，遊此為第一次，適遇郭沫若先生，攜其幼子幼女來遊，子漢英且十餘齡，女亦五歲。憶在武漢政治部時，郭方與于立群同居，今忽忽十餘年矣。與郭品茗且談，至暮始返，同至其寓，郭住西四南大街大院胡同五號，已兩年未來矣。與郭談甚暢，論孔墨，郭仍主孔子代表封建，在當時為進步，墨則代表個人私有財產，極端自私自利，謂時人如顧頡剛、翦伯贊等，皆僅見其皮毛，未究本質。謂當同即大同，甚可笑，兼愛非攻，亦純是個人主義，不能照字面解說，若以墨子為馬克思主義，則殊背歷史發展。與郭又論鐵的起原

問題，與漢代是否奴隸制度社會問題，皆無結論。郭云三希故宮博物院已購歸二希，費港幣二十萬元，

由馬衡自往取回，改日當一往觀。郭詢及中央美術學院整風情況，是否仍畫山水花

鳥，已無習者，惟人物尚有人畫，但亦只畫小人書連環畫。關於過去，一概歸之封建藝術，對於民族傳

統技法，未免鄙棄過甚。郭問何以無人畫花鳥，余告以現以人為社會活動主體，故只畫人不畫花鳥。郭

云如此則動物園中，只將人關閉其中足矣。余又告以油畫亦受批判，同人中謂油畫藝術，未經群眾批

准，亦是資產階級之物。郭謂表現大幅，終非油畫不可，如主題正確，則群眾應亦喜愛也。郭又詢問傅

抱石、倪貽德兩人近況，傅仍在南京大學，倪在杭州分院，兩人皆武漢政治部時同事也。六時離其宅邸

時，郭囑代查漢墓地券關於奴隸資料，余應之。

步行至西單商場買來《國朝畫徵錄》五‧○○○，《滿蒙の文化》八‧○○○，返寓已八時。晚間

法援來。大風揚塵，迷眼。

收常振釗函。

二十一日　月曜　晴和。

晨，姚佶送來漢南陽舞蹈畫像一，北魏神龜二年造像一，魏三體石經六張，宋人鐫蘭亭硯並蘇齋

縮臨定武本拓本，前送來唐風圖中有剪去兩段，退予之。上午赴校，開三反小組長會議，下午赴琉璃

【廠】追尋貪污線索，據劉金濤坦白，美術供應社有三人，一借其四十萬元，一借其二十餘萬元，一借

其十餘萬元。曹福隆做布盒，曾索其回扣。在劉雲浦處取來瓜蔓天牛小幅，價六千。在韞玉齋購一小雞

一九五二年

血章，價三〇‧〇〇〇。至順治門邢四處，訂其《西廂記》一部，返宿舍。寢中讀《仲夏夜之夢》至十二時寢。

二十二日　火曜　大風。

寄王冶秋函。

上午赴校圖書館，彙報所得劉金濤行賄資料。下午檢查館中各畫，均是偽物，未見佳者。午赴市場進餐，付《書經中的神話》八‧〇〇〇。五時赴東四市場，又遇楊大鈞。在文殿閣取來《衡齋金石識小錄》一函。七時回晚餐。

葉淺予云：河南禹縣宋墓壁畫，係元符二年趙大翁墓。

二十三日　水曜

中夜失眠，因夜溺不慎，沾濕寢衣，晨起滌之。九時半赴校，眼不適，檢閱書籍。中午赴市場，買沃古林二‧五〇〇一瓶，滴之良佳。買玻璃瓶一，三‧〇〇〇。下午檢閱書籍，五時開民盟小組會。

收校薪一九五二年二月份一一四七‧七五〇元。

上午李其標、徐發淦來校談話。

二十四日　木曜　晴，甚寒，大風。

晨，書店取去《吳騷合編》。上午赴校，開小組長會議。下午赴中山公園音樂堂，參加鬥爭貪污分子報告大會，自行坦白者有常學思等三人，常在故宮博物院任職，在建築工程內，貪污三四千萬，因坦白較徹底，已准其帶罪任職，立功自贖。當場逮捕者二人，一為楊培，一九三七年入中國共產黨，現任中央戲劇學院音樂隊長、黨支書、工會主席，貪污不坦白，開除黨籍，送法院。一為王國權，北京影片場職員，貪污不坦白，當場手銬逮捕。又宣佈楊斐亭貪污，開除黨籍。楊在江西入黨，參加長征，竟然腐化。最後范長江報告，新華社捕一朱漢。六時散會，體寒無溫，六時一刻看《列寧在一九一八》片，返晚餐。

二十五日　金曜　甚寒，滴水成冰，晚間生火。

上午赴校。下午朝鮮代表及支援軍代表報告。

下午在西四鼎古齋書店見有下列各曲子書：《芳茹園樂府》，清都散客趙南星著。《碧天霞傳奇》，平水徐昆山氏填詞，蒲阪常庚辛位西氏評點。《玉堂樂府念八翻傳奇》上下卷，陽羨紅友萬樹撰。《新編元寶媒傳奇》，可笑人填詞。《魚籃記》一名《雙錯塋》，洞庭綠傳奇，陽湖陸繼輅祁生填詞。《後四聲猿》，老治撰。夜吳曉鈴來電話，詢問黃文弼關於西北考察團古物事，告以甲渠官一簡，

黃曾送給王世傑，其他均不知。因告吳各曲子書，吳云，《芳茹園樂府》、《碧天霞傳奇》均善本，《魚籃記》彼亦無，想亦善本也。又告吳宏文閣售有《吳騷合編》一部，分裝兩函八冊，圖二十二幅俱全，彼可以往看。吳曉鈴言，黃文弼已交出古物百餘件，伏羲女媧人首蛇身像亦在其中，暇當一往觀之。薄暮至來薰閣，見有《甘肅彩陶》一冊，金石書數冊，《流沙隆簡》及《河南安陽遺寶》等。

二十六日　土曜　晴，寒。一冬無雪，行將入春。

上午赴校，在圖書館查閱書籍。郭沫若託為檢查漢晉人買地券，有無關於奴隸資料，查《藝術叢編》中所印地券地莂，均未言及此種資料。下午開鬥爭大會，鬥爭校內事務組馬九榮、鄭實中、方培新、胥渡四人，情緒甚熱烈，工人發言頗多。散後赴西四南大街鼎古齋書店，曲子盡為吳曉鈴取走，即我所留名者，彼亦貪得而去，下次再有好書，不可告之矣。

晚間舊歲除夕，因歸遲殘羹冷炙，聊以果腹矣。買《日本繪畫近世史》一冊一〇‧〇〇〇，《青銅器研究要纂》一冊五‧〇〇〇。夜赴學校參加晚會，有歌舞劇，拉洋片、傀儡戲諸節目。至東安市場同文書店，還其羅振玉《貞松遺稿》九冊三〇‧〇〇〇。

後聞吳曉鈴言，曲子彼未盡取，來薰閣陳濟川曾取去數種。

二十七日　日曜　舊曆正月元旦　晴和。

上午赴徐悲鴻家拜年，遇吳作人、黃養輝亦在。吳新自印緬歸國，述及國際大學情景，不禁懷念舊遊。上午整理所愛書籍，放入新購玻璃櫃中。下午赴廠甸，遊人擁擠不堪，買得《大唐三藏取經詩話》一小冊二〇・〇〇〇元，為今年所得最小最貴之書，又明刊《文心雕龍》二冊四・〇〇〇，此為徽州刊於萬曆天啟間，甚少見，可謂甚廉。一九四四年在昆明，曾於書攤見此書，瞬即為人取去，今竟偶然得之。又《野香亭集》一冊一・五〇〇，康熙己卯刊本，合肥李字青撰。蘇軾書《前赤壁賦》一冊四・〇〇〇，《莫高窟石室祕錄》二・〇〇〇，《貞松老人遺稿甲編》一五・〇〇〇六冊。至通古齋觀其小畫，三幅均佳，一花鳥無款，價二十五萬元。五時返寓，車錢來回五・〇〇〇。夜閱書至十二時。

二十八日　月曜　陰，寒。

上午赴方雨樓家，與談近頃藝術風尚轉變，文人畫必被淘汰，應以唐宋為法。下午與陳曉南至吳作人處，作人新自印度歸，述其遊蹤，暢談至暮。燈下閱《西洋英國畫》及《日本美人畫大成》。

二十九日　火曜　晴，寒，燒爐。

晨赴老舍家賀春節，並贈其日譯《趙子曰》一冊，在其家遇臧克家略談近況。返寓午餐，午後未出門，閱美術書及考古書。晚間，法援來，前借我《中國通史簡編》一冊，詢之始知已被其遺棄，青年人借人書籍，毫無責任心，頗令人氣憤，下次再不借書。此書一九四六年託畢德購自香港，在印教書時，日在手邊，以朱筆作記行間，由印帶回，尚時翻檢，法援逕自取去，又逕自失去，不問亦不告知，由此可見其性格矣。

三十日　水曜　晴和，燒爐。

上午赴豆腐巷江豐處賀節，與李樺、陳曉南、馮法禩同去。下午赴廠甸，觀舊書舊畫，在篤古齋見一任伯年扇面索價五萬元，又見明人扇面十開，價五百萬元。在廠甸書攤【購】《朝野新聲太平樂府》二冊二・〇〇〇，《近代人物志》四・〇〇〇。在琉璃廠買《漢石經》一冊一五・〇〇〇，又小銅怪一個一・五〇〇。訪吳曉鈴，遇普老坦、楊靜，在吳家晚餐，吳云曲子書未全購，古鼎齋漫語也。八時返。

三十一日　木曜　晴寒。

上午赴圖書館，修改《漢畫藝術研究》。

午赴鼎古齋買《蒙古の祕史》一冊，《瘞雲巖傳奇》一函，《北京の歷史》一冊，共四〇・〇〇〇，

又取來《想當然傳奇》二冊，六時返寓。收膳費接管下月伙食。

一九五二年

二月

一日　金曜　晴，下午大風，甚寒，燒爐。

上午赴校圖書館，中午赴民盟市支部開各部負責人聯席會議。下午返校查書，六時返寓，算伙食帳。晚間大風。

自二十四日至本月一日，共用去六四〇・七五〇元，另有差額六・七五〇，帳中無可考，此中用於購書及書櫃者四一〇・五〇〇，此種浪費，屢戒屢犯，終不能改，誠生活之大累矣。下午開聯席會時，浦熙修提出劉王立明及章伯鈞的糊塗思想及官僚作風。我提出檢討陳鼎文、李壯予的官僚作風。戴涯下午來談，述其在劇團經過。

二日　土曜　甚寒，滴水成冰。

上午赴圖書館工作。午赴東華門浴池入浴六・〇〇〇，至小食店午餐二・〇〇〇，買《藝林》一冊

一．○○○，《王右畫集》一冊二．○○○。下午至圖書館工作，整理書籍。五時步行返寓。昨夜失眠，僅睡三小時，故今日頭眩。燈下讀印度寄來《中國新聞》一卷，及槍斃大貪污犯薛昆山、宋德貴新聞，續訂《光明日報》一個月。

三日 日曜 寒，晴。

上午未出門，打電話與吳曉鈴，云《瘞雲巖傳奇》亦頗少，二萬元價固不昂。

四日 月曜 晴，寒。

下午開節約檢查會，處理十個較輕的貪污分子。上午在圖書館工作，統計過去五○、五一年所購珍貴圖書。午赴東安市場修理眼鏡。

五日 火曜 晴寒。

上午赴圖書館整理中國畫片，計四十二盒。下午整理書籍，抽出新文藝六十本，備學生閱讀。晚間赴東四市場，欲買一皮包，惜錢而止。七時赴市支部開會，九時返。

六日　水曜　夜雪，晨起屋上已白。

上午赴圖書館檢查玻羅版畫資料四十二函之第一、二兩函。下午檢查存畫兩櫃，多無足觀，僅有顧松崖《青綠山水》一幅，陸包山《桃源圖》一軸，王石谷《採芝圖》一軸，華新羅《人物》兩軸，較可觀。陳白陽《花卉》手卷，在疑偽之間，又所謂元人畫《婦嬰》一軸，亦非元人也。午在市場觀《藝林週刊》全份，頗欲購之。收《新建設》一冊，白澄寄來《一二九劃時代的青年史詩》一冊。

七日　木曜　晴寒。

上午赴校擬圖書借出不還，對不負責人者的教育方法。午赴東安市場取修理的眼鏡三五・〇〇〇。至東四人民市場，買皮包一個六〇・〇〇〇。下午開節約檢查幹部會。將資料第二匣登記完了。六時返寓晚餐，七時赴民工農主黨總部開各民主黨派聯誼會，十一時始歸寢。

八日　金曜　晴。

晨姚估來，以碑片還之。上午赴校圖書館，撿出被學生所損毀的貴重書籍，交陳若菊攜去參加展覽。午黃琴雋來，將《宋磁》等書還之，買其一扇面，任伯年畫紫藤，價三〇・〇〇〇，付之，並請其

吃餃子五・〇〇〇。下午抽查圖書館反動書籍百數十冊，勿令再占架上。五時半返寓，將反革命貪污分子李文顯的材料檢舉寄往外交部及中共市委會。晚間與李樺閒談，閱《美術年鑑》。

九日　土曜　晴和。

上午赴圖書館，抽出不少壞書，並將全部分類書目檢查一過，至午大略完畢。赴郵局寄良伍函，並寄家一二〇・〇〇〇元，郵匯費三・〇〇〇。下午開工會處理曹福山、曹福隆、郭木匠三個貪污的工人，以曹福山表現較好。

收《新建設》稿費四一・〇〇〇，即赴東四市場還《中國美術年鑑》書價四〇・〇〇〇。六時一刻在大華看《托翁故鄉》、《克里木海岸》、《中華雜技團》三片，九時歸晚餐。

十日　日曜　晴和，舊曆正月十五夜，月圓。

上午赴方雨樓家小坐，赴廠甸買圖彙圖扇面一個三・〇〇〇，《中國古史的傳說時代》一冊四・〇〇〇，午餐二・〇〇〇，在劉九庵處看畫，遇張申甫，在來薰閣看書，遇金靜安，皆我輩有書癖者。琉璃廠萬源夾道劉估處一任伯年畫索價四萬，又一沈南蘋畫鹿，索二百萬元，尚佳。另一家有一梨花麻雀小幅，尚可，但係錢選假款。至萃文齋看畫，Raubramt畫一冊尚好，又《支那佛教史跡》五冊，價五百萬，太昂。至開通書局，有《藝觀》雜誌合訂本，索六萬。歸途訪楊承基未遇。

印僑生李淼宗、徐發淦來，徐借去《鋼鐵是怎樣煉成的》一冊。廠甸書攤有一冊秋聲譜劇曲，譜武則天事，文頗惻豔，索價三萬。

十一日　月曜　晴。

上午檢查圖書。下午開會討論處理貪污分子。晚間江豐來談。夜赴新建設雜誌社王放勳處談話，九時半歸寢。夜法援來借宿。

十二日　火曜　早晨大雪。

赴校清理圖書。上午開會，下午開會處理貪污分子，六時返晚餐。王放勳送來《新建設》五冊。

十三日　水曜　上午大雪，晚間大雪。

上午赴校整理書籍。寫信寄孫起孟、王炳南，寄鄭振鐸《新建設》一本，內刊我的《中印文化的交流》一文。在市場取來《北晨畫報》七冊。遇曹靖華的太太尚佩秋於東來順餐室。下午處理貪污分子胥渡問題。五時半開民盟小組會議，七時半觀三反宣傳節目，九時半始返寓進餐，十時一刻寢。大雪。收總部函。

473

十四日　木曜　早晨大雪，晚間雪止。

九時赴校開會，處理胥渡，坦白仍不徹底。下午赴民盟總部開會，章伯鈞自我檢討，云其歷受南北各著名軍閥政客的金錢，任交通部長後，又支取六・〇〇〇萬元，在金城存二・〇〇〇萬元，並受禮物甚多。四時半返，赴大華看電影。

十五日　金曜　晴。

上午七時半起，八時半至校，開圖書館工作會議，吳作人亦來參加。下午繼續開會，六時返寓，作工作彙報。

收印度《中國新聞》兩卷，燈下讀畢。因天寒燒爐，夜間怕聞煤氣，又開窗，甚冷。晨夢中夢見韻峰急死，法廉在獄來信，醒而始知是夢。

十六日　土曜　晴，甚寒。

上午九時半赴校圖書館，為檢舉貪污分子。又寄孫起孟、王炳南各一函。陳鼎文來談，無聊之至，請其飲茶。買《輯雍熙樂府本西廂記曲文》二・〇〇〇。下午為學校買《藝林旬刊》七十二期合訂本及

《北晨畫報》合訂本七冊。六時返校。

十七日　日曜　大風甚寒。

上午未出門，整理所得扇面，將王國維兩扇面取出。下午赴李照蘭處，未遇，至法寬處稍坐即返城。至琉璃廠，刻一象牙小章，交錢一〇．〇〇〇，買一小硯，歸來視之係破者。

十八日　月曜　晴，寒，有風。

上午赴圖書館工作，代館買《藝林旬刊》全份，又鳥居龍藏《遼代古墓石刻研究》一冊，《羅馬尼亞人民共和國的美術》一冊。午餐於市場遇傅惜華君，且行且談。五時半下辦公，赴琉璃廠，買硯臺又加付四〇．〇〇〇，將昨日硯退回，此硯作蕉葉形，有一綠眼，甚佳，價六萬矣。將雙忽雷拓片交劉金濤拓背，將雞血一方，交魏長春磨光，還劉估。鄒小山藕塘小條六．〇〇〇。燈下算水電帳目。收王炳南函。又在琉璃廠取來《唐伯虎集》二冊。陳曉南交電費萬元。《羅馬尼亞人民共和國的藝術》一冊收回一六．〇〇〇。

十九日　火曜　晴，寒。

上午赴圖書館工作，以《Apollo》美術雜誌五冊，贈與圖書館，將《日本地圖帖》一冊，《羅馬尼亞民間藝術》一冊，又《照相年鑒》三冊，與五洲書局換《支那花鳥冊》，尚須給其六萬元。商人重利，可惡。

買《瀛海堧篠》一冊二‧○○○，又從市場取來《美術生活》二冊，中有波斯畫多幅。

寄郭沫若一函，法援一函。

二十日　水曜　晴和。

上午九時赴圖書館工作，將吳作人自印度帶來珍貴藝術書三十三本，編目譯為中文書名。

修改我去年作的《漢畫藝術研究》。下午繼續整理書籍，五時半開民盟支部會。寄傅惜華《新建設》中印文化交流稿一冊。

二十一日　木曜　晴，晚間大風。

上午九時半赴圖書館工作，修改漢畫藝術研究稿。下午整理波士頓美術館所藏中國各名畫集圖片。

五時半赴東四人民市場，七時赴西四頒賞胡同乙二五號九三學社開聯席會議，十時五十分返寓。大風。張效良、凌其峻都是大貪污犯，已停職反省。

二十二日　金曜　晴，和。

上午至圖書館工作，下午赴民盟支部開各部會議，到吳晗、閔剛侯、蒲熙修等，三時至人民美術出版社送稿（《漢畫藝術研究》），四時整理圖書館英文雜誌，六時赴琉璃廠取圖章二四・五〇〇，銀行兌回獎券一〇一・九〇〇，裱小忽雷拓片三・〇〇〇。

二十三日　土曜

上午九時赴圖書館工作，在書庫將反動的書刊，色情的黃色的書刊，一律清出，穢氣觸鼻，頭痛作咳。下午為全體工友講政治課，題為堅決反擊資產階級向人民的進攻，一時講至三時。五時赴魯班館為圖書館尋購合適的書櫃，六時返寓晚餐。晚間觀曉南畫冊。

二十四日　日曜

上午邢仲明書估來，送來影宋本《周禮鄭注》一函六冊，索價二萬五千，留下一觀。赴海甸李照蘭

處，在其處午餐，送其二〇‧〇〇〇元。下午三時返城，車中遇沙志培，伴其赴同仁堂買中藥，又同至

陳醫生處，七時歸晚餐。

二十五日 月曜 大雪終日。

上午九時赴圖書館工作。午赴市場進餐五‧〇〇〇，下午至東華門福海陽洗浴五‧五〇〇，車

四‧〇〇〇。

二十六日 火曜 雪晴。

上午九時赴館工作，檢舉維新、德新兩奸商。草擬圖書館制度。撰《要做打虎將》詩一首，投交光明「收穫」副刊。午至市場，將《美術生活》退去，借來俄文《死魂靈》一冊，付五洲二〇‧〇〇〇元，將《支那花鳥畫冊》書價付清，連前共計二十萬元。五時半返寓，腰痛。

二十七日 水曜 晴和。

上午赴文物局訪鄭西諦，為圖書館選購自印度帶來的藝術書籍。至北京圖書館訪張全新，同午餐。

至故宮博物館看偉大的祖國藝術展覽，玉器部分，增添不少精品，三希堂之二希，自香港購歸，亦陳列

一九五二年

太和殿中，此外有徽宗聽琴圖，及玉梅圖、山水圖等名畫。返校將圖書館制度草成，五時開民盟會，七時半返晚餐。

二十八日　水曜　溫。

上午九時赴館工作，草規程完畢。午與陳□□赴市場觀畫冊，取來《圖書雜誌》一冊。

圖書館計劃綱要

圖書館就現有基礎上，加以改進和擴充，擬定計劃綱要如下：

一、清查現有圖書、畫冊、報紙、雜誌及日本人小谷留下來的一批畫軸

1、查明實存及遺失多少冊數報部；

2、將反動的書籍刊物清除，報部註銷（其中有反革命的、黃色的及方形色情小報、美帝新聞處的宣傳冊子等）；

3、將解放前的一批凌亂報紙雜誌，清出註銷；

4、將一批偽造的古畫清出，報部註銷（最大部分是小谷留下的）。

二、登記現有圖書、畫冊、雜誌等

1、未登記者補行登記；

2、圖書分類不正規者重行分類；

3、重新編定圖書目錄；

4、修理裝訂貴重的圖書和未裝訂的雜誌。

三、就原有的基礎上擴充圖書館

1、原有藏書庫狹小，不敷應用，請行政上增撥房間（將來建築新校舍，應有一千二百人的閱覽室、各工作室、研究陳列室）；

2、設置教師及研究人員的參考室；

3、增加工作人員

（甲）編目及打字工作；

（乙）採訪研究資料工作；

（丙）為畫冊、畫片、藝術雜誌做索引工作；

（丁）翻譯西文，主要是通俄文的秘書。

4、擴充工作室；

5、添置新書及研究近代中國美術史的資料，包括：

（甲）研究馬列主義毛澤東思想的書刊；

（乙）翻譯的蘇聯文藝及文藝理論；

（丙）新出的文藝書報；

（丁）五四以來的藝術理論、美術雜誌及畫報；

（戊）古典美術的寶貴遺產。

四、擬定各種工作制度

1、圖書館人員工作制度；

2、幹部借書制度；

3、學生借書制度。

圖書館工作細則

一、圖書館主任（必要時設副主任一人，協助工作。遇主任缺席時，代行其職務）對教務長負責，各工作人員對館主任負責；

二、館主任的任務：

1、領導、計劃、檢查圖書館工作；

2、每月向教務處彙報一次；

3、決定圖書館的購置（普通圖書，交採購人辦理；貴重圖書，與教務長商酌後辦理）；

三、各工作人員任務：

1、採購圖書；

2、登記驗收，分類編目；

3、繕寫卡片；

4、圖書出納；

5、圖書包裝整理；

6、配合教研的需要，佈置各種圖片書刊展覽；

7、其他。

四、館中人員因疾病、事故請假，以及其工作的代理，均照學校所規定的制度辦理；

五、開館時間：

星期一至星期六，上午九時半至十一時半；下午一時至五時；夜間六時半至九時半。（開館時間為借書時間，九時以後停止借書。例假、星期日及學習開會時間不開館）

六、本制度有未盡事宜，得提請教務處補充修改。

二十九日　金曜　晴，晨有雪。

上午赴館工作，以圖書館計劃與江豐討論。打電話與鄭振鐸，午赴東四人民市場，買風景照片帶鏡框一五‧〇〇〇，午餐二‧七〇〇。赴民盟支部辦公，與吳晗略談。三時返校辦公，與吳作人商訂圖書館規程，六時返寓。

寄吳曉鈴函，附書單二。將雞血小章，交東四人民市場刻字。買《美學概論》一冊一‧〇〇〇，還文殿閣《吉金識小錄》，晚間大風。

徐悲鴻借去魯迅所印《海上述林》二冊，還來。

三月

一日 土曜 晴。

上午與吳作人繼續修改圖書館規程。下午檢查《Studio》等美術雜誌。六時回寓晚餐。晚間赴東四人民市場，在書攤上取來《罿俄的情書》、《高龍芭》、《法國文學研究》、Rubens等畫家傳記。

二日 日曜 晴，大風。

晨邢四來送書，留其《周禮鄭注》影宋本六冊一函，付與一〇‧〇〇〇，尚欠萬五千。上午赴盛家倫處，還其《樂舞圖》一冊。赴校排隊往中央公園音樂堂開文化部反貪污鬥爭大會，處理數人，逮捕兩人。三時散會赴琉璃廠中國圖書公司觀書，有《敦煌》一冊，頗欲購之。至薛慎微家觀畫數幅，一花鳥立軸尚好。薛云：方雨樓前數日自殺，死於中央公園水榭後。六時返校晚餐。

三日　月曜　晴寒。

九時赴館工作，午赴東四人民市場，將德法文藝術書三冊還之，買《急就章》一冊五·○○○。取來《插圖本中國文學史》一冊。至東安市場午餐二·○○○，還《圖書季刊》價二·○○○，取來《小說月報》創刊號、第二號二冊。

四日　火曜　上午降雪。

通知鄭振鐸，圖書館取美術書籍。上午郭長銘往取來。下午二時赴北大觀浪費展覽會，五時出場赴紅樓訪印度教授普老坦，彼購書頗多。有《大正藏》一部，甚為有用。六時返寓晚餐，始知學校有緊要事開會，匆匆進餐，即赴校，在圖書館候至九時，會未開成，洪波云可以散去，究亦不知何事也。歸寓寢。

以《王右丞集》退還書攤，換《小說月報》創刊號、二號兩冊，加給六·○○○。

五日　水曜

九時赴館工作。沈寶基、楊茂林、夏祖光等多人均已被管制，三反運動在本校做得頗徹底。下午發

一九五二年

薪，收到三月份一一二〇・七五〇元，又煤錢二〇・〇〇〇元。上月僅餘四五・七〇〇元，尚欠圖章三萬，書錢四萬五千元。晚間交膳費一一〇・〇〇〇元。五時開民盟小組會，七時歸寓。

六日 木曜 陰。

九時赴館工作。午赴人民市場，買《法國文學研究》一〇・〇〇〇，《插圖本中國文學史》第三冊二〇・〇〇〇，《Art》五・〇〇〇，取來《日本出版界文化人總覽》一冊，又《日本古美術在德展覽會圖錄》一冊。下午工作至五時半，頭暈小休。至青年團開民主黨派聯席會議，十一時始散，歸寢已十二時。

七日 金曜 陰。

九時赴館工作，改訂開館時間。收潁上良伍函。下午開工人教育會。閱關於文西[17]的材料，六時返寓。

[17] 達・文西（da Vinci），又譯為達・芬奇，義大利文藝復興時著名科學家、畫家。

八日　土曜　晴。

下午為工人講政治課。上午九時赴館辦公，十二時至東安市場午餐一・五〇〇，匯家款一二〇・〇〇〇，寄還大同華嚴寺佛經兩夾，郵費五・八五〇，還《文藝復興》書錢一〇・〇〇〇，做印盒八・〇〇〇，車錢三・〇〇〇。晚間清理東西，廢紙棄去。

九日　日曜　晴。

上午邢四來還其書錢一五・〇〇〇，傅惜華來電話，云《漢畫》第二集將送來。下午一時半市支部開節約檢查會，吳晗、聞家駒、閔剛侯作檢討，因吳、聞早退，群眾頗不滿，將再作檢討。張東蓀問題，引起全燕大的不滿，將作處理。六時返寓晚餐。夜十時，吳晗來電話，解說早退原因，並報告對於張東蓀事件的決定。

十日　月曜　大風寒。

九時赴館工作。午赴市場取印盒，遇張鐵弦，同遊書攤。至東四人民市場，付《美術》、《高龍芭》、《雨果的情書》共二〇・〇〇〇元，《現代出版文化人縱覽》一〇・〇〇〇，《日本古美術展覽

會》一五‧○○○，共四萬五千元。匯給法韞八○‧○○○，寄張佩珩、錢雲清一函。五時開民盟區分部會，討論沈寶基、張東蓀問題，並與黨方協商。

十一日　火曜　晴暖。

九時赴館工作。午將東安市場書價及存書還清，為之爽快，尚有琉璃廠《唐伯虎集》兩冊，鼎古齋《想當然傳奇》兩冊，明日將其結束，便不再買書矣。晚間收駱【清】泉自檳榔嶼寄來照片，忽忽又三年矣。田懷民自朝鮮志願軍營寄來一函。

十二日　水曜　晴。

早晨掃地，清爐，不再燒了。今冬燒煤二百斤，買煤兩萬元，尚餘一堆未盡。十時赴館工作。午至西四南鼎古齋，還其書錢五‧○○○，計買《想當然傳奇》二冊，《香南雪北詞》一冊，《東亞美術史》（佛羅莎）一冊。

下午寫覆韓振華對中印文化一文所提的意見，關於佛教年代，我所用的是Romesh chunder Dutt的說法，他說佛時代自紀之前二四二年至紀元後五○○年。

五時赴琉璃廠，還書店明刊《唐伯虎集》兩冊。

十三日　木曜　晴。

上午赴館工作。下午處理貪污分子鄭實中，鬥爭木匠郭全祿，事務員張致美，兩人皆係買木料貪污犯。

十四日　金曜　晴暖。

上午九時半赴館工作，中午赴民盟支部聯合辦公。下午二時半返館，注射鼠疫預防針。

寄穎上縣政府法廉三岔溝工程通訊。

十五日　土曜　晴和，有春意，草已萌芽。

九時赴館，昨日注射有反應，左足無力，幾蹶，不良於行。赴市場午餐，買毛主席、朱總司令小照寄贈志願軍田懷民。

寄懷民信，人民美術出版社信。將館中所購印度藝術書單，送經手人鄭振鐸簽字蓋章證明。下午彥涵來館閒談。四時半赴車站歡送赴朝調查美帝細菌罪行人員一行，晤周建人、彭澤民、葉丁易、廖沫沙、廖夢醒、徐冰、李德全等人。午時半返校舍。

十六日　日曜　晴，有風。

上午未出門，整理過去的書籍，取出周作人的書三十二本。下午至東四、人民市場，車錢來回三‧○○○，紅瑪瑙小環一‧五○○，取來精印本《莫里哀全集》一冊。莫里哀集一八七七版，插圖十二張，莫里哀像一張，頗精美。晚間李開務來談，七時三刻走。

十七日　月曜

九時赴館工作。下午開節約檢查會，商討進攻貪污分子的方法。上午與江豐談沈寶基的問題，並與沈談，令其交代問題。

薄暮天雨。

十八日　火曜　上午陰雨。

下午一時開鬥爭各大學貪污分子大會，整隊赴中山公園音樂堂，將貪污分子王臨乙等帶往，全場到五千人，不能容納，至五時半始散，計逮捕貪污分子王家材（師大）、張哲（農大）、曹松茂（重工業）、李寶善、王樹檀（北大）等五人。

近來每至晚間六時即雙頰發紅，每日定時熱潮，疑已有病。

十九日　水曜　晴和。

上午九時赴館工作，收工人教育鐘點費三一‧〇〇〇。五時開小組會，沈寶基交代問題。七時至東安市場進餐，買西夏文佛經一五‧〇〇〇，看電影《解放西藏》。

二十日　木曜　晴和。

上午九時赴館工作。以昨晚所得西夏文經換藥師琉璃光如來本願功德經一夾，明刊佛曲一夾，加給三‧〇〇〇，《文藝月刊》一冊五‧〇〇〇，王國維《爾雅草木蟲魚鳥獸釋例》一冊三‧〇〇〇。

二十一日　金曜　晴，晚間大風。

九時赴校開會，討論打虎策略。中午赴人民市場，還去《莫里哀全集》一冊，取來《文西》一冊，《呂奔斯》一冊，《密宗五百佛像考》一冊。午餐二‧〇〇〇。赴民盟支部聯合辦公，二時半回校。漢學研究所贈我《漢畫像全集》第二編一函。討論調查圖書館反貪污資料，晚間赴圖書館觀展覽情形，仍有偷竊發生，《蘇聯美術》中彩色畫一張，據一學生報告，被人撕去。午餐時遇張鐵弦，云將開

一展覽會，紀念大文西、郭哥里、雨果等，與美術學院合作。晚間赴市場尋材料，苦不能得。

二十二日　土曜　大風寒。

九時赴館工作。上午與張德蒂等查圖書館購書帳。晚間風息。六時看電影，八時晚餐。

作報告寄支部。

二十三日　日曜　大風寒。

北京春風甚猛，若先日暖，則次日必大風，不似江南風和日麗，春日宜人。北京則秋天佳日較多。

上午防疫大掃除，寓舍兩間半，清掃一過，天棚蜘【蛛】網與書架、沙發、臥榻下的灰塵，久未掃除者，今俱掃去，獨立工作三小時，通身大汗，滿身衣上，皆是塵穢。

十一時赴琉璃廠，將明刻《唐伯虎集》二冊購來，價一五・○○○元，又取來《Leonardo da Vinci》一冊，日本茂串威著，昭和十九年版。

過馮姓燒餅鋪午餐，吃餅半斤一・三○○。過薛家稍坐，至西單乘電車至西四民盟支部，吳晗同志向支部委員會報告檢討綱要，請提意見修改。六時返寓晚餐。

二十四日　月曜　晴和。

九時赴校，大掃除，至下午五時半止，通身大汗，兩手皆破，平日不習勞動，遂至如此。

二十五日　火曜　陰雲。

九時赴館工作，將鄭振鐸自印度代購藝術書籍交圖書館，帳單請江豐批閱報銷。下午赴民盟市支部開會，吳晗代表市支部作檢討。六時赴東四人民市場，買《如願》一冊二‧〇〇〇。

二十六日　水曜　陰雨。

上午九時赴館工作。中午赴浴室洗澡。取來《雨果專號》一冊，《長安古蹟圖錄》一七〇張。交盟費二三‧〇〇〇，開民盟區分部會至六時半。赴鼓樓小經廠觀崔承喜舞蹈研究班表演，至十一時半始歸寓。

二十七日 木曜

上午九時赴館工作。下午回寓取工會會員證。

二十八日 金曜

上午九時赴館工作，節約檢查委員會決定將圖書館書籍重新登記。上午開始突擊這一工作。四時赴文化事業管理局將館中所買印度書籍一千六百餘萬支票親自送交，來回車費三·〇〇〇。至東安市場買佛經三卷二〇·〇〇〇，借鄭振鐸《Botticelli》一冊，《Rodin》一冊，六時返寓晚餐。收良伍函。

二十九日 土曜 晴。

上午八時半赴館工作，至暮將書籍藏畫目錄寫畢，動員學生七八人。晚間李其標來電話云李秉達等將來京。

中午遇傅惜華於途。

三十日　日曜　晴和。

上午赴盛家倫處閒聊天，至下午一時，赴東單午餐四・二〇〇。至圖書館小息。赴東四人民市場還平安書社《日本美術年鑒》一冊，買《奧塞羅》一冊三・〇〇〇。過宏文閣取來《藝苑雜稿》一冊。晨姚師渭來，買其石刻蘇東坡像一張二・〇〇〇。

三十一日　月曜　大風。

上午九時赴館工作，撰寫《文西的繪畫論及其繪畫》。晚間赴人民市場，付《密宗五百佛像考》一五・〇〇〇，《文西繪畫論》二五・〇〇〇，《藝苑雜稿》及《Rubens》、《Dures》等三冊，均還去。在宏文閣取來《棲霞閣野乘》二冊。晨書估送來《漢魏詩乘》六冊。在人民市場取來《悲鴻素描》三冊。

四月

一日　火曜　晴和。

上午九時赴館工作。中午赴市場午餐，付書錢《陝西史跡圖錄》三〇・〇〇〇，中法《雨果專號》一〇・〇〇〇。下午赴民盟總部開座談會，沈鈞儒先生命發言，六時散。晚間赴校參加校慶晚會，十時二十分歸寓。

收人民勝利公債三九・七〇〇。上午種牛痘。六時李秉達、葉詩和自印度返國求學，求為介紹華僑事務委員會費振東，幫助入大學。收《新建設》一冊，《人民日報》發表毛主席《矛盾論》。

二日　水曜　晴。

上午八時赴館工作，精神不適。下午注射傷寒霍亂預防針，反應更痛苦。五時開民盟支部會，七時返寓。陳訓謨、李秉達等來談。十時寢。

三日　木曜　晴。

注射及種痘均發作，終日如患病。上午九時赴館工作，下午二時返寓休息。晚間早寢。

四日　金曜　晴。

反應不適，較早日為佳。上午九時半赴館工作。為學校圖書館買《文西對於完美的追求》一冊，價四萬五千，甚廉且係新書，在別處應售價甚高。常又明云：值二十萬。下午三時赴民盟支部開會，五時半回寓。夜撰稿至十一時。

法援來，法寬來借去望遠鏡。

五日　土曜　晴暖。

今日清明。上午六時半起，準備代表民盟赴烈士公墓掃墓，八時半至吳晗處，乘其車赴八寶山烈士公墓，任弼時墓已遷至後山上，用白色大理石修治，尚未完工。起左墓地，擬遷瞿秋白、李大釗兩墓於此。山上杏花將放，風景頗佳。朱德司令來，與之握手。四九年初返國時曾見之。下山憑弔一多墓，及其他烈士墓，再至萬安公墓祭李大釗先生墓，張西曼、戴望舒亦葬於此，又韋素園墓魯迅先生為書碑。

課。收校薪一一五二‧五〇〇元。

一路所見新建設頗多，一望皆洋式屋宇也。十二時始返校。買大餅半斤食之。下午為工人講政治

六日　日曜　天氣漸暖，毛衣盡脫。

頭目暈然，仍然不適。昨日清明，今日杏花開矣。

上午赴郵局匯家款二〇〇‧〇〇〇，郵費三‧〇〇〇。昨夜將《文西的繪畫論及其繪畫》一稿寫

畢，交李樺提意見。赴琉璃廠遊書畫肆，買《廣東鳥類圖》二〇‧〇〇〇，買番人調獅圖、馴象圖二張

六〇‧〇〇〇，買紅木小框兩個，琵琶行圖扇面一四五‧〇〇〇。

晚間天雨，鬱悶。

七日　月曜　暖。

九時赴館工作。北京無春天，過了冬即到夏。上午將文西稿交江豐。買任伯年扇面一四

〇‧〇〇〇。下午工作至五時，返寓晚餐。晚間赴人民市場，買《鄧肯自傳》二‧〇〇〇，付《棲霞閣

野乘》價二‧〇〇〇，取來日文書二冊，合用再買。

交工會費一二‧〇〇〇。付《悲鴻描集》三冊價三〇‧〇〇〇。曉南來看任伯年畫扇，認為精品。

付雨果《悲慘世界》八‧〇〇〇，代付書款。收《中國新聞》一卷。

八日　火曜　大風吹黃沙。

上午九時赴館辦公。

九日　水曜

八時歸寓，九時辦公。買《Holfeiu》小畫冊二‧○○○，收回墊代書款八三‧○○○。下午氣候轉寒，晚五時半開盟支會，交盟費一一‧○○○。六時半歸寓。

十日　木曜

九時赴館辦公。上午注射四種針第二次。寫《美帝是最大的細菌》詩一首，寄《光明日報》，將紀念芬奇一文，補充一段，送《新建設》五月號發表。下午至王放勳處，談一小時歸寓。晚間陳宏進來，以秀峰所匯一百盾匯票交與，並送其返寓。收田懷民函。買《學習》一冊一‧八○○。

十一日 金曜 大風，飛沙迷眼。

上午九時赴館工作，寄與法壯《學習》八本，郵票一‧二五○。買西藏解放紀念郵票三‧○○○，買《匈奴奇士錄》一冊四‧○○○，加付《棲霞閣野乘》一‧○○○。

下午一時，赴東安市場進餐，至民盟支部開會，歸途過東四人民市場，取來《希臘古美術品》一冊，晚間本擬往觀《無罪的人》一片，以整理書籍，室外風大未往。

十二日 土曜 晴和。

上午九時赴館，匯與良伍五○‧○○○元。下午為工人講政治課，新民主主義的五種經濟。五時半赴東四人民市場，將德文本《希臘古美術圖錄》還去，以中有缺頁，故未購。取來《空大鼓》一冊，返寓。

晨書估來，買《漢魏詩乘》六冊一五‧○○○，還車錢一‧○○○。八時赴青年宮看《無罪的人》一片，極佳，劇本係由奧斯托洛夫斯基著作改編，演員已極佳。影票三‧○○○。

李其標送來藝術書六冊，存我處。十一時半寢。

十三日　日曜　陰寒。

上午候韓純不至。整理書籍，閱《印度佛塔巡禮記》。邵佑送來《帝京景物略》一部。劉佑送來漢碑六朝墓誌數片。下午赴東安市場，又至東四人民市場，買《十批判書》一○‧○○○，赴總部開會。六時半歸晚餐。晚間再至東四還去《空大鼓》一冊，八時半返。

十四日　月曜　晴，大風，飛沙揚塵。

上午八時半赴館，午寫《芬奇年譜》。下午寫《芬奇年譜》。再看電影《無罪的人》，票三‧○○○。晚間作人來電話催稿。夜寫《芬奇年譜》。

十五日　火曜　晴和，風止。

八時赴館，寫芬奇年表，至午完成。五時半至國際書店，遇俞世墊、衛高個子等，彼二人均患肺病，六時歸晚餐。

十六日　水曜　大風，晚間黃沙昏暗。

上午八時赴館，左半身疼痛，午赴浴池沐浴理髮。下午注射防禦針，討論編目。右肩仍痛。五時開小組會，六時半返寓。

十七日　木曜　大風，頗寒。

上午八時半赴館，左臂仍痛。下午李庚報告，赴東四人民市場，在平安書社取來《Ceramique Orientale》一夾四十張，彩色波斯陶器，巴黎印，索價四十元，頗昂。買《父與子》一冊七‧○○○，《夜讀書記》四‧○○○，《美術雜誌》買重退三‧○○○。取來《旗亭記》四本，《蘇門嘯》六冊。赴民盟市支開會，十時半歸寓。

十八日　金曜　上午風止。

臂痛停止。九時步行赴館。下午又大風，黃沙滿眼。閱《夜讀書記》。晚間赴人民市場，取來《秣陵春傳奇》二冊，《石榴記》五冊，還《東方陶器》。夜十二時寢。

十九日　土曜　晴和。

身體愉快。上午九時赴館，至市場午餐四・三○○。下午為工人講政治課：矛盾論淺說，階級鬥爭與社會發展，五時講完，返寓。

法韞自江西土改歸。晚餐赴校觀《土爾克曼共和國土地改造》電影。夜讀《旗亭記》。

二十日　日曜　有風。

上午送法韞走，給一○・○○○。赴中山公園看丁香花、金魚，丁香已盛開矣，買香緣一個一・五○○。至方雨樓家尋房子，詢其家人雨樓死狀，云葬人民公墓中。至西四人民市場，在書攤取來《復活》三冊，《沈賓漁四種曲》十冊，買玻璃花插一個一五・○○○，午餐三・七○○，返寓。

晨邵估來，《帝京景物略》取去。

二十一日　月曜　晴。

晨八時赴館。赴科學院及北京圖書館。科學院貪污展覽會，有不少黃文弼物，伏羲女媧人首蛇身像，頗完整。又各種文字古寫經，及古代印刷佛像等，黃君傾其所有，難免受行政處分，云所藏文選序

古寫卷，曾欲出售，亦未當也。

科學院所購歐洲油畫多幅，有損毀者，又橋川所藏宋版書，宋翔鳳書扇等，放倉庫中，多被毀，可惜之甚。晤吳曉鈴、張克明、周定一等。

十時赴北京圖書館訪張全新，看展覽芬奇、雨果的會場，十二時返校。下午學習交代關係，五時半散會。晚間赴市場買日本地圖一冊五‧〇〇〇。

二十二日　火曜　寒。

上午至翠花胡同科學院語言研究所，送去書十四冊，交丁聲樹收。九時至館，點收歐洲名畫照片。

下午學習，收回《父與子》、《文藝復興》書錢一七‧〇〇〇。六時返寓。晚間赴東四人民市場，還去《復活》三冊，在宏文閣取來《文求堂善本目錄》一冊。

二十三日　水曜

八時赴館工作，收工人學校鐘費三八二‧〇〇〇。買《毛澤東選集》第二卷二五‧〇〇〇。下午將思想批判寫畢交人事科。至東安市場，買《懷沙記》四冊一〇‧〇〇〇。

二十四日　木曜　陰雨，天寒。

上午八時赴館，九時赴歷史博物館，觀所陳殷周古墓發掘古器物，殷墟、濬縣、金村、武官屯、鬥雞台及白沙水庫漢墓宋墓、北京西郊明代妃墓遺物俱出展內，至十二時始返。晤鄭振鐸、王冶秋、裴文中、傅振倫、韓壽萱等，與作人、朝聞同觀。午返寓取衣。下午學習會，六時晚餐。七時院務會議，十時返寓。讀《靜靜的頓河》。

二十五日　金曜　晴。

上午八時赴館，周作人之子豐一送來《Art of Greece》一冊、《アイヌ藝術》兩冊，前書由李樺買去。午赴人民市場，言定《沈賓漁四種》及《蘇門嘯》六冊價錢，至民盟市支開會五時回，買《Cmertea》一冊一・六〇〇。

二十六日　土曜　陰，微雨，天寒。

上午九時赴館，將《蝦夷藝術》二冊，還吳曉鈴轉周豐一，其《希臘藝術》一冊，售與李樺，價八萬元，並帶去。將舊藏《美國博物館志鳥類研究》一冊，《印度考古部西北考古專刊》一冊（印度加蘭

贈），又李木齋所藏箋札兩冊，贈送科學院。李氏簡札中，有關清末史料者不少，拿辦康黨，均有往來函件，又端方、文廷式等函，亦在其中，歷史研究所，當有用處也。上午寫思想批評畢。下午艾思奇為民盟市支部學習矛盾論，作啟發報告，六時返晚餐。在李木齋箋札中，將太平天國狀元王韜名刺取出。

二十七日　日曜　陰雨。

上午九時赴市支部開會，閔剛侯、吳晗傳達李維漢、彭真報告，至十二時。赴人民市場，還去《旗亭記》、《秣陵春》兩書，取來《天咫偶聞》一函八冊，買《百喻經》一冊，係魯迅舊刻，《南唐二主詞》一冊四‧○○○。至校交五查批判七張。至南長街租房無著，至校場頭條訪吳曉鈴未遇。至琉璃廠古董店買齊白石紫藤一，取來人物畫一小幅，歸寓晚餐，夜雨中與影院欲觀《山野的春天》無票，歸。

二十八日　月曜　晴。

上午八時赴館。下午小組普查檢討。上午九時江豐時事報告。晚間赴琉璃廠，以王伯沆師書立軸及墨拓蘇東坡像，交劉金濤裝裱。在墨緣閣取來齊白石畫紫藤花，連鏡框價八萬元。

二十九日　火曜　晴，暖。

上午八時赴館，為工人圈報。讀《矛盾論》終。下午小組批評檢討。收校薪一一四‧二五〇元。赴東四人民市場，還書錢五〇‧〇〇〇，《沈賓漁四種》十冊，《天咫偶聞》八冊，《印度佛塔巡禮記》一冊。取來《The outline of Literature》三冊。寄錢雲清函。買蓄券二〇‧〇〇〇。

三十日　水曜　晴，暖。

上午九時赴館工作。法韞來，同其午餐一〇‧八〇〇，給法韞三〇‧〇〇〇。覆言語所來函，定書價十萬。下午赴房產交易所為李照蘭尋房子。赴人民市場，買筆插一〇‧〇〇〇，戒指一五‧〇〇〇，取來書一冊，《文西畫傳》。以西服借與梁任生。

五月

一日 木曜

勞動紀念節。晨因神經興奮，四時即起，五時半赴校，參加天安門紀念典禮。七時全校師生員工整隊前往，彩旗飄揚，充滿愉快。我與江豐、彥涵、李樺、力群、吳作人、張仃、張光宇、胡一川、王式廓等係在觀禮台參觀，乘汽車往。紅旗滿場，群眾數十萬人，到世界各國工人及文化代表，及匈牙利文工舞蹈團，十時宣佈開會，鳴禮炮二十九響，群鴿突放，飛翔場上空際，一時熱烈緊張，歷四小時遊行隊伍過台前始畢。毛主席及朱總司令均著黃衣，自望遠鏡中

1952年5月1日日記頁

觀之，精神甚好。今日不寒不暖，又無風，天氣極好。下午三時天始降雨。返寓甚倦。在觀禮台遇黃芝

岡、陳宏進、馮亦代、王亞平、王冶秋等熟人甚多。又晤舊生張克明、徐勵學，勵學舊任俠級學生，自

一九三六年至今不晤，已十餘年，今易名徐遠東，為老共產黨員矣。過去的進步學生，對我都極好，說

是受我的思想影響甚大，教育能有成果，甚慰。

晚間法韞法寬來，法寬同事江君亦來借宿。天雨，夜放火花。

四月份膳二五一‧二○○，車錢一一○‧五○○，買物七五‧七五○，匯出七五一‧○五○，書錢

一七五‧九○○，畫錢一六五‧○○○，水電七‧五○○，會費二三‧○○○，洗浴一三‧九○○，電

影六‧○○○。共一五七九‧八○○。

二日　金曜　晴和，滿街飛絮。

上午赴琉璃廠，還《六朝墓誌》錢二○‧○○○，銅洗拓片一○‧○○○，齊白石畫紫藤八

○‧○○○，《芬奇藝術論》三○‧○○○。遇力揚、何其芳兩人，同往進餐，茶一‧○○○，餐後遊

各書肆，買得《酬紅記》二‧○○○，嘉靖本《李太白全集》兩函十六冊一○‧○○○，《翰苑英華中

州集》四冊五‧○○○，又取來《中國藝術家徵略》二冊。

下午四時返寓，收《新建設》三冊，《芬奇的繪畫論及其繪畫》一稿刊出。

晚間與馮法禩同往西單看電影《薩根的春天》一片，票二‧五○○。遊西單商場。歸途過天安門

前，青年學生，狂歡之夜。十二時寢。

一九五二年

三日　土曜

晨魏估來，留其《漢書疏證》一部。赴校開會。下午開小組會。夜八時與胡一川、李樺、司徒喬等赴中南海懷仁堂歡迎緬甸代表團樂舞晚會，有歌舞節目甚豐富。緬甸音樂家亦參加彈箜篌，至十二時始散，寢已一時。

收法廉函。晤何成湘、羅常培等於會場。買《圖書館刊》四‧〇〇〇，取來《芬奇》及《印度壁畫》各一冊。李秉達來，林滿雲送手巾四條。

四日　日曜　晴和。

晨法援來。至人民市場還去書兩冊，遇梁均，同遊古董攤，買玻璃小碟一‧〇〇〇，銀湯匙一〇‧〇〇〇，與梁午點四‧五〇〇，梁同來寓，旋去。下午睡眠三小時。晚餐後遊東安市場，買艾青《大堰河》一冊二‧〇〇〇，有《世界地圖帖》一冊及《京師坊巷志》六冊，頗欲得之。將法廉函轉法寬。

五日 月曜 晴和。

七時半赴館工作。午寄款四〇・〇〇〇與法廉，郵費四・四〇〇。寄語言所函。下午開小組會，談黃警頑、孫宏緒、李慧文等人。

晚間整理近得隋唐墓誌，讀《王維の生活と藝術》。

六日 火曜 晴和。

晨訪畢朔望暢談。收語言所書錢一〇〇・〇〇〇。收《新建設》稿費二二二・〇〇〇。上午開會討論歡迎印度代表。午匯家款二五〇・〇〇〇，郵票三・〇〇〇。下午討論范志超。買《尼赫魯獄中記》三・〇〇〇。

七日 水曜 晴和，有風。

上午八時赴校，招待印度文化代表團來院參觀，來六人，其中施覺月（印名巴克基）為泰戈爾大學舊友，相見甚歡。一為考古學者，一為畫家，一為跳舞家名Miss Shanta Rao。參觀一周，至午始去。午與彥涵進餐五・〇〇〇。下午開小組會，批評范志超、鄭乃衡，五時散。晚間文化部招待印度文化代

表團，在北京飯店，開一盛大宴會，中印大使俱到，宴後並有音樂舞蹈，印度Shanta Rao亦興至獻舞兩次，至十一時，始與吳作人步歸。

八日　木曜　陰。

上午赴校，八時掛芬奇畫片。寫自我鑒定。赴市場午餐，買《地理雜誌》（July 1940）一〇・〇〇〇。買影印《牡丹亭》、《還魂記》四冊六・〇〇〇，還去《看雲集》一冊，《院士錄》一冊，借書攤《朝鮮民謠集》（金素雲譯著）一冊。左耳挖破，不適。七時赴民建會開各民主黨派聯席會。

九日　金曜　晴和。

上午八時赴校辦公，買《苦竹雜記》一冊三・〇〇〇，《俄語讀本》一冊二五・〇〇〇。下午學習小組討論結束，五時散。買《星火》一冊二・四〇〇。晚餐後赴東四人民市場，還去《文學大綱》四冊，取來《看雲集》一冊。赴校囑郭長銘鎖一四四教室門，以防芬奇畫片遺失。至東安市場一轉，買點心三・四〇〇。換儲金券十八張。

十日　土曜　晴和，較暖，樹葉盡綠。

八時赴館工作，開圖書館工作會議。下午二時，赴文化宮，參加印度藝術展覽開幕典禮，周總理親來剪綵，到文化藝術界人士不少。晤曹靖華、洪深、普老坦等，陳列藝術品不少佳作。五時返，途遇李照蘭，即同其至北新橋看房子。八時赴平安影院看德國片《每日的糧食》，九時半散。

十一日　日曜　陰雨。

晨赴宮門口黃琴隯處買其田黃小章一方，將錢送去，價三〇・〇〇〇。至鼎古齋，買《舊石器時代之藝術》一冊三・〇〇〇，《尹文字》一冊一・〇〇〇。下午至先農壇體育場觀匈牙利文工團歌舞，七時返。過天橋售故紙處，見有《白氏長慶集》一部，欲購之，其人態度甚壞而止。在體育場遇朱蘊如。

十二日　月曜　晴熱。

上午赴館工作。十時赴北京圖書館。至鼎古齋取來潘老蘭校《韓非子》六冊，返校。下午開宿舍捕鼠會議，六時返寓。晚間至邱仲明處，往返車錢一・六〇〇，十二時寢。

十三日　火曜　晴熱，下午大風。

八時赴校工作。閱《印度藝術》關於繪畫的歷史。下午閱《印度藝術》。起大風。

陳宏進來，帶來秀峰照片，及加爾各答六女生照片。

十四日　水曜　晴熱。

早晨五時赴崇文門外小市，見破爛滿目，抑何窮人之多。見賣書人論斤出售，每斤一千五百元。在東大地張姓家舊書堆中，撿出《白雪遺音》六冊，馮再來《見聞隨筆》兩冊，《事物紀原》十冊合計四斤一二·〇〇〇元。又在瓷器口路旁，選得《松壺畫贊》、《松壺畫憶》、《藏書紀要》、《閒者軒帖考》、《漫堂墨品》、《筆史》、《頻羅庵論書》、《金粟箋說》、《賞延素心錄》、《書畫說鈐》、《端溪硯史》、《陽羨名陶錄》、《納蘭詞》、《詞源》、《衍波詞》、《白石道人歌曲》共七冊，榆園叢刻本，計二斤九兩一〇·〇〇〇。

下午赴李照蘭處，送其一〇〇·〇〇〇元，彼遷居南弓匠營十九號，屋甚惡陋，送與一桌一椅一床。

513

十五日　木曜

傷風，不適。八時赴館工作，頭眩。草擬圖書分類編目，下午完成，分為十大類。

十六日　金曜　陰。

傷風不適。七時半赴館工作，微雨，左半身痛。午赴市支部聯合辦公。六時至書店，買安格林娜《最主要之點》一冊一‧○○○。夜十一時讀畢，是一本好書。下午讀《魯迅日記》第一冊。傷風服藥。

十七日　土曜

傷風不適。上午八時赴館，討論圖書編目草案，大致決定。下午為工人同志講政治課。六時返寓。
又買《最主要之點》兩冊二‧○○○。

十八日　日曜

傷風。昨夜發熱，呻吟竟夕。臥病未出門。上午整理書籍，掃除室內，將書架移出室外一個。魏估

來以《漢書疏證》還之。

十九日　月曜

傷風不適，下午略好，服藥。上午七時半赴館工作，教務處派常又明、柴韞珠、郭味藻來館工作。

晚餐沐浴換衣，略好。

二十日　火曜

病癒體暢。上午七時赴校。午修表三〇・〇〇〇，還書攤《印度壁畫研究》一冊，買《越縵堂詩話》二冊三・〇〇〇。下午至人民中央醫院看法韞診病，給以三〇・〇〇〇，《最主要之點》一冊。燈下讀詩話。

收工人學校鐘點費三二・〇〇〇。本月計送與家屬六五萬，書畫金石書籍三五萬，合計兩者一〇〇萬元。收入薪水連同賣稿賣書一四三萬六千，減去上面的數目，尚有四十三萬，加上月餘款五萬，為四十八萬，現只存十一萬，不知如何用得這樣快也。

二十一日　水曜　精神復常，天熱，晚間大風。

晨七時赴北大醫院為法韞掛號，至則人已滿了。返校辦公，整理書籍。午餐三・〇〇〇，十兩麵，一碟青豆，一碟萊菔，一碗稀粥。下午整理書籍，五時開盟小組會，散後至東安市場修錶，買驢肉一・〇〇〇，車錢四・二〇〇。

收民盟函。

吳曉鈴還來書七冊。

歸寢。

二十二日　木曜　陰雨。

上午八時赴館工作，終日整理書籍。晚間赴方磚廠辛司胡同民進會開各黨派聯席會議，十二時始

二十三日　金曜　晨雨。

八時赴館工作。午赴李照蘭處，房主甚惡劣。至醬房夾道二一號為其看房子，預備遷往。二時赴文化部參加人民法庭宣判會。晚間至實驗劇場參加毛主席延安文藝座談會講話十週年紀念晚會，晤卞之

琳、臧克家、力揚等，十二時始歸寢。

寶其云穎上來文，法恭已死刑，中間提到我的檢舉。

二十四日　土曜　晴和。

收人事科轉穎上縣政府公函。上午八時赴館，整理書籍。赴市場還去《朝鮮的歌謠》一冊，至東四市場，取來《花隨人聖庵摭憶》一冊。至支部開會，至松樹胡同史濟華處，取來白石畫款一〇〇‧〇〇〇，至中山公園散步，十時返。

二十五日　日曜　晨雨，夕雷鳴，雨。

上午赴盛家倫處。下午赴瓷器口魯班館，買《洛陽伽藍記》二冊，《列女傳》二冊三‧五〇〇。三時赴陳宏進處，晤畢德、吳章彬及印僑學生二十人，談至九時半始歸。

二十六日　月曜　晴。

上午七時赴館工作，整理書籍。下午作書覆錢雲清，託其探詢元子消息。四時江豐傳達經濟會議報告，六時返寓。

二十七日　火曜　晴，下午有風。

上午赴館工作。至南羅弓匠營，至醫房胡同。送與李照蘭八〇・〇〇〇。

二十八日　水曜　晴，下午有風。

七時半赴館工作，慰問郭味蕖跌傷。下午買《俄華辭典》一八・七〇〇。收《芬奇畫集》一冊。五時開民盟區分部檢討會。

寄法韞函。

二十九日　木曜　晴，昨夜雨，今日涼。

上午八時赴館，整理書籍。下午整理書籍，五時赴東四人民市場，買容庚著《秦始皇刻石考鳥書考補正》一冊五・〇〇〇，代圖書館買《把淮河治好》一張四・〇〇〇，又代圖書館刻圖章，付九・八〇〇。

今日得人民美術出版社送編輯費一九三・八〇〇元，擬買傢俱，在東四見一明黃花梨長桌，索二五萬，頗欲得之。九時返寓，十一時寢。

三十日　金曜　晴。

上午八時赴館，整理書籍，赴市支部聯合辦公，六時小雨點滴。收回《把淮河治好》四・〇〇〇。

三十一日　土曜　下午陰，晚雨。

八時赴校辦公。參加學校晚會，與協和聯歡跳舞，十一時半返。

六月

一日 日曜　晴，大風。

兒童節。

至中山公園，候鐵弦不至，三時半往，坐至七時，遇施白蕪，與談音樂舞蹈戲劇藝術起源問題，及傀儡戲變遷。赴琉璃廠遊古董肆，九時半返寓。今日兒童節，公園中兒童遊戲甚多。

法援來電話，云患重病。

二日　月曜

腹大瀉，一日多次。晨至旅館見法援，並無病，自云無病，被要去三萬，此人已入墮落之途。赴校突擊整理書籍工作。抱病未停，少刻便瀉，服藥仍未止。范志超日日外出，不願做工作，即反映於行政上，如何處理。

五時開民盟區分部會，七時返，腹仍瀉。收法韞函，云法欽貪污，被除團籍。

晨得句云：難得浮生半日閒，眾中獨坐意翛然。長廊曲折來今雨，古樹徘徊憶舊年。

三日　火曜　晴，有風。

腹瀉止。晨八時赴館，整理書籍。寫法欽書一包，法韞、法寬各一函，郵費四‧三五○。下午三時同總務處赴魯班館買木器，我自己也買圓桌一個，圓凳四個，價四二○‧○○○，分為兩月付款。歸途買書二冊。夜法援又來借錢，拒絕其要求。

四日　水曜

晨八時赴館工作，寫目錄。寄法壯函。五時開盟區分部會，七時散。

木器店將石心紅木小圓桌一、圓凳四送來，付力錢二○‧○○○，木器錢未付。

五日　木曜　晴熱。

為圖書館購《畫論叢刊》六冊，付三○‧○○○。晨八時赴館，開始每晨學習。上下午俱抄錄書目。六時赴北京劇場看高爾基《我的童年》，八時赴民主黨派聯合會座談，十一時返。

收校薪一○九·一五○元。買蓄儲券二○·○○○。

六日　金曜　熱。

上午七時半赴館，編寫書目。下午赴民盟市支部開會。晚間遊東四人民市場，買《詩史》一冊。夜雨，今天天氣甚熱，宜乎晚間大雨。

下午民盟市支部會，到華羅庚、胡愈之等數十人，討論大學分科合併，及教師學習問題，開會五小時。精神甚不支。近來常患暈病，即睡眠不足之故，宜注意早睡。

七日　土曜　晴和。

上午八時赴館。中午沐浴甚適，余性好浴，苦無多暇，每日入浴也。下午為工人講毛主席的童年及共產黨簡史。晚間赴東安市場及東四人民市場，取來《元詩自攜》十冊，價一萬。此市場不景氣，以西半較盛。

八日　日曜　陰雨。

上午八時，赴艾青處，談其與韋嫈離婚事，並索還去年借去的一冊《民俗藝術考古論集》，云已轉

借與周揚。十一時至盛家倫處，彼新得永樂刻佛曲一部，甚好。同其赴森隆午餐，返寓。四時法韞來，給以三〇・〇〇〇元，六時至輔仁聽周新民、胡愈之報告，十二時返。

九日　月曜

上午八時赴館工作，編寫書目。下午編書號，買《支那文化雜談》三〇・〇〇〇。晚間傅惜華來，擬將舊存各春冊送之，不再存矣。八時赴勞動文化宮觀劇，十一時歸，十二時寢。

收錢雲清函。收回《畫論叢刊》三〇・〇〇〇。

十日　火曜　晴，午大風。

上午八時赴館，午餐三・四〇〇，餐後看古玩寶石。下午二時開工會第一小組會，被舉為組長。過新華、國際兩書店，歸寓晚餐。晚間至東四人民市場，買沉香雕刻小佩一個一〇・〇〇〇，付《元詩自攜》十冊價一〇・〇〇〇，《王維の生活與藝術》一五・〇〇〇，將《詩史》換《語石》二冊，取來《東洋學研究》等書四冊，十時半返寓，夜十二時寢。

買芒果一個一・三〇〇，酸味甚濃，不及在印度所食。貼文藝書號碼，至五時半。

十一日 水曜

上午八時赴館工作，寫圖書館彙報。五時開民盟支部會，交盟費一一・〇〇〇。

下午檢查身體，血壓不夠，沙眼甚重，擬夏季游泳，故檢查身體。

十二日 木曜 晴。

昨日檢查身體，血壓一〇五，低二十五度，非營養不良，即睡眠不足，以後當注意不要過於遲睡。

現每夜睡眠時間，總在十二時後，晨六時即起，約睡五小時，行路則搖搖欲倒，暈兆復發，常時如此，健康必壞。

晨八時赴校，寫民盟中央美術學院區分部總結，未成功，因瑣事甚多，又須作編寫書目工作，舉筆輒止。午睡亦不好，往時能睡半小時，今則僅有十分鐘矣。

收回墊付書錢四五・〇〇〇，又為圖書館買《古明器圖錄》二冊，《新鄭彝器》二冊。

十三日 金曜 晴。

上午七時赴館，草擬民盟中央美術學院區分部總結報告。近因睡眠不足，兩手常木，頭目暈然。編

擬書目分類。買《印度佛跡實寫》一冊六〇·〇〇〇元。午赴市支部開會。下午編擬書目分類，六時返寓。晚間赴東四人民市場，付書錢《花隨人聖庵摭憶》一五·〇〇〇，《婦女與童話》二·〇〇〇，《北支那の藥草》五·〇〇〇。

十四日　土曜

上午八時赴館，寫中央美術學院民盟區分部檢討報告完畢，約三千五百字。代館購《諸神話復活》二冊，借來《莎樂美》一冊，《支那上代思想史研究》一冊。下午為工人同志講黨史，六時返寓，晚間赴校晚會，至東安市場，買通訊錄小冊一·五〇〇，車錢四·〇〇〇。

十五日　日曜　晴，熱。

今天一天的節目很豐富，身邊的四萬二千一百元都花光。晨六時起身，艾青來，約同外出，將出門邵姓書估來，送來明刊《帝京景物略》，《北京歷史風土叢書》，《辰垣識略》等書。裴成武來，送《中國藝術論叢》，宋咸照《耐冷譚》，《律詩定體》等書。與艾青赴石金飯店早餐，至傅惜華家觀其所藏版畫，即以春圖三冊贈之。與艾青赴東四人民市場，買酒杯一個，瓶啟一個七·〇〇〇。與艾青、李又然赴森隆午餐，餐後至中山公園來今雨軒品茗至七時，又來數友。七時與艾青赴青年宮觀《欽差大臣》劇，導演孫維世招待甚殷，晤馮友蘭、金長佑、安娥、田老大等，十一時半散。返寓，十二時寢。

出餐費三〇‧〇〇〇，車五‧一〇〇。

十六日　月曜　微雨，換短褲。

晨八時赴館辦公。至東四人民市場，晚餐後與曉南看高爾基《在人間》電影，十二時寢。艾青來未遇。

十七日　火曜　晴熱。

晨，艾青來，同其散步。八時辦公。中央戲劇學院來借畫片，吳曉鈴來約為語文教學特約撰稿，並託為尋同事代製封面。下午做圖書分類編目。收工人學校薪三一‧〇〇〇。晚間劉金濤來送所裱王伯沆先生條幅，及蘇東坡刻像，工價六萬，未能即付。六時與沈寶基商討盟務報告。夜沐浴，頭痛。以初印《大堰河》贈與艾青，在五四所得。為艾青付車錢一‧〇〇〇。

十八日　水曜　晴，熱，大風。

上午七時半赴館工作。寄楊□□函，東椿樹胡同甲一四號，為李有行之妻，託為代詢吳作人近況者。六時返寓。

十九日　木曜　晴，熱。

晨赴館辦公。下午讀蘇聯金羅曼著中篇小說《在順川發見的一本日記》，不能釋手，讀至六時，已過其半。作者掌握豐富的資料，描繪日寇投降後，日法西斯在美帝包庇下，又復活躍，群魔亂舞，如見其形。六時返寓晚餐，七時赴九三學社開各民主黨派聯席會，十一時返寓，再讀小說，至下一點畢，始就寢。

二十日　金曜　晴熱。

寄芝岡函詢古代舞樂戲劇稿本下落，尚無覆音。晨赴李照蘭處送包菜，八時半至校辦公。遇傅惜華。吳曉鈴詢封面。收楊君覆函。

二十一日　土曜　晴熱。

七時半赴館工作。收張鐵弦函。買《莎樂美》一冊三‧○○○。下午為工人同志講黨史。取來書攤《契丹佛教文化史考》一冊，八千。閱《爽籟閣欣賞》六冊，索價三○○萬。六時半赴北京劇院看高爾基《我的大學》影片，九時返寓晚餐，十一時寢。

二十二日　日曜　晴　熱，室外百度。

晨，書估邵、張、魏來，購其《北京歷史叢書》二冊一〇‧〇〇〇，《觀自得齋別集》四冊一二‧〇〇〇。魏估送來四川漢畫樣張頗佳，擬為圖書館購之，又留下《平等閣筆記》、《聖賢像贊》、《清俗紀聞》、《宋刊三世相元至治本全相平話三國志》等。

九時半赴傅惜華處，借觀《梁山夫婦塚》、《唐代の服飾》、《西域畫所見の服飾》等書，欲借來一譯。贈我《熱河佛教與西藏藝術》一冊。二時赴游泳池，人多如鯽，擁擠如海岸的海狗與企鵝，二時離場。四時赴阿英處，許姬傳、傅惜華等亦在，暢談至暮始散。至東安市場，食冰三‧〇〇〇，返寓晚餐。

二十三日　月曜　晴熱，室外百度。

晨八時赴館，四中王韻【一作潤】琴來館學習書籍分類編目，邀其午餐八‧三〇〇。環球送來《爽籟閣欣賞》六冊，《解說》兩冊，價三百萬，擬為館中購之。下午開工人教學會議，返寓六時。

北京圖書館約往作報告，題為芬奇之生平及其藝術，約定在本星期六晚間打電話約傅惜華明晨送書至圖書館。晚間，同舍邀盲人唱鼓詞《四支槍》、《小女婿》等，出錢二‧〇〇〇。

一九五二年

二十四日　火曜　晴熱，室內九十度。

上午赴館工作，七時即赴館，傅惜華送來書六冊，皆珍貴絕版書，計《樂浪》一冊，《樂浪遺跡》三冊，《梁山夫婦塚》二冊，又借來《唐代服飾》一冊。

北京圖書館約往作報告，星期六晚講「芬奇之生平及其藝術」。

二十五日　水曜　晴熱，室內九十度。

上午八時赴館，為郭味蕖閱版畫研究，寫介紹《在順川發現的一本日記》短文。下午熱極，閱各書店送來藝術考古書。晚間赴首都看朝鮮電影。

二十六日　木曜　燠熱。

晚間寫《中國語文是世界上最發達的語文》一稿。收良伍函。

圖書館買傅惜華《樂浪》一冊，《樂浪郡之遺跡》三冊，《梁山夫婦塚》二冊，《有竹齋玉譜》一冊，《漢以前古鏡の研究》一冊，共價七百萬元。若從書估手中購買，尚須多加二百萬元，為學校省錢四分之一。

二十七日　金曜　陰雲，涼爽，晨小雨，晚雨。

上午八時赴校，將中國語文稿件寫就，交吳曉鈴。下午寫《三反中的收穫》。五時開會，七時返寓，燈下寫明日在北京圖書館報告芬奇的稿子。夜雨，涼爽。

二十八日　土曜　晨雨，氣候八十度，較昨涼爽。

上午八時赴館工作，寫達・芬奇生平與藝術報告稿。中午赴市場進餐，理髮。近日午睡失眠，精神甚不好。五時赴東四人民市場，買斯克泰小銅器，一小人，一雙虎相鬥，一兔兒扣帶，三件一〇・〇〇〇元，甚廉。至北京圖書館，講達・芬奇的生平與藝術，自八時至十時，聽眾三百五十人，多來要求簽名，返寓已十一時。邀張鐵弦晚餐。寄吳曉鈴【函】。

二十九日　日曜　陰雨，涼爽。

晨，書估送書來，薛慎微君來，云其所藏名畫照片底版，均做平常玻璃出售，頗為可惜。赴傅惜華家，借來《支那古鏡》一冊，《遼金時の建築及其佛像》一冊，又交換《白色土器》一冊。因下雨未往游泳場。七時與馮法禩等赴魯班館，至琉璃廠來薰閣看畫冊，十時半返寓。

三十日　月曜　晴熱。

八時赴館，寫藝術史目錄，下午寫畢六十三本。中午返寓午睡，七時赴館開教務會議，十時返寓。

晨薛君送來白樂天書贈元微之字卷照片，及韓幹畫馬長卷照片，託為代售。

七月

一日 火曜 晴熱。

上午八時赴館辦公，看書估送來各書。下午寫祝賀共產黨的三十一週年祝辭。晚間參加慶祝會。

二日 水曜 晴，酷熱。

上午赴校辦公，作西文書目，下午作西文書目。晚間赴民盟市支部開會。

三日 木曜 晴，酷熱，室內九十多度，室外百多度。

上午七時半赴館工作。下午酷熱，考工人政治課，六時返寓晚餐，七時出席各民主黨派聯席會，十時返寓。上下午寫英文藝術類目錄。

四日 金曜 陰，炎熱略減。

上午八時赴館，寫書目，看書店送來各書。下午看工人政治課考卷。五時開盟小組會。

五日 土曜 晴熱。

八時赴館辦公，編寫珍本書目。法韞來，午，同至其母處。

收校薪一〇七二‧一〇〇元。上午給法韞二〇‧〇〇〇，此為身上最後的一點錢了。每月總不夠用，不知何故？至東四人民市場，還《方氏墨譜》錢二〇‧〇〇〇，又《東洋史地圖》二〇‧〇〇〇，買《俄羅斯文學》二‧〇〇〇。在市場遇張鐵弦，相談一小時，並看古玩。

六日 日曜 陰，下午大雨，冰雹。

上午書估來送書，《明萬曆新安黃氏原刊圖繪宗彝》四冊，《百華箋譜》二冊，留看，餘俱退還。同孫宗慰赴旋馬下灣一號薛姓家買書畫玻璃板五十餘張，每張三‧五〇〇，我買膠片古鏡攝影七張二‧八〇〇。至魯班館，還圓桌錢二一〇‧〇〇〇元，歸途秤書四斤六兩一三‧〇〇〇，內有《堯山堂外紀》鈔本，古逸聚書覆元本《楚辭集注》、《梁節庵遺詩》等。下午四時赴人民游泳場，遇大雨冰

電，歸已八時半。

七日 月曜 陰雨，涼爽。

七時半赴校，編寫波斯印度藝術書目。收工人學校薪三二‧○○○。晚間同馮法禩看《斯維德羅夫》電影二‧五○○。

昨晚付木刻佛底片五‧○○○。

八日 火曜 陰雨，涼爽。

八時赴館，編寫珍本書目一百七十餘冊完了。付劉金濤裱畫錢六○‧○○○。收到《新建設》一本。晚餐後赴市支部與吳煜恆談聯絡委員會事，九時五十分返寓。

至人民市場遊書攤，取來《舞臺裝置の研究》一冊，作者伊藤熹朔，十六年前客東京時，舊相識也。

九日 水曜 晴，不熱。

八時赴館，九時半至乾面胡同衛生所透視。交工會費三個月三五‧四○○。下午擬日文俄文分類編目。晚間赴琉璃廠，取來《北大國學門》月刊、週刊合訂本各一冊（開通書局）。

十日　木曜　晴，稍熱。

晨，薛慎微來賣物。八時赴校辦公，討論畫冊畫頁編目。下午編畫冊目錄。晚餐後赴東四人民市場。夜一時半寢。

十一日　金曜　晴熱。

上午赴校辦公，下午至民盟支部聯合辦公。五時開盟區分部會。晚間開師大、輔大調整院校聯歡會。十一時半返寓。法韞赴東北實習，帶與五〇・〇〇〇元零用。夜赴民支開會後，十二時始寢。

十二日　土曜　晴熱。

上午八時至館工作，編畫冊目錄。

十三日　日曜　晴熱。

上午至傅惜華處，還其《歐美所藏支那古鏡》一冊，《遼金時代の佛教建築藝術》一冊，借來《山

中定次朗傳》一冊，此日本古董商，盜竊我國古物不少。下午至人民游泳池。

十四日　月曜　陰雨。

上午圖書館遷移樓下，開始搬動。下午搬辦公室。晚間至薛慎微處閒談，為圖書館買其韓幹畫馬照片一套二一張，三十萬，連十二寸玻璃底板二一張。收北京圖書館送來達芬奇的生平及其藝術報告車馬費一○○・○○○元，又還來雨果照片一張。

十五日　火曜　陰，晚晴。

晨七時半赴館，遷移書庫，今日上午盟總部開烈士紀念會，未能往。下午二時半開院務會議，五時散會，六時返寓。付《陶淵明集》三・○○○，多出二百元。

十六日　水曜　熱。

上午八時赴館，遷移圖書館於樓下。下午開評薪評級會，五時半赴吳作人家，觀其所得漢六朝石刻磚刻畫像。八時與孫宗慰往大華看《未婚妻》電影。

十七日　木曜　燠熱。

上午聽傅作義荊江分洪修建工程報告。下午赴文化部開評薪評級會的報告。晤黃芝岡，至其家，晤杜穎陶。黃贈我《民俗藝術考古論集》一冊，十餘年前舊作也。

晚八時至中山公園協商會，開民主黨派聯席會，中共市委會作總結。

扇子遺失於田漢家。

十八日　金曜　熱。

上午赴館工作。買《燕京開教錄》三冊一〇‧〇〇〇。下午二時，赴市支部開會。五時開美術學院區分部會。

十九日　土曜　早晴陰不定，甚熱。

晨七時半赴館工作，將樓上圖書館書物，盡遷樓下，進行排架工作。取來書攤《京師坊巷考》一部，《高青邱集》一部，工作至五時半，歸寓晚餐。八時赴市文聯應施白蕪之邀，看驢皮影戲至十一時，計演《唐僧取經過火焰山》一劇，《許仙被扣金山寺》一劇，又《宣傳衛生反對美國細菌戰》一

劇。晤歐陽予倩、田漢、張光宇、張仃等，皆對此愛好者。

二十日　日曜　陰雨。

上午巫白慧自印度歸國來我處暢談。一九四六年在印度國際大學教書時，白慧做小和尚，讀梵文頗有慧根，至其認識共產主義必勝，蔣介石必被消滅，受我感召不少。午同其至森隆進餐一一‧三〇〇。游東安市場，取來書店中《殷墟書契精華》一冊，至東四人民市場，未購物。白慧住豐盛胡同一八號教育部招待所。夜雨，夏同光、馮法襬來談。

二十一日　月曜　陰雨。

七時半赴校工作。下午燠熱，六時返寓。晚間修緶堂李估來，將《狩野紀念文集》、《響堂山石窟研究》兩書取去，此估甚狡獪。夜讀《高青邱詩集》。

二十二日　火曜　陰雨。

七時半赴館工作。上下午大雨。將書庫整理清楚，井井有條，此勞動與智慧所創造，殊可喜。六時返寓。在國際書店買來列寧與史達林畫像一張八‧八〇〇。

二十三日　水曜　終日陰雨。

八時赴館工作。下午至市文聯開皮影戲座談會，散後與張仃、張光宇赴西四北大街六九號德順皮影社，訪問社長路景達，觀其所藏皮影人，以咸豐年間所製較舊，皮人張所製較佳，六時半返寓。與施白蕪等談，皮影戲在北京，僅餘此一家，不久將滅絕，如何救此民間藝術，並加以發揚，使之成為兒童劇院，為今日的急務，並略述皮影戲發展的歷史。

二十四日　木曜　上午晴，下午陰，晚間大雨。

晨八時赴館工作。下午新生公學幹部張法宗來談雲，在印度有一國民黨特務朱俊臣，曾有人證明，對我進行迫害，張因來此證實，並請我詳述被迫害的經過，我因詳述在加爾各達作民主運動時，受迫害的情形。六時半返寓晚餐，大雨。七時赴中山公園市協商會議，代表民盟市支部報告，十一時半返寓。

二十五日　金曜　晨，晴朗。

上午黃芝岡派人借去舊著《漢唐之間西域舞樂百戲東漸史稿》。下午編書目。

二十六日　土曜　晴明。

上午七時赴館。

二十七日　日曜　陰，涼爽。

上午與黃芝岡至大翔鳳胡同張懷處，接洽其捐贈與美術學院圖書館的書籍，攜來《一片情》、《控鶴監祕記》等，交余保存，其他小說一百八十餘種，贈圖書館者，約於明日往取。在舍午餐，餐後至東安市場，《昭和制鋼場》一冊，《牛津世界地圖》一冊，託五洲代賣。取來《中國的水神》一冊，買錶帶四‧〇〇〇。至東四人民市場，付《東洋學研究》九‧〇〇〇，買《琵琶譜》一冊三‧〇〇〇。

二十八日　月曜　陰雨，涼爽。

上午八時赴館工作。下午赴張懷家接受中國木版舊小說約二百布函。收回昨日車錢八‧五〇〇及《東洋學研究》九‧〇〇〇，《燕京開教略》一〇‧〇〇〇元。

二十九日　火曜　終日降雨。

上午八時赴館工作。在張君所捐書中，撿出《人鏡陽秋》、《杜子美遊春記》等珍貴書。下午赴中山公園集會，前往慰勞黑山滬療養院解放軍志願軍戰士，八時始返寓。

三十日　水曜　陰，未雨。

晨七時半赴校，整理書籍，把要清除的書，再清理一遍。下午整理張懷所贈章回小說書。

三十一日　木曜　陰涼如有秋意。

晨七時半赴館工作，與范志超談，願其不要再不量力，將購書責任，交與馮湘一。

收萬蓉函，收錢雲清函，法韞函。晚間赴中山堂開各民主黨派聯席會議。

八月

一日　金曜　無雨，陰涼。

晨七時半赴老君堂四十一號訪萬蓉，八時半赴館。下午三時開圖書館工作會議，六時返寓晚餐。晚間與陳曉南至天安門及中山公園散步。將《Halfin》畫冊贈與孫洪緒。

二日　土曜　晴朗。

赴館視事。至東安市場書攤買《五十年來之中國文學》一冊，係胡適贈周作人物，人賤物亦鄙，價四・〇〇〇元。赴北海看海軍體育表演。

三日　日曜　晴朗。

上午赴盛家倫處，以《中國古代樂舞戲劇美術研究》稿交其介於天下出版社。下午一時返寓午睡。晚餐後至李相材家，以錢雲清函交其太太。至真賞齋古董肆閒談，閱閱刻《西廂記》一部，明刻《堯山堂外記》一部，《繪事瑣言》一部，歸已十二時。

四日　月曜　晴朗。

圖書館粉刷房子。上午，來薰閣、裴英閣、真賞齋、劉九庵、東安市場等均來館送書閱看，選取多冊，其中以環球所送《美國收藏中國畫圖錄》兩冊，較為豐富。還《高青邱集》一五‧〇〇〇，取來《國華》一冊，下午開評級評薪委員會，六時返寓。

五日　火曜　晴熱。

上午開會，評級評薪動員報告。下午開小組會。晚間開評委會，十二時寢。收校薪一〇八四‧七五〇元。還《看雲集》書錢五‧〇〇〇，付《支那畫人研究》一〇‧〇〇〇，取來書攤《家事》一冊（高爾基作，耿濟之譯），《德國建築》一冊。

六日　水曜　晴熱。

上下午在校開小組評議會。晚間赴薛家閒談。

七日　木曜　燠熱。

上午下午都開會評級評薪。晚餐後至東四人民市場，取來鳥居龍藏《蒙古旅行》一冊，在修綆堂買來周作人《紅星佚史》一冊四・○○○。

八日　金曜　冷爽，上午熱。

交工會費一二・○○○，付《中國的水神》一冊一○・○○○。在書攤取來一百二十回的《水滸》六冊。上午本小組評級評薪會終了。晚餐後與曉南往看《蘇沃洛夫大元帥》一片，票二・五○○，十一時返寓。

一九五二年

九日 土曜 陰，小雨。

七時半至館。上午檢查清除無用書籍。下午開評級評薪委員會。在東安市場又取來《水滸傳》一部。

十日 日曜 陰雨。

晨八時訪問徐悲鴻先生，與曉南同往。十時至盛家倫處，晤楊大鈞、傅天仇等。至東單市場午餐一・八〇〇。赴校圖書館，下午至琉璃廠，在通古齋買海獸葡萄唐鏡一個四〇・〇〇〇，唐雕方玉樂女擊鼓二〇・〇〇〇。至周殿臣、劉金濤、靳資宣等處，七時返寓。

晨姚佑師渭送來蘭亭圖及石刻拓片。盛家倫贈與冼星海合影一張。

十一日 月曜 陰雨。

上午七時半至館，檢查無用畫報。

約王丙召、樊墨林、孟慶祿看電影，十一時返寓。

十二日　火曜　晴。

上午八時赴館。付《北戴河海濱志略》三‧○○○。夜參加校內教育工會跳舞，返寓已十一時，沐浴十二時寢。

寄法韞函。

十三日　水曜　陰雨。

七時半赴館，出招考新生題目，午赴王丙召家，欲晤孟慶祿，候甚久，不見其來，遂返校。下午閱書，六時返寓。買《普希金詩》一冊一‧○○○。晨俞世埜來，午訪沈寶基，送其赴勞動大學。

十四日　木曜　晴，有時小雨。

上午赴校辦公，寫工作彙報。送沈寶基赴勞大。下午一時，環球書店來將《西域考古圖譜》上冊（一一九頁）取去。此書一九四九年購自大連文樂堂書店，今因需錢，擬售去，甚難割捨也。赴樊墨林處晤孟慶祿，此女頗可愛。四時赴後海訪孫方令英，十餘年不見，今已六十餘，髮皆白矣。昔年在東京時，常至其家，其女年才十三四，今已生四子矣。至八道灣訪周遐壽，此君藏書已散，尚有餘者，將以

易米，擬擇其善者購之。談良久，贈山寶拓印《宋以後古鏡拓影集》一冊。九時歸晚餐。買皮帶一條二三‧○○○，舊皮帶已用十二年，昨日中斷。

十五日　金曜　晴朗，不熱。

上午赴校辦公，開始翻譯《唐代的服飾》。下午赴王炳召處，約樊墨林、孟慶祿同遊北海公園，九時半返寓。

十六日　土曜　晴朗，不熱。

上午赴館，為館買《列賓畫集》兩部，費去半日時間。午約王炳召、墨林、慶祿至市場小吃一二‧九○○。《西域考古圖譜》上冊取回，又取來《支那版畫叢考》一冊，返寓小睡，再至墨林處，已外出。至東四人民市場，買《中國古代社會新研》一冊五‧○○○，又取來地圖一冊，墊付《德國風景》書價二○‧○○○，尚欠一○‧○○○。

十七日　日曜　微雲，不熱。

上午赴盛家倫處閒談。至校看考試卷，小憩，至墨林處。至靳資軒處看拓片，至琉璃廠遊古董肆，

在古陶齋取來秦鏡一個，買西番鈎一個五‧〇〇〇。在通古齋取來唐玉雕女子吹笛小牌。在欣賞齋買來唐鏡一，一〇‧〇〇〇。在張靜軒家買西番小刀五‧〇〇〇。

十八日 月曜 晴。

閱國文史地新生考卷。上午各書店送書閱看，下午靳資宣送碑拓來看，留《古玉圖譜》、《唐宋元明畫集》等書，在環球取來《高昌壁畫精華》一冊，午餐二‧一〇〇，買《東洋學報》一冊五‧〇〇〇，又取來禁書目四種，車錢五‧〇〇〇，晚間遊隆福寺，付《家事》五‧〇〇〇。

十九日 火曜 晴。

上午赴館約吳作人、蔡儀看拓片，將新生卷交註冊組。午至黃芝岡處，將《中國的水神》一冊贈之。在其家午餐。至東安市場，遇畢朔望，同遊書攤，請其至起士林吃茶點一四‧五〇〇，至環球書店問《高昌壁畫》價格，云至少三五萬。返校譯《唐代的服飾》兩頁，至傅惜華處觀《支那古明器圖譜》七套，甚佳，其中舞樂人一幅，樂女十，舞女二，見所未見。又舞女二，亦極佳，皆盛唐物也。借其《西域發見の繪畫に見えたる服飾の研究》一冊，亦甚少見，欲並《唐代の服飾》，皆轉譯為中文。六時半返寓晚餐。晚間降雨。買《法國文學史》五‧〇〇〇。

二十日 水曜 微陰，不熱。

上午赴館閱書，書店送書來者六七人。下午譯《唐代の服飾》第一章終了。丁萊親來談，以《蒙古調》小冊借與。夏同光借去一○・○○○元（還）。晚間赴勞動劇場觀解放軍歌舞，十二時返寓。

二十一日 木曜 晴。

上午赴館。下午兌出儲蓄券一八○・○○○，匯與潁上一○○・○○○元，匯寄費三・○○○。赴琉璃廠通古齋還唐調吹笛女子玉牌五○・○○○元，觀其所藏銅印玉印，閒談移時。至榮寶齋新記，觀其所藏九獅屏風，至中山公園市協商會開各民主黨派聯席會議，十一時返寓。買《潛社詞刊》四・○○○。晚雨。

二十二日 金曜 陰雨。

收法廉函。

上午赴館辦公，閱書，買《新西域記》等書。下午至市支部，吳晗傳達周總理報告，六時半散會。至東四人民市場，取來景宋《遭難前後》一冊，返寓晚餐。至校參加晚會跳舞，十一時散。

549

二十三日　土曜　陰雨。

上午赴館。午買《禁毀書目》四冊五・〇〇〇。晚七時開民盟區分部會議，送張恆壽、沈寶基調工作。下午雨，晚間雨。

二十四日　日曜　陰雨停。

上午頭痛，由於左面的斷齒發炎。法韞自東北返，為帶來蘋果，駱駝毛等。魏廣州來送書，《人鏡陽秋》二本，《嬌紅記》一本。下午赴琉璃廠，取來博鑒齋陳師曾畫扇一把。赴通古齋還筆筒錢二〇・〇〇〇。至其對面店中見有蔣南沙花卉一帙，價十萬，又端硯一，有鸜鵒眼，價二萬，皆可愛。又起西鄰一店，有雞血一方，田黃三方，頗欲得之，改日再往。至姚師渭處，至劉九安處觀其潘蓮巢美人一幅價十二萬，均因無錢未購，至真賞齋，囑其送《爽籟館欣賞》。至萃文齋囑其送《支那佛教史跡》，約在館中觀看。爽籟館係杭州分院所囑代購也。

二十五日　月曜

上午赴館閱各估送書籍拓片，留《新西域記》等書。徐悲鴻先生約談，欲購方雨樓所藏郭忠恕《岳

一九五二年

陽樓圖》贈與學院，並擬將其藏畫，盡獻與學校。余告以曾與蔡儀商談，擬將方氏遺物，購歸學院，現正進行也。下午工作至六時，返寓。

二十六日　火曜　上午晴，晚間雨。

晨赴郵局為法廉寄去衣五件。至靳資宣處請其將漢魏六朝拓片售價減低，結果由初價壹佰貳拾萬，減至捌拾萬元，始允為圖書館購買。此拓頗難得，原石多售至國外，造像多孤拓也。至琉璃廠在陶古齋取來斯克泰銅刀一把，係仿造。至欣寶齋取來壽山章一個，刻「結古歡室」四字，價二萬。在陶古齋看銅鏡數十面，又唐笄二支，商笄六支，三代玉魚二，皆可愛。至博聞移西壁一店，見其雞血小章，欲購之。至來薰閣看書。至薛慎微家閒談，六時過順治門小市，買菊花一帙三·〇〇〇，吳式芬扇面二·〇〇〇，取木印二·〇〇〇。在觀復齋買照片十六張八·〇〇〇。

二十七日　水曜　晴朗。

上午八時赴校辦公，為圖書館買《新西域記》、《天籟閣藏宋人畫冊》、漢六朝石刻拓片、《朝鮮慶州南山佛跡》等書，煩忙一個上午。下午辦公至五時半，赴市場理髮，付《圖書館學》五·〇〇〇，收回《法國文學史》、《家事》兩書墊付款一〇·〇〇〇。寄法寬函。晚間參加教育工會舞會。

二十八日　木曜　晴朗。

上午赴館辦公，午赴東四人民市場，還外國地圖八‧〇〇〇，《遭難前後》四‧〇〇〇。給法軀三〇‧〇〇〇。下午曬衣服。晚餐後，赴市支部開會，十一時半返寓。

二十九日　金曜　陰。

讀《毛澤東同志略傳》，上午赴館辦公。下午寄伊不鐸信，寄全國文聯登記表。收市文聯函。晚餐看《夏伯陽》電影二‧五〇〇。

三十日　土曜　晴。

上午赴館辦公。登廣告聲明遺失校徽作廢。七時半赴市文聯聽鄭振鐸關於保存文物的報告，九時半赴校參加跳舞晚會。

寫信寄周啟明。將廢書目錄送北京圖書館。

三十一日　日曜　上午晴，下午小雨。

晨法援又來要錢，告訴他我的經濟不寬裕，遂去。他自己每月五六十萬元的薪金，還想剝削別人，真是一個不好的青年。上午至中街楊大鈞家，同其至琉璃廠各古董肆，楊買唐代雲鑼一套，我買唐玉雕女舞人一個，欠錢未付（喬【友】聲肆內物），以小田黃章請周西丁篆刻，將西番小刀還陶古齋。途遇梁均，彼亦染古玉癖，一時半返楊寓午餐，治饌甚美。觀其所藏圖章，楊贈我齊白石刻「瓠」字印，同遊小市，買張龢菴畫冊頁四帙一二‧○○○，《容齋隨筆》六冊三‧○○○，返寓車錢‧八○○。晚間王放勛來談。交登廣告遺失校徽一○‧○○○。

九月

一日　月曜　晴朗溫和，爲秋天的佳日。

上午七時半赴校，看書估送來書多起，午在書攤取來《郭沫若歸國祕記》一冊，至晚讀畢，殷祖同撰，敘述頗真實。

二日　火曜　晴朗溫和。

上午赴館，至下午五時，赴法文圖書館看書，選取兩種，一、《東方藝術》十一冊；二、《中國美術史》。

三日　水曜　晴和。

上午赴館辦公，看書估送來書籍多起，甚忙碌。寄錢雲清函，覆王潤琴函。晚間看《梁山伯與祝英台》一劇。

四日　木曜　陰。

上午訪蔡儀談話，將赴龍門調查石刻。下午赴東四市場，取來書五冊。晚間赴市會議開會。晚雨。

五日　金曜　晴和。

看書估送來各書，選購《東方藝術》等數種。下午收到校薪一〇九三・五〇〇元，赴琉璃廠古董肆，還清欠債，陳師曾畫紙扇一〇・〇〇〇，刻田黃小章二〇・〇〇〇，黃壽山章二〇・〇〇〇，雞血小章六〇・〇〇〇，秦鏡八〇・〇〇〇，唐雕玉人四〇・〇〇〇，商代鳳釵二〇・〇〇〇，青田二〇・〇〇〇，共計二十七萬，內青田係為圖書館刻印代墊。在陶古齋取來銀製金鳳釵一對，云唐代物。

六日 土曜 晴和。

上午至蔡儀、王炳照處。赴琉璃廠，付兩鏡修理費二〇．〇〇〇，小玉印一〇．〇〇〇，人騎虎小帶鉤一〇．〇〇〇，宋定三連小罐一〇．〇〇〇，漢白石小豬二．〇〇〇，古銅器照片五．〇〇〇，代圖書館買唐蓮花生小鏡六〇．〇〇〇。

在震寰閣見一宋雕磁小杯，一四山鏡，一玉馬首，一嵌金銀銅器殘片，一羊頭西番刀子。在陶古齋見一嵌金銀錯漢帶鉤，一青玉刀，一黑玉刀，一白玉石唐佛，皆可愛，又骨笄一盒六支亦舊物。夜吳煜恆來談。

七日 日曜 晴和。

晨赴艾青處，艾青收集小玩具不少，自製一竹根煙斗頗可愛，又得魚化石兩個，藻類化石一個。艾近年與愛人仳離，以此寄情，尤之我之愛玩小古董也。九時赴黃苗子處觀其所得書籍畫冊，法京巴黎所印美術叢書頗佳。赴盛家倫室觀書，家倫云，我的稿子《古代音樂舞蹈戲劇美術研究》，上海萬葉書店可出版。十一時返寓。下午一時赴中山公園市協商會，代表民盟參加民建的四屆會員大會，晤黃炎培、孫曉村、孫起孟、李樂光等。四時赴琉璃廠，為圖書館買四山紋秦鏡一面三〇〇．〇〇〇元，又取來綠松金錯帶鉤一個（陶古齋）。在通古齋取來玉文帶一個，玉玦一個。在振寰閣取來猴兒鎖一個，七時返寓。

八日　月曜　晨陰，滴雨，下午晴。

七時半赴館辦公，看書多起，選購數種，又買銅鏡四面，銅錯金綠松帶鉤一個。下午齒痛。收周啟明、華東分院圖書館函。九時早寢，盛家倫來談，復起，十一時去。

九日　火曜　晴和。

上午赴校，參加青年宮保加利亞國慶日慶祝會，劉巍峙報告保國社會進步狀況，繼有合唱，紅綢舞、三岔口諸節目。午至人民市場，買《談虎集》一〇‧〇〇〇，油畫三〇‧〇〇〇，參同契一〇‧〇〇〇。匯與法韞六〇‧〇〇〇，匯費一‧〇〇〇。

十日　水曜　上午陰，下午雨，夜霧。

晨赴館辦公，看書多起。開會討論福利補助金，為本小組交會費，忙碌至午。赴市場午餐，以《尼赫魯獄中記》換《郭沫若歸國祕記》，補價一‧〇〇〇。寄法韞函。下午赴琉璃廠，取來圖書館印及印色一盒，共九萬五千，又在陶古齋取來唐五月五日小鏡一，還其銀質金花釵二，在振寰閣取來殘銅器錯金綠松片一，小玉兩個。赴萃文閣、攜古齋看印石，返寓晚餐。夜看張君秋演《鳳還巢》。

十一日　木曜　晴和。

上午八時赴館辦公，赴方雨樓處，雨樓死後，其遺物有散之琉璃廠者，學院欲將其藏畫藏金石收購，故與其妻其母一談。赴乾面胡同聯合門診部拔牙一個，午返校。下午看造像百張，六時返寓。過國際書店買《中國建設》一冊六‧〇〇〇。

十二日　金曜　晴和。

晨七時半赴館，看書數起，選購《洛陽古城古墓考》等數冊，代墊刻圖書館章之款取回，又代墊印泥錢五萬。午發熱不適，恐係拔牙不潔之故。下午四時，赴東四人民市場，遊隆福寺書店，六時返寓。

十三日　土曜　晴和，有風。

拔牙後不適，左半身痛。上午腹瀉，昏悶如病。下午瀉止。赴文化宮看展覽。至琉璃廠，還去振寰閣一猴兒鎖，一玉人，一人騎虎帶鈎。至篤古齋還刻印四萬五千，取來《榜葛剌圖貢麒麟圖》仿本，在博聞簃移取來一端石硯，返寓。在通古齋看照片數冊，中有不少精品。

一九五二年

十四日　日曜　晴和。

不適，左半身神經痛。上午未出門，身痛臥而觀書，文殿閣賣書人蕭文豹來，以《散曲叢刊》一部，換其《西遊記雜劇》一冊，又以《敘利亞考古記》、《斯文赫定熱河考古記》、《方氏墨譜》、《孟加剌皇家亞洲學會雜誌》、《種玉記》、《歷代名人詞選》、《方豪文錄》、《罪與罰圖》等八種，託其售去，因近來日窮，自有之書，仍不能保存也。下午仍痛，晚間小癒，齒根出膿。

夜赴蘇聯對外文化協會觀《難忘的一九一九年》一片，十時半返寓。

十五日　月曜　晴和。

今日身體漸好。上午八時赴館，今日恢復辦公時間。上午蔡儀報告解放三年的成績，及東亞和平會議的意義。下午二時半出席院務會議，討論院務組織及籌備國慶、招待外賓等問題。

法驅來電話云，將填表申請入黨。昨夜得夢，夢返故鄉，廬舍已非，土壁蓬簷，兄云母已不在，門貼錢紙，痛哭忽然驚寤，始知是夢，不懌累日。

十六日　火曜　晴和。

晨五時即起，上午七時半赴館辦公，下午力揚來，久不相見，頗念之，舊約贈其一硯，因同返寓，取端硯兩方贈之，薄暮方雨樓之侄來館，云雨樓舊藏《番王按樂圖》、《岳陽樓圖》，價需五千萬元以上方可，將以此意轉告悲鴻先生。

十七日　水曜　晴和。

上午赴館選購書籍古鏡多起。范志超免職離館。下午開招待外賓籌備會。付昭容鏡布盒錢八‧〇〇〇，此鏡於一九三七年冬得自長沙，隨余已十六年矣，今被打破，重黏合費一元，又配一盒盛之。付《北大善本書目》錢四‧〇〇〇。通古齋送來宋磁美人枕一個。

十八日　木曜　晴和。

上午八時赴館，買書數冊。收回墊款五〇‧〇〇〇。下午至文化宮觀匈牙利展覽會。至琉璃廠各古董肆，遇楊大鈞，七時半至市協商會開民主黨派聯席會，至文化俱樂部舞會，遇洪潘。十一時半返寓。

十九日　金曜　陰，下午空氣悶熱，晚雨。

上午八時赴館辦公，談方雨樓遺畫《番王按樂圖》、《岳陽樓圖》需價五千萬，丁井文頗熱心，欲為學校購之，但江豐不同意。又談孫佩蒼所藏畫，恐亦無結果。此兩君者，生前一愛中畫，一愛西畫，吾院皆與之有關係，徐悲鴻先生之友也。

午餐時赴東安市場選購《譯文》全部合訂本八冊，及《中國文學研究》等書，《譯文》為魯迅先生手創而成，此雜誌甚精美，又選購《野獲編》一部，亦頗難得。下午赴市支部開會，三時半返校，五時半回寓。

二十日　土曜　陰，晚晴。

上午八時赴館，買《譯文》月刊全部合訂本八冊，價七五○‧○○○，此雜誌為魯迅先生所經營創辦，選稿甚精到。上午九時至乾面胡同衛生所補牙。九時半赴北京圖書館觀中國印刷展覽，其古代部分，陳列宋元明善本甚多，皆時賢所贈，如周叔弢、吳南青等捐書尤多，與此得見吳瞿安師舊藏《豹子和尚自還俗》等書，眼福不淺。遇鄭振鐸、趙萬里、朱餘卿、丁西林等人。下午與蔡儀談購古物事，彼仍主多購。六時返寓，八時訪孟慶祿不遇，至文化俱樂部跳舞。

二十一日　日曜　晴和。

上午蕭文豹書估來，買其《西遊記雜劇》一冊六〇·〇〇〇元，以《散曲叢刊》兩函抵價，並找餘二〇·〇〇〇。法援來，此子變成二流子，即其父亦不理矣。午餐後返寓，收今夜閱兵參觀證。

夜十一時即起床，赴東單，戒嚴，步行至天安門，在右台參觀閱兵，軍容甚盛，前步兵、戰車兵、傘兵、空軍、海軍及民兵，共十二隊五千餘人，繼為騎兵、炮兵、摩托化兵、康秋霞火箭炮兵等，至五時半始畢，歸寢已六時。

二十二日　月曜　陰，晚間雨。

晨七時四十分赴館，看書多起，寫《第三屆國慶日感言》約八百字。下午招待組選擇陳列畫件，五時半返寓。

夜法援來，甚不歡迎，但彼無恥，仍不肯去，且又欲借錢，我既無錢，有錢亦不願給剝削自私之徒也。

二十三日　火曜　陰雨。

晨八時赴館，下午開招待外賓小組會。晚間與曉南往看《在和平的日子裏》一片，票價二·五

○○。夜法援又來，告其不應有此二流子性格，昨夜已不歡迎，今日更不愉快。

二十四日　水曜　陰。

齒痛。上午八時赴館工作，編西【文】書目。午赴東安市場五洲書店閱《白鶴帖》五冊，惟第一冊特可愛，內多唐朝銀銅工藝品。二時赴天壇觀北京市物資交流大會，陳列六室，規模不如去年天津之大。五時半返寓。

寄法韞信。

二十五日　木曜　晴朗，不寒不暖，極佳。

八時赴館，寫插架木簽，至下午而畢。寄錢雲清函。夜食螃蟹。

二十六日　金曜　晴和。

上午八時赴館，九時赴歷史博物館，觀唐山出土文物及新疆出土文物。唐山出土物，一青銅嵌入紅銅獵壺，一青銅虎紋豆，皆極精美，前所未見。新疆出土物，為老友黃文弼所發掘搜集，其中伏羲女媧

像，各種絲織藝術，各種文書及西域佛頭數個，皆屬重要文物，女首塑像，口輔微笑，美麗之至。會場中遇徐特立老師、西諦、曉鈴、啟功、沈從文、韓壽萱、邵力子諸人。

午至福海陽沐浴二·六〇〇，午餐一·四〇〇，二時返館工作。在東安市場取來中原《吐火羅文佛經》，伯希和印，《永樂大典》二冊，日本影印，《禿禿大王》一冊，《歌德劇本》一冊。打電話張鐵弦，瞭解中法學會藏美術書情況，詢吳曉鈴科學院所藏西洋名畫情況。

下午收校薪一〇九·五〇〇元，購資料暫支五十萬。四時赴琉璃廠，至陶古齋、振寰閣、欣寶齋、喬友聲、通古齋、榮寶齋看物，取來虎咬龍銅鉤，斷錯金尺，秦小鏡二（震寰）、長玉魚、小玉玦（喬友聲）、錯花小刀（通古）等物，至鼎古齋，取來魯迅印《死魂靈百圖》等書六冊，在陶古齋取來古器物照片一冊。

二十七日　土曜　晴和。

八時赴館工作，上午赴樊墨林家，《蒙古調》小冊取回。至東四人民市場付《中國美術會季刊》六·〇〇〇，《日華大字典》一四·〇〇〇。返校辦公，下午五時赴八面槽匯錢母親一〇〇·〇〇〇元，法廉四〇·〇〇〇元，郵票七·二〇〇，匯費二·二〇〇。至東安市場取來魯迅譯《近代藝術史潮論》一冊，《語言與文化》一冊。

寄法韞、郵局、法寬各一函。

563

一九五二年

二十八日　日曜　晴和。

上午赴中德學會觀其所藏美術書籍，頗多難得珍本，與管理人劉君生談良久。午至黃文弼處，談甚暢，在其家午餐。下午同至琉璃廠通古齋、博聞簃、振寰閣等古董肆觀古器物，買嵌金銅器殘片一件，價一五〇・〇〇〇元。在通古齋買西夏文銅□一件二〇・〇〇〇元，以素玉印退還，加付一萬，至順治門小市，買張龢庵冊頁一二・〇〇〇，連前購足成十二頁。

二十九日　月曜　晴和。

上午赴館，準備招待外賓來校參觀，十時赴故宮慈寧宮觀陶瓷展覽，精品甚多，漢魏六朝唐代俑人，有助中國服裝研究。宋明瓷器亦極美，圖案形式雅潔，絕無俗惡繪畫，自從清之中葉以後，瓷器畫漸趨俗惡。展覽會中，晤張伯駒、鄧以蟄、黃文弼、鄭振鐸、王冶秋、郭沫若等人。十二時出。下午招待印度及南美來校參觀和平代表，至六時始畢。晚間參加馮真、李琦等五對結婚禮，九時返寓。晚間晤陳田鶴。

三十日　火曜　晴和。

上午七時半赴館，編西書目錄。收法龕信，為其匯去一〇〇・〇〇〇元，郵費三・〇〇〇。下午赴琉璃廠，買小鎏金銅器五・〇〇〇，藍花小磁杯三・〇〇〇。至各古董肆，見所定價甚賤，但少珍品。車錢六・〇〇〇。收《印度藝術》一冊，係侯興福為秀峰帶來。午在東安市場買《時代》期刊魯迅紀念號一冊二・〇〇〇。《古博奕》三種六・〇〇〇，又取來《帝室博物館刊》二冊，《希臘》一冊。

十月

一日　水曜　國慶日，晴和有風。

晨赴東單，萬人夾道，學校派人來尋我去觀禮，即步行至天安門，在左台觀禮，首檢閱軍隊，陸軍步兵、炮兵、騎兵、裝甲兵、空軍傘兵，海軍及民兵等，步伍整齊，軍容甚盛，朱總司令發號指揮，令全軍人員，抗擊美帝國主義，保衛和平，閱兵畢。次為各界群眾行列，極為熱烈。上午十時開始，下午二時完畢。晤陳伊範、葉君健、王冶秋、張鐵弦、孫福園等。至王府井進餐，買花賀李琦、馮真等結婚。晚間赴天安門看火花，擁擠不堪，遇法韞，十時同返舍。今日狂歡一日，亦不覺疲。

二日　木曜　晴和。

法韞為整理室內清潔，塵垢盡去。上午赴校，至市場午餐，付《人民歌聲》一〇・五〇〇。下午至

東四人民市場付漢鏡錢一○○・○○○，尚欠四二・五○○。買胭脂小瓶八・○○○，《安娜的婚禮》五・○○○。

三日　金曜　晴和。

上午八時赴館，精神頗倦。上午全體教員會。下午將物帳目結清。

自九月二十七日至十月三日，計匯給家屬五○○・○○○元，又匯費一九・六○○元，自用一七八・八○○元，合計六九八・四○○元，尚餘三八一・一○○元。

四日　土曜　晴和。

傷風鼻塞。上午赴館工作，抄寫書目，閱看書商送來書籍，甚忙。抽暇寫信與劉念源、李其標、徐發淦等，詢侯與福來京的下落。下午開會討論中國美術史編寫計劃。晚間赴市支部聚餐，歸途過人民市場，買《東胡民族考》一冊一○・○○○。中午在東安市場買《宋慶齡》書一冊一○・二○○。寄郵局查詢包件函。

五日　日曜　晴和。

上午赴平安里看王韻琴未晤。至西單商場買書。下午訪孟慶祿未晤。赴琉璃廠買圖章一○・○○○，取來唐玉牌一個。晚間看《一定要把淮河修好》。

六日　月曜

上午開學報告。下午買書多起，未能稍息，加以未得午睡，疲倦之至。收回墊付買書錢八一・四○○。晚間赴音樂堂觀河南梆子戲《木蘭從軍》至十二時始歸晚餐，吃冷飯一碗。劇場中晤田漢、李又然、盛家倫、田洪、陳學昭等，常香玉演花木蘭尚好。買《神之由來》一冊二・○○○，《宋人白話詩》一・○○○，《南華真經正義》一○・○○○。

七日　火曜　晴和。

上午八時赴館，工作甚忙。下午開美術史研究座談會，將收音機送帥府園修理。六時返寓。美術史研究，分得兩題，一為花鳥畫，一為故事畫。中國民族喜愛花鳥，自古即見之詩經楚詞中，殷墟所見骨笄，雕為鳥形，以花鳥為裝身具之始，山龍華蟲，皆衣飾的紋樣，至顧愷之《女史箴圖》

中，乃見花鳥（賈大天射雉），至唐用之於裝飾，至宋而大盛，東及日本，西至波斯，皆習吾花鳥畫，在工藝美術上尤為重要的圖案。

八日　水曜

上午八時赴館。牙痛，傷風略好。上下午俱忙。下午寫研究計劃，六時返寓。

美術史研究工作計劃：

抽出圖書館工作的一部分時間，作中國美術史的研究，分任中國花鳥畫及中國故事畫兩題。在這一年先做花鳥畫研究，預定到五三年暑期將綱要編成。工作順序：①搜集資料，將花鳥畫的發生與發展，作一有系統的認識，②擬定的內容：（一）從古詩歌所見中國人民對於花鳥的愛好；（二）花鳥畫的發生——從顧愷之到唐代；（三）花鳥畫的發展——五代、宋；（四）元明清的花鳥畫；（五）中國花鳥畫對於日本的影響；（六）中國花鳥畫對於波斯印度的影響。

九日　木曜　大風寒。

傷風漸癒。上午八時赴館，九時半赴北海公園漪瀾堂參加抗美援朝照片展覽開幕禮，到朝鮮大使權五稷及我外交部人員等。一時返寓，著毛線衣。二時赴館，整理花鳥畫資料，六時返寓。大風寒，下雨。下午侯興福、李秉達來，送秀峰書託其帶去。

一九五二年

十日　金曜　寒流侵襲，如入冬季。

上午八時赴館，忙甚，草擬圖書館工作條例。下午赴市支部聯合辦公，四時返校，六時歸寓。午赴東四人民市場，將漢鏡錢付清。喬友聲送來秦鏡一個，及大帶鉤一個，頗好。

十一日　土曜　晴寒。

八時赴館工作，寫彙報，選購圖書。下午周西丁來談。右手指節痛。六時步行返寓。

十二日　日曜　晴和。

上午赴廣安門大街五女中分校訪孟慶祿未遇，至琉璃廠。赴劉九庵、篤古齋、通古齋、陶古齋、榷古齋、博鑒齋、張敬軒、王某等處觀古物，買一蔣南沙花卉，又明人昭君出塞，均未言定。通古齋送拓片一冊，又取來伽樓羅彈琵琶小銅器一，在東首一店取來骨針一，云輝縣出土，觀其所藏一唐鏡甚佳，惟索價昂。買青蓮閣小筆一支四‧〇〇〇。

王韻琴來電話，未在家。

十三日　月曜　晴和。

上午八時赴校辦公，寫列賓的生平與藝術。看書選擇採購，買六時武神帶鉤一，秦鏡一，商笰六支，唐嵌金銀叉一對，共八二萬元。下午赴長安看川劇，五時返校，六時回寓。

博聞移送來蔣南沙花卉鏡框一，價十萬。

十四日　火曜　陰，下午大風。

上午八時辦公，右肩痛。赴福海陽沐浴，略好。午與司徒喬赴和平賓館Rev・Game（澳洲和平代表）取來所贈藝術書籍三種。下午檢查《支那名畫大觀》與《唐宋元明名畫集》中的花鳥畫，六時返寓，換衣洗。大風，肩痛略減。

十五日　水曜　晴和。

砂眼點S・T較好。八時赴館，忙碌至午。下午赴衛生所診牙，云無暇為我治療，作罷。二時半赴文化俱樂部聽艾思奇報告，六時返寓晚餐，七時再赴校開學習會，十一時返寓。

十六日　木曜　晴和。

上午八時赴院，因齒痛赴第三醫院預約明晨往診。

上午赴科學院取來西洋油畫十三件，晤郭沫若、鍾潛九。下午檢查《支那名畫寶鑒》之花鳥畫。晚間赴市協商會開各黨派聯席會。

十七日　金曜

上午赴第三醫院診牙，約下午拔去。下午三時再往拔牙，此為拔去第七個牙了，出血頭暈，返校稍休，五時半返寓。

十八日　土曜　晴和無風。

上午九時半再診牙，十時半與胡一川同赴北京飯店訪問印度和平代表畫家Ｍ・Ｆ・Husain，遊北海公園，看九龍壁，上白塔，至四時始返。晚間看皮影戲，並作簡短介紹，十一時半返寓。

十九日　日曜　晴和。

上午孫宗慰邀赴國強進餐，有烏、吳兩女士，遇過去留日及中大同學劉渠暢談。下午赴國際俱樂部歡迎各國和平代表中的文藝工作者，用法、英、西班牙等語言發表意見，俱翻譯成中語，極為熱烈，八時散。赴北京劇場觀楚劇、漢劇、湖南花鼓戲，返寓十二時寢。

二十日　月曜　陰，微雨。

上午八時二十分赴館，讀《實踐論》。下午赴長安觀蒲州梆子《西廂拷紅》、廣東戲《鳳儀亭》，坤角李翠芳，年已五十，演戲扮相均佳。下午四時赴榮寶齋座談會，晚間肴饌甚豐，會畢放幻燈，十一時返寓寢。

二十一日　火曜　晴。

上午赴館辦公，開座談會談印度畫家胡三的作品。下午四時，赴黃芝岡處，還其文稿。赴周知堂處，擬收買其所藏日本藝術書籍，八時返寓。

二十二日　水曜　晴。

上午八時赴館。下午開館務會議。夜赴北京劇場看越劇白蛇傳，晤田間、阿英等。

二十三日　木曜　晴和。

上午八時半赴館，覆周西丁、靳資宣函。下午擬定圖書館章則，閱陸和九所藏六朝北朝拓片三〇〇種。買《普希金詩小集》一·〇〇〇。晚間赴東四人民市場為館購書三種，並至修綆堂、文殿閣、育民各店。

二十四日　金曜　晴，有風。

上午八時赴館，學習政治。購買《河南安陽遺寶》等書。

二十五日　土曜　晴，有風。

上午八時赴校辦公。午赴市場進餐，買書六冊，取來永樂寺佛像磚一方。下午赴中山堂聽吳晗、羅

隆基報告，七時返寓。

計算買書籍古玩，並未浪費。自一日至二十五日，計用去餐費二三九‧六五〇元，其中午餐占十萬元，車錢計八二‧八〇〇元，買書僅占二四‧〇〇〇元，買古玩僅九千元，又給家人五十六萬元，計用去八八二‧四五〇元，飲食交通占三四二‧四五〇元。

二十六日　日曜　晴。

上午環球送書二冊，前託售未能售出，故退回。邱漢汀、王潤琴來，潤琴願來美術學院服務。漢汀擬學音樂，與之同至盛家倫處，並與漢汀午餐。返寓午睡。下午至琉璃廠，還篤古齋《麒麟圖》，仿明沈度作《旁葛剌國貢麒麟圖》，但不佳。至陶古齋取來仿龍泉小杯一個，至開通、來薰閣、觀複齋看書。

二十七日　月曜　晴。

上午八時十分赴館，看書估送來各書。下午買開通書局俑等二書。上午常惠來，將安徽民歌選及臺靜農所收淮南情歌稿送來。赴第一聯合門診處診牙，醫生甚不負責。下午周西丁來，取去銅器拓片。六時返寓。夜，吳曉鈴來談，十一時去。借去我所寶愛的一本《雙鴛詞傳奇》，此書已成海內孤本。

二十八日　火曜　晴。

上午八時赴館辦公，九時赴中央文學研究所學習會，丁瓚報告科學發展現狀，十二時半始散。返校工作，三時赴首都大戲院聽波蘭音樂，五時散。赴西什庫四中訪王韻琴，與同赴北海公園散步，八時返寓。

二十九日　水曜　早晨大霧。

上午八時赴館，擬撰《龍宮牧笛》歌劇。在中原取來《聖經字典》一冊。為雜事所擾，不能安靜寫作。晚間盛家倫來談，約同作歌劇。買《China Reconstructs》一冊六‧○○○。收錢雲卿函，云甚苦悶。

三十日　木曜　早晨大霧。

上午八時十分赴館，開會討論學校財產設備調查工作。午赴葉君健處，回時無暇午餐，食麵包二‧二○○，蘋果二‧○○○。下午赴八面槽看木器，六時赴四中訪王韻琴。至煤渣胡同曉南處，至館中觀察借書情形。八時赴中山堂開民主黨派會，十二時返寓晚餐，計工作十六小時。晚間大風。

三十一日　金曜　晴，有風。

上午七時四十分赴校辦公，看書估送來書籍。下午擬撰《龍宮牧笛》，重閱十年前舊稿，頗思將此故事改寫。五時半返寓。

十一月

一日 土曜 晴。

上午八時赴校辦公，午與倪貽德赴東安市場午餐。上午開工作會議，重行分配工作。下午四時，赴四中看王潤琴，持學校公函，希望以我校人員調換來圖書館工作。至鼎古齋取來書二冊，返寓晚餐。八時赴校，視察館員夜館工作。至東安市場訪購圖書。夜寢已十一時半。

二日 日曜 晴。

晨七時半宗白華先生來訪，與之同遊琉璃廠各古物肆，買紅木鏡框一個一〇·〇〇〇，又取來陳之佛畫雀一軸，價四萬，湘妃竹洞簫一支，價一萬，暹羅小銅佛一個，價二萬，殷墟殘笄一個，價二萬（屏古、博鑒、陶古、喬友聲各肆物）。七時邀宗先生赴珠市口豐澤園小食一六·六〇〇，八時返寓。

晨蕭文豹送還《方氏墨譜》一部，《敘利亞考古記》一部，《印度皇家學報》三冊，《罪與罰圖》

賣出得價三〇·〇〇〇。

三日　月曜　晴。

八時二十分赴館，買書多起。下午買《暹羅藝術》兩冊。定於本月六日邀張蒽玉等來校評定藏畫。

張仃還來《Maga》一本。

四日　火曜　早晨大霧，晚間大風。

上午八時赴館，江豐報告本院建立監察小組，胡一川報告中蘇友好月，中蘇合作團結，帝國主義必被消滅。買日本新出雜誌《人民文學》二冊，《新世界》二冊，《前衛》二冊四六·〇〇〇。觀日共新出雜誌，日本人民的戰鬥精神，正在蓬蓬勃勃發揚起來，日本大革命當已不遠。

午餐時遇盛家倫。夜與孫宗慰閒話。大風。

五日　水曜　大風寒。

八時赴館辦公，讀艾青等人詩。午餐遇田漢、安娥，同進餐。下午開工會小組會。收薪水一〇九二·一〇〇元，付楊山書錢九〇·〇〇〇。七時半政治學習會，至十時四十分返寓。

六日　木曜　寒，結冰。

陰寒。八時十分赴館，為了張大音、鄧澍不願遵守圖書館的制度，教務處洪波一定要我們改制度，鬥爭個是非，搞了半日，午飯也未吃飽，吃了一包餅乾。下午請張蔥玉、徐邦達替我館評定藏畫真偽，忙到五時，未得休息。五時半返寓。

七日　金曜　晴，寒。

上午八時赴館，田世光來館，說他在星期一定歸還借書，此事告一結束，即將此情況告訴江豐，但張大音借去的一百三十四本書，則不易索還。上午赴先農壇，下午一時半開會，中蘇友好月北京全市慶祝紀念，並有紅旗歌舞團表演，六時返寓。

八日　土曜　晴寒。

上午為工會費計算費時，交會費一二‧〇〇〇。八時赴館，午，倪貽德邀我進餐。下午赴琉璃廠，買唐雕吹笛樂人五〇‧〇〇〇，為館買秦鏡共十萬元。晚間赴中南海懷仁堂，觀烏蘭諾娃等表演，極佳。

九日　日曜　晨陰，午晴，寒。

早晨糊窗紙，鼎古齋來買書，將《元曲選》兩冊，《戲考》十餘冊，木版《聊齋》、《水滸》、《漢宋奇書》、《北平指南》等與之，得價八〇·〇〇〇元。法韞來，給以一〇〇·〇〇〇元。黃文弼來閒談，邀其午餐。夜赴長安大戲院，民盟慶祝中蘇友好月，並有遊藝節目，江淮戲《藍橋會》、楚劇《葛麻》、湘戲《醉打山門》，漢戲《宇宙峰》等，十二時半返寓。

十日　月曜　陰，寒，穿毛線褲，晚雨。

八時赴館，看書估送書數起。終日填寫教授履歷表格，至暮方畢。還郭味蕖代購書《史達林論經濟問題》一·二〇〇。夜七時赴校開盟區分部會，十時半歸。

十一日　火曜　陰寒。

八時十分赴館。上午開審查會，審查學校各種財產表格。下午王遜來談中國美術史編述計劃。四時二十分赴青年宮看蘇聯片《明朗的春天》甚佳。六時赴寓。

十二日　水曜　陰寒，室外四十度，室內四十九度。

八時十分赴館，作館藏圖書統計，截止本年六月止，一萬九千零七冊，連下半年所購書，在二萬冊以上。圖片尚未統計，藏畫二二一件，其中多贗品劣品，未加處理也。

上午十時赴南河沿文化俱樂部，看拉丁美洲各和平代表的畫展，返東安市場午餐，下午三時返寓裝置火爐。赴大華始知為明日影票。赴東四人民市場，在書攤取來第四卷《文藝報》合訂本一冊及《浙江景物記》一冊。

十三日　木曜　陰寒，室內四十五度。

上午八時二十分赴館，下午四時半，看蘇聯電影《難忘的一九一九》，甚佳，六時半返寓晚餐，七時赴中山堂開各民主黨派聯席會議，十一時返寓。

十四日　金曜　陰寒，昨夜降雪，今晨雪止，室內四十六度。

上午八時赴館，穿皮短衣。下午開會討論中國美術史的工作，六時返寓。高汾借去《蘇聯芭蕾舞》一冊。燈下抄淮南情歌，此為靜農所輯，聞常惠言，靜農在臺灣被害。

十五日　土曜　寒，室內四十六度。

八時赴館。上午讀艾思奇關於矛盾論與實踐論的報告，九時李庚報告學習馬林可夫的報告。下午討論矛盾論諸問題，六時始散。燈下抄寫淮南情歌。

十六日　日曜　晴，室內四十八度。

下午至東四人民市場，取來《世德堂六子》石印本兩函，又《麟台故事》一冊。過隆福寺修綆堂、文殿閣書店看書，返寓抄寫淮南情歌。七時赴校開小組漫談會，九時半返寓。

十七日　月曜　晴，有風，室內四十八度。

收煤火費一三八‧〇〇〇。
上午開經費預算會議。下午開學習小組長會。五時四十分返寓。至電影院，仍演《難忘的一九一九》，已看過，未入內，返寓已九時。

十八日　火曜　晴，寒，室內四十六度，室外三十二度。

八時十分赴館，開計算勞動日全體教員會，填寫勞動工作表，每週以五十一小時為準。下午研究花鳥畫。六時赴東四人民市場，買小銅觀音像一〇・〇〇〇，七時返寓。

十九日　水曜　晴寒，結冰，室內四十度。

八時一刻赴館，覆周知堂函，收購所藏玩具及版畫書。下午研究花鳥畫，閱《爽籟館欣賞》、《波斯頓所藏支那名畫集》、《支那名畫集》各書。選出名作，擬製幻燈【片】。七時半至大華觀蘇聯影片《烏茲別克斯坦電影》，極佳。付《三叉口》戲票八千。十時半返寓。

二十日　木曜　晴寒，室內四十度。

八時十分赴館，上午翻撿《唐宋元明清書畫集》。下午檢閱《國華》，選出花鳥畫數件，六時返寓，晚間七時代表民盟市支部，赴長安參加九三農工聯歡會，觀《遊龜山》劇，未終場即歸。

二十一日　金曜　晴，寒，室內四十二度。

八時十分赴館，八時四十分赴民盟總部，討論張東蓀判國案，並歡送章伯鈞、羅隆基、史良等赴維也納開世界和大會議。下午一時二十分趕返學校，學習馬林可夫的報告。收到《中國印刷展覽會目錄》一冊。五時半赴國際書店門市部及總店問新到美術圖片。燈下閱讀《蘇聯芭蕾舞》。填全國文協表格。

二十二日　土曜　晴，溫度上升，室外四十度，室內四十五度。

七時五十分赴館，上午研究馬林可夫的報告，下午討論問題，五時半返寓。

二十三日　日曜　晴，溫度上升，室內四十三度。

上午打掃房間，赴東單換水瓶。法輶來，欲買《植物生理學》，給以四〇・〇〇〇元。至東四市場，買《亞美尼亞民間故事》一冊八・〇〇〇，艾青《向太陽》一冊一・〇〇〇，返寓，晚餐後至紅星看《頓巴斯礦工》影片，散後至東安市場，取來《長安史跡考》一冊。

二十四日　月曜　早晨降雪，下午晴，室內四十度。

八時一刻赴館，上午十一時開會。下午二時開會。晚間七時開盟會。一天三次會費去九小時。

二十五日　火曜　晴，室內四十六度。

七時五十分赴館，閱《文藝報》關於王瑤《中國文學史》的座談。買《藝術之社會史的意義》一冊送與印度秀峰一〇‧五〇〇，買《鄧肯女士自傳》一冊一〇‧〇〇〇。收黃文弼來函。晚間赴北新橋通教寺，至東四人民市場，至隆福寺各書肆，取來德文《美術》等四冊，八時返晚餐。買《人民週報》一‧〇〇〇。

收自七月以來補發薪金六六五七‧三〇〇元。

二十六日　水曜　陰雨，室內四十六度。

晨八時十五分赴館，閱萃文齋送來雕刻照片。五時半赴李照蘭處，送與錢一五〇〇‧〇〇〇元，留其買勞動生產的縫紉機。六時返寓晚餐，七時赴青年宮觀兒童劇《小白兔》，甚佳。

587

二十七日　木曜　晴暖，室內四十六度。

八時十五分赴館，上午清潔掃除，下午與王遜赴照相館接洽將花鳥畫製成幻燈片，六時返寓晚餐。七時赴中山公園開各民主黨派聯席會，關於學習馬林可夫的報告作一次中心發言。十一時半返寓。

二十八日　金曜

八時二十分赴館，學校馬林可夫的報告。下午小組討論，四時赴東四人民市場，買瑪瑙二‧〇〇〇，《造型美術》二‧〇〇〇，《新建設》二‧五〇〇，磁碗一對五‧〇〇〇，車錢五‧五〇〇。晚間看電影《金星英雄》，歸途邀馮谷蘭、孫宗慰吃點心可可。在東四市場取來古墓出土銀耳環一雙。

二十九日　土曜　晨雪，天寒，室內四十四度。

八時五十分赴館，降雪。上午選唐宋元明中國名畫。下午聽馬林可夫報告的學習報告。七時赴東安市場，修鋼筆，買《王靜安號》一冊五‧〇〇〇，取來《造型藝術》一冊，《白雪新音》一冊。

一九五二年

三十日　日曜　陰，降雪，室內三十八度。

上午九時赴小經場實驗劇院，聽關於史達林經濟問題的報告，千家駒講，十二時散。

十二月

一日　月曜　室內零下二度。

內蒙寒流襲來。早晨赴校，寒風撲面如刀。上午讀史達林經濟問題，看書估送書數起。下午將貴重書作一估價，本年將圖書館全部財產清結保險。五時看蘇聯電影《大馬戲團》，七時返寓，甚寒，室內仍未燒爐火。室外零下八度。

二日　火曜　甚寒，室內零度。

晨赴館，寒風刺面。上午研究史達林論社會主義經濟問題。轉法廉函與法寬，覆黃仲良。五時半返寓，燒火。夜讀《王靜安專號》。下午討論工作，與王遜、蔡儀選中國名畫。

三日　水曜　晴，風息，室內零上四度。

八時一刻赴校，總結圖書館財產，作突擊工作。下午五時，看蘇聯卡通片，極佳，一為寓言片，一為普希金敘事詩《漁人與金魚》，一為戈哥里《聖誕之夜》，均極動人，觀看的孩子們甚多。漁人與金魚近似海龍王的女兒，聖誕夜有巫騎掃帚，亦似吾國傳說紫姑神也。

四日　木曜　晴，室內零上二度。

八時二十分赴館。上午估日文書價。下午與王遜往東華街製幻燈片。收校薪一五〇萬零二百，除扣得款計一四四六‧五五〇元。

七時赴東安市場，買梁啟超先生書扇面一〇‧〇〇〇，遇艾青、徐遲，同遊市肆並至榮華齋吃牛奶，返寓九時半。在五洲取來德文《中國美術雜誌》一九三三、三四、三五，共八冊。

五日　金曜　室內三十六度。

上午八點二十分赴館。下午參加保加利亞憲法五週年紀念會。下午至東安市場見紅藍寶石、六線晶體戒指各一，甚美，索價四百五十萬，無力購之。五時半至東四人民市場遇盛家倫。買冬帽一個二

五·〇〇〇。

六日　土曜　室內三十八度。

上午八時二十分赴館，忘記眼鏡復返。下午討論政治學習問題，五時赴琉璃廠，付蔣廷錫花卉一〇〇·〇〇〇，遇李初梨，在博聞簃取來玉印一方。

七日　日曜　室內三十八度。

上午赴李照蘭處，送其生活費三〇〇·〇〇〇，給法韞一〇〇·〇〇〇，又交法寬寄穎上一五〇·〇〇〇，共五十五萬元。午餐後返校小休，即赴民盟總部時事座談，到胡愈之、彭澤民等數十人，討論馬林可夫報告及史達林論社會主義經濟問題，六時散。赴東四人民市場，還古代銀耳圈一對價一五·〇〇〇，至宏文閣取來閔刻《列子》二冊，至育民書店取來《美術展望》一冊，返寓晚餐。在東四人民市場取來古代白瑪瑙小環各一。

八日　月曜　晴　室內三十八度。

上午八時一刻赴館，做日文書估價。下午開學習小組會彙報，檢查散頁畫片。晚餐後赴東安市場，

取來《阮布郎傳》一冊，《聊齋志異》一部，遇陳家康，約至其寓，談原始社會西藏人種，夏族關係，家康云夏應讀優，夒亦夏之祖，饕餮為夏之始祖，為猴圖騰，並十干甲乙等字，亦有新解。余論方良、罔兩與夒等原始的意義，十二時返寓。

九日　火曜　晴，室內三十八度。

八時赴館，工作到下午五時，六時歸寓晚餐，七時與孫宗慰、祝壽人赴東安市場吃牛奶。將龍宮牧笛的故事，述與孫祝兩人聽，他們都很贊成，要我趕快以歌舞劇的形式寫出來。

十日　水曜　晴暖，室內四十度。

上午開始寫《龍宮牧笛》，成五十七行。將匈牙利縫紉機取來。晚間為李照蘭將縫紉機送去。

十一日　木曜　晴暖，室內四十度。

上午檢查圖書館藏畫。下午五時赴王潤琴處約其晚餐。八時出席各民主黨派會議，十二時返寓。覆汪曼鐸函、黃洛峰函。

等赴蘇聯。

十二日　金曜　晴暖，室內四十度。

上午檢查藏畫。下午赴市支部開會，二時半赴文化部聽胡喬木報告文藝思想問題。六時歡送華羅庚

十三日　土曜　陰，室內三十八度。

晨修收音機天線，九時赴館。文化部保衛團派人來瞭解一個名叫范鍾鋆的情況，我不認得這個人，把一九三七年盧山暑期訓練團的情況，詳細寫給他們。下午學習馬林可夫的報告。晚間赴東安市場看書，晤張鐵弦。在書攤取來《西藏王統記》一冊，《近世日本支那俗文學史》一冊，又寶石戒指兩個，一價十五萬，一價六萬，俱不佳。修鋼筆三‧五〇〇。赴北京劇場看戲，十一時返。收黃洛峰函。夜戲為川劇，看《活捉王魁》、《宋江殺惜》二劇，《柳樹井》未看完。

十四日　日曜　大風，寒，室內三十六度。

赴北京飯店聽陳翰伯報告世界戰爭與和平問題。五時赴國際書店買書《China Reconstructs》一冊六‧〇〇〇，至東安市場買《學習譯叢》一冊四‧〇〇〇，返寓晚餐。將紅寶石戒指還與售者。

一九五二年

十五日　月曜　轉晴，寒，室內三十二度。

上午八時半赴館，寄張克誠、宣伯超一函，法韞一函，法廉一函附四〇・〇〇〇元，寄陳家康一函，《關於獼猴圖騰與西藏人種由來的問題》五・四〇〇，寄常秀峰一函，內附林滿雲等函二・五〇〇。上午開盟小組預備會，下午開工會學習小組彙報，交盟費一五・〇〇〇，煤一百斤一六・三〇〇，車二・五〇〇。

十六日　火曜　晴，室內三十五度。

八時二十分赴館，上午開始寫《海濱牧笛》民間故事。下午赴北京劇場聽馮雪峰同志論文學藝術的報告。

十七日　水曜　晴，室內三十六度。

上午寫《海濱牧笛》。下午檢查身體，訂製藍呢制服一套。夜赴市場，將戒指還去，買《祭皋陶傳奇》一冊五・〇〇〇，在書攤取來《中國美術史論》兩冊，《La Giece Pittoresqul》一冊。七時赴圖書館寫《海濱牧笛》一段。

十八日　木曜　室內零上二度。

昨夜大風，晨起茫茫皆白，終日大雪紛飛，有如鵝毛。上午下午寫《海濱牧笛》數頁，晚間返寓，室內未生火，腳甚寒。

寄吳曉鈴函，市支部函，郵票一・二〇〇。

十九日　金曜　雪晴，室內零上二度。

八時半赴校，上午寫《海濱牧笛》六頁，共十二頁，寄盧心遠轉李佑辰函，寄市支部學習馬林可夫報告的發言稿。五時半返寓。

二十日　土曜　室內零上二度。

上午八時半赴館，為教具組古物評價。下午政治學習討論會，五時半赴東安市場，買《聊齋志異》一部三萬，《西藏王統記》五千，六時看電影。在市場取來《印度雜事》一冊，《雪國の民俗》，《西藏遊記》一冊。讀《印度雜事》至十一時半，寒甚未生火。

《海濱牧笛》交打字打數份。

二十一日 日曜 晚間生火，室內四十二度。

昨夜法欽自邯鄲來，云將返鄉省親。

四時半赴東四市場，買綢三尺一八‧○○○，三代瑪瑙圈二個二○‧○○○，鎖匙鏈六‧○○○，遇陶大鏞在書攤尋書，相與隨談，云市支部吳哈提出以馮友蘭、吳景超、潘光旦充市委，可云荒唐之至。返寓晚餐，祝修仁君來談，十時去。買黃矛《讀畫隨筆》一冊四‧○○○，燈下讀之。

二十二日 月曜 生火，室內四十度。

上午八時半赴館。至慧如打字學校取《海濱牧笛》，打八份，僅三份清楚，價六萬餘，頗為昂貴，先付五○‧○○○。下午至教育部開圖書館分配書籍會議，過六時始散。返寓晚餐，再赴校開民盟支部會。赴祝修仁處送其《海濱牧笛》印稿兩份，一交歌劇團，一交舞蹈團。

寄交艾青《海濱牧笛》稿一份。

下午高等教育部召開圖書館雜誌調整分配會議，到北大、清華、師大、人民大學、民族學院、財經學院、中央美術學院、中央音樂學院、東北人民大學、外語學校、哈爾濱軍事工程學院等校代表。由高等教育部次長曾昭掄及高教司長張勃川任主席，我校由我代表前往，會議內容係討論圖書雜誌分配辦法，各新成立的學校，多缺乏圖書，決定將清華、北大、師大加以調用，其財經文哲美術音樂書籍應調

與專業學校使用，北大合併了燕大的圖書，重複圖書尤多，應將文哲理工書調給需用的學校使用，其美術考古、美術書籍雜誌歸中央美術學院，音樂書歸中央音樂學院，師大合併了輔仁的圖書，輔仁所藏的中西美術書尤多，其中美術書籍雜誌應調歸中央美術學院。在進行討論中，應將書籍調出的學校，如北大、清華、師大的負責人，均抱定本位主義，不肯講述調出。因此引起中央美術學院、人民大學等校代表的責難。最後由張勃川司長宣佈結論十二條，其中有關中央美術學院者兩條，①清華、北大、師大的藝術書籍雜誌，調歸中央美術學院，②清華文物館，其中有關少數民族部份文物，歸民族學院，古美術品歸文化部。會後，我同師大圖書館張館長協商，他說美術書有師大美術系要用，吳作人同清華的錢偉長協商，亦無結果。北大的向館長，也說美術書北大要需用，因此高教部雖有此指示，我校至今尚未分配到藝術書籍雜誌。

二十三日 火曜 晴，寒，生火四十二度。

上午八時半赴館，學習彙報。赴慧如學校再補其一三‧四〇〇。下午赴隆福寺及琉璃廠各書肆，在北京書店買來《北京籠城記》一冊，記義和團事，服部宇之吉著。在修綆堂取來《唐宋元明名畫展號》一冊。在來薰閣取來《越諺》三冊。在魏廣州處取來《文求堂善本書目》一冊。又至振寰閣看古物，返寓晚餐。與孫宗慰閒話，十一時寢。

收良伍函，云將就業，如此便佳。

一九五二年

二十四日　水曜　晴，寒，室內三十八度。

上午九時赴館，看書多起，將圖書館財產總目完成。下午四時沐浴理髮一〇·〇〇〇，至東安市場，買《印度雜事》一冊三·〇〇〇。《祭皋陶》燈下讀畢。

二十五日　木曜　晴，寒，室內三十六度。

上午看書商送來書籍多起，購買百餘萬元。徐悲鴻先生來館訪談，付陳雪翁畫四〇·〇〇〇。赴中山公園開各民主黨派聯席會議。

二十六日　金曜　早陰，室內三十八度。

九時赴館，上午看書商送來書多起。收黃芷秀來信，久已不知其消息，今又得其來信，殊出意想。下午赴法文圖書館看藝術考古類書籍，六時赴寫信覆之，並寄良伍、法廉、法寬信，郵票四·〇〇〇。下午赴法文圖書館選購《Innermost Asia》及《瑞典博物館學報》等。

四中看王潤琴，已下班，返寓晚餐。在法文圖書館選購

二十七日　土曜　晴，寒。

早晨八點二十分赴館，九時半赴民盟總部開會。十二時返校。下午赴東安市場，看《和平萬歲》電影，八時祝修仁來談歌劇，十一時走。寄馬思聰《海濱牧笛》一份。

二十八日　日曜　晴，寒，生火，室內四十四度。

上午九時赴市支部開宣教會，至下午一時始散。三時赴中山堂俱樂部，市支部歡迎各地來京盟員，五時散會。六時至八面槽惠而康與本宿舍同事聚餐，八時回寓。

二十九日　月曜　晴。

上午八時半赴館。下午赴聯合門診部，再赴同仁醫院，診眼病，近來左眼發生黑點，有如跳蚊，有水氣在內，深恐發生白內障，故往診視，候至五時半，始得診，但醫生云無法治，且無法預防，將來再換一醫院。晚七時赴校開盟區分部會，十時半散。

下午赴法文圖書館買《遠東博物館學報》一冊，在乾面胡同遇張秀芬，現名遠之，已十年不見矣。

為過去在渝音幹班所教學生。

一九五二年

寄史東山《海濱牧笛》一份。

三十日　水曜　晴，室內三十八度。

上午九時赴館，復回宿舍取書。下午開中國美術史研究會，五時散會，至東安市場，六時返寓。張遠之約在明晚聚談。

三十一日　水曜　大風，黃沙撲面，寒，室內零度。

晨九時赴館，收工資一五一三‧二〇〇，扣去各項尚有一一九‧六五〇。白春暉約明日午餐。八時張遠之來談，至十二時送之歸去，夜極寒。

共三五九一

共三五九一

一月

元旦　木曜　晴，室內三十八度。

九時赴徐悲鴻家賀年，與馮法禩同往，談至十二時返寓。午，白春暉邀午餐。到吳曉鈴、張漢西、啟功等，三時返寓。田漢來談，五時半走。祝修仁來談，旋去。室外零度，夜讀張彥遠《歷代名畫記》。

二日　金曜　晴，寒。

晨九時赴館工作。下午閱《良友畫報》一百二十餘冊，內多近代史料。五時赴市場，元宵二·九○○。

夜七時看泉州提線木偶傀儡《新潞安州》，漳州布袋傀儡《孫悟空大鬧天宮》，漳泉兩地傀儡，在南方最有名，今始窺其一斑。余十餘年前，曾撰《從俑到傀儡戲之史的研究》，發表於《中蘇文化》季刊第二期，即論此藝術。付買戲票九·○○○，水錢二·○○○。

三日　土曜　晴，寒。室內零度。

上午九時赴館。下午蔡儀報告，五時半返寓。寄法廉錢退回，收四〇·〇〇〇。七時楊瑞琳來談，十一時走，送我書兩冊：一、《Indian miniatures》；二、《Indian Art thraugh the ages》，均佳。第二種秀峰交由侯興福送來一本，得此有兩冊矣。

四日　日曜　晴，寒，室內生火，四十度。

赴隆福寺人民市場，遇梁均，買《蕭邦》一冊，《柴可夫斯基》一冊二·〇〇〇，還影印世德堂《六子》二〇·〇〇〇，往返車錢三·六〇〇。七時赴民主劇場觀劇，《小女婿》一劇演技絕佳，韓少雲飾香草，慧美無雙，唱做俱絕，此次觀摩大會，得一等演員獎。《雁蕩山》一劇，武舞亦極好，劇場中晤徐悲鴻先生，彼已能深夜觀劇，病體已漸康復矣。歸寢已十二時。

五日　月曜　晴寒，室內三十六度。

上午八時五十分赴館。撰寫中國花鳥畫論一頁。下午匯與法廉五〇·〇〇〇，法韞一〇〇·〇〇〇，匯郵費八·五〇〇。二時赴總部開會，討論今年召開人民代表大會問題，六時散會，到有彭澤民、周

建人、胡愈之、許廣平等。赴四中訪王潤琴，約其晚餐一四‧一〇〇，同散步至西單，大地飲可哥六‧〇〇〇，買《鬚髮爪》一冊二‧〇〇〇，車錢五‧五〇〇，九時半歸寢，寢中將《柴可夫斯基小傳》讀畢。

六日　火曜　晨雪，下午大風，室內零度。

上午八時五十分赴館。下午赴衛生所診目疾，未掛上號。至東安市場，買《文藝報》七七一冊二‧五〇〇，《春天的歌》一冊四‧〇〇〇，取來《杶廬所聞錄》、《吹簫人》等三冊。

七日　水曜　晴，室內零度。

九時赴校，至南河沿文化俱樂部祝齊白石九十三歲壽誕，到者甚眾，有田漢、老舍、周揚、徐悲鴻、李濟深、葉恭綽等講話，散會已過十二時。訪黃芝岡談一小時。赴東安市場午餐四‧四〇〇，返校。

八日　木曜　晴，室內零度。

八時半赴館，至衛生所門診部掛號，明日往看眼疾。呢料錢退回八九‧〇〇〇。下午買唐五月五日小鏡五〇‧〇〇〇，蘇聯畫片‧二〇〇，車錢四‧五〇〇。

夜赴中山公園開各黨派聯席會，十二時歸寢。

九日　金曜　晴，暖，室內三十六度。

右手拇指關節痛。上午赴衛生所診眼，約十九日再往，明日拔牙。下午江豐報告學習。晚餐後赴隆福寺書店，來回車錢二‧三〇〇，買《蒙古旅行》一冊一五‧〇〇〇，取來《地理雜【誌】》（Jan 一九三〇）一冊。

十日　土曜　晴，室內三十六度。

上午八時四十分赴館，十時赴聯合門診部診病。

下午開小組會，學習馬林可夫報告的第三版，向領導提意見：一、缺乏愛國主義的教育，對於祖國文化遺產不重視，本國歷史本國語文都無，在蘇聯的學校將是不可想像的事，因此學生知識極狹隘，且無深度，青年幹部亦然，訓練成偉大的藝術家，靈魂的工程師是不可能的。二、缺乏階級的愛，人與人是冰冷的。三、學生常侮辱職員，呼奴使婢的，對工作人員不應如此。四、缺乏優良品質的訓練，偷盜損毀國家財產，不斷發生。

五時散會，赴市場修筆，取來一、《海底》（李小峰編），二、《洪門史》（戴魏光編），三、《洪門志》（朱琳編），四、《幫》（衛聚賢編），五、《清門考源》（陳國屏編），皆幫會資料，又

《黛璜》一冊。夜讀《黛璜》至十二時。

十一日　日曜　晴，下午大風，生火三十八度。

上午翻閱青年時的照片簿十餘冊，浮生如夢，忽已五十，回看二十餘歲時的日記照片，彌覺可珍。下午閱《黛璜》（莫里哀喜劇）畢。赴琉璃廠，買漢小刀殘段二〇・〇〇〇，通古齋物。遊古董肆及書肆，七時半返寓晚餐。車中遇謝松生，在婦聯工作。買《眼科學》一冊四・八〇〇，眼在途中，為風所迷。

十二日　月曜　晴寒，生火三十八度。

上午九時赴館，至衛生所掛號，明日拔牙。寫覆黃芷秀的信，並將其履歷轉寄人事部孫起孟。

夜赴校開民盟區分部會，交盟費一五・〇〇〇，車錢三・五〇〇。

十三日　火曜　大風寒。

上午赴門診部拔去門牙一個，未進午餐。下午開學習小組會組長彙報，在民盟總部會議的一二兩次發言，修改一過。六時赴寓。夜讀劉海粟《中國畫中的六法論》。

十四日　水曜　風息，溫度上升，室內生火四十二度。

晨九時十分赴館，民盟總部發言寄出，郵票二‧○○○。下午開美術史小組會議，五時半返寓。

十五日　木曜　晴，溫度上升，室內生火三十八度。

晨八時半赴館，上午開會討論接收清華、北大、輔仁、燕京等校美術書籍步驟。下午佈置中國美術史研究室。

寄良伍衣服六件，郵費二一‧七○○，車三‧○○○。七時張遠之來，與同至東安市場吃牛奶八‧○○○，車錢五‧○○○。四天用去七七‧七○○。

十六日　金曜　大風寒，室內零度，晚間生火。

上午九時赴館，閱《故宮書畫集》。下午閱《故宮書畫集》。教育部召開的分配雜誌圖書會議，係上月二十二日，寫一簡單報告。四時半開大會將小偷曹福隆送法院。寄良伍書四冊。五時半赴書店，買《文藝報》一冊，《淮河流域》一冊，《阿茲爾陪疆古代建築藝術》一冊。在書店遇盛家倫。返寓晚餐。

將黃芷秀履歷補一通訊處，再寄孫起孟。

十七日　土曜　風息，室內生火三十六度。

上午九時赴館。下午小組學習討論，六時散會。赴民主劇場再看東北劇團演《小女婿》、《雁蕩山》兩劇，韓少雲飾香草，恰倒好處，慧美無雙，真一藝術品也。十一時半散戲回寓。

十八日　日曜　晴。

明晨將診眼。收黃芷秀函。

來並鬧房，九時歸寢。

六時參加孫宗慰、烏麗天的婚宴，到徐悲鴻、江豐、蔡儀等三四十人，五老胡同宿舍全體參加，回

取來書九冊，晤陳宏進談近況，云邱漢汀赴西北鐵路文化團樂隊甚滿意，感謝我同盛家倫的介紹。

九時赴南河沿文化俱樂部開市支部會，陶大鏞傳達周總理報告，返校午餐。下午至東四人民市場，

十九日　月曜　夜失眠，室內三十六度。

八時赴門診部治眼，放大瞳孔檢查，未能確定，醫生為介紹至蘇聯紅十字醫院，返校午餐後歸寓休息。收中國青年藝術劇院函，《海濱牧笛》定為演出劇目之一。夜祝修仁來談。

二十日　火曜　晴，室內三十四度。

下午青年藝術劇院魯亞農來校商談編寫《海濱牧笛》劇本計劃。晚間田漢約看傀儡戲，有漳州布袋傀儡《孫猴子鬧天宮》，遼西傀儡《秧歌》、《打花棍》、《民歌聯奏》、《女起解》、《兩顆高粱》、《粉碎細菌戰》、《懶貓》、《紅燈獅子舞》等節目，與張庚、趙樹理、王朝聞等【談】傀儡的遺產問題。艾青、盛家倫去電話，未通，艾青曾來電話。歸寓已十時半。

寄民盟市支部、全國文協各一函。

二十一日　水曜　晴，室內三十七度。

晨赴艾青處，《海濱牧笛》稿請其提意見，彼朗讀一過，認為故事甚美，尚須加工，使其更為樸素。十時赴館，甚為不適。下午赴清華園沐浴理髮一〇•四〇〇，買稿紙一百張九•〇〇〇，糖果四•五〇〇，付書錢五•〇〇〇。五時返校。赴前門車站為法軺取蘋果一箱，運費一二•九〇〇。夜赴青年宮看《寶石花》電影五•〇〇〇，十時四十分歸寢。

《海濱牧笛》一劇若能順利完成，當較《寶石花》更有意義。

頭昏頗感不適。近來喉音常啞，吐痰又多，不知何病。

二十二日　木曜　晴暖，室內四十度。

上午開中國美術史研究會，王遜報告敦煌畫。下午赴蘇聯紅十字醫院，未辦公。頭目昏漲，不適。

買《小女婿》劇本一冊二‧○○○。

光明報載各地虐殺婦女現象十分嚴重，浙江省去年被殺一月至七月四三八人，廣東省一月至十月殺三六六人，四川西陽城口等九縣上半年被殺一三六名，皆青年婦女，農民極為封建惡毒，使用種種殘酷方法殺害，讀之令人髮指。

二十三日　金曜　晴暖，室內四十度。

上午收人事部寄黃芷秀的通知，即寄滬一函，望其即來接洽工作。九時開中國美術史研究會。至十二時半始畢。下午赴民盟支部開委員會，胡愈之、吳晗傳達周總理報告，五時半散會，返寓。

二十四日　土曜　晴暖，室內三十九度。

九時赴館，至蘇聯紅十字醫院掛號，約在四月十三日診斷，往返車二‧二○○。下午寫花鳥畫稿。

五時半至東安市場買墨水二五‧○○○，稿紙九‧○○○，肝二‧四○○，車錢三‧○○○。

二十五日　日曜　晴暖，室內四十度。

患感冒咳嗽。上午法籲來，代為整理房間清潔。文殿閣書店來，將斯文赫定《熱河考古記》一冊售去，價十二萬送來。下午赴北京飯店聽章伯鈞、羅隆基、史良三同志報告赴維也納開世界和大情況，五時半返寓。晚間李開務來談，七時半去。

二十六日　月曜　早雪。

患重感冒，身痛，未赴校辦公。身上數冷數熱，氣管痰頗多，臥床休息，未進午餐。終夜常咳，不能成寐。讀《中國民間故事》。

二十七日　火曜　早雪。

赴校診療，請假，仍返寓休息。下午服藥較好，夜能睡眠，寢中讀《亞美尼亞民間故事》及《蘇聯民間故事》。

收黃芷秀函，覆蘇、滬各一函。

613

二十八日　水曜　寒，室內零度，生火。

感冒咳嗽小癒。

下午魯亞農來，商談寫劇本，他提出幾點意見：一、龍女要團圓，二、王耕的性格要鬥爭。這與艾青所提的相似。

晚間祝修仁來談。夜失眠。

二十九日　木曜　晴。

上午赴校忠誠老實學習。午餐胃口轉好，咳稍癒。下午再赴校就診、服藥，取回訂閱《保衛和平》一九五二【年】十二月號一冊。赴郵局寄法廉舊鞋兩雙，郵票六・四〇〇，車錢六・五〇〇。咳後眼虹膜發暈。昨日黃芷秀寄來松子糖一盒。夜服麻黃素。

三十日　金曜　晴。

服藥。八時赴校學習。上午下午小組交代問題。五時赴東安市場書攤，買書數冊，遇舒群、張天翼等，六時返寓。

一九五三年

三十一日　土曜　晴。

八時赴校學習，至下午五時。赴東安市場取來一九四九年《地理雜誌》十一冊，燈下閱畢。

服藥。

615

二月

一日　日曜　大雪終日，生火四十四度。

晨八時赴校學習，宗其香等述他的反動歷史。下午五時返寓。

從今日起管伙食。

二日　月曜　終日大雪，室內三十六度。

八時赴校開會。午匯款十五萬元與母親，匯費四・〇〇〇。下午看書估送來書，買《藝術與生活》一〇・〇〇〇，赴東安市場買《文藝報》二・五〇〇，口罩一・〇〇〇。赴東四人民市場買玻璃杯五・〇〇〇，付書錢一二・〇〇〇，車錢五・三〇〇。

氣管仍發炎，服藥。

一九五三年

三日　火曜　降雪，生火四十八度。

寫履歷表。

晚間赴校開會，忠誠老實學習總結，胡一川報告，江豐報告學校下步工作計劃化、人員專業化。會後跳舞，至十二時返。

四日　水曜　降雪，生火，室內四十四度。

九時赴校，買書多起。下午寫花鳥畫研究稿。五時至國際書店買《古代東方史》一冊，返寓。

五日　木曜　下午晴，生火四十度。

收校薪一二三五・四五〇元，煤一六・三〇〇。

六日　金曜　晴，生火室內四十度。

九時半赴館，買書多起。下午一時半陳宏進來談。

自一日至六日，用款七四五・六〇〇，內匯出六〇四・〇〇〇，買書籍物件八二一・五〇〇，就記帳檢查，尚差五九・四〇〇元。

七日　土曜　晴，生火，室內四十度。

上午赴館，買書。下午四時赴郵局為法韞匯去七〇・〇〇〇，郵費三・九〇〇。

八日　日曜　晴，生火。

又傷風鼻塞。上午未出門，午餐二・五〇〇。下午赴電影局觀《伏爾加頓運河開幕禮》一片，《政府委員》一片。至市支部開會，六時返寓。

法韞、法寬來，法寬將返穎上。

九日　月曜　晴。

服藥。上午赴館，寄覆萬葉書店錢君訇函。下午至人民市場買《中國文學與日本文學之交涉》二・〇〇〇，至修綆堂取來北京近代科學圖書館刊五號一冊。在市場遇杜守素先生，又三年不見矣，談良久。五時返寓。

收法廉函。

十日　火曜　晴。

服藥。上午未出門，閱希臘神話《人魚姑娘》，《西南少數民族的神話》及九日《光明日報》所載《如何在歷史教學中利用希臘神話》一文。

收良伍函。夜大風。

十一日　水曜　風寒。

上午赴校並至市場，寄良伍書一卷。遇力揚同午餐。

重改寫《海濱牧笛》，寫至夜十二時始寢。

十二日　木曜　寒風，未生火，室內四十度。

上午十時赴館，十一時至李照蘭處取毛毯。下午一時半至協和醫院，慰問傷病志願軍解放軍，全團五十一人，分為五組，我任第三組長，組員有管恕、高崇林、王淑彤、林振中、王麗達、唐萬延、周國華、唐明照、郝啟文等九人，慰問六樓二、七樓三各室傷員，多整形外科，有幾位英雄，臉被燒壞，可

見敵人殘酷，我軍英勇，戰士們得到後方的慰問信、慰勞品，極能鼓舞士氣，聽到新民主國家的勝利，祖國建設的廣播，也極為高興，國際主義與愛國主義高度的結合，是我戰士的一般現象。慰問的戰士有馮書田、馮友才、沈玲娟、王明生、鄭志成、魏國華、王崇德、閻振嚴、張志業、張華等人。三時半慰問畢，向團長彙報，四時半返寓。

燈下將《海濱牧笛》改寫完，並抄四頁。

十三日　金曜　陰曆除日。

上午抄寫《海濱牧笛》，未出門。下午赴市支部開聯合辦公會議，到閔剛侯等，五時散。赴人民市場，付書錢三六‧〇〇〇。

晚間孤獨一人，生火守歲。將《海濱牧笛》稿抄寫畢。

十四日　土曜　大風，陰曆元旦。

晨，日食。

上午同本宿舍諸人赴徐悲鴻家賀春節。至李兆蘭家午餐，談話甚不愉快。晚餐與馮法禩談其單獨加菜問題，亦不愉快，白過了一天。

十五日　日曜　大風。

上午與曉南赴蔡儀、胡一川、韋其美、王丙召等家賀春節。至老舍家談良久，老舍興致甚高，要我為《說說唱唱》寫稿。至校午餐。在高莊處見一人物畫，畫仙人，一花鳥畫，畫斑鳩尚好。下午遊廠甸，遊人擁擠，灰塵滿街，買《射虎者及其家族》一冊一‧〇〇〇，《宋江三十六人考實》一冊五‧〇〇〇，口罩一‧五〇〇，車錢四‧八〇〇。

宗白華先生來談，未晤。

十六日　月曜，有風。

上午江豐來。王潤琴來，代為生火。下午赴盛家倫家談至五時半，返寓晚餐。

收黃芷秀函及其服務證件。

十七日　火曜　大風。

上午以《海濱牧笛》請馮法禩提意見。下午至魯亞農處請其提意見。赴琉璃廠買唐雕打鼓玉人一個四〇‧〇〇〇，梁均借三萬。晚間至民盟總部開春節晚會，餘興講《海濱牧笛》，頗得稱美。十時返寓。

十八日　水曜　大風。

上午赴校。四時至東安市場，還去書《日本照相年鑑》一冊，買《說說唱唱》一冊一・六〇〇。上午赴市文聯訪施白蕪，以《海濱牧笛》稿交之。在市場取來《中國封建社會》一冊，六時返寓晚餐，口味苦，不適。

十九日　木曜　風止。

上午赴校，寄白華師一函，黃芷秀一函。赴東來順午餐七・〇〇〇，至清華園沐浴一〇・四〇〇，買酥糖・四〇〇。至大華觀《葡萄熟了的時候》一片，丁萊親同來寓，旋去。交王嫂買羊肝五・〇〇〇。晚間梁均來，還錢三萬，代付車錢一・〇〇〇，十時走。

二十日　金曜　下午大風。

上午赴校，午餐客飯費付一〇・〇〇〇。下午赴民盟市支部聯合辦公。至人民市場，買書錢一七・〇〇〇，車錢五・五〇〇。

上午陳慶紋來，改名李伯悌，為《China Reconstructs》索稿及插畫，因為介紹郁風，代選畫件。送

我《中國建設》一冊，慶紋小字白蒂，為九姑長女，絕美慧，幼時曾為補習國文，今已有兩子矣。慶紋云：范瑾（許勉文）已任北京日報社長。

晚間九時，慶紋來電話，願為介紹徐悲鴻，請其畫幅插入《China Reconstructs》。

二十一日　土曜　風息轉暖。

上午赴校。下午開馬林可夫學習小組會，討論所提的意見。晚間至吳曉鈴家談至十時返寓，《雙鴛祠傳奇》取回，此書幾為暴徒投之火中，幸侄子法廉救出。此書鄭振鐸遊歐時，曾見巴黎圖書館有一本，國內有否第二本，尚未聞知，吾得之南京小肆中，已三十餘年矣。

上午陪同孫探微至徐悲鴻家。

二十二日　日曜　曇天，生火，室內四十八度。

上午掃除室內。下午赴北京飯店聽講婚姻法。赴東安市場買書三七・〇〇〇，《白雪遺音選》一冊八・〇〇〇。晚間赴校開教務會議，宣佈明日開學。

二十三日　月曜　晴，溫度上升，漸如春天。

上午八時半赴館。收陳慶紋送來《中國建設》二冊。交會計科書籍發票八萬九千六百。收過年費七‧一〇〇。付焦作煤錢一百斤一六‧三〇〇。晚間參加學院晚會聯歡會。

二十四日　火曜　晴暖，熙然如春，解凍。

八時半赴館，處理館務。下午赴民盟市支部開會，四時半返館，五時返寓。夜赴黃苗子家聊天，借來《歐洲名畫》一冊。（已還）

二十五日　水曜　晴暖。

上午八時半赴館，開美術史會。買書多起。下午寄田懷民函八〇〇。赴徐悲鴻家談一小時，借來宋徽宗花鳥印刷二張，買水果八‧七〇〇，車錢三‧五〇〇。俞世堃來談。

二十六日　木曜　春風解凍，晴明。

上午八時半赴館，處理事務。撰寫花鳥畫研究。下午四時開院務會議至六時半散會。赴市場晚餐食元宵二·四〇〇八個。赴中山公園開各個民主黨派聯席會議，討論婚姻法宣傳辦法，十時半返，十二時寢。

二十七日　金曜　曇天，有濕霧，解凍。

街上各建築工事，已預備開工。
上午八時半赴館。下午撰寫花鳥畫研究。周叔迦來邀請為佛學訓練班講課。黃芝岡來談。途遇艾青，邀同赴三聯書店晤胡風。
七時開民盟區分部會議，九時散。
腹痛，蛔蟲作祟。

二十八日　土曜　晴，暖，融冰，有春天的樣子。

八時二十分赴館，寫《中國花鳥畫的發展》畢。

下午赴人民市場，看書，再至甘石橋鼎古齋付書錢二‧○○○。買《從文藝看蘇聯》一冊，取來《田邊尚雄紀念論文集》一冊，買閔刻《列子》三○‧○○○。

上午徐悲鴻來談。晚間赴勞動人民文化宮跳舞，再至青年宮看《我們堅持和平》一片。

三月

一日　日曜　終日降雪，生火五十七度。

檢驗發現腸內有蟲，服藥。晨、午均未進餐，腹內微痛。下午將《從文藝看蘇聯》讀畢，對於蘇聯文學發展概況，增加不少知識。

夜讀完《蘇聯文學史》中Ａ・托爾斯泰與蕭洛霍夫兩段。

二日　月曜　晴和。

上午八時二十分赴館，服殺蟲藥，交膳費一〇・〇〇〇。下午王遜作敦煌報告。晚間赴東安市場，買《金蘋果與九孔雀》一冊二・〇〇〇，取來《世界各國の人形劇》一冊，《兩條血痕》一冊，買霽紅水盂一個一〇・〇〇〇，車錢七・〇〇〇。

收芷秀函。

三日　火曜　晴和，室內四十八度。

上午八時四十分赴館。下午赴文化俱樂部聽馬敘倫的發言，遇老友陳勉之、尚鉞、李何林、楚圖南等，圖南甚稱美我的《海濱牧笛》。赴四中訪王潤琴，約其晚餐，遇張鐵弦，與潤琴同散步至西長安街，返寓。九時再赴中山公園開市協商會，十一時返。

將《海濱牧笛》送交施白蕪。

四日　水曜　晴和，室內四十九度。

上午八時半赴館。下午開預算會。赴東安市場買藍寶石三粒戒指一個五〇·〇〇〇元，以《爽籟館欣賞》送燕京照相，用徐熙《雛鴿藥苗》一幅。上午買《大正新修大藏經》一部，一千四百萬元，共一百冊。

晚間赴國際俱樂部看《敦煌》及《南征北戰》兩片。

五日　木曜　晴和，室內五十度。

上午八時半赴館。下午收薪水一二四〇·三五〇元。買《小說月報》太戈爾號兩冊一〇·〇〇〇，

將《爽籟館》再送五興照相館製版。七時赴文化俱樂部聽錢俊瑞作報告，十一時四十分返寓。

六日　金曜　大風，轉寒。

上午八時半赴館，十一時半開工會基層組織會議。

下午一時與吳作人、彥涵、李樺四人代表工會赴蘇聯大使館慰問斯大林同志病，至則館中已下半旗致哀，立刻引起沉痛，聲咽淚下。將工會信送致後即返校。至民盟市支部開第十次支部委員會，並將斯大林同志逝世消息（三月五日九點五十分）轉知支部會中，即起立默哀，不禁淚下，同志們多為唏噓。到吳晗、閔剛侯、潘光旦、汪金丁、曾昭掄、張曼筠等人，五時半散會，返校。全體工人都已往蘇聯大使館哀悼，回宿舍晚餐。

為了逝者而流下眼淚，這是近年來的第三次。在一九三六年，我在東京帝國大學讀書時，當魯迅先生逝世的早晨，這消息一傳到我的耳中，立刻流下淚來。許多同學們像安慰魯迅先生的家屬一樣來安慰我，我曾由帝大一直哭到上野博物館，記得那一天下著雨，是原田淑人約我到上野去看新展覽的古物的。其後在神田中華會館開追悼會，我又流下了眼淚！記得左藤春夫也是流著淚致了哀辭的。

在一九四八年，我在印度國際大學教書，在加爾各答聽到甘地被刺的消息，又流下淚來，甘地雖然缺點很多，但他始終為窮苦的人民謀福利，為印度的和平團結而努力，這是好的，雖然他是一個資產階級的看法和做法，但卻是世界上一個好人。

今天聽到斯大林逝世的消息，我不禁又流下熱淚。這是一個十全完美的人，終身為人類的利益而努

力，打倒了法西斯惡魔希特拉，使這世界的文化不被摧殘，人類得脫於惡魔的屠殺，和平有了保障。斯大林太重要了，他是我們的一面旗幟，我們要永遠肩著這面旗幟前進，為工人階級，為全世界人民，爭取永久的幸福。

七日 土曜 晴，有風，室內五十度。

上午八時半赴校，參加全國文協赴蘇聯大使館弔唁斯大林，胡風、田漢、艾青、雪峰、東山、天翼、張庚、白羽、開渠、彥涵、家倫、郁風、一川、亞平、樹理、企霞、可夫等人同往，在靈前敬禮獻花圈，即返，往者甚眾。

下午寫花鳥畫研究完畢。

《人民中國》記者楊友來約為撰《中國的皮影戲》一稿，約十日來取。下午張雲松來談。晚間赴校追悼斯大林同志。

八日 日曜 晴，大風，室內五十度。

午餐後至張雲松處，同其至徽州會館郭君處，再同至琉璃廠遊各古董肆，付喬友聲殷墟玉魚錢三〇‧〇〇〇。在辛衡山處取來日本美人一條，索價十二萬。在博聞簃見有文璧山水一條，又銅獅一個，銅鏡秦漢四面，金銀錯帶鉤兩個，都很好，又小銅獅一個，亦佳。在裴振山處取來西番人面小銅器一

個，索價六萬。在陶古齋取來漢料珠一個，價二萬。在來薰閣買《元劇的社會價值》一冊五‧○○○。劉九庵處看畫四幅，宋人《花鳥牡丹圖》一幅價四百萬，周之冕《花鴨圖》六十萬，沈南蘋《鹿圖》二百六十萬，邊壽民《鱖魚》一幅，俱可愛。玩各古董肆至上燈時，邀張雲松晚餐二七‧九○○元，返寓已九時半。

今日氣候暖，將皮短褂脫去，著夾大衣。

九日　月曜　陰。

上午八時二十分赴校，天又寒陰。下午赴天安門追悼斯大林安葬的典禮，甚隆重。下午四時半舉行，與莫斯科同時。八時始返寓。

夜撰寫《中國的皮影戲》完畢。

十日　火曜　陰。

書店送來《支那古銅器精華》一部，價一千四百萬。龐薰琹、雷圭元皆主張購買。六時返寓，將《中國的皮影戲》重抄畢。

夜看電影《列寧在一九一八》，十一時一刻返。

將錦雲硯、袁枚硯送與張雲松。

十一日 水曜 陰，下午大風，寒。

上午再抄《中國皮影戲的發展》，寄《光明日報》。下午開工會小組會議。《人民中國》社楊友將稿取去。

晚間看畫報，《藝林》二四期，載有滕昌祐《白鷗春水圖》，《湖社月刊》六十七期載有滕昌祐《蝴蝶紈扇》，極寫實可愛。

十二日 木曜 上午晴。

八時半赴校，購書委員會決定買《支那古銅器精華》七冊，一千四百萬元。下午陳慶紋借去《良友》「悲鴻自述」。晚間赴黃苗子處，談小時。至和平畫店，見有《西域畫集成》一部，又吳作人金魚兩幅。至東安市場，買《鄭板橋評傳》四・○○○，《世界各國の人形劇》五○・○○○，又借來《女の寫訪》一冊，歸寓。

十三日 金曜 晴暖。

上午八時赴校，為胡一川送行。赴首都戲院聽習仲勳報告，午餐八・○○○。下午二時返校，作花

鳥畫的研究報告，至六時止。赴紅星《看帶槍的人》，八時半返寓。

十五日　日曜　晴。

八時赴館。下午開美術史研究會、工會委員會。在市場取來書三本，又《金瓶梅詞話圖》一冊。

十四日　土曜　晴。

晨赴盛家倫處，渠尚未起。至和平畫店，赴琉璃廠，以雞血小章，請周西丁刻字。至開通書店取《藝觀》一冊。至薛慎微家，遇于省吾、唐蘭，選購薛藏古玉，余亦選其唐雕舞女玉版一片。與于、唐至喬友聲、通古齋等肆，通古齋有一小玉舞女，如漢畫所見，長才一寸，云為壽州楚墓物，索價一百二十萬元。至劉九庵家，選其陸治花卉扇面一，沈銓畫鹿軸一，周之冕花鳥軸一，又唐刁光胤花鳥軸一，恐係贋品。在振寰閣選其清初演劇圖一。在餘古齋選其鄒小山花卉一。遇梁均，與同晚餐。午未食，至是頗餒。八時至西單遊藝場觀《鳳還巢》一劇，十一時始歸，寢已十二時。戲票五‧〇〇〇。

在怡文齋買漢代銀釉瓦勺一個二〇‧〇〇〇，西番鹿面二個五‧〇〇〇，車錢八‧〇〇〇。

十六日　月曜　晴。

八時半赴首都大戲院聽杜潤生關於農村工作的報告，十二時返校。博聞簃將一玉印、一鏡取去。下午聽美術史的報告，晚間開民盟支部會議，討論陳曉南問題，十時返。車錢六・○○○。

十七日　火曜　晴，暖。

上午八時二十分赴校，下午二時開小組長會，討論學習。四時半赴五興照相，以書三冊交其翻印。五時開工會分配工作會議，六時回晚餐。七時赴校聽報告。赴東安市場買布鞋一雙三六・○○○，為良伍買書八・八○○，付館購圖書七二・五○○。

上午寫一參加圖書分配會議的報告。

書攤遇薩空了，賀其新婚，空了云，這已是去年的事了。

收良伍、芷秀函。

十八日　水曜　晴，暖。

上午八時二十分赴館，閱書估送書多起。下午赴北京劇場聽文化部茅盾、周揚關於反官僚主義

的報告，五時半散會。至東安市場，買《歌詠自然之兩大詩豪》一冊四‧〇〇〇，《哥薩克》一冊五‧〇〇〇，《太平軍廣西首義史》一冊二〇‧〇〇〇，又取來《義大利及其藝術概要》一冊，《文藝月刊》八冊，其中三〈七、四〈六、六〈二、七〈六等期，均有我的詩作發表，與曹葆華、何其芳同時，詩作皆為失戀芷秀而作，不料事隔二十年，芷秀又來尋我了。

十九日　木曜　晴，晚間起風，室內五十六度。

上午八時赴館，看古董肆送來漢唐古鏡十餘面。下午沐浴理髮。七時半赴中山公園開民主黨派聯席會議，十時半返。

二十日　金曜　晴，暖，五十六度。

上午八時赴校，看書畫古董數起。下午二時開小組學習會，晚間七時半開院務會議，將丁井文、江豐、洪波、史均等不遵守制度，將蘇聯原畫十二幅索去的事情，向會中提出。十一時四十分返寓。

二十一日　土曜　有風，五十六度。

八時赴館，開購書委員會，選銅鏡數面。下午寫花鳥畫，晚間周定一、蔣維崧來談，十一時走。

二十二日　日曜　晴，暖，六十度。

上午祝修仁來，代為介紹吳南青學習崑曲。下午三時，至文化俱樂部開會。五時赴琉璃廠，遊各書肆各古董肆，買一銅帶鉤一四‧〇〇〇，刻「牧原」小雞血印一〇‧〇〇〇。在匋古齋取來帶鉤兩個，明俑一個，返寓晚餐已八時半。

收芷秀函。杜谷來電話。

二十三日　月曜　晴暖，六十度。

上午八時赴館，以昨夜失眠，頭目昏昏，看書籍古董多起。下午二時江豐報告反官僚主義，頭昏不適，五時返寓。

寄芷秀函。寄良伍書五本。

二十四日　火曜　晴暖　五十八度。

上午八時赴館，看書籍古物多起。寫中國花鳥畫論文。下午學習，讀《斯大林傳略》，四時赴中國百貨公司取蘇聯波羅的海收音機，六時返寓。晚間將花鳥畫論文寫完，九時半。

夜大風，甚寒。

二十五日　水曜　晴，寒，五十一度，風較小。

八時赴館，中國花鳥畫一稿寫畢。下午《中國建設》社取去。下午二時學習小組彙報。赴故宮博物院與王遜、郭味蕖同往。四時洗浴三．〇〇〇，六時回寓。收芷秀函。

二十六日　木曜　風止，寒，五十度。

上午八時二十分赴館，看書。下午二時開預算會。為悲鴻翻譯日文信。上午與蔡儀談陳曉南事。下午砂眼點藥模糊，四時返寓，穿大衣。赴琉璃廠，至振寰閣，買其元平元年漢紀年鏡，先付四十萬元。取來唐小�552一，小玉塔一，以玉兩件還通古齋，七時返寓。

二十七日　金曜　風止，晴，五十二度。

上午八時赴館，郭味蕖報告版畫。十二時赴車站接黃芷秀，請其至豐澤園午餐二〇．〇〇〇，餐後回寓，談至六時半始去。七時半赴館開工會委員會議，十時半返寓。

二十八日　土曜　清暖，五十八度。

上午八時二十分赴館，清潔掃除。下午返寓，身體不適，晝寢。晚間劉令蒙來，劉為十餘年前舊生，在重慶筆名杜谷，能為小詩，今做青年工作。法寬來，談去穎上的情況。

二十九日　日曜　有大風。

早晨六時起。上午十時赴人民大學參加區分部成立典禮，有吳玉章等講話。午後赴文化事業管理局看古畫展。五時赴德國人吳家古董肆，與江豐等同往，七時返寓。

三十日　月曜　晴暖，五十五度。

八時赴館，口腔內皮破。上午寄田懷民地圖。十一時返寓，黃芷秀來，與同午餐。下午陪同買車票二四‧五〇〇，並遊中山公園，六時芷秀去，返寓晚餐。七時赴校聽學習報告，十時返寓。

三十一日　火曜　陰寒，五十六度。

左半身關節痛。上午八時赴館，讀《史達林傳略》，古董肆送來紹興古鏡一個頗好。午約芷秀午餐。下午學習婚姻法，開工會小組會，五時五十分返寓。

四月

一日　水曜　晴，暖，五十八度，有風。

上午學生來借領帶。送衣服洗染。午餐【後】至人民市場，買《Art news》一〇・〇〇〇，取來《西藏行紀》一冊（德文），《富山房五十年》一冊。至東安市場還書五冊，返校小休。至琉璃廠，買商代斷骨笄一支五・〇〇〇。至振寰閣言定漢鏡價六十萬元。在博聞移取來金銀錯帶鉤二個。買萊菔・五〇〇，返寓晚餐。

張遠之、周靖立兩女士來談，以蘇聯印名畫贈之，送其歸寓。赴校參加校慶，跳舞十二時歸。

二日　晴，有風。

上午未出門。下午赴西單真賞齋，出宣武門至薛家，觀其花鳥畫，有《百花獻瑞圖》一張，尚好。

晚餐後訪孟慶祿未遇，至中山公園開會，夜十一時返。

三日　金曜　晴和，春天的佳日。

上午薛君來，借去《怡春園三種》一函。孫探微來，商談修改花鳥畫一文，並同學校，借去《支那花鳥畫》一冊，彩色畫兩張，照片底片各五張。至市場午餐四・八〇〇。下午赴長安觀民間歌舞，五時半返。夜赴學校開盟務會，交盟費三、四月三〇・〇〇〇，車錢三・五〇〇。

四日　土曜　陰雨，五十四度。

上午赴北新橋李處，躑躅雨中半日，困頓之至。下午返寓，不適。

收校薪一五三七・九〇〇，除扣收音機、縫紉機，尚餘九六一・一七〇元。

五日　日曜　晴和。

上午薛君還來《怡春園三種》。

開民盟改選會議，六時返寓。

腹瀉。給法韞一〇〇・〇〇〇。上午法韞、法寬來。下午赴文物局觀明代畫展。三時赴文化俱樂部

六日 月曜 晴和，六十度。

腹瀉。八時赴館，買書多起。交會費一五·五〇〇。午餐約沙志培八·七〇〇。五時赴大柵欄，為韻峰買藥八三·五〇〇。因吃臭豆子，引起腹瀉，業已兩日。

七日 火曜 晴，六十度。

服藥，腹瀉止。

上午八時十分赴館，為館中買朱載堉《樂律全書》一部。下午赴東四人民市場買書，買《歷史語言研究所集刊》合訂本十一本，又至各書店訪書。下午江豐報告學習。午將藥品寄交韻峰，寄費九·四〇〇。在人民市場遇鍾敬文。夜七時開民盟會，改選區委。

八日 水曜 大風，六十四度。

上午八時半赴館，看書籍圖畫多起。《人民中國》社楊友來商談修改《中國皮影戲》一稿。下午赴長安觀西南歌舞，四時赴西單商場買書《Kasake》一冊，《浙善本書目》一本，《花間集》三冊，《印譜》一冊二·〇〇〇。訪王潤琴，即返晚餐。

九日　木曜　晴和無風，六十四度。

上午八時二十分赴館，讀《斯大林傳略》，開學習會討論問題。下午皮影藝人路達來談其演藝經過。將以我所編的《龍宮牧笛》上演。下午《中國建設》社范君來接洽拍攝燒磁情形。夜張雲松來，以王石谷仿山水冊等三本贈之，談至九時半去。

十日　金曜　大風，寒，五十二度。

八時赴館。上午開會，郭味藻報告年畫。《中國建設》雜誌社范之龍來拍工藝美術活動，十二時散會。下午四時，工會開會，六時散會。赴張雲松處，晚餐飲酒過飽，七時半返寓。收法壯函。

十一日　土曜　上午風止，下午又風，寒，五十四度。

八時赴館，開買書委員會。下午赴音樂堂艾思奇講實踐論。寒風吹面，腰腿俱痛，七時返。晚餐後臉發熱潮。

十二日　日曜　晴和，五十五度。

約法援九時來，候至十時仍不至，即赴北新橋李兆蘭處。九時俞世堃與朱君來談。李處午餐後赴人民市場，至市支部小坐。至書店看書，五時前返寓。

十三日　月曜　晴和，五十五度。

晨五時即起，七時赴蘇聯紅十字醫院，檢查眼球水晶體玻璃體，左眼兩個黑點，尚未檢查出病源，又複驗血，至十二時始畢，返校。

下午寄芷秀、鳳儀、法壯、法韞函。赴琉璃廠，至各古董肆。博聞籋取來呂紀兩扇面。博鑒齋取來蔣廷錫一扇面，買《匈奴奇士錄》五·○○○。借來薰閣《花間集》一冊，七時返寓。又取來博鑒齋王福廠刻壽山一方。夜祝修仁來唱崑曲。盧貴祥代買電料退還三·六○○。

十四日　火曜　晴和，五十八度。

上午八時十分赴館，身體左半身痛，心跳加促，看書籍畫件多起。下午開工作會議。四時半返寓，面發紅熱。盧貴祥代裝電線。夜法援來，給予一七·○○○。

十五日　水曜　六十度，晴和。

上午八時十分赴館。匯潁上一〇〇・〇〇〇，郵費四・〇〇〇，寄法寬信八〇〇。口皮破服藥。

夜張遠之、周靖立等來，並同她們到李樺房裏看畫，十時走。

十六日　木曜　晴和，六十度。

上午八時十分赴館，學習實踐論及時事。午與徐悲鴻赴東四人民市場。買紅木小盒一〇・〇〇〇，午餐四・二〇〇，郵票四〇〇。

寄黃文弨函。

十七日　金曜　晴和，六十度。

上午看書畫古董多起。下午赴市支部開會。五時赴西單買書。收《光明日報》稿費一七五・〇〇〇，七時返寓。以收音機交振寰閣出售。

十八日　土曜　晴和，六十度。

上午八時半赴館。寄芷秀函。收外文出版社一二〇·〇〇〇元。買《勇敢的約翰》一本五·五〇〇。

十九日　日曜　大風，晚雨，六十度。

晨起掃除室內清潔，積塵皆盡。祝修仁來談。十時赴李兆蘭處取衣，給以五〇·〇〇〇元，返寓。即赴北京飯店開民盟北京市支部改選大會，六時畢。赴文化俱樂部聚餐，至章伯鈞家觀其所購書籍字畫。上汽車時，右手指幾為車門軋斷，可怕之至。九時半返寓。

收法壯函，云家中老幼無食，極為艱難。

二十日　月曜　晴和，六十度。

舊曆三月初七谷雨。

上午八時赴館。買《水經注》一部六〇·〇〇〇，寄潁上法壯一〇〇·〇〇〇元，本月已寄去三十萬元，郵費六·〇〇〇。寄法寬函。

下午科學院安君及黃仲良來看《西域考古圖譜》一書，仲良借去目錄五張，並約星期日上午來談。三時赴館，約金紫光來談。六時與同至歌舞劇院，金約我寫《玉藥瓶》一劇，七時返寓。

二十一日　火曜　晴和，六十五度。

八時赴館。上午開盟小組預備會。夜赴學校開民盟會。

二十二日　水曜　晴和六十二度。

上午八時赴館。午赴東安市場買書《金瓶梅詞話》等。四時赴國際書店，五時赴中山公園看匈牙利藝術展覽會，並加印照片六・九〇〇。上下午將履歷表填畢，六時返。夜讀唐人小說，學俄文。

二十三日　木曜　晴和，六十八度。

七時半赴館。午赴李兆蘭處，李向其同院反映，其同院又反映到工會，說受我壓迫，不顧其生活，我實未嘗壓迫，每月送其生活費及縫紉機費共五二〇・〇〇〇元，生活亦很好，說是不照顧，未免誣枉，此封建婚姻，早該解除，乃隱忍不決，遂被其破壞名譽，使人不能忍受。返院已四時，不能工作。收法壯函，云藥已收到。寄法寬函。收芷秀函。

二十四日　金曜　七十度，晴和。

上午八時赴館，昨夜生氣失眠，今晨頭眩，上午婦代會員四五人報告，以開始的高桂珍報告最生動。下午清潔運動，頭昏眼黑幾跌倒。五時赴公園取照片，六時至琉璃廠，過靳諮處閒談，九時返。覆志願軍趙玉棠函。沈一帆來談。午餐七‧〇〇〇。贈志願軍毛主席像二‧五〇〇。

覆薛慎微函。

二十五日　土曜　晴和，七十度。

夜失眠，晨七時半赴館，上午作清潔。下午學習實踐論，六時返寓，過國際書店，買《前衛》一冊。夜赴勞動劇場觀蒙古文工團歌舞，十一時半返寓。

二十六日　日曜　晴熱，七十五度。

晨赴文化宮聽俄語，陽性中性變格講授。至中山公園吃水候黃文弼不至。赴北新橋，午餐三‧六〇〇，帶同李兆蘭赴大柵欄配花光眼鏡，赴陶然亭遊玩，公園尚未建成，已開始種樹。歸途至琉璃廠看古董，六時四十分返寓。

二十七日　月曜　陰，七十度。

八時赴館。赴市政府開博物館籌備會，到馬衡、葉恭綽、唐蘭、向達、侯仁之等二三十人。午約張鐵弦赴羊肉宛吃烤肉，一○．八○○元。一時返校，為彥涵、常又明講印度藝術。晚間學俄語。

寄法疆【函】。

二十八日　火曜　大風，七十四度。

上午八時赴館。三時赴東四人民市場買《花間集》二．○○○，《三十年來燕京瑣錄》三．○○○，《少年毛澤東》五．○○○。收校薪九八一．七七○。

二十九日　水曜　大風，七十二度。

上午七時半赴館。下午赴蘇聯紅十字醫院，診眼病，發現右眼有小點，十三日曾抽血化驗，報告化驗結果，血內清潔，正常無病，但左眼病象較重，仍未檢出來。三時離院赴西單為圖書館買書，付書錢三○．○○○元，又《國聞譯證》八．○○○，《從秧歌到地方戲》四．○○○，《中國西部考古記》

649

四‧〇〇〇，《賽金花本事》一〇‧〇〇〇，囑書店將選擇的書送館。四時返王府井，至國際書店看書，回館。五時半返寓。

午寄法輻一〇〇‧〇〇〇元，郵費五‧二〇〇。

三十日　木曜　陰，六十九度。

上午學習。閔剛侯來談民盟工作。午寒，返寓穿毛衣，下午一時赴李兆蘭處，送其三〇〇‧〇〇〇元，即返校。為郁風譯日文函一封，五時半返寓。

晨文殿閣取去《方氏墨譜》八冊，《戲典》一，《酒邊集》一。

一九五三年

五月

一日　金曜　勞動節，上午陰雨，下午晴，六十五度。

晨八時赴中央美術學院集合，赴天安門觀禮，看見毛主席，更為豐腴。十時開始，鳴禮炮二七響，群眾大遊行，極為熱烈。在禮台晤趙渢、胡風等。下午一時散會，天晴。赴永光寺薛家，談一小時。至琉璃廠，付來薰閣《花間集》六·○○○。在博聞簃取來漢印一，秦雙龍鏡一。在裴振山家取來孔雀綠小瓶一，高麗水滴一，開皇小佛一。五時返寓，車錢五·七○○。聞法韞曾來。

二日　土曜　晴和，六十八度，放假休息。

晨起，文殿閣蕭估來，云東北欲購《西域考古圖譜》一書，欲請一觀。此書一九四九年得諸大連，自己甚愛之，告以不願出讓，蕭估即去。交王嫂一萬元，買雞蛋麵筋。

河》、《頓河運河通航》影片，散後邀吳秋潔吃點心一三‧二○○，返寓晚餐。

法援來還洋一七‧○○○。下午赴徐悲鴻家，還其宋徽宗花鳥印片兩張。至大華【觀】《伏爾加

三日 日曜 大風，六十八度。

上午赴校觀運動會。付《德意志文學史》一○‧○○○，取來《南海西域史地譯叢》二冊，買《正倉院展觀目錄》一冊，三‧○○○。下午赴東四市場買《中國小販圖》一冊五‧○○○，晚餐四‧四○○。赴民盟支部開會，九時半返。付《水滸傳與中國社會》七‧○○○。

四日 月曜 晴熱，七十四度。

上午八時赴館，開民盟區委會。午餐在小食店中遇辛志超同進餐。餐後看書攤，沐浴理髮，擦背。赴永光寺薛家，還其古鏡。至博聞簃還其漢鋼印，至振寰閣還其開皇小佛及小玉塔，返寓已七時。寄常秀峰、彭威夏、林滿雲書三冊六‧五○○，收法壯信，轉寄法韞、法寬。

五日　火曜　陰雨，七十度。

上午八時赴館，買書數起。十時赴北海公園觀日本人民藝術家木刻展覽會，到徐悲鴻等數十人。與日本大川談日本藝術，應重視民族遺產。登白塔望全京，一片綠色。十二時至張鐵弦處觀蘇聯圖書室，返東安市場午餐一・二〇〇。四時返寓，天雨。七時赴校民盟會，十時半返。

六日　水曜　晴，七十度。

上午八時赴館，書估群至，買書多起。午赴北新橋，將信送與李照蘭未遇。返寓午睡。赴東四人民市場，買風鏡一五・〇〇〇。收公債利息六・二一〇。五時開工會委員會，六時半返寓。

七日　木曜　七十度。

上午七時半赴館，學習討論。下午熱，赴文化宮觀德國工業品展覽會，五時半返寓。晚間赴首都觀德國電影《戰鬥的鄉村》，十一時返，頭痛。戶籍警於七時來家上戶口。

八日　金曜　晴，七十六度。

昨夜感冒發寒熱，晨起大汗。九時赴校，開教學研究會。下午開圖書館工作會議，四時赴寓，服藥。

九日　土曜　昨夜大雨，今晨未止，七十度。

上午八時赴館，服藥，感冒漸癒。下午學習討論，五時半返寓。魯亞農約明晨來。

十日　日曜　氣管炎。

上午魯亞農來，催寫《龍宮牧笛》劇本。下午赴琉璃廠，至富晉書社買書，又買一印色盒，糖・五〇〇。夜寫劇本至十二時。

十一日　月曜　陰，七十度。

上午八時赴館，買書多起。下午閱送來的新書，寫劇本，五時半返。

收孟慶祿函。

十二日 火曜 大風，寒。

上午寫劇本。在寓午餐，下午赴校，五時半返。燈下寫劇本。《龍宮牧笛》寫完兩幕。收法壯函。

十三日 水曜 大風，寒，六十五度。

上午七時半赴館，閱書估送來書。下午五時彭湃自印度回，來訪，談加爾各達情況，邀其晚餐一三‧四〇〇，午餐二‧八〇〇。下午寫劇本。

十四日 木曜 有風，漸暖，七十二度。

鼻出血。七時四十分赴館。上午學習實踐論討論。寄法寬、法援、汪金丁函。下午赴東四北京書店買書。至人民市場，買日本三味線一個九〇‧〇〇〇，麒麟送子雕刻五‧〇〇〇，《東京風景冊》五〇‧〇〇〇。

收《China Reconstructs》稿費二二六‧〇〇〇元。收《China Reconstructs》一九五三‧三期一冊，《Flower-and-Bird Painting》一稿刊出。

十五日　金曜　有風。

七時四十分赴校。下午開教研會，討論年畫問題，六時返寓。七時張遠之來，十時走。

十六日　土曜　風止，七十度。

上午八時赴院。上午處理館務。下午赴音樂堂聽艾思奇報告實踐論問題解答。六時法韞來。

七時王丹東、周定一來談《王藥瓶》戲劇的民間故事，據王丹東云，王藥瓶亦作御樂瓶，湖南戲謂之紫金瓶，並有唱本印行。雲南又有「日古怪」，與此相似，皆農民受地主統治階級壓迫，所發生的幻想，傳說隨地而變，亦即吾鄉「小葫蘆」故事，馬峰所記寶葫蘆故事也。

夜與法韞談至下一時始寢。

十七日　日曜　和風日麗，七十二度。

上午陳宏進來談，關於彭君的材料。邀宏進午餐，並至一古董店看畫，買鎖鏈一條二〇‧〇〇〇，午餐一二‧〇〇〇，收良伍函。夜寫劇本，十一時寢。彭君來，晚餐走。

十八日　月曜　陰雨，七十二度。

上午七時半赴館，購《小說月報》全部。開民盟小組會。下午寫劇本，五時回寓。

十九日　火曜　陰雨，七十二度。

氣管炎癒。上午七時半赴館，昨夜將劇本寫完，約魯亞農商談，定明日下午一時往青年藝術劇院。夜赴校開民盟區分部會，張光宇檢討。夜雨，十一時半寢。

二十日　水曜　陰雨，七十度。

上午九時赴校。下午一時，赴魯亞農處，將《龍宮牧笛》劇本交給他。赴蘇聯紅十字醫院診療眼病，由朱大夫及蘇聯專家西蒙諾娃診斷，尚無妨礙，不過左眼黑點原因，尚未檢查出。

二十一日　木曜　雨止，七十二度。

電影《龍鬚溝》不佳。

七時半赴館。上午學習矛盾論。下午至東四人民市場，至市支部談工作。在東安市場取來《大宋宣和遺事》一冊，《宋元戲曲史》一冊。夜張遠之、周靖立來談。

二十二日　金曜　晴和，七十度。

上午八時半赴館，與蔡儀談工作，向江豐請假於廿六日參加中國民主同盟第七次中央委員會議。下午赴市支部開聯合辦公會議。五時赴前門外至琉璃廠，在陶古齋取來漢青蓋鏡一面。在振寰閣售去舊收音機一架，價三五〇‧〇〇〇元，用抵所欠古物債。在喬友聲家取來鎏金鎖一把，價十二萬。在東安市場珠寶店取來秦玉文帶一個，價五萬。七時返寓。

二十三日　土曜　晴和，七十度。

上午八時赴和平賓館，民盟七中全會，為特邀代表，即往報到。下午赴中央歌舞團觀排演民間舞藝《跑驢》、《採茶》兩小時。赴大華觀《西藏解放》電影，六時返。

二十四日　日曜　大風，七十度。

上午赴王森然家，在其家午餐。下午赴輔仁師大聽艾思奇報告矛盾論，七時返寓。楊大鈞同來彈三弦。十時走。

二十五日　月曜　暖，七十六度。

八時赴館。上午赴和平賓館交民盟七中會膳費七〇・〇〇〇。下午返寓。整理書籍並寫書目至夜深。

二十六日　火曜　熱，八十度。

八時赴館，看送來書籍畫件。下午赴東四人民市場，買《人民美術》第五期三・〇〇〇，取來《佛教辭典》一冊，《製作》一冊。

五時半赴市支部開出席七中會議京市代表會，在支部晚餐。七時半赴和平賓館開中央委員會第七次全體擴大會議預備會，九時散會返寓。洗浴，十一時半寢。

二十七日　水曜　熱，晚間大雨，七十八度。

七時半赴館，看送來書籍。

九時赴和平賓館開會。上午開幕式，張瀾主席報告，郭沫若、李濟深、黃炎培致祝詞，攝影。午餐後返談。會中曾訪許傑、劉渠、宋雲彬、沈體蘭等人。田漢來談。會中曾訪許傑、劉渠、宋雲彬、沈體蘭等人。田漢來談。

收回《戰鬥著的中國》書款一一‧〇〇〇。

二十八日　木曜　晴和。

九時赴和平賓館開會。上午開幕式，張瀾主席報告，郭沫若、李濟深、黃炎培致祝詞，攝影。午餐後返校。三時再開會，羅隆基政治報告，史良關於張東蓀叛國罪行的報告。六時宴會，七時半返寓。田漢來談。

民市場付《製作》一五‧〇〇〇，《佛教辭典》五‧〇〇〇。

九時赴和平賓館開分組討論會，上下午俱討論政治及張東蓀叛國罪。在會午晚餐，晚餐後赴東四人民市場。

二十九日　金曜　陰，晚雨，七十五度。

上午八時半赴和平賓館開會，章伯鈞報告盟務。午餐後返校，開院務會議。五時再返和平賓館討論，晚餐後京市盟員交換意見。九時返寓。

寄《China Reconstructs》函。收法壯函，張遠之函。敵人廣播，我中朝軍隊攻克敵人據點三處，戰事正猛烈進行中。

三十日　土曜

上午九時小組討論，下午繼續討論。夜看《雁蕩山》、《黑旋風》等京戲。夜十二時寢。

三十一日　日曜　晴和，七十五度。

上午九時赴和平賓館討論盟務。下午陪李則綱赴琉璃廠看古物，在裴振山處取來象牙雕棒一個。在喬友聲處取來甲骨文五件。赴富晉書社看書。夜看田漢編《白蛇傳》，十二時寢。

六月

一日　月曜　下午三時大雨，旋晴，七十四度。

兒童節。

上午請假未往開會，因住室欲倒，拆除後牆修理。寫書目。下午往和平賓館開會，途中大雨。小組討論領導思想問題。七時返寓。

《人民中國》社楊友來電話，約明日晤談，討論皮影戲的藝術問題。

二日　火曜

上午赴和平賓館開會。下午繼續開會，討論修改盟章。五時返寓。七時赴中央美術學院開民盟區分部小組會，十時返寓。

午楊友來談。

三日　水曜

晨赴校辦公。上下午大會發言，以蘇步青等發言為好。晚間和平賓館舞會，十一時半返寓。住屋牆傾圮，因恐被危牆砸死，出臥院中棗樹下，一夜未曾睡著，仰視天上星群，半夜月出，不覺已曉。晨將收音機、三味線俱存夏同光室。

四日　木曜

上午七時半赴館辦公，八時赴和平賓館開會。上午大會自由發言，以鄧初民結尾最佳，此次特邀到會的各大學校長、院長、教務長、教授等甚多，大率為新盟員，面向文教，成為今後發展的方向。下午中共統戰部招待，會眾赴懷仁堂，周恩來總理為作報告，歷三小時，對於時局分析，精闢之至。六時半赴李兆蘭處，渠近性情變得古怪，遭其白眼。回寓，在塵土中扒破屋中書籍。寄華僑聯誼會登記表。

五日　金曜

上午七時赴館，辦理公務。八時赴和平賓館開會，討論周總理報告。下午各地方盟務會報。五時半赴校領薪一二五〇・六五〇元。至大華看電影《被開墾的處女地》。

六日　土曜

九時赴文化俱樂部高教部馬敘倫先生報告，楊秀峰副部長作補充報告。午招待文教代表宴會。下午返寓，內間屋頂又拆修。再至八面槽郵局匯給母親生活費二五〇・〇〇〇元，郵票四・〇〇〇。至和平賓館開盟章總綱關於領導思想的討論會。晚間赴文化俱樂部同張曼筠跳舞，夜十二時返和平賓館，宿五〇八號。

將政治報告文件，張東蓀叛國罪行文件及周總理報告文件交還大會祕書處。

七日　日曜　陰。

上午十時李維漢部長來作報告，解答民盟的領導思想問題，所謂黨政統一領導問題。下午二時繼續討論盟務，論領導思想問題。到張國藩、李何林、張曼筠、林傳鼎、葉培大、錢端升、孟秋江、馮亦

代、陶大鏞、關世雄、閔剛侯、浦熙修、李健生、葉篤莊、王文光等，為華北小組。討論至六時一刻，散會返寓。小時後返和平賓館，寓三二二號。

八日　月曜　晴。

上午七時赴館，再赴和平賓館早餐，與李則綱同來館中看古器物。

十時半七中全會會議總結。下午七中全會閉幕，馬敘倫作閉幕的報告，選出副主席五人，章伯鈞、馬敘倫、史良、羅隆基、高崇民，取消中央政治局。

夜觀北京市立戲劇學校表演京劇，十二時散。宿和平賓館三二二號。前交膳費退還一四‧四〇〇。

在劉王立明家晚餐。

九日　火曜　晴熱。

與出席代表赴頤和園。在聽鸝館午餐，坐魚藻亭聽杜宇鳴聲，知故鄉又將收麥矣。下午三時半過西郊公園，觀各種動物，熊類特多，美國所產獅子，小而畏人，真如美帝紙老虎，不足畏也。昨晚宣佈遣俘停戰問題，達成協定，固知美帝必敗，不能不和矣。

夜返寓寢，室中猶濕，受寒左膝痛。

在湖上成小詩一絕句：

665

西山爽氣接湖光，綠樹團團生嫩涼。
難得偷閒清百慮，偶嘗落甚摘柔桑。

十日　水曜　晴，大風。

七時赴館辦公。寄美術出版社、黃芷秀各一函。赴和平賓館補交遊頤和園餐費三‧二〇〇。下午赴蘇聯紅十字醫院看眼病，六時返寓。學習俄文。

十一日　木曜　晴。

赴和平賓館訪李則綱未遇。下午研究時事，漫談。

十二日　金曜　晴。

上午學習民族形式問題。下午赴市支部開會。六時赴北京劇場看兒童劇《同志們和你在一起》，晤魯亞農，詢其對於《龍宮牧笛》劇本的意見。九時返，下午赴市場，還去《一千年間》一冊。

一九五三年

十三日　土曜　晴，晨七十度。

自八日至十三日，用去三九九・五〇〇，差九・〇〇〇。下午學習。

十四日　日曜　晴。

上午十時赴歷史博物館觀楚國文物展覽，陳列有最早的帛畫、漆器、銅器、絲織、蓆子、兵器、劍、矛、弓、弩、玉器、木俑、勾龍等，接看炳靈寺造像照片，十二時返校午餐。十二時三十分赴紅星觀《蘇聯南極捕鯨隊》及《建設著的蘇聯》兩片，極佳。三時赴琉璃廠，還去古物數件。在怡文齋取來四山鏡一個，價二十萬。在振寰閣取來田黃小章一個。在陶古齋及振寰閣取來料珠一個。五時半返寓。

燈下讀金宗鐵《在嚴峻的日子裏》，甚佳。

整理書籍，掃除灰塵，滿身大汗。

十五日　月曜　大風，熱。

上午開盟小組會。下午檢查體格，準備游泳。晚間看第五軍【區】文工團歌舞，其中古典舞，彷彿再見唐代的柘枝舞、胡旋舞。

十六日　火曜　晴熱。

上午李則綱來，贈以畢望朔所贈玉佛、殷墟骨鏃及中共川陝邊區所造的銀銅幣。下午赴蘇聯紅十字醫院取藥一六‧七〇〇。買玉文帶四〇‧〇〇〇。夜開盟小組會至十二時。

十七日　水曜　晴熱，室內晚間八十五度。

上午九時赴館。下午二時赴李兆蘭處。五時半返寓，修理房子，甚為凌亂。晚間洗浴，學俄文。

十八日　木曜　陰，八十度。

八時赴館，上午寄法韞函。下午學習矛盾論。

十九日　金曜　陰，下午大雨。

上午赴校辦公。下午赴市支部開會。八時返寓。六時赴四中訪王潤琴，送其戲票一張。下午至東四人民市場買書。

二十日　土曜　雨晴，八十二度。

七時赴館，閱書多起。買扇子一·五○○。寄魯藝函。下午學習矛盾論。六時至東四人民市場還楊山書四冊。返寓。夜與孫宗慰等赴北京圖書館跳舞，北大醫學院口腔科二年級夏護士，貌美善舞，與綏英有相似處，與之共舞四五次，十二時始返寓。

二十一日　日曜　晴，室內八十六度。

上午整理報紙，將可用材料剪下，無用者售去二十斤，以減少室內零亂。收良伍函。報載美國反動統治者，法西斯匪徒竟於本月十九日傍晚用電椅殺害了羅森堡夫婦，甚引起全世界的憤恨。美帝窮兇極惡至於如此。

終日整理書籍未休息。晚間赴勞動劇場看青年劇社演《四十年的願望》未終場即離去，因露天劇場，聽不清楚。邀王潤琴來，即送之歸去，返寓已十一時。

二十二日　月曜　室內八十度。

上午八時赴館，開會討論收買古美術品。下午赴琉璃廠觀古物，取來田黃小章一個。六時半返寓晚餐。

二十三日　火曜　陰，七十八度。

八時赴校，寫花鳥畫的發展。覆南京師範學院周君函。

二十四日　水曜　晴

候劉估不至。八時赴館，寫花鳥畫的研究，看書。收法韞函。交盟費一五・〇〇〇。

二十五日　木曜　晴，室內七十八度。

上午七時赴館。寫通知協商買漢鏡一面，紹興古鏡一面。下午學習討論矛盾論第二題。晚間赴文化

部，旋赴東四市場取來《義和團》一冊。

二十六日　金曜　室內八十二度。

七時赴校，看書，寫花鳥畫之研究。下午赴市支部開會。三時四十分赴故宮聽侯仁之報告北京的建設，六時半赴東安市場，吃乳酪一·五〇〇，取來《バリ島》一，《A life Grant wood》一冊。至國際俱樂部紀念保加利亞革命詩人斯米爾寧斯基大會，遇臧克家、魏荒弩等人，九時返寓。

二十七日　土曜　晴熱。

上午學習矛盾論。下午閱五洲書店送來《彩陶》、《中國古陶》、《遠東博物館學報》等書。返寓寫書目。晚間赴師大附中跳舞，遇楊亦新、殷恭端。

二十八日　日曜　陰，室內七十八度。

晨，博鑒齋劉雲浦來，以樊增祥、文明、尚小雲、仕女等扇面，以畫花鳥兩帙，職貢圖兩帙、江標題魯公鼎拓片、明人文姬歸漢圖等交之。

二十九日　月曜　晴，八十度。

上午八時赴館，閱梅蘭芳《舞臺生活四十年》。收薛四函。開盟小組預備會。下午六時返寓。

三十日　火曜　陰雨，八十度。

寄殷恭瑞函及《新建設》一冊。訪周靖立未晤。夜雨。夜開盟小組會十一時返。

七月

一日　水曜　陰雨，七十六度。

上午八時赴館，買書，【寫】論花鳥論文。下午赴琉璃廠看古文物資料。六時半返寓晚餐。七時赴大華看《偉大的公民》上下集。十二時返寓。

收李則綱函，代買敦煌寫經兩卷。

二日　木曜　陰。

上午赴館，買書。下午學習矛盾論，六時返寓。晨起補學俄文課。午殷恭瑞來電話，約星期六晚至其家。過旭初來，以田黃還之。

三日　金曜　陰雨，八十度。

八時赴館，買書多起。上午開盟區分部委員會，至十二時。二時赴百貨公司買哷嘰布二十尺，一六三·〇〇〇元。赴李兆蘭處交其代製。三時至市支部開支部開聯合辦公。四時赴神武門樓上聽唐蘭報告銅器的起源問題。六時半赴市開支部祕書處工作會議，我係副主任，不能不往。十時半始返寓。今天開了一天的會，頭昏腦脹。

代安徽博物館買敦煌唐寫經二卷二十萬元，即以李則綱寄來匯票付之。

人民美術出版社來函，決定出漢代美術。

四日　土曜　陰雨。

七時赴館，開工作會議。九時赴衛生部門診部補牙，費二六·〇〇〇，十一時返校，看書。下午赴郵局寄安徽博物館李則綱敦煌唐寫經二卷，寄費一·七〇〇，寄法韞二〇·〇〇〇元，郵票五·二〇〇。赴羊肉胡同靳諮宣家，為實用美術系買《支那古銅精華》一部七冊，價一二〇〇〇·〇〇〇元。

天雨，五時赴振寰閣看古物，五時半至師大訪殷恭端，同赴安定門二條，談至十一時始返寓。

五日　日曜　陰。

五時起，寫日記。上午法寬來。下午寫書目，整理所藏書畫。吳明來談。打電話與吳作人、魯亞農。晚間李開務來談，九時半走。

六日　月曜　陰雨。

上午七時半赴館，閱書店送來書籍。覆李則綱函，唐寫經及料珠發票付去。下午至衛生部門診部補牙。晚餐後習俄文。大雨，沐浴。

七日　火曜　午晴。

上午七時半赴館，受寒不適，骨節酸楚。下午赴東安市場買書，蘇聯童話集《三隻黑天鵝》等三冊，《蘇聯民間故事集》三、四兩冊一四．七〇〇，《福建三神考》一冊一〇．〇〇〇，又取來《目蓮救母戲文》兩冊，《北平廟宇碑刻目錄》一冊，《元朝驛傳雜考》三冊。又赴各書肆訪購，在中原買地理雜誌三冊七一．二〇〇。

675

八日　水曜　晴熱，室内晚間八十六度。

晨七時半赴館。上午工作至十二時。接見蘇聯專家，為她講解中國圖案發展問題。下午接見郵電部幹部，六時返。晚沐浴，學俄文。

九日　木曜　晴，熱。

八時赴衛生所補牙。殷恭端來，請其飲冰午餐三五・〇〇〇。下午赴李兆蘭處取衣服，三時再至乾面胡同衛生所，鑲上牙三個，返校。錢三強在懷仁堂報告，未及往聽。

六時鄭振鐸邀請往麥積山考察團工作人在文化俱樂部晚餐，分配工作任務，本院去者有吳作人、蕭淑芳、江豐、羅工柳、孫宗慰、陸鴻年、戴澤、吳為和我。其他機關去者有王朝聞、李瑞年等，九時返寓。

十日　金曜　晴熱。

上午八時赴館，買朝鮮徽章二個四・〇〇〇。下午赴故宮博物院聽唐蘭報告銅器，遇殷恭端，散後同遊北海，十一時出門，她的車牌遺失，送之返安定門大二條八八號。

一九五三年

十一日　土曜　晴熱。

上午八時赴館。下午赴師大北院聽訪蘇報告。又遇殷恭端，散後同遊北海，九時送之返寓。周靖立來談。

十二日　日曜　陰。

晨赴校取衣，應徐悲鴻先生約，同往北海看國畫展覽。返校午餐。大雨，五時返寓。七時赴校，至北大聽艾思奇報告矛盾論，頭腦昏昏欲睡，十二時返寓，大雨未止。

十三日　月曜　陰。

上午赴館，支款九十萬元，將帶赴西北收買資料。下午四時赴衛生所補牙，大雨。晚間張遠之來談周靖立事。學俄文。

十四日　火曜　晴熱。

上午赴琉璃廠，還去田黃一方，鏡子一面，返校。買皮鞋一雙，分期付款。晚間民盟小組會，作自我批判。十二時返，通宵失眠。下午將書籍帳目結清。

十五日　水曜　晴熱。

晨赴館，八時赴民盟總部開會，紀念先烈。午餐後準備行裝。十七日赴西北。託黃警頑領薪分送家屬。

十六日　木曜　晴熱，室內八十八度。

上午赴館，結束事務。蔡儀來電話約參加黨支部會，因與周約未能往。寄黃芷秀函。《中國少年報》【社】打電話來約為撰牛郎織女故事。

十七日　金曜　晴熱。

晨起來裝行李，九時五十分赴前門車站，出發赴西安。十一時半車啟行，同伴有吳作人、蕭淑芳、李瑞年、陸鴻年、王朝聞、羅工柳等，過永定門而南，過南苑、豐台、盧溝橋、正定、定縣、涿州、保定等站。至保定買一瓜四‧○○○，子小而甜，日本種也。沿途莊稼不大好，至滹沱河而南，田禾始茂美。十時入睡，夜三時醒。早餐二‧○○○，電費一八‧○○○，車五‧○○○，午餐六‧○○○，橘水二‧五○○。日向暮，過石家莊，是一鐵路交叉大站，工業頗盛，過去為解放軍重要根據地。茶錢至西安五‧○○○。

十八日　土曜　陰雨，涼爽。

三時半過安陽，四時半過濬縣，五時半過汲縣，此皆發現殷周古器物著名之地。在考古學上甚重要。六時半過潞王墳，為北京至漢口之一半里程，一二二一公里。七時半過詹店，天雨，涼爽。此地田禾茂美，疑為黃河改道故地。八時過黃河，南岸站距北岸四公里，河水渾濁，曲折蜿蜒而下，華中大平原，皆此河挾下的泥沙所衝擊也。買兩瓜一‧○○○。八時四十分至鄭州，為一大站，上下旅客頗眾，由此換隴海路而西矣。八時五十分鄭州發，九點二十七分過滎陽，沿途田禾茂美，產西瓜。過汜水而西，漸入黃土高原地帶，車行峽谷中，人家有住山洞者，於此買一大西瓜四‧○○○元。約羅工柳進餐

八・〇〇。十二時十分過洛陽，又入平原。遙望北邙，此地出古物甚多，歸途當留此一遊。洛陽東為白馬寺站，西為金谷園站，六朝皆名地也。二時半過澠池，古為秦趙相會之地。新雨之後，流水有聲，此地仰韶不召寨出彩陶。三時一刻過觀音塘，昔年有一表叔馬煥龍漢三，曾帶兵駐此，不過一小鎮耳。過觀音塘經隧道四，一洞歷時四分鐘，山多深谷險峙。至賀家莊，漸開曠。買栗羊羹一・五〇〇，糖果・五〇〇。五時五分至陝州，是一大站，房屋修整。西行過隧洞三，北望平山，大河巨流在其下，沙平岸闊。六時十五分，至常家灣，又多平原，多種棉苗，不甚繁茂。過關鄉而西，又見群山，白雲在其下，當即終南秦嶺也。八時至潼關，山城連水，甚扼形勝。晚餐八・〇〇〇。十一時半抵西安，寓博物館碑林，趙望雲迎於車站。

十九日 日曜 晴熱。

五時即起，觀碑林唐碑，大秦景教流行中國碑及大智、道因諸碑，皆在其中。

上午赴東大街吃羊肉燴餅六・〇〇〇。西安自解放以後，開闢大幹路，皆用水泥築成，平坦修直，街道廣闊，與過去所見照片中情況，迥不眸矣。

食西瓜亦極佳，桃子甚大，均已上市。

牙齒初補，又破，頗痛。

下午開本博物館座談會，有趙望雲、茹適安等報告。在咸陽故城中，發現北周唐墓十六座，其中一墓，得一金幣，視之乃希臘統治印度時所製金幣也。

巡視館中藏碑一周，其中開成石經、唐玄宗天寶四年孝經，皆偉制。新出土各石有北周石棺，上刻伏羲女媧人首蛇身像，極佳。又石礎兩個，線刻樂舞人極好，欲一拓之。所藏陶俑中，有三俑，姿態妙美，一俑頭上有名字，亦前所未見也。據云：此為楊諫臣墓，俑名阿陳。

買席子二一‧〇〇〇，車錢三‧〇〇〇。晚間食饃餇等三‧九〇〇，晚間飲茶一‧〇〇〇。收團中生活費九〇‧〇〇〇元。

二十日　月曜　晴。

晨望雲來約，與作人等三人，同往訪文物局程希曾，包車作三日遊。下午遊大慈恩寺大雁塔，塔高七層，一百三十尺，登頂四望，郊原如畫。塔四邊門楣，線雕精工，為明季妄人所損，甚可惡。

赴興教寺，有遍覺大師玄奘塔，及圓澈窺基二弟子塔。僧院幽寂，白木槿、馬纓花正開，老僧願以桃實相餉，卻之。塔後有銘，唐人書也。曾有此拓片，寺額康有為書。入有歐陽漸、葉恭綽等題字。由此望終南山，鬱鬱蒼蒼，川原如畫。下山猶復留戀。途過西北美術學院，未入。返西安已暮。食烤羊肉一‧五〇〇，桃子二個一‧三〇〇，食饃餇蒸餃三‧六〇〇。程建侯來訪，與之同往古董肆，甚寥寥亦無佳品，不及北京遠矣。

二十一日　火曜　陰。

赴西郊遊衛青、霍去病墓，漢武帝茂陵，皆巍然如小山，實與埃及金字塔相等。霍去病墓前馬踏匈奴像等，已建築兩室陳列。再至周陵，觀文王武王陵亦高大，各陵墓巨碑，皆畢秋帆書。赴順陵，於底張灣打尖，附近正修飛機場及航校。順陵為武則天母陵，墓前翁仲十二，翹須尖髯，柱長劍，頗雄偉。前後左右四門，前門獅子狻猊，東門雙獅，北門雙馬皆佳。返西安已暮。過咸陽渭水長橋，沿途大興建築。

二十二日　水曜　雨。

上午遊臨潼華清池。趙望雲伴往。在華清池進餐沐浴，甚為暢快。同人中有上山至捉蔣亭者，壁上柯仲平題詩一首，張於蔣所曾寓之室，亦係記此事。窗玻璃上，彈孔猶在。室中陳設，猶是當年之物。回顧一九三六年，又十餘年矣。華清池為封建歷史上最高階級的紀念物，盛唐李隆基賜楊妃浴於此。在中國封建史上是最旺期，權威達世界高峰，過此即下降。蔣之權威，至此亦最盛，過此即下降。中古與現代兩個封建頭子，亦皆走上衰亡的道路。

華清池文化館中，有北魏石刻四座。山上溫泉下注，附近居民頗多，聚居而成臨潼鎮。由此而西去長安，過灞水滻水，灞橋折柳送行，見於唐人詩詠者，即此地也。

夜觀河南梆子戲《葉含嫣》、《三岔口》，頗佳。夜大雨。

二十三日 木曜 雨晴。

上午赴西北文協開座談會，由作人、工柳、朝聞和我講話。我所講者為中國美術遺產問題。下午三時終結。晚間西北文化局、中共西北局、西北文協等團體邀請晚宴，柯仲平代表講話，同席有成柏仁、阿馬、張際春等。夜車離西安赴寶雞，一點二十分啟行。過咸陽、馬嵬驛，暗中奔馳，惟見空中星月而已。過鬥雞台，天已明。此地曾發見古物，印有專刊。

美協座談會，晤李克立、安德新，皆美院舊生。

寄法韞、法寬、靖立各一函。

二十四日 金曜

晨六時半至寶雞，街道東西沿山，商業尚興盛。九時半上車西行赴天水，車行渭河峽谷中，水淺而渾，群山相連，殊少居民。由寶雞至天水，過隧道一百三十餘，足知此路修築艱苦。車行途中，屢停，致誤點。過葡萄園車站，峽谷漸開闊，人家種柿樹、花椒、石榴等，漸見牛羊，惟無東路連峰疊嶂之美矣。途中食桃二〇〇，飲茶四〇〇，食瓜五〇〇，食餅三‧〇〇〇。夜八時半至天水北道埠下車，專員公署以吉普車來迎，與作人、淑芳、朝聞先入城，何樂夫來站，及專員公署科長伴入城。公路側綠樹夾

道，此地宜種樹，生長繁茂。夜十二時全體進餐，為公署先行預備的。寓天水師範第四院，院中牡丹高丈餘，頗罕見。其他花木亦佳，何云，天水人家多如此。夜疲極入睡。

沿途所見修路工人，多著各色花襯衫。西安即如此。

二十五日　土曜　晴，在天水。

九時始起，此地氣溫較北京、西安涼爽。

早餐後，天水專員沈遐退西來談，詢此地農產經濟發展頗艱苦，地宜種樹，將來可大規模造林。五時遊南門外公園，馮國瑞伴往。

晚間遊一寺院，見大槐兩樹，蒼翠鬱茂，樹人合抱，幹修而直，僧云六七百年物。

天水縣有伏羲祠，軒轅墓，城南有李廣墓。

二十六日　日曜　晴，在天水。

晨六時起，九時早餐三‧五〇〇，遊豬羊市荒攤，見有玉環一，分三段，價六萬。又漢小鏡一，宋鏡一，各價五萬；又宋磁碗及磁片數事，據云皆後山古墓所出也。

民盟天水分部岳濟山，甘肅省支部許青琪、陳世英來談，云天水分部，昨成立大會，代表二百餘人。

閱七月十七日《甘肅日報》載馮國瑞撰《麥積山石窟的古代民族文化藝術》，及蘭新鐵路工程地區

文物勘察清理組發現大批史前及漢代以後珍貴文物消息。閱《文物參考資料》「西北專號」，關於史前彩陶文化分佈的的情況。

下午赴天水民盟分部，訪岳濟山、許青琪，並同遊城南文教館，內有尉遲墓誌及蓋，並養有黑熊、小鹿等動物。晚餐沈專員邀看藝群劇團河南梆子，十二時始寢。

團員赴瑞蓮寺參觀，未往。天水有隗囂宮故址。

二十七日　月曜　大雨。

泥濘滿街，九時半民盟分部派人來接，在文廟天水師範二院歡宴，到三十人，多豪於飲，肴饌甚豐。雨中返寓。買傘一把一五·〇〇〇，買瓜二·七〇〇。下午雨止出散步。六時半專署沈專員邀全體團員晚宴，酒肴豐盛。餐後並留談話。作人、朝聞、瑞年、建觀及余與何樂夫、馮國瑞在專署談一小時，解決赴麥積山工作問題。一、未有扶梯的洞窟，於八月半前趕速完工；二、膳食解決辦法；三、保衛問題由公安大隊派八人前往；四、測量人員問題，及使用木料問題，以後上山看實際情況再解決。何樂夫先返蘭州，辦理嫁女婚事，八月半再來。馮國瑞伴上山。夜一時始睡。

下午三時，孫宗武同志將所藏古董來看，中有章武二年鏡，疑亦未真，一元磁碗尚好。雨中往返十六里，意甚可感。

二十八日　火曜　晴。

上午與鄧白、孫宗慰等訪馮國瑞游城北隗囂宮。下午游伏羲祠，並與鄧白、孫宗慰、李瑞年游各故貨攤，買日文《在新事物的前面》一冊，《金石緣》小說四冊。

二十九日　水曜　半陰。

今日一部分團員赴麥積。早餐後，馮國瑞邀往工人浴室沐浴，極暢。同游東街周仁山古物店，未有佳品。

下午服奎寧。與鄧白至城東街看古董，買針一百，照面小鏡一千五百，晚餐四·〇〇〇，《日本の歷史》一·〇〇〇。天水原有日僑千人，皆已返國，故街頭有日文書。天水文化書籍甚少，所見者不過小學教本之類，陳腐八股文及舊尺牘之類，尚陳列售賣，未見有用書籍。至於古董，亦僅幾個小磁碗，小銅鏡而已。

天水以麥麵製餅餌，約七八種，酥餅、甜餅兩種最佳。地亦產醉瓜，甘美不及蘭州所出，蘭州種自蘇聯亞洲共和國，華萊士所攜來，因訛稱華萊士也。

三十日　木曜　陰，午晴。

由天水出發赴麥積山，九時半啟行，二十公里至馬跑泉，十公里至甘泉寺，十五公里至麥積山。過馬跑寺沿溪谷行，吉普屢過小溪，至甘泉寺小憩，寺有古泉，玉蘭兩樹，高數丈，寺人謂係數百年物。兩古柏，一柏與一古槐並生，亦數百年物也。過甘泉寺仍沿溪行，車漸升高，曲折顛頓，望見麥積山，行為麥積，此名所由起也。抵寺已一時半。飯後上佛窟，驚險壁立，多已崩壞，新修木梯，南面較易上，西面較險難。日暮再進餐。山氣頗涼，「黃昏到寺蝙蝠飛」頗有此景象。蝙蝠較山下為大，又有松鼠跳躍。

夜開會談工作及生活問題。

三十一日　金曜　早雨，午晴。

上午閱文件。下午上麥積山西面佛洞，削壁懸龕，架梯上升，至九層一三三洞，號稱碑洞。內有十八碑，雕鏤精工，大佛立像亦莊嚴美麗。同人上下，有股栗者。晚間開工作會議。今日開始測量七佛龕，攝影李瑞年，拍攝全景。戴澤、蕭淑芳、羅工柳等繪麥積山外景。夜，分別開會定工作計劃。給貧婦小女一‧〇〇〇。農人獵得雉雞二隻，售於團中。

八月

一日　土曜　雨。舊曆癸巳六月二十二日。

山中朝夕，氣候變化不同。晨起山氣濛濛然，中午遂雨，下午又晴，晚間星光皎潔，河漢歷歷。山中夜話，常至半夜。上午拓工劉繼堯，在西部十二龕架西窟拓得沙彌法生造龕題記，為過去所未發見。上午過溪西觀豆積山三佛造像，歸途遇雨。晚間彙報工作。在豆積山寺小憩，食核桃，給寺內小兒一○○○。

收二十六日至三十日生活補助五○·○○○。

二日　日曜　晴朗，下午有風。

上午上麥積崖七佛閣牛兒堂。七佛閣中皆經明人裝修，有萬曆四十七年四月八日及天啟三年四月八日題記。西側柱上有崇寧壬午十二月張閎中題記石刻及紹聖丁亥七月閤令薛適題記。散花樓及牛兒堂尚

殘存一部分北周時的壁花。同人正在摹繪。寫團的日記。下午校碑。胃病發，吃胡桃平復。夜觀天上群星，四山寂靜，聞農人呼喊聲，知野豬黑熊，又來偷食包穀矣。

三日　月曜　晴。

五時即起，聽山鳥鳴叫。此處為林區，過此三十里，無居人。野獸頗多，習知者有黑熊野豬、野狐、狼、黑豹等，草木多不知名。有一種毒草，觸之如蠍叮人，俗名蠍子草，又名蕁麻，豬食則肥，故又名豬草。上下午寫團中日記。晚間秦安巨頑石君來寺，帶來古代銅斧一、銅鏟二，云出隴城，自言收集古代石器、銅工具及動物化石甚多，常以贈楊鍾健君云。動物化石有人骨一具，透明羊骨一具，龜二鱉一，象骨甚多，約得數箱。夜觀星河，十一時寢。

四日　火曜　晴。

上午，同人升西方洞窟至十層，精神不好，旋即下。

昨日岳邦湖君，由十二層高架洞中，縋繩而下，探得從無人到的石窟數處，勇敢之至。自言洞中積鴿糞盈尺，壁畫尚存，攝取影片，縋繩直下抵地，手皮盡破。雖木工文得權，亦不敢如此也。

五日 火曜 晴。

蕭淑芳摹寫七佛閣半身像，甚美。薄暮聽馮國瑞講此山傳說，有黑鬍子劉大人故事，及三大佛塑像故事。夜深始寢。王朝聞下午離團返京。

六日 木曜

晨雲氣變幻，團中畫手爭寫之。

上午與巨頑石、馮國瑞及警衛劉同志四人，由北山上禪梁，兩邊皆削壁，中間一線，僅可容步，復多鐵藜木，刺人衣裾，鹿豕熊狼糞穢蹄跡，滿榛莽中。攀藤附葛，呼嘯前進，用以驚野獸也。由南嶺牽樹盤根縋下，衣服汗濕，晚間精神不適，早寢。

七日 金曜 晴熱。

寫團日記。下午勘察東部中七佛閣。下七佛閣雕塑。夜望星河，十一時寢，失眠，亂夢如雲，夢見胡小石先生、汪銘竹，醒而苦思靖立。付拓工劉繼堯一五‧〇〇〇，囑其拓天水一魏碑，一北周墓誌。

八日　土曜　晨雨，旋晴。立秋，舊曆六月二十九日。

晨氣含雨，山翠更濃，斷虹零雨，同人爭寫之。上午勘察東部洞窟藝術。下午上西路之西一二七洞，即法生碑發現處。上十二層飛棧，其上欄杆，尚未修成，洞寬約三間屋大，中坐大佛，兩傍二菩薩侍立。後壁石雕一佛，絕精美，石佛背光中，上部音樂人十二個，下部飛天八個，音樂伎左六，一拍板，一吹角，一吹排簫，一拍腰鼓，一打腰鼓，一吹笛，一拍鐃鈸，一打腰鼓，一彈箜篌，一彈瑟，一吹觱篥。姿態生動妙曼，前所未見。音樂伎右六，一吹笛，一拍鐃鈸，一彈箜篌，一彈阮咸，一拍腰鼓，一吹笛，一拍腰鼓，一彈瑟，一吹觱篥。姿態生動妙曼，前所未見。佛亦和祥自在，右手舉掌，吾以掌試著，恰與吾相等；佛像亦與吾相似。吾酷愛樂舞，前身其即此佛乎。四壁及藻井壁畫，亦為全山之冠。中間壁上，畫佛說法圖，千乘萬騎來聽。高車長旌，人眾填咽。東壁畫佛入王舍城圖。西壁畫捨身飼餓虎圖，虎有十二，生態各異，南壁畫佛在給孤獨園圖。此窟久無人到，為松鼠岩燕所巢，堆積核桃松子之殼盈尺。塑雕佛像壁畫，皆精品也。

九日　日曜

團日記補寫完畢。晚間展覽繪畫臨摹成績，得三十張。夜大風。熱。

十日　月曜　舊曆七月初一日。

大風。上午清理一二七洞鳥鼠糞穢，平治下七佛閣前土地。下午分配石刻拓片，得十二種。收法疆八月三日自北京來函，云已畢業，正突擊俄文。又言美帝飛機，進擾我東北，打落蘇聯客機一架，死二十一人，戰爭例不打客機，竟如此蠻橫。

十一日　火曜　晴，風止。

上午赴西部一二七洞飛天佛龕，正在搭架，準備照相，及臨寫壁畫。門左壁下部，有朱色馬及朱衣騎馬人，筆寫題記：「諸天羅漢迎去時」等字。在一二六洞發現「比丘顏集供養佛時，比丘才疑供養佛時，亡□比丘進度供養佛時，亡弟天水郡□□真供養佛時，弟□□，督驪驤將軍天水太守王宗供養佛時，武□鎮將軍王勝□□□□，督假伏波將軍石□□□供養時，（以上左側）比丘尼洪靜供養佛時，比丘□和供養佛時，比丘尼□□供養佛時，祖母□供養佛時，（以上右側）」。又有「生佛」、「□□尹孫三郎同塑，嚴興官妝塑」等字樣，書法如北魏老女人經，應是北魏人書。在一一五洞內，又發現大代景明二年願文於佛座上，長二百字，亦是北魏人書，均可寶也。下午視東部佛龕。

一九五三年

十二日　水曜　陰，背痛。

作詩一首：

麥積懸崖上，危欄十二重。

飛天散花雨，拔地鑿梵宮。

濕霧添山翠，流霞映水紅。

溪邊放笠杖，小憩滌塵蹤。

中殺一羊。

寫團日記。收周靖立來信。夜甚思念之。

麥積崖東部四十三號王天洞棧道修通。聞居人言，此地名大羌峪，又有小羌峪，蓋古羌人所居。團

十三日　木曜　晴，背痛止。

終日寫團日記。晚間開研究會議。

寺中買兩羊，殺一羊為食，頗不忍其觳觫。久不見報，得舊報數紙讀之。自七月二十七日，朝鮮停戰協定簽字，本月五日交換戰俘，應有不少戰士，已返國矣。夢思靖立，期望速返京。

十四日　金曜　晴熱。

上午精神不佳，讀舊報。下午天師教員來參觀。李瑞年做烤羊腿。寫團日記。晚間飲酒吃烤羊，團員盡歡。

十五日　土曜　晴。

晨吳寅伯、雷康定離山赴西安。上午和鄧白韻兩首：

一

倚欄望百里，繞佛日三周。
對此蒼茫景，真成汗漫遊。
孤峰凌北極，新月下西樓。
昨夜與君飲，吟詩醉裏酬。

一九五三年

二

木工溫懷珠，在石洞中迎出天人菩薩一軀，瓔珞周身，雕造精妙，土繡千年，為之沐浴，寫詩記之：

策杖偕馮鄧，捫碑問魏周。
松陰當午坐，麥積禦風遊。
兵氣銷瀛海，祥雲隱寺樓。
和平皆所願，禮佛志終酬。

千年出夢醒，從此下瑤台。
睡面偏宜笑，羞眉目未開。
滿身綴珠玉，一為洗塵埃。
彷彿遊仙窟，仙真洞府來。

十六日　日曜　晴熱。

終日寫團記，改寫就緒。上午天水沈專員地委聶同志來團慰勞，送來西瓜等物。下午座談，提出交通運輸問題，請其協助。三時走，因獵野斑鳩擊傷一女同志。羊子不給飲水，病不能起，因取水一盆飲

之，即稍甦，殺生實可憫，無怪佛出家。

今夜七夕，臥看牽牛織女，苦思元子，記十三年前為兩詩云：

七夕愁無奈，三年見應難。

非關秋露溫，只是淚闌干。

淡淡星河遠，沉沉夜漏遲。

今宵蟲語急，應有夢來時。

不見元子，今十八年，尚憶及之。

岳邦湖自蘭州來，鄧寶珊帶來醉瓜及華萊士瓜，慰勞團人，食而甘之。夜失眠，未曙即起，看天上

星河，已西移矣。

十七日月曜　晨大風，腰痛，晴熱。

上午寫團日記畢。午睡佳。

西窟一一五洞，有墨書發願文，在佛須彌座上，文云：

一九五三年

唯大代景明三年九月十五日，遣上□鎮司□張元伯稽首白，常住三寶，今在此麥積

□□□□□為菩薩造石室一區，願三寶與□，法輪常轉，眾僧□□天所□□，右願國祚乃

昌，萬代不絕，八方傁負，天人慶□，右願弟子所有諸師父母，命之者神生，兒孥□尊

□湌□教，悟無生忍，右現在之，右願使四大康像，六□□煩，□□二宜命不□□□弟子夫

妻媳□，現世之中，眾災消滅，百□□□，常為國之良輔學者，聯□□篋內，列諸典記，□□

歷代不□，及一切眾生，普閣成佛。

願子□養，大願是成佛。

一六一窟題記

亡息阿奴供養佛　　亡侄孟虎供養佛

亡侄阿乞供養佛　　亡侄阿和供養佛

□□女供養佛　　　亡兄阿□供養佛

亡兄阿金供養佛　　亡父李道主供養佛

比丘僧果供養　　　亡息□□□□

亡母龍歡姬供養　　亡嫂王雙供養

一六〇窟題記

姜氏妹小暉持花供養佛時

妹小□咳持花供□□

妹□暉持花供養佛時

祖母齊供□□

母田持花供養佛時

衛□洪暉持花供養佛時

西窟第十一層二一〇洞題記

宵妻□□□□□

白□妻□□□□

玄寶妻□□□□□

□□畫工鄭□女供養佛時

夏侯妻皇供養佛時

僑妻遠□供養佛時

□妻王勝供養佛時

一九五三年

比丘尼□□□□□

以上右壁殘存供養人畫像標記八條。

以下見於前門左壁角者有四條

　　陳益公亡父供養佛時

　　賈伏生亡父供養佛時

　　許玄寶亡父供養佛時

　　□宗兄敬中供養佛時

見於左壁北下角者有三條

　　□□昇光供養佛時

　　□四女微□□□□

　　承宗姊阿乞供養佛時

此窟係諸家合造，敦煌、石室安西榆林，均有此例。又壁上有佛說法，尚完整。佛菩薩旁有標記

「□□觀世音菩薩」「□□無盡意菩薩」係墨書。

晚間天水來一民間老藝人，為唱《新走雪》、《薛平貴招親》各一段，十時寢。鄉農送來野豬，買

其四腿，每斤三千元。

十八日　火曜　晴熱，腰痛。

晨上東部洞，羅工柳在臨摹散花樓上飛天。

寫團日記畢，交團中傳閱。寫《減字木蘭花》一首。

幼時曾集定庵句云：「恐是天孫別淚多，紅牆西去即銀河。雲中揮手誰相送，紅豆年年擲逝波。」

不意竟成詩讖。壯歲自日本歸後，曾為小詩兩首云：「七夕愁無奈，三年見應難。非關秋露溫，只是淚

闌干。」「淡淡星河遠，沉沉夜漏遲。今宵蟲語急，應有夢來時。」今又十五年矣，七夕麥積山中，聊

寫減蘭，以寄遐思：

銀河望斷，麥積山頭雲影暗。往事悠悠，一水盈盈未解愁。　牽牛織女，尚有今宵能共語。瀛島

回風，十八年來只夢通。

十九日　水曜　陰，山中有秋意。

讀伊東忠太《中國建築史》。與馮國瑞去看秦王墓、桌兒坪，午轉回。傳為秦文公墓，應非是。

讀馮國瑞編《麥積山石窟志》。

二十日　木曜　晴熱。

讀伊東忠太《中國建築史》終了。收靖立十日來信。

昨過桌兒坪一農舍，見農人多無食，女年十二三，尚無褲。一女子穿其父之棉襖，下無褲；一女子穿其父之破褲，面有菜色。此間男女，癭頭者多，至十五歲以上，即漸發癭頭病，無衣無食，辛苦終歲，至為可憫。

農人苦旱求雨，念經作法唱戲。晚間馮國瑞講民間傳說水神金花娘娘、金龍四大王、將軍、灌口二郎諸故事。

二十一日　金曜　晴熱，夜雨。

寄靖立、法韞函。昨宵齒痛終夜，今日未癒，右腮已腫。讀斯坦因《西域考古記》。

下午抄寫團記。服消炎片及蘇打，夜亂夢如雲。

二十二日　土曜　晨雨，下午晴。雨無定。

齒痛，服消炎片及蘇打，右邊頭痛。讀《西域考古記》。

二十三日　日曜　陰雨。

牙痛，齒槽出膿，精神不佳，服藥。

收周靖立八月十八日函。夜早寢。

二十四日　月曜　陰晴無定。

午，趙望雲、陳堯廷自西安來此。下午陪其遊山。上東路洞。觀散花樓下悲龕壁畫，亦北朝舊物。

夜早寢。夜雨已足。

一九五三年

二十五日　火曜　雨止。

牙痛稍減。收法韞、法寬及黃警頑信，云母親將於月底來京。均八月十九日寄。胃病發。

二十六日　水曜　天雨。

檢查瑞應寺藏經，自永樂、宣德、嘉靖、成化、隆慶、天順、天啟、萬曆各朝刻板均有，其中《禪門釋氏要覽》一冊，似元刊本，《搜玉小集》一冊，明刊，其他皆抄本。下午雨止，散步三四里。夜牙痛，終夜不能眠。

二十七日　木曜　天雨。

上午趙望雲、陳堯廷走。牙痛稍減。

馮國瑞、鄧白兩人和余詩，錄如下：

八月十二日麥積山中和任俠韻　馮國瑞

奇蹟真層出，千山重複重，
飛樓寬鳥道，深窟現龍宮。
漫漶餘殘碣，青蒼奪晚虹，
相忘同校錄，期不負遊蹤。

次鄧白韻二首

訪碣稽南宋，造龕認北周，
良朋來少長，勝跡待遨遊。
非想三千界，共憑十二樓，
插椽星漢近，吟事樂虡洲。

朱閣懸露外，綠蔭夾道周，
會心真不遠，隨處足清遊。
呵壁驚臨畫，看雲久倚樓，
誰知庚杜後，千載逢唱酬。

一九五三年

八月十五日東崖修棧道，木工溫懷珠，得石雕菩薩殘相一軀，高尺許，極精，任俠為之洗滌，供養山館，有詩紀事，次韻和之，並眎懷珠：

懷珠宜記錄，壯矣此登臺。

歡喜同龕住，清涼並帝開。

肖光殘妙相，發影淨微埃。

支解何年事，恐經三武來，

和任俠八月十二日麥積山中作　鄧白

絕壁何年鑿，峰回路幾重，

散花庚信碣，避暑隗囂宮。

棧道懸雲近，蓮台映日紅，

寶藏須共惜，珍重此雲蹤。

秦州遺勝跡，拔地一千里。

曉日臨飛閣，祥雲擁梵宮。

乍疑群嶺小，翻喜巨岩紅，

履險渾忘世，天堂數印蹤。

丹青摹北魏，年代考北周。

祖國珍遺產，吾儕快壯遊。

吟成麥積館，寫出散花樓，

幸忝追陪來，新詩一唱酬。

雨中有作　國瑞

何方非淨土，入望盡華髮。

樓散千菡萏，堂開雙玉蘭。

叢雲徐觸石，微雨倦還山。

佇立忘衣濕，蒼茫翠藹間。

二十八日　金曜　陰雨。

牙痛止。登記自崖上石龕移下的塑像。

性春和尚贈我石棗杖，為詩一首：

一九五三年

1953年7月中央文化部文化事業管理局組織專家赴甘肅麥積山考察時合影（前排左三執杖者為作者）

石稟削為杖，山僧惠我情。

登臨腰腳健，嘯傲鬢眉青。

聽水穿幽徑，看雲拄晚晴。

此行添氣力，不必飯黃精。

拓碑劉繼堯回天水，退還六‧七〇〇，前趙佺墓誌兩紙，計價八‧三〇〇。

二十九日　土曜　陰雨，下午晴。

今日牙痛停止。

數日陰雨，使人悶損。昨宵終夜雨，失眠。

午晴，張建關運石膏佛像赴北道埠。下午下山去。連日移運石窟中破碎佛像，麥積山館為之放滿。

三十日　日曜　陰雨。

昨夜大霧，今日上午未開，下午復雨。天水專署派車來迎，明日可下山矣。上午運碎片工作完畢。

下午牙又痛。由天水來山中，整一月矣。晚間煮豬肉，宴請全體工作，並買酒五斤。夜間牙痛。

三十一日　月曜　晴。

早晨準備下山，結束麥積山工作，專署小吉普一，馬車二，馬六匹，全隊下山。先與吳作人、馮國瑞至天水專署辭謝，沈專員、吳專員、聶地委座談麥積山保管問題。下午與吳作人赴西市買陶器。牙根及右腮皆痛腫。晚間赴北道埠，寓燕京旅社。牙大痛。服消炎片，並購 Pennicilin 藥片服之。頭目昏昏，精神甚壞。

收生活補助三〇・〇〇〇，吃麵三・〇〇〇。

九月

一日　火曜　晴。

牙腫痛，頭目昏昏，不思坐起，服Pennicilin。岳邦湖代為購買三片二一‧○○○元。牙根腫眼亦小，頭蓋神經亦痛。吃豆漿油條四‧○○○。北道埠與天水，皆乞人滿街。十時上車東行，下午六時至寶雞，坐小茶館中候車，昏沉之至。夜車赴西安。

二日　水曜

晨四時到西安，六時趙望雲來接，住歷史博物館。上午十一時赴工人醫院治療牙齒，注射Pennicilin一針，返寓酣睡，精神略佳。

三日　木曜　晴。

牙痛腫漸消。下午赴南院門買六朝鎏金佛一，陶佛一五・〇〇〇，漢鏡四・〇〇〇，白蘭瓜四個三五・〇〇〇。午餐四・五〇〇，車錢一〇・〇〇〇。

四日　金曜　雨。

付拓碑錢四八・〇〇〇，又學校用一五三・五〇〇，圖案書二冊四〇・〇〇〇，買《中國上古天文》二・〇〇〇，《天象談話》四・〇〇〇，餐費一二・四〇〇，車錢六・〇〇〇。在西安候車返京。

五日　土曜　雨。

收補助費五〇・〇〇〇。讀新城新藏《中國上古天文》終了。買皮影人一個二五・〇〇〇，《樓霞新志》一冊，《俄國史》一冊六・〇〇〇。

六日　日曜　晴。

四時即起，乘六時五十分車東行，預計明日下午可以抵北京。趙望雲來送行。九時半過華山，九時五十分至潼關，下午六時過洛陽，六時三十五分過偃師，七時過黑石關，七時二十五分過鞏縣。夜過安陽、湯陰等站。

七日　月曜　晴。

夢遊西藏，醒正六時。朝曦初出，東方霞彩片片，皆作朱紫色，邊帶金光，美妙無倫。少時太陽出於綠林中，大地皆金光明亮。自鄭州以來，秋天的高粱小米，皆以豐收。沿途所見婦女衣服皆整潔。六時返抵北京寓所。

八日　火曜　晴。

上午赴校，清理書箋文札，覆王在德、王永耀函。將哈密瓜送往母親處。母親今年八十五，雙目失明，來京就養，精神尚好。又韻峰之女，亦隨侍來京。午餐後返校。

收八九月薪金九八三·二七〇＋一二四九·八四〇＝二二三三·一一〇，由黃警頑經手交家中用一

元。交資料費餘二六五・五〇〇。晚餐後赴校開盟務小組會。

一五〇・〇〇〇，又給法韞一〇〇・〇〇〇元，又黃警頑借用一〇〇・〇〇〇元，餘八八三・一一〇

九日　水曜　晴。

上午赴校工作，下午晤陳之佛，在高莊處談兩小時。法韞來，云將赴保定工作。

十日　木曜　晴。

晨送被兩條與母親禦寒。

十一日　金曜　陰雨，寒。

九時赴校，買書多起。交宴陳之佛錢三〇・〇〇〇元。
晚間在森隆宴陳之佛。為《新觀察》審閱沈從文稿，交與林元。

十二日　土曜　晴。

晨赴人事科開介紹書與靖立赴區政府登記。赴衛生所拔去病牙一個，並為靖立取衣服，至其宿舍小坐即返寓。下午再至民政科登記所，約孫宗慰同往，無結果即返。

十三日　日曜　晴。

晨與靖立赴天壇，看張遠之病，遇唐槐秋，亦養病於此。遊天壇後，再赴陶然亭，流連久之。至珠市口進餐，至琉璃廠遊古董肆，遇艾青、李又然，邀至和平餐廳進餐。十時返寓。

在振寰閣取來小銅器一件二萬。

十四日　月曜　晴。

聞母親患病，上午往視，坐一小時即返。母病已癒。至市支部訪關世雄，彼極鼓勵我寫前野元子的故事。

寄文聯、文協及法廉信片。六時步行返寓。

十五日　火曜　晴。

赴北新橋送帆布床，回校午餐。下午與馮國瑞往看全國畫展，其中頗多佳作。晤葉淺予、王朝聞、艾青、田間、刃鋒、于非闇、溥雪齋、啟功、黃苗子、臧克家及本校諸同事等，六時返寓。

十六日　水曜　晴。

晨赴校工作。下午將麥積山勘察團日記寫畢。赴隆福寺各書店買書。在中國書店取來《房山雲居寺研究》一冊。宴陳之佛款退一‧二〇〇。赴民政科詢登記事。

十七日　木曜　晴。

上午將勘察團日記再抄一過，交與馮國瑞。覆沈仲龍、黃芷秀函。

十八日　金曜　晴。

上午閱書店送來書籍。下午赴北新橋與李兆蘭談判離婚事，無結果而散。

十九日　土曜　陰。

下午看電影《烏克蘭音樂會》。晚間赴奇珍閣宴請西北來京張季純、趙望雲、石魯等，九時半返寓。

二十日　日曜　晴。

晨與靖立約其子同遊中山公園。下午遊琉璃廠，至薛家，九時返寓。

二十一日　月曜　陰。

下午寫麥積山稿。開工作會議，四時半赴北新橋看母親，七時返寓。

二十二日　火曜　晴，舊曆中秋節。

晨，開通書店郭掌櫃來，將藏書中現不需要者，售去七八十冊，得價一百萬元，扣稅八萬元，收九二〇．〇〇〇元，送與薛慎微一〇〇．〇〇〇，開通尚欠我四二〇．〇〇〇元。

今日中秋節，為母親買月餅水果等二二一．七〇〇。午赴北新橋，送去一〇〇．〇〇〇，又買魚四．

三〇〇，車錢五・〇〇〇，六時返寓，買月餅雞蛋一二・四〇〇，紅姑妞五〇〇。

二十三日　水曜　晴。

上午九時，第二次全國文代大會開幕，前往懷仁堂參加，郭沫若致開幕報告，工會賴若愚、青年團胡耀邦及民主德國文藝代表報告。午赴琉璃廠吃飯，至薛家小坐，將開通書店四二〇・〇〇〇元取來。下午周總理報告，自三時至七時半，散後至東單小食。觀《屈原》話劇，十二時猶未完，遂返寓。

徐悲鴻先生又患腦出血。

二十四日　木曜　晴。

九時半赴懷仁堂開會。周揚報告「克服文學藝術工作的落後現象，為創造更多的和更好的文學藝術作品而鬥爭」，十二時散會。赴四中看王潤琴，未晤。至西四午餐。下午二時繼續開會，周揚報告後，由華東、西北、東北、西南各大行政區文藝代表團長報告，六時散，返寓。

二十五日　金曜　晴。

八時半赴懷仁堂開文代會，梅蘭芳、老舍、陳毅、常香玉、蔡楚生等發言。馬思聰代表音協，黑丁

代表中南發言。下午中華全國美協全委擴大會議開會，劉開渠主席，葉淺予代表徐悲鴻致辭，江豐報告，六時散會返寓。

二十六日　土曜　晴。

晨赴北京醫院看徐悲鴻遺容，未得見。返校開全國美協大會。下午休會，佈置靈堂。五時棺由醫院移來，六時為輪流守靈。七時赴軍委文工團看《伏契克》一劇，晤周總理。夜一時返，三時寢。夜雨。

二十七日　日曜　陰雨。

上午赴校招待吊客，並赴國畫組開會。

二十八日　月曜　晴，風寒。

上午開國畫組討論會。下午為徐悲鴻先生送葬至八寶山革命公墓，六時半始返。

郭沫若先生主祭，在墓地與郭沫若先生談。悲鴻先生告我，郭老欲閱重慶漢墓拓片資料，因為言過去在川所著《民俗藝術考古論集》一冊，及圖片等資料，郭云如能整理好，科學院可為刊印。

《大公報》蕭離約為寫哀悼徐悲鴻先生文字。

二十九日　火曜　晴，風寒。

上午赴校開會。下午將哀悼文寫畢交大公報。開美協大會，討論關於遺產問題。晚間赴實驗劇場看歌舞。

三十日　水曜　晴，六十八度。

八時赴母親處，送錢五〇〇・〇〇〇元，返校開美協小組會。下午赴琉璃廠古董肆，往返車錢五・〇〇〇，六時歸寓。

夜赴青年宮音樂會，晤楊金蘭，十年不晤，相見倍親，昔在音幹班時，曾相愛，今已有子三個，娟美不減昔時。

十月

一日　木曜　晴朗，國慶日。

晨，學校馮法禩來電話，往天安門觀禮，遊行至下午二時而畢，熱烈盛大，與去年相似。在觀禮台遇车煥奎，云胡家範早於一九四三年犧牲於大別山區，今始知之，回思其面容，如在目前。朱思本任機械工程師，鮑恩湛任土木工程師，汪良能、王宗之、陳定一，皆為著名醫生，此皆舊日任俠級一群小學生，今均有聲社會。范瑾為北京日報社長，煥奎任機車局長，尤為過去心愛的學生，今亦單立特出。散時歸寓，甚疲。晚間與靖立出散步，看煙火，歡度國慶之夜。

二日　金曜　晴。

休假。上午與靖立赴艾青處小坐。赴盛家倫處，晤夏衍、祖光、新鳳霞等。看黃苗子病，約家倫午餐。返寓休息。下午至清華池沐浴理髮。晤陳白澄、李秉達、李淼宗、徐發淦等於市場，張敬託歸國印

度華僑參觀團帶來咖啡贈我。

三日　土曜　晴。

上午休會，赴館辦公。下午赴懷仁堂開會，聽李富春關於經濟建設的報告，六時半返寓。

四日　日曜　晴。

上午開美協總結大會。下午赴懷仁堂聽廖微元關於農村的報告，毛主席、朱總司令、周恩來、郭沫若等同來攝影。散會後赴西單買《傀儡戲考原》一冊，夜與靖立看《王貴與李香香》歌劇。

五日　月曜　晴。

上午八時半赴懷仁堂開會，有丁玲、鄭振鐸、田漢、曹禺、王尊三、戴愛蓮、江豐等人發言，及波蘭、捷克、蘇聯文化代表致辭，二時散會。下午休會，至西單商場買《懷舊集》八・〇〇〇，《西洋歌劇故事全集》一五・〇〇〇。

與江定仙、林路談檢舉特務許晴波事。

六日　火曜　晴。

上午赴懷仁堂開會，討論會章，通過決議。午赴宣內木器市，至薛家。下午胡喬木報告，大會結束。晚間赴軍委文工排演場觀《在戰鬥中成長》，十二時返寓。

七日　水曜　晴。

下午赴故宮參觀新開幕繪畫館，名畫陳列數室，以韓熙載《夜宴圖》及《清明上河圖》觀者最擁擠。與淺予、光宇、振宇、張仃等聚餐一〇•〇〇〇。夜觀音樂會，十時返寓。

八日　木曜　晴。

上午李昆源來談。赴革命博物館參觀。下午二時看川劇，開中國美術史寫作會。六時赴北京飯店參加文藝界大宴會。夜看邵陽木偶戲，十時返寓。覆法蘊函。

九日　金曜　微陰。

八時半赴館。午馮國瑞來談。下午赴和平門內及琉璃廠畫店，買汪溶畫一張，送林滿雲結婚。六時至李昆源處交去。晚間盟員全體歡送蔡儀，十一時返寓。

在屏古齋取來宋磁小碟，屏古齋于非闇小畫一張。

十日　土曜　大風寒。

八時赴門診部拔牙，九時返圖書【館】開工作會議。午赴琉璃廠為李昆源買畫，送往其家。二時赴文化俱樂部集會。赴張哥莊合作社參觀，六時返。車中遇胡蘭畦。

收《大公報》稿費一二〇・〇〇〇。

十一日　日曜　晴。

晨與靖立赴華僑補習學校，看印緬來京華僑，晤馬鑄材、梁迪齋，在印所教各生，廖蕙蘭等，開座談會。下午返至東安市場，晤宗白華師。至和平餐廳進餐二二・〇〇〇。赴宣武門內及魯班館看傢俱，六時返。夜看《屈原》，十二時返。為法韞買《聯共黨史》一四・六〇〇。

十二日　月曜　晴。

午赴西單定購鐵床一張，付定洋一〇〇・〇〇〇，云十四日晨送來。晚間整理書籍。

十三日　火曜　晴。

晨赴盧鴻基處，遇之於途，十餘年不見矣。又於途中遇陳穆，上次曾問柯仲平，亦不知其下落。此真巧遇，與盧同赴琉璃廠，取來書籍圖畫多件，付辛衡山日本美人畫五〇・〇〇〇。在榮寶齋遇日本議員松前重義、松田竹千代，與談良久，並告以與日妻前野元子分別後，即不知其消息，今已十八年，心頗念之。松前允為調查。

十四日　水曜　晴。

晨，西單送鐵床來。午，松前重義君來訪，作書託其致元子夫子，調查其住處，並以照片付之。下午赴東受祿街十六號徐宅，為悲鴻先生點察遺畫。

十五日 木曜 晴。

九時半赴館。午，松前、松田兩君來訪，以元子照片等四張與之，託其調查。兩人邀我午餐，購人形玩具八個送松前，價一六‧○○○。下午赴徐宅點悲鴻遺畫。

九時赴公安局為靖立辦理移居手續。

十六日 金曜 晴，傷風，七十度。

上午赴館，購書數起。印華僑學生李其標存我處美術書多冊，以其一部分歸入圖書館，價二十八萬元；另由其帶來英文《地理雜誌》二十五冊，亦歸入圖書館，價三十七萬元。此種雜誌，書肆已售二萬一冊，此則不及一萬五千一冊也。古董肆退還收音機，攜赴王府大街無線電服務處一試，尚可用，即送往母親處，並送錢十二萬元，為母親製冬衣。售書以濟眉急。邇來經濟不充，不得不將藏書售去，無時加以清理也。過東四人民市場，取來《吉洪諾夫詩集》一冊，價四千，又付舊欠《百華詩箋譜》三○‧○○○元。下午至徐宅點畫件，六時返。

十七日　土曜　晴。

晨赴北新橋母親處送椅子。返校辦公。十時半赴北海與李兆蘭協商離婚事，彼已完全同意，二時半返北新橋。三時返校開徐悲鴻紀念館籌備會。

十八日　日曜　陰雨，七十度。

上午九時赴吳作人家開會，討論麥積山勘察工作。午邀馮國瑞與靖立赴和平餐廳午餐二八‧五○。三時返寓午睡。

寫《麥積山石窟藝術》至十一時寢。夜雨。

十九日　月曜　六十度，午晴。

昨夜大雨終宵，今晨猶未止。溫度下降十度，為六十度。九時赴派出所為靖立寄宿登記。陳警未在。赴學校辦公。二時赴和平賓館，訪松前重義及松田竹千代，晤松田，送松前《新建設》一冊，並以元子的學校及其姊竹澤五子的住處與之。

二時半赴魯迅故居憑弔，魯迅先生藏書頗富，吾不及遠甚。遇曹靖華等老友，歸途過古王府井書

店，入內一覽。赴江擦胡同派出所，為靖立登記住宿。赴悲鴻故居，為其登記畫幅，歸寓已六時。

二十日　火曜　晴，六十度。

八時赴校。上午看書估送來書籍圖畫多起。寫《祝黃警頑六十壽》七律一首。寫《麥積山石窟藝術》稿畢，交《新觀察》。

二十一日　水曜　晴，六十度。

上午九時，赴館工作，閱英國印Emarfopaulas所藏瓷器圖譜六冊，索價二千四百萬，太貴。日本議員中日商務代表前田重義等五人來參觀。與艾青赴森隆午餐。田漢、張庚、馬少波等來參觀麥積山展覽。

寫信覆良伍、錢雲清。作詩壽黃警頑七律一首：

朗朗襟抱見天真，仗義論交四海人。
六十花甲稱矍鑠，三千珠履憶春申。
青松霜後知高節，黃菊花開是壽辰。
窮且益堅老愈壯，紅旗常照白頭新。

晚間赴陳宏進、邱海濤處，晤陳翰笙，談至十時返寓。

二十二日　木曜　晴，六十五度。

約邱海濤上午來談，選擇畫件。靖立突患急性胃痛，赴醫院探看。下午再赴其宿舍探看，接返宿舍，痛已略減。海濤攜去畫十張，交四五．〇〇〇。

二十三日　金曜　晴，六十四度。

十時赴館。下午赴市支部開會，至北新橋看母親，五時半返寓。

二十四日　土曜　晴朗，六十八度。

晨整理書籍，十時赴館。下午一時返寓，整理書籍。

二十五日　日曜　六十度。

上午八時半赴中山堂，代表民盟市支部，為民革全體黨員大會致辭，有李濟深、薛愚等講話。十二

時半返寓，遇李開務、楊瑞琳，邀其午餐。

二十六日　月曜　六十度。

九時赴館，看書多起，買《戰爭與和平》一五・〇〇〇。下午至徐宅。至東安市場取《中國美術史》一冊。晚間至陳宏進、邱海濤處談話。

二十七日　火曜　晴，六十二度。

上午請假，華僑代表大會報到，在僑委會晤洪絲絲、費振東。赴母親處，買羊肉一二・〇〇〇，一斤十二兩。午餐後看電影《蘇聯音樂會》。赴徐宅清理悲鴻藏畫，六時返寓。晚餐後開盟小組會。

二十八日　水曜　晴，六十二度。

晨赴門診部診牙。赴校工作，買書和看書。下午至國際書店買H・果戈里畫像、作品插畫及其有關文獻一冊，三四・七〇〇元。赴徐宅整理悲鴻遺物，六時返。

二十九日　木曜　寒流來襲。

晨赴醫院診牙。下午六時，丁西林部長邀往萃華樓晚宴，到鄭振鐸、周一良、金克木、季羨林、陰法魯、周克剛等，商討撰一論文，在印發表，丁部長有所諮詢，希望提供資料，余以泰戈爾《Token in China》一書借之，夜返已逾十時。

三十日　金曜　寒。

上午閱書店送來書籍，開工作會議。下午開會討論政府號召，麵粉轉移脫離自由市場，歸入社會主義的經濟範疇，市民每月八斤，工人每月十二斤，產業工人每月十八斤，節餘糧食，可以作為工業建設之需。晚餐後再赴市支部開會，所討論者，亦為此一問題。夜十一時寢。

三十一日　土曜　晴，漸暖。

十時赴館。

十一月

〔一日 日曜〕

中央人民政府華僑事務委員會召開僑務擴大會議，被邀為印度歸僑代表，出席大會。赴懷仁堂聽報告。上午何香凝致開幕詞，參加代表四一七人，朝鮮華僑代表十位，歸僑一位；越南十七位，歸僑十三位；日本華僑代表二十五位，歸僑十一位；印尼回國觀光團一一二位，歸僑十二位；緬甸華僑回國觀光團六十五位，歸僑五位；印度回國觀光團二十位，歸僑三位；巴基斯坦觀光團七位；蒙古、歐洲、非洲華僑各一位；；馬來亞歸僑三十七位；泰國歸僑三十三位；菲律賓歸僑十一位；美洲歸僑六位；澳洲及新西蘭歸僑二位，此外尚有中央和地方僑務工作六位，列席有各級僑務機關工作人員及歸僑五十三位，參加會議的記者四十位，旁聽同志有二三四位，共計七四四人。

下午聽【廖承志】四年來僑務工作的報告。今日上午李燭塵等致詞。

二日　月曜

上午在懷仁堂聽報告。下午至僑務委員會招待所參加印度巴基斯坦小組討論。印度團長馬鑄材，巴基斯坦團長阿季，一為藏族，一為維吾爾族，均係邊疆少數民族。Ajaterda云，有維族三千人，在巴基斯坦，被美帝特務艾沙賣給土耳其人，練成軍隊，開往朝鮮，充當炮灰，甚為可恨。

三日　火曜

上下午均在華僑招待所參加小組討論。

四日　水曜

協商代表產生名單，我亦被印度代表提名。

五日　木曜

上午各地代表發言。下午李鐵民致閉幕辭。晚間何香凝在和平賓館邀請全體代表大宴會。

六日　金曜

上午赴校工作，閱各書店送來書籍，決定購買各珍貴美術書。收校薪及烤火費一四〇‧一〇〇＋一七二‧〇〇〇元，共一百三十一萬二千一百元。買《天平文化大觀》三〇‧〇〇〇，《八十七神仙卷》二〇‧〇〇〇，《譯文》（五）六‧〇〇〇，日記本一三‧五〇〇。

七日　土曜　晴。

八時赴館。十時沐浴理髮。秦嶺雲來談商出版漢畫圖錄一稿，未遇，約星期一下午再來談。
付《八十七神仙卷》書價四八‧〇〇〇。

八日　日曜　晴，四八度。

上午文殿閣蕭文豹將書籍運去一車。與靖立整理房間，移動書籍，忙碌半日。下午二時赴大華觀《光明照耀在奧克爾地村》。至東安市場觀照相底樣。夜看《譯文》煙袋一篇。

一九五三年

九日　月曜　晴，四十八度。室外結冰。

八時半赴館，上午赴故宮看《百梅圖》。下午人民美術出版社來訂合同，出版漢畫圖錄一冊。四時看《蘇聯雜技團》影片。

十日　火曜

九時赴館，看書商送來書籍及古董，有一黃武二年鏡，頗少見。下午二時開美術史研究會。夜開民盟小組會。

十一時半寫日記。交盟費一〇・〇〇〇，約艾青、江豐午餐二八・五〇〇。

十一日　水曜

九時赴館，赴衛生所拔去門牙一個。下午寄武漢中南高教局函，檢舉許特務。赴東四人民市場取來薩空了書二冊。至僑務委員會送還文件十一種，返寓。

晚餐後與妻靖立赴黃苗子家。將《中國古典藝術》原稿一冊交與《文匯報》謝君，並至盛家倫處小坐，談編選歌劇，十時寢。夜雨初雪。

十二日　木曜　四十八度。

昨夜小雪，晨起屋瓦皆白，九時赴館，閱書。收人民美術出版社預約漢畫稿費八〇〇・〇〇〇元，經濟正宸、尚無冬衣，得此不無小補。赴國際書店及中國圖書公司買書《小白兔》一冊，列賓畫片六張。在南飯店午餐，遇光宇、小丁、戈揚等。《新觀察》電話，麥積山稿可登出。買布製冬衣。

十三日　金曜

九時赴館，閱書。下午赴大華看《遠離莫斯科地方》一片。至盛家倫處小坐，返寓。

十四日　土曜

上午九時赴館，閱書。下午學習國家總路線。晚間赴合作總社，與靖立、楊瑞琳等再赴美術學院聽音樂。十時半返寓，頭眩。

十五日　日曜　寒。

上午巫白慧來，張遠之來。下午與靖立、敦詠赴中央公園看菊花。

十六日　月曜　五十度。

女法軀在定縣工作，將入黨，尚健康。

十七日　火曜　五十度。

九時赴館，閱書及裴振山送來漢唐銅鏡十餘面。下午赴故宮繪畫館看唐宋古畫，五時返王府井，買《人民文學》一冊四・五〇〇，《Mypeurka》一冊一・〇〇〇。過北京日報【社】看范瑾，返寓晚餐。讀艾青《埋槍記》長詩，及郭沫若《關於晚周的帛畫》一文。

十八日　水曜　五十度。

八時半赴館。上午開始寫漢畫圖錄敘文。

下午赴打磨廠為母親買湯婆子，索價九萬至十三萬，較去年貴一倍矣。

十九日　木曜　晨，四十六度。

九時赴館。下午赴人民市場為母親買暖瓶一五・〇〇〇，為法韞買衣料四〇・〇〇〇。

二十日　金曜

九時赴館。下午買蘇聯畫片。

二十一日　土曜

上午九時赴館。午往看母親。送鄰居小孩玩具。下午學習總路線。

二十二日　日曜

下午率敦詠赴中山公園觀民主德國實用美術展覽，晤宗白華先生。此展多十五世紀以來民間傳統藝術，甚可愛。

晚間與靖立、敦詠赴青年宮觀《紅旗歌舞團在中國》。

二十三日　月曜　室內五十六度。

晴日較暖。八時半赴館，閱書多起。下午聽李維漢報告過渡時期的總路線問題。

二十四日　火曜　陰寒。

九時赴館，下午返寓，修改麥積山勘察工作日記。

寄郭沫若《民俗藝術考古論集》一冊。郭老曾託悲鴻先生要看我所藏川中漢石刻拓片，今悲鴻謝世，思之惘然。

覆李拓之廈門大學函，覆贛州徐秦函。收王潤琴函，詞旨誠至，是一好人。

將此兩月用款，作一統計，上月用去三百八十七萬餘元，本月已用去一百七十七萬八千餘元，一至五日尚未統計在內，若用款不能節儉，所入常不敷出，必致困難。今囊中僅有四萬五十元，而發薪尚在十日以後，惟有節食步行而已。

七時赴太平胡同民盟總部參加總路線學習，十一時步行歸寓。

二十五日　水曜

上午九時赴館，選徐悲鴻先生畫件，修改麥積山勘察團工作日記完畢。下午開美術史研究會，六時半返寓。勘察團日記交吳作人。

二十六日　木曜　晴朗。

九時步行赴校，收錢雲清函。昨晚歸途遇孫維世，與談我所寫的《龍宮牧笛》劇本，她極讚美，準備作為上演劇目。

下午開工會小組會，接著開民盟執委會，六時返寓。

夜法韞來，她甚贊成我與她母親離婚，與靖立結婚。歡喜我得到幸福的生活。她在農大畢業後，分發到定縣工作，在鄉間調查研究，生活很艱苦，常常一個月吃不到油，以她多病的身體，嘗須背負行李，步行三四十里，這樣的鍛煉是很艱苦的。十二時寢，三時呼之起，因相夜談，因其須早趕車也。

二十七日　金曜　陰。

上午開始寫《徐悲鴻畫師的藝術生活》。

下午聽報告學習總路線。

二十八日　土曜

今日未出門，終日寫《徐悲鴻畫師的藝術生活》。

二十九日　日曜

今日晨起，付去麵錢一三．〇〇〇，身邊只餘三．〇〇〇元了，匆匆出門，赴北京劇場開歸國華僑聯誼會選舉大會，晤洪絲絲、盧心遠、費振東、陳曼雲等，我亦被選為委員。

三十日　月曜

將麵一包，送往母親處，並送去四〇．〇〇〇元。寄《光明日報》悲鴻藝術生活一稿。

1950年代作者在書房寫作

十二月

一日 火曜 天寒結冰。

八時半赴校。上午開工作會，接著又開行政領導會，均是商討訂計劃的問題。買書六七百萬元。下午開工會小組、中國美術研究會，至暮。赴國際書店看書，買《新觀察》一冊，內《麥積山石窟藝術》一稿刊出。夜赴民盟總部學習總路線問題，十時散。坐史良汽車至合作總社看靖立，已返寓。

二日 水曜 寒冰。

九時赴校，工作購書甚忙，至午未已。書店、畫店、古董店送物來看者甚眾。下午四時後，至琉璃廠看古美術品，取來田黃兩方（劉雲浦店）、小帶鉤一個（陶古齋）。

覆日本吉田重政一函，航空寄出。

三日　木曜

收新《觀察稿》費二六一‧〇〇〇元，寫文章得稿費，到手即花盡，非常愉快。與李照榮協議離婚，彼願至法院辦理手續。

四日　金曜

送廖惠蘭畫于非闇花鳥，付估人四〇‧〇〇〇，寄信李其標，約其來取書款六〇〇‧〇〇〇元。黃均借去研究花鳥畫論文稿二冊。買《火星》及《新觀察》七‧〇〇〇。

五日　土曜

上午赴館，處理工作。沐浴理髮，甚適意。以本月最後的餘款一萬元，存入銀行中。收十二月份薪金一三五八‧八五〇元，交膳費二四四‧〇〇〇。

六日　日曜

終日未出，晚餐後與靖立赴東安市場照相，遊書店，取來書數冊。

七日　月曜

九時赴首都大戲院聽杜潤生報告。下午返院。江豐託為唐鉞校訂《印度藝術概觀》一稿。

八日　火曜　大雪。

上午未出門，擬寫漢畫選集敘，思緒總未能平靜下去。下午赴郁風及盛家倫處，還去黃苗子小瓶一，送盛家倫一冊《托爾斯泰紀念畫集》。至東安市場修筆，買來《蘇聯各民族童話》一冊，返寓。夜赴盟總部學習總路線。

九日　水曜　雪晴。

赴館工作。還紅木櫃錢三〇‧〇〇〇。寄茹適安函。

四時半江豐、陳曉南報告普選辦法。

十日　木曜　晴。

十時赴館，十二時工會小組會。下午吳運鐸報告其奮鬥歷史至六小時，八時半返寓。

十一日　金曜

上午十時，開徐悲鴻先生追悼會。下午至中山堂觀徐悲鴻遺作展覽會，及德意志民主共和國自十五世紀以來的工藝美術展，遇力揚等。夜觀《在壓迫下》影片。

十二日　土曜

送火爐至北新橋母親處。下午工會小組學習總路線。晚間赴僑委會開僑聯理事會，到彭澤民、連貫

等數十人。

十三日　日曜

晨李其標來取去書款六十萬元。下午陳白澄來談。彼在仰光已八年，此次回國觀光。四時赴青年宮看保加利亞影片《警鐘》。

十四日　月曜

我窮得只有一千二百元了，連到學校的一次車錢都不夠了。向工會借用二五〇‧〇〇〇元。

十五日　火曜

寫漢畫集選集敘說。夜赴總部學習。

十六日　水曜

借款收到。買《火星》二‧〇〇〇。

十七日　木曜

買悲鴻畫片二‧〇〇〇。赴北新橋與李照榮談離婚事，荒廢半日。

下午李庚報告總路線問題。

十八日　金曜　有風。

夜為唐鉞校閱《印度藝術概觀》，美協江豐囑託。

謝蔚明約午餐沐浴，決定印我《中國古典藝術》。

十九日　土曜

上午交江豐稿。下午赴師大聽胡繩報告，十月革命與五四運動。

二十日　日曜

赴長安聽千家駒報告《什麼是國家資本主義》。下午赴南下窪子訪王潤琴，於其室遇朱君，談一小

時。託潤琴為劉敦詠解決住宿問題。

廿一日　月曜

為圖書館買捷克版《史前時代的布拉格》等兩書。撰漢畫選集敍說。

廿二日　火曜

將火爐送與母親處。晚間民盟小組開會，交盟費一〇．〇〇〇。買《新觀察》一冊。

將《中國古典藝術》的插圖，送與謝蔚明處，在其家午餐。

廿三日　水曜

為節費用，赴校均步行。五時赴隆福寺遊書店，取來《紀德研究》一冊，《世界地圖》一冊。在文淵閣取來有正影印《女史箴圖》一冊，《西陲壁畫集》一冊，《佛說佛名經卷》第十八一卷，曹元忠寫大晉天福七年八月八日弟子歸義軍節度史特進撿校太傅進郡曹元忠敬寫佛說佛名經百卷，因此善果惟願社稷恆昌，人民安樂，道路和平，災害不生。

廿四日 木曜

終日未出門，在室寫作，將漢畫選集敘說寫畢，得稿紙十六頁。晚間讀《光明日報》所刊波蘭文化藝術部長沃古米日・索科爾斯基的演講詞《人民波蘭的文化和藝術》，又讀《譯文》第六期愛倫堡的《談談作家的工作》，後篇未讀完。

廿五日 金曜

東單區政府通知可以辦理離婚手續，往晤李幹部云約李照榮來區政府，辦理協議離婚。

下午至市支部開會。

廿六日 土曜

晨九時與李照榮赴東單區政府辦理協議離婚，離婚證發出。

邀謝蔚明午餐二五・〇〇〇，橘子三・六〇〇。下午赴琉璃廠各古董肆，取來玉人一個（喬友聲）、銅鏡兩個（陶古齋）、日本畫鏡獅子一張（李心田）。文淵閣送來二〇〇・〇〇〇元，把我的書籍賣出了一部分。

廿七日　日曜

晨赴僑委會開會，商購公債。午至母親處，為李照榮買藥。買三味線撥板牙骨玳瑁製二○・○○○，取《紀德研究》一冊。

廿八日　月曜

夜赴天橋大劇院，觀德意志民主共和國音樂舞蹈團演奏，十二時返寓。

廿九日　火曜

下午回宿舍大掃除，滿頭大汗。

晚間赴作家協會新年聯誼會，有侯寶林說相聲，聞者皆為捧腹。晤聶紺弩、陳冰夷、葉君健、周立波、丁玲、汪金丁、馮亦代、鄭振鐸、柯仲平、李長之、宋之的、艾青、樓適夷、孟超、周揚、茅盾、陳白塵、王任叔、羅峰、白朗、張天翼、吳祖光、洪深等數十人。

卅日　水曜

將《徐悲鴻的藝術生活》一稿，交與蕭離。

收一月份工資六五〇分，扣去二四五・六〇〇，發一三四二・三〇〇元，交工會費一七・五〇〇，買糖果六・八〇〇，牙膏三・七〇〇，補給老楊三・〇〇〇。

卅一日　木曜

昨稿收香港《大公報》稿費三四〇・〇〇〇。夜赴院參加晚會。

寄法欽、余秀雲、余所亞函。

《春城紀事》校訂後記

記得一九九五年間，我曾與常任俠先生對能否整理出版他的日記問題有過一次交談，當時主要是考慮到爭取將它整理納入編輯中的文集裏。常先生聽了我的話後，感到很有興趣，他告訴我：「早在三十年代，我的日記就與學生們相互傳閱，毫無隱瞞之處。文革中，日記被抄，成了斷章取義，構置罪名的依據。待退回來後，雖有損失，但大體保存，不無可資參考之處。如果要出版，稍加整理即可。」他的胸襟坦蕩，率真性情給我留下永難忘卻的印記。一九九六年十月二十五日，先生病逝。不久，我陸續從常夫人郭淑芬女士那裏得見常先生記載了六十餘年的日記，推算了一下字數，當有近三百萬言。限於時力，很難在短期內完成整理出版工作，但我們還是抱著完成常先生遺願的想法，擇要陸續整理出版。一九九八年，記錄抗戰時期生活的日記選《戰雲紀事》，由海天出版社出版。二〇〇二年，六卷本《常任俠文集》由安徽教育出版社出版，僅收錄了他的學術性著述及詩歌創作，日記、書信、散文、戲曲等內容未能輯入。在常先生去世十週年之際，記錄他建國初期生活經歷、學術研究的日記選，有幸被李輝先生收入由他主編的《大象人物日記叢書》中，為世人貢獻出一份難得的歷史文獻，實在是件值得慶幸的事情。

日記是極為私人化的載體，除去專門用於發表之外的日記體創作外，一般而言是用來自律備檢的。日記的內容因人而異，因時代不同，或約或繁，但總能留下作者的活、交遊、治學等用來自律備檢的。

生活蹤跡和時代的縮影，因而為研究者所注重，從中探尋作者的思想、生活、治學脈絡，考察與之相關的人事關係，把握時代變化的進程，進而為專題研究尋找到新的切入點。常先生的這部日記選便具備這樣的功能。從大的史實來講，有關民主人士回歸祖國參加建設，中共中央統戰部組織新民主東北參觀團的行程，中國民主同盟重大活動，華北人民革命大學政治研究院舉辦的政審學習班，乃至土地改革，抗美援朝、鎮壓反革命、三反運動、思想改造運動等等文化界的動態都有不同程度的反映；對人物個案研究來講，首先對作者本人這一時期的思想變化、學術研究、生活經歷有了較為明確的交代，對多方面認知和多層次深入研究他的一生，提供了重要文獻依據。其次如郭沫若從事歷史研究及對國畫創作的關注，徐悲鴻收藏書畫的經歷，鄭振鐸、張懷、傅惜華、周作人諸位轉讓圖書的內幕，黃文弼、陸懋德等定期來今雨軒茶會的線索，「二流堂」成員盛家倫等著名文化人士的生活現狀均有涉及和記載，為研究這一時期的人物事件提供了更為貼近史實的一手材料。如果參照這一時期相關人物如鄭振鐸、阿英、葉聖陶、田漢、胡風、宋雲彬、金毓黻等人的日記對照來讀，則有相互補充之效，為我們客觀瞭解建國初期一系列政治、經濟、文化等政策的實施，特別是對於知識份子這一特殊群體的思想改造所採取的措施，及被改造者的思想變換、生存狀態，提供了有案可查，有文可徵的參考文獻，在解讀歷史、認識現實方面，有著不可低估的意義。此即出版這部日記的價值所在。

中華人民共和國即將成立前夕，常先生從海外敵特勢力的圍攻之下，歷盡周折返回祖國，對新政權給予了極大的熱情。這是一個巨大的社會變革時期，隨著時局的變化和政治的需要，黨政機構的人選大都已為解放區和國統區兩大勢力政要和知名人士所佔據。昔日稱兄道弟的友人，由於位置的升降形成了的上下級關係，逐漸拉開了感情的距離；往時不同陣營的鬥爭對象，堂而皇之地登上了政府部門的重要

崗位，這對於自詡為多年來追隨進步光明，如今反覺受到冷落的常先生來說，不啻心靈上的一種折磨。

他在華北人民革命大學結業總結中曾寫到：「我從印度初回國的時候，自以為作過民主活動，受過迫害，寫過許多親蘇反美的論文，看見過去許多年同工作的人，都擔負了重要的任務，因此自己還有些鬧情緒。」這應當是可以理解的。抱著為國家建設貢獻力量的信念，為著昔日的情誼，當然也是為了生計，他重操執教生涯，其中的酸楚之情，在一九四九年六月九日「赴藝專，始知已聘定余為專任教授，貧農又變為雇農矣。」一語中有所體現，看來這本不是他所希冀的職業選擇。

雖然聘為教授，但與他所講授的政治、國文、日語等課程看，顯然與他所看重的中國古典文學和藝術考古學術研究，有著不小的差距。試想在一所強調專業知識的高等藝術院校裏講授不為人看重的公共課程，特別是在新的意識形態領域，擯棄舊文化、倡導新思想的時期，又能得到多少學子的青睞呢？至於為職工講授社會發展史甚或中共黨史，對於一個尚未從思想上真正接受馬列主義、毛澤東思想和歷史唯物主義，從組織上並未接納為同志的學者來說，該是一件勉為其難、頗感滑稽的事情。在當時的教育人事制度下，沒有自由選擇職業的餘地，也就註定了原本從事的藝術史專業研究工作將受到嚴重的制約。

這確是學術的悲哀，其中有作者的主觀因素，但更多的還是當時的時代背景使然。在考察常先生這一時期乃至一生的治學走向及學術成果時，對這種至關重要也是倍顯無奈的選擇，將是無法迴避的重要環節。

作為詩人，他一生中保留下來的新舊體詩作在兩千首以上。但值得注意的是，恰恰這一時期的創作非常少。習慣運用詩歌形式來抒發情感的人，個人的真情實感受到政治上的壓抑而不能放任流露；詩人的個性與才情與時代的發展成錯位，生活在不能給自己勾畫詩意的空間環境中，其內心的痛楚是可想而知的。舊的創作形式被否認，新的創作形式又不能適應現實的需要，這令詩人無所適從，詩興大減。

難怪當好友艾青催促他多作詩時，使其不免陷入進退兩難之地了。

作為一個從農村走出來的人，他的體內中流淌著地母的血液，一生的親情難能割捨。他的著述中，

有相當的文字是以飽滿的熱情記錄著遠離故土多年的遊子對故土的思念，對慈母親友的牽掛。當得知家鄉土改運動背離國家政策時，他焦慮萬端，執筆陳言，但成效甚微。這些信件和記錄，在以後的政治運動中，都被當作了反黨罪證材料，嚴加審查，作者本人也在被迫不斷地自我剖析檢討後，方逃一劫。對國家前途的憂慮，使他感到彷徨、不解。

購置圖書文玩，是常先生一生中的最愛。舉凡教薪所入與發刊稿酬，除家庭開支及子女教育費用外，大部分用於買書購物之中。在輾轉遷移的動盪歲月裏，在跌宕起伏的政治運動中，在捉襟見肘的經濟困頓時，他也過著幾乎無日不購書、抽暇便逛古董店的生活。這種中國文人特有的嗜好，難以割捨的愛恨交加的精神情感寄託，成為了他生命中的一部分。從大量選購圖書文玩的記載中，可以把握作者的生活興趣，以及鉤稽出薛慎微、方雨樓等一些已為時人鮮知的文博、書業人物。這種特殊的愛好，也成就了作者日後擔任中央美術學院圖書館主任一職時，利用自己的學識和社會交遊能力，把握時機，從張懷、鄭振鐸、傅惜華、周作人、孫佩蒼等一批著名學者和藏書家的捐獻、轉讓和代購中，搜購了大量的珍貴藝術圖書和作品實物，使得中國最高的美術學府藏書質量和數量雄居國內藝術院校之首。從這一點上來看，徐悲鴻先生擇才任用是獨具慧眼的，而作者本人是盡責盡職，頗有建樹的。這使我聯想到了從作家被迫改行為文物考古研究者，進而在另一學科領域取得豐碩成果的沈從文先生的經歷，他們本是朋友，也可稱得上是難兄難弟。是時代造就了他們苦難，還是他們的學養成就了本該不屬於他們的成就？這是

值得深思的。從一九五一年底至一九八七年秋，常先生在這個僅僅相當於科級（後變更為處級）的行政崗位上默默奉獻了三十六年，誠如他在一篇文章中感言：貢獻了自己最美好的年華。對於從事文博圖書事業的人們，我們不應當給予崇高的敬意嗎？

在經歷了土地改革、鎮壓反革命、思想改造、三反五反運動等一系列政治運動後，使這一代知識份子真正感到了重新作人的意義，學會了只有通過自我否定、相互批判來換取精神與人身自由的資格。當初以積極從事民主運動，推翻舊政權，對新政權充滿希望的知識份子，如今與昔日的敵對者共處一室，相互揭發、清理思想，這種對人格的侮辱和精神的傷害，遠非當事人所預料。而當通過對意識形態領域的規範，對自由思想的禁錮，徹底壓制了知識份子的精神與物質的自尊，反叛的思想可以用限制生命來解決，生存的道路只有順從一途。這就是為何我們在從事對歷史人物研究時，必須要考慮到當事人所處的時代背景來加以客觀評判的原因，也是為何我們要抱有寬容之心來審視這一代充滿了悲劇色彩的知識份子的原因。

有了上述的背景，再來閱讀常先生這一時期的日記，或許可以透過那些簡約而不盡規範的文字記載中，獲取更多的有關二十世紀中國政治、經濟、文化、教育變遷的資料，使我們認真地品味歷史的細節，同時感受到作者愛恨分明，疾惡如仇，待人以誠，嚴於律己的大家風範。他的憫天憂民，針砭時弊，廉潔自傲，嗜書如癡，嚮往愛情等等，無不顯示著他的率真性情和詩人氣質，行為舉止間流露著中國文人特有的自由瀟灑，但推開這扇看去悠閒灑脫的生活之門，隱寓著的卻是充滿激情之內心世界與如火如荼之現實生活劇烈撞擊後所帶來的矛盾心態的真實紀錄。

常先生自二十世紀二十年代起即養成寫日記的習慣，自一九三二年以後的日記基本上保留了下來，成為作者的人生寫照。這部一九四九至一九五三年間的日記，是真正寫給自己的日記，也是作者留給後人的精神遺產。從時間、內容上看，較為系統，很少缺漏。在整理過程中，以盡可能保持原貌和方便讀者閱讀為原則，採取了如下整理方法：

1、尊重作者觀點，對涉及作者個人隱私及不適於公開的人事、冗雜瑣碎的日常生活開支帳目等部分內容，適當做了刪節；同時，參照同一時期作者所寫的行程記錄及會議筆記，對日記內容稍加補充。

2、對原文做了重新標點；將與作者關係較為密切的人事和事件做了簡要的注釋。

3、保持其習慣性用語、譯音和原有（）內的文字注釋；對行文中出現的明顯筆誤，採取逕改；對脫落文字在【】內增補之；對同名異寫的人名和書名等儘量統一，實在無法斷定哪一名稱更確切者，則在首次出現時採取【一作××】注釋辦法，而後一如原稿。

4、不同國別、地區的幣種和書寫方式，可以反映一個時期的經濟發展變化情況。如日記中一九四九年三月以前部分，當係印度、新加坡、港幣等幣制，而歸國後採用解放區關東券、人民幣等不同幣制，加上貨幣改制後對教師工資採取的薪給制等的幣值記載，可能對讀者閱讀產生障礙，但考慮到原作的時代性，均一如其舊。計量溫度則採用華氏、攝氏不同寫法，閱讀者當容易辨別，無須統一。

5、日記中出現的中外文文字及書刊名稱等，限於整理注釋者的學識水準，雖經盡力核對，仍然存在一些無法確認、統一的問題，暫按原貌保留，期待方家指教。

常任俠先生書贈沈寧《春日》詩手跡

常先生作有《春城》一絕，詩曰：「春城寒盡小梅開，斜日東風細雨來。西苑垂柳絲萬縷，和煙和霧隱樓臺。」我曾有幸得到先生賜贈的墨寶，每於斗室壁端，瞻仰手澤，吟詠詩句，輒引發出無盡思念之情。其書法渾厚工穩，骨氣奇高；其辭句灑脫清幽，意境深遠，書意詩情似與本冊內容相貼切，乃取《春城紀事》為書名。

沈寧　丙戌春日於中央戲劇學院

癸巳大暑修訂於京城殘墨齋

史地傳記類　PC0362

常任俠日記集
——春城紀事（1949-1953）

作　　　者 / 常任俠
編　　　注 / 沈　寧
整　　　理 / 郭淑芬
主　　　編 / 蔡登山
責任編輯 / 劉　璞
圖文排版 / 楊家齊
封面設計 / 秦禎翊

發 行 人 / 宋政坤
法律顧問 / 毛國樑　律師
出版發行 / 秀威資訊科技股份有限公司
　　　　　114台北市內湖區瑞光路76巷65號1樓
　　　　　電話：+886-2-2796-3638　傳真：+886-2-2796-1377
　　　　　http://www.showwe.com.tw
劃撥帳號 / 19563868　戶名：秀威資訊科技股份有限公司
　　　　　讀者服務信箱：service@showwe.com.tw
展售門市 / 國家書店（松江門市）
　　　　　104台北市中山區松江路209號1樓
　　　　　電話：+886-2-2518-0207　傳真：+886-2-2518-0778
網路訂購 / 秀威網路書店：http://www.bodbooks.com.tw
　　　　　國家網路書店：http://www.govbooks.com.tw

2013年12月　BOD一版
定價：910元
版權所有　翻印必究
本書如有缺頁、破損或裝訂錯誤，請寄回更換

國家圖書館出版品預行編目

常任俠日記集：春城紀事(1949-1953) / 常任俠著. -- 一
版. -- 臺北市：秀威資訊科技, 2013.12
　　面；　公分. -- (史地傳記類；PC0362)
BOD版
ISBN 978-986-326-211-4(平裝)

1. 常任俠　2. 藝術家　3. 傳記

909.887　　　　　　　　　　　　　　102023071

讀者回函卡

感謝您購買本書，為提升服務品質，請填妥以下資料，將讀者回函卡直接寄回或傳真本公司，收到您的寶貴意見後，我們會收藏記錄及檢討，謝謝！如您需要了解本公司最新出版書目、購書優惠或企劃活動，歡迎您上網查詢或下載相關資料：http:// www.showwe.com.tw

您購買的書名：＿＿＿＿＿＿＿＿＿＿＿＿＿＿＿＿＿＿＿＿＿＿＿＿

出生日期：＿＿＿＿＿年＿＿＿＿＿月＿＿＿＿＿日

學歷：□高中 (含) 以下 　　□大專 　　□研究所 (含) 以上

職業：□製造業 　□金融業 　□資訊業 　□軍警 　□傳播業 　□自由業
　　　□服務業 　□公務員 　□教職 　　□學生 　□家管 　　□其它＿＿＿＿

購書地點：□網路書店 　□實體書店 　□書展 　□郵購 　□贈閱 　□其他

您從何得知本書的消息？

　　□網路書店 　□實體書店 　□網路搜尋 　□電子報 　□書訊 　□雜誌
　　□傳播媒體 　□親友推薦 　□網站推薦 　□部落格 　□其他＿＿＿＿＿＿

您對本書的評價：（請填代號　1.非常滿意　2.滿意　3.尚可　4.再改進）

　　封面設計＿＿＿　版面編排＿＿＿　內容＿＿＿　文／譯筆＿＿＿　價格＿＿＿

讀完書後您覺得：

　　□很有收穫 　□有收穫 　□收穫不多 　□沒收穫

對我們的建議：＿＿＿＿＿＿＿＿＿＿＿＿＿＿＿＿＿＿＿＿＿＿＿＿＿

＿＿＿＿＿＿＿＿＿＿＿＿＿＿＿＿＿＿＿＿＿＿＿＿＿＿＿＿＿＿＿＿＿

＿＿＿＿＿＿＿＿＿＿＿＿＿＿＿＿＿＿＿＿＿＿＿＿＿＿＿＿＿＿＿＿＿

＿＿＿＿＿＿＿＿＿＿＿＿＿＿＿＿＿＿＿＿＿＿＿＿＿＿＿＿＿＿＿＿＿

11466
台北市內湖區瑞光路 76 巷 65 號 1 樓

秀威資訊科技股份有限公司　　　收

BOD 數位出版事業部

...

（請沿線對折寄回，謝謝！）

姓　　名：＿＿＿＿＿＿＿＿＿　年齡：＿＿＿＿　性別：□女　□男

郵遞區號：□□□□□

地　　址：＿＿＿＿＿＿＿＿＿＿＿＿＿＿＿＿＿＿＿

聯絡電話：(日) ＿＿＿＿＿＿＿＿＿　(夜) ＿＿＿＿＿＿＿＿＿

E-mail：＿＿＿＿＿＿＿＿＿＿＿＿＿＿＿＿＿＿＿